WES ANDERSON
THE ICONIC FILMMAKER AND HIS WORK

—THE—
ICONIC
FILM
MAKER

視覺系天才 ｜ 魏斯‧安德森：憂鬱男孩與細節控的奇想美學
WES ANDERSON: THE ICONIC FILMMAKER AND HIS WORK

作者｜伊恩‧納桑（Ian Nathan）　譯者｜葉中仁、汪冠岐　美術設計｜郭彥宏　行銷企劃｜林瑀
行銷統籌｜駱漢琦　業務統籌｜邱紹溢　責任編輯｜張貝雯　總編輯｜李亞南　出版｜漫遊者文化事業股份有限公司
地址｜台北市松山區復興北路三三一號四樓　電話｜(02) 2715-2022　傳真｜(02) 2715-2021
讀者服務信箱｜service@azothbooks.com　漫遊者書店｜www.azothbooks.com
漫遊者臉書｜www.facebook.com/azothbooks.read　發行營運統籌｜大雁文化事業股份有限公司
地址｜台北市松山區復興北路三三三號十一樓之四　劃撥帳號｜50022001　戶名｜漫遊者文化事業股份有限公司

初版5刷｜2022年4月　定價｜台幣850元（精裝）　ISBN｜978-986-489-463-5
版權所有‧翻印必究｜本書如有缺頁、破損、裝訂錯誤，請寄回本公司更換。

國家圖書館出版品預行編目(CIP)資料

視覺系天才魏斯‧安德森：憂鬱男孩與細節控的奇想美學／伊
恩‧納桑（IAN NATHAN）著；葉中仁、汪冠岐譯 .── 初版
.── 台北市：漫遊者文化初版：大雁文化發行, 2021.09

176面 ; 24X 21 公分
譯自：Wes Anderson: The Iconic Filmmaker and his work
ISBN 978-986-489-463-5
1.安德森（Anderson, Wes, 1969- ） 2. 電影導演　3.電影美學
4. 影評

987.31　　　　　　　　　　　　　　　　110005049

WES ANDERSON

THE ICONIC FILMMAKER AND HIS WORK

視覺系天才

魏斯·安德森

憂鬱男孩與細節控的奇想美學

伊恩·納桑
IAN NATHAN
——著——

葉中仁、汪冠岐
——譯——

CONTENTS
目錄

「你問我對嗎，我不知道⋯⋯
我猜你得找個喜歡的事去做，然後⋯⋯這輩子要而不接也就不去。」
—— 麥斯・賈曼，《都是愛情惹的禍》

在魏斯・安德森第一部電影《脫線沖天炮》的開場第一幕裡，沉溺於自我世界的主角安東尼（盧克・威爾森〔Luke Wilson〕），把床單綁在一起藉此溜下樓，逃出精神療養院。這個精心規劃的脫逃大計，出自他的死黨兼無可救藥的策劃大師迪南（歐文・威爾森〔Owen Wilson〕）之手，此刻他正躲在樹叢後面。不過，迪南有所不知的是，安東尼待在療養院完全是自願的。他隨時可以從大門光明正大自由離開。「他覺得這真是太刺激了」安東尼跟滿腹狐疑的醫生解釋：「我實在不忍心跟他說實話。」[2]

或許可以這麼說，魏斯・安德森這位德州出生的導演，過去十部才華洋溢、費盡巧思，充滿奇趣且新鮮感十足的作品，從最早的《脫線沖天炮》到最新的《法蘭西特派週報》，都嚴格遵循著迪南的思維邏輯。就和書本或電影裡的偉大冒險故事一樣，可以靠臨時湊合的繩索爬出來，就絕不走正門。現實世界上演的常是加強版。

同時我們也注意到，他的作品一系列難搞的主人公，都是開場就陷入「過度疲累」（exhaustion）的無解痛苦。這顯然是他們共同的病徵。

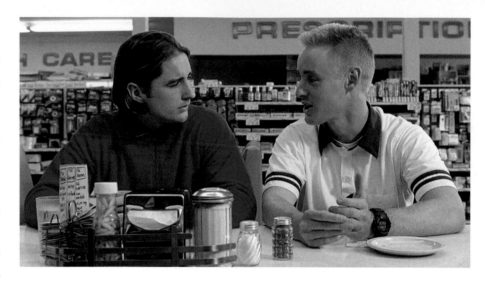

「說到這一點，」經常透過電影來思考的安德森是這麼思考的：「我猜我自己喜歡拍的，而且可能會好笑的，是那些煩躁失控的人。」[3]

我看的第一部魏斯・安德森電影是《都是愛情惹的禍》。這部脫線的三角戀情故事深得我心之處，是我無法明確說出是哪一點讓我這般喜歡它。它很搞笑卻不全然是喜劇，它情真意摯令人傷感，同時又憤世嫉俗而世故。電影裡充滿了叫人不安的尷尬作為，但又撫慰人心。同時它**安排**得如此美好——我想不出更好的詞來形容。從此之後（雖然我偏愛《大吉嶺有限公司》的

↑ | 安德森的處女作《脫線沖天炮》，以真實人生裡的室友兼摯友盧克・威爾森和歐文・威爾森兄弟為主角，把個人經歷作了喜劇式的誇大。

→ | 安德森出席 2015 年羅馬電影節。他所塑造的明確個人風格，與精心製作的電影作品相襯。

※ 編按：注釋為原書注，注釋內容請參考全書最末〈資料來源〉。

兄弟情誼糾葛，而每次看《歡迎來到布達佩斯大飯店》都覺得它很偉大），我心甘情願一頭栽進這個兔子洞，進入安德森躁鬱兩極的奇幻妙境。

如果你問安德森，如何把這些倒楣傢伙的故事組裝得如瑞士鐘錶般精準，他恐怕會用大惑不解的表情回應你。電影不這麼拍，還能夠怎麼拍？「我有一套拍攝東西、安排佈局、設計場景的方法。」有一回他這麼說：「我也曾考慮過改變作業方式，但說實話，這是我喜歡的方式。這有點像是我做為導演在電影裡的個人筆跡。我已經在某個時刻下了決定：我要用我自己的筆跡來寫。」[4]

畢竟魏斯‧安德森就只能是魏斯‧安德森。他的電影就是他的人生和個性的延伸，從燈芯絨西裝，到按照字母排列的書架，藝術電影的典故，到獲造型的比爾‧莫瑞（Bill Murray）。有些時候，它們述說的幾乎全是自己——我們可以回想《海海人生》的紀錄片拍攝團隊，或是《歡迎來到布達佩斯大飯店》裡，面對動盪仍一心一意嘗試維持優雅的古斯塔夫先生。受苦藝術家的影子無處不在。

他的電影絕對無法拍續集，那就太有失格調了。但是，不管他的場景（從達拉斯的市區、印度北方到反烏托邦式的日本）和主題（從海洋學、法西斯主義到狗）如何天差地遠，他的電影作品彼此密切相關，自成一個世界。他已經自成宗派。

事實說明，隨著年歲漸長，安德森愈來愈有安德森風格。最新作品《法蘭西特派週報》有著騷動不安的故事敘述，由眾多一線明星熱情參與演出。

這一切說明，安德森如何成了這本專書裡令人陶醉的主題（安德森也自稱是位電影書籍熱愛者）。少有導演如此控制拍攝過

程，他的每部劇本都緊密搭合拍攝指示和分鏡腳本，也會說明配色的色彩計畫、服裝材質的選擇，以及宛如以三角板精準量測下的鏡頭移動。同時也會訂定角色該穿什麼、他們所處的環境如何布置，來界定他們是誰。他電影裡的藝術指導和服裝設計，與劇情轉折和背景故事密不可分。回想一下《海海人生》裡頭，隊員頭上的紅色毛帽，每個人戴的角度都有些微差異。你就知道安德森監督了每頂帽子的位置。他拍攝影片的細膩程度達到分子層級。這些電影作品自成生態系統，它們是一片汪洋大海，粼粼波光下方有暗流湧動。

作家克里斯‧希斯（Chris Heath）在《GQ》評論安德森整體作品時寫道：「這些明顯是虛構的故事，有著某種拉近我們、令人屏息的東西。」[5] 這種「事實、虛構與情感」的混合體[6] 彷如只記得一半的夢。他的電影嚴格說來不是設定在現實世界，但是它們始終關切真實的事物。

在片場裡，安德森親切隨和又有魅力，但對於追求完美也不打折扣。「魏斯是出奇親切、有耐心的奴隸工頭。[7]」鮑伯‧巴拉班（Bob Balaban）開玩笑地說。從《月昇冒險王國》開始，他已經成了以比爾‧莫瑞為首、陣容愈來愈壯大的固定演出班底之一。巴拉班說的也是真話。安德森一貫奉行的政策是「不要製作以後自己會痛恨的東西」。[8] 他或許瘦得像竹竿，也很少聽到人們說他會發脾氣，不過毫無疑問他是老大。即使是金‧哈克曼（Gene Hackman）也得學會這一點。

不喜歡安德森的影評，會嘲弄他沉溺在自己的世界，說他的作品是甜膩、膚淺賣弄、令人呼吸不順的小題大作，像是糕點店的漂亮櫥窗而稱不上是電影經典。我則認為，他的作品是最一以貫之、最引人

入勝的當代電影之一（儘管是比較老成、懷舊的當代）。安德森的電影讓人備感親切，在於它們是如此獨樹一幟，和其他人的作品迥然不同。

著有多部備受尊崇的電影書、導演兼影評人彼得‧波丹諾維奇（Peter Bogdanovich）如此形容安德森：「你一看魏斯‧安德森的電影，就會知道這是那個傢伙拍的，但是這

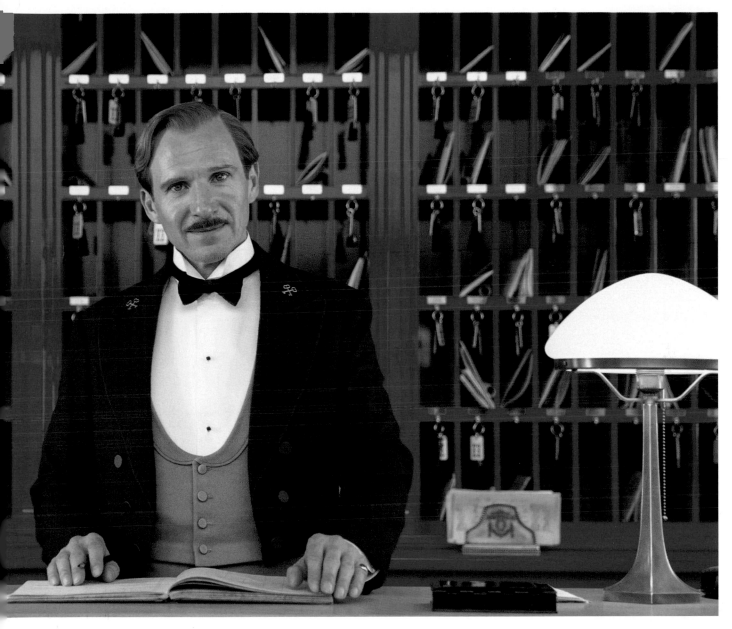

在接下來的內容裡，我將配合漂亮的照片，按照時間順序（自然當如此）、簡明扼要地檢視每一部作品，討論它的靈感來源與拍攝過程，並用我自己的方式來探究安德森電影世界的奧祕。在古斯塔夫先生眼中，那會是「文明的一點微光……」[10]

一切卻是如此難以形容，只有最棒的風格是這樣，因為它們很微妙。」[9]

↑｜布達佩斯大飯店的禮賓總管古斯塔夫先生（雷夫·范恩斯）。他可被解讀成電影中導演的化身；為人優雅有品味，泰山崩於前仍面不改色。

BOTTLE ROCKET

脫線沖天炮

—— 1996 ——

在他的第一部電影裡，魏斯·安德森把人生化爲了藝術。三個達拉斯好朋友謀畫犯案的邪典（cult）故事，
脫胎自年輕編劇兼導演的早期經驗，再加上一點點的運氣。

本書是對魏斯·安德森人生與事業的一份研究，所以我們應該從故事的故事的故事開始講起。這就像是他的電影常被比喻為俄羅斯娃娃；你層層打開外面的娃娃，最後得到最裡面完美的縮小版娃娃。

好了，讓我們從年少的安德森開始說起。有天他回到家，發現冰箱上有一本《如何對付問題兒童》的小冊子。[1] 他馬上知道，這本書針對的是他自己，而不會是他的兩個兄弟：「他們絕不會誤以為是在講他們。」[2] 他們兩人對於父母離婚適應得比他好。或許我們順道該提一下，在《月昇冒險王國》裡，十二歲的蘇西·比夏也在自己家裡冰箱上發現一模一樣的小冊子，而她的母親外遇，她的回應是跟戀人未滿、人緣奇差無比的男童軍山姆·沙庫斯基（他同樣被領養家庭認為有情緒障礙）一起私奔。

安德森是個敏感、也可以說有點麻煩的小男孩，他多次在訪問裡提到父母離異是童年時期「最讓他受傷」的事件[3]，這也造就了他一系列古怪有趣、但有著沉重憂鬱氣息的電影。《天才一族》故事，就是描述三個長大了的天才兒童被一無是處的父親拋棄後的情感創傷。

好像扯得太遠了，讓我們回到小男孩之後的故事。不知道是不是母親求助教養書給了他靈感，大約就在此刻，十二歲、邁入青春期的安德森向父母親提議，希望能自己一個人搬到巴黎去。他準備了一份提案，清楚說明這樣做的好處。「我列出了所有的理由，」他解釋：「法國學校的科學課程是強項，諸如此類。」[4] 這份提案雖然條理分明，不過他也承認，這完全是同學間的道聽塗說再加以編造的，「毫無半點事實根據。」[5] 他單純只是想像在巴黎的生活將無比美好。對安德森而言，巴黎是他最喜歡的作家，例如費茲傑羅和海明威的海外旅居之地。

不難想像，他的父母努力讓他明白這個計畫毫無可能。不過今日的安德森，這位作品融合濃郁歐洲氣息的美國導演，一年當中有一半、甚至更多的時間，住在可俯瞰蒙帕納斯[1]※藝文區的公寓裡。

巴黎計畫失敗，安德森有了不同的發展。當年少的安德森在他就讀的休士頓貴族名校調皮搗蛋，經驗老到的四年級老師（而且對他影響十分深遠），發現要把這個迷途的靈魂導回正途，唯一的方法，是准許他排演自己的劇本故事，就像《都是愛情惹的禍》裡，深陷苦惱但聰明的十年級學生麥斯·費雪執導的華麗戲碼。

這是一套計點的獎勵制度。每個星期，安德森如果**沒有**惹麻煩，老師就幫他計點。一旦他累積足夠的點數，她就允許

↑｜安德森廿六歲的年輕模樣，那時他仍是個來自休士頓的滑板小子，而不是後來講究品味、合乎世俗標準的導演形象。

→｜安德森廣被忽視的首部作品海報。電影中的許多主題來自他和演員盧克與歐文·威爾森兄弟在達拉斯的生活經驗。

※編按：本書以【　】標示的注釋爲譯者注，
注釋內容請參考全書最末〈譯注〉。

They're not really criminals,
but everybody's got to have a dream.

BOTTLE ROCKET

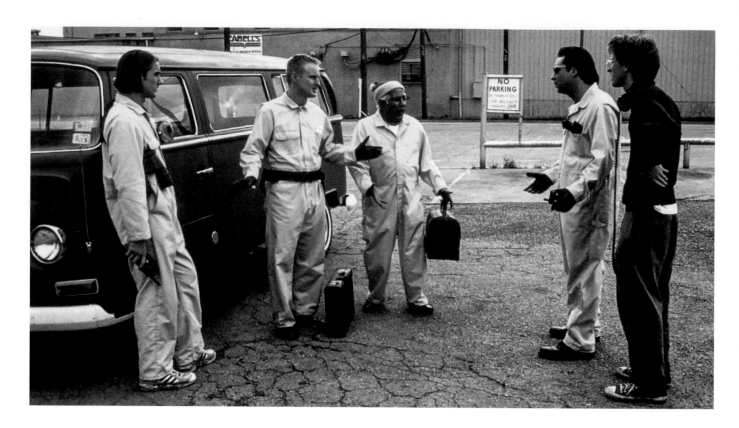

他在學校裡演出五分鐘的戲劇。他說：「某方面來說，我現在做的事，隱隱約約是從那個時候延續到現在。」[6]

安德森從一開始就展露在主題和形式上的雄心。他選擇了當地歷史中重要的阿拉莫戰爭為題材，最後的成果是「一場戰爭大戲」[7]。他自己出飾大衛·克洛克特[2]。就和《都是愛情惹的禍》的麥斯一樣，他總是把最好的角色留給自己。他提到當時的作品，「多半是討好觀眾的通俗劇」[8]，受到電影和電視節目很大的影響：它們包括不同版本的《金剛》（King Kong），以及「經過鬆散改編」[9]、以斷頭角色為主人公的《無頭騎士》（The Headless Horseman）。另一部作品《五部瑪莎拉蒂》（The Five Maseratis），正如劇名所暗示的，演員坐在五部瑪莎拉蒂跑車上演出。日後基於積累的拍攝經驗，他承認這部戲「有點太靜態」。[10]

不叫人意外，安德森是個早熟而聰明的孩子，甚至是個天才兒童。他現在仍然是。有人認為，他還是那個困惑的十二歲男孩，為自己和我們所有人的哀愁，找到了完美抒發的管道。

用一句話來總結安德森的世界，那應該是：以秩序井然的電影描繪無比混亂的人們。電影裡的一切都假假的，只有感覺是真的。如果我們窺看安德森的人生情節，他的每一部電影，或多或少都能找出一些個人傳記的色彩。他在故事裡投注了許多個人的生命史；包括記憶、地點、名字，乃至挑選他的朋友、熟人、甚至自家附近的咖啡店老闆擔任演員，還有他的招牌風格。安德森從來無法執導別人的劇本，只有他能處理他個人的調皮奇想。這也是我們稱呼他是**作者**（auteur）的原因所在。

↑｜想成為罪犯的未遂犯：威爾森兄弟盧克和歐文、成為演員的本地咖啡館經理庫馬·帕拉納、勞勃·穆斯格瑞夫，與導演兼劇友安德森。

→｜隨著劇本的發展，《脫線沖天炮》的強盜喜劇色彩少了，更著重探討誠摯、但未必有益的友誼關係。

▶ 早年生活 ◀

我們先從背景故事開始說起，用一段蒙太奇介紹1969年5月1日在德州休士頓出生，全名魏斯里·威爾斯·安德森（Wesley Wales Anderson）的早年生活。請大家仔細聽，這些細節保證都有相關。

安德森是三兄弟中的老二。排在他前面的是梅爾（Mel Anderson），後面則是艾瑞克·卻斯（Eric Chase Anderson）。梅爾長大後是一名醫師；艾瑞克·卻斯是藝術家，這位弟弟的許多繪畫作品，都出現在安德森的電影布景和DVD的封面上。在《脫線沖天炮》、《天才一族》和《大吉嶺有限公司》這幾部作品，主角都是由真正的兄弟、或者由兄弟檔好友來出演。安德森電影裡也處處可見兄弟情誼，不管他們是海

洋研究員、卡其童軍團隊員、或是歐洲戰前最優雅飯店的禮賓人員組成的祕密會社。

他的母親德克薩絲·安·安德森（Texas Ann Anderson）（娘家姓氏波洛茲）曾經是位考古學家，因此孩子們有段日子是在考古遺址發掘出土文物中度過。不過，因為要獨力撫養孩子，她後來成了房屋仲介。請注意，《天才一族》裡安潔莉卡·赫斯頓飾演受到傷害的女家長艾瑟琳，她的工作就是個考古學家。德克薩絲也是出身文學世家。她的祖父艾德加·萊斯·波洛茲（Edgar Rice Burroughs），創作了《人猿泰山》（Tarzan）系列故事，他形容自己的影片是冒險電影，這樣的基因傳給了安德森。安德森的父親，梅爾維·李歐納德·安德森（Melver Leonard Anderson）從事廣告和公關工作，他的祖先來自瑞典，那是憂鬱電影大師英格瑪·柏格曼（Ingmar

Bergman）的家鄉。

家族的牽絆，透過血緣、友誼、失能、或是深海探險連繫在一起，構成了安德森想像世界的基石。

相較於典型德州中學生易怒、運動神經發達的獨行俠形象，安德森諳於世故、穿著體面、醉心對智識的追求，彷彿是被放逐到異地的紐約客。他形容在休士頓的成長過程「又濕、又熱、蚊子又多」。[11] 不過，在此同時，他前兩部電影以德州都市做為背景，仍以夢幻般的溫暖，總結了在孤星之州的生活經驗。被問到這點，他會自認是德州人，而他從不提高音量的語調，帶有柔軟南方佬的口音。

他的父母有錢送他進入聖若望預備學校，這是休士頓知名的貴族學校（更多細節可參見《都是愛情惹的禍》）。在這裡他經歷了一段「夢想發大財」的階段。[12] 他的第

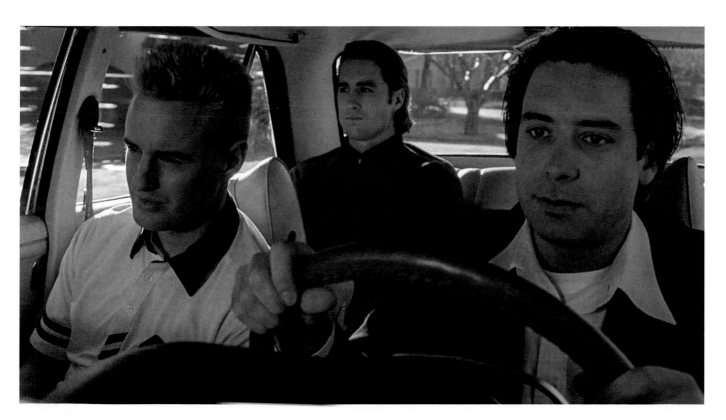

一個大計畫是編一本「豪宅的書」[13]，內容是高級住宅的圖片，並詳列豪宅的各種奢侈品，例如私宅車道上停放的勞斯萊斯汽車，就如《都是愛情惹的禍》裡頭赫曼‧布魯姆開的賓利車一樣。

接下來，他開始畫住在樹屋的人們；全部以樹為家的社區。《超級狐狸先生》裡頭向上移動的狐狸家族曾經（短暫地）入住高級樹屋。在《月昇冒險王國》裡也出現了樹屋，而《天才一族》裡陰鬱的瑪戈，有部早期劇作叫做《樹上的列文森家族》。安德森對尤漢‧大衛‧維斯（Johann David Wyss）的小說《海角一樂園》（The Swiss Robinson Family），及其迪士尼改編卡通深深著迷，故事裡也提及打造一棟精緻的樹屋。

他和哥哥梅爾曾在自家屋頂開一個洞，好用不同法子進到屋內。他們設計、執行，費了幾天的工夫完成。安德森還記得父親的暴怒，那是他從沒見過的父親。

安德森擬定了無數的方案、圖表、和藍圖。父親在兩人關係和諧時，幫他買了可調整斜度的工程繪圖桌，安德森會坐在桌前花好幾個小時繪製繁複的圖案，把世界改造成更俐落、甜美的樣貌。他一開始打算當建築師，後來想做個作家。他說：「我想，我在這些電影所做的，算是這些東西的結合。」[14]

▶ 電影啟蒙 ◀

記憶所及裡他最早看過的電影，是在休士頓市區一棟改建的房子裡上映的《頑皮豹》（The Pink Panther）。他也在這裡看了迪士尼的卡通。他第一次注意到電影導演這件事，是他仔細檢查家裡希區考克電影全集外盒。他驚訝地發現，導演的名字如此明顯，排在所有演員名字之上。同樣讓他驚奇的是影帶裡的內容，特別是《後窗》（Rear Window），以及片中制式的街區公寓。

他難免也經歷過「書呆子」時期，他清楚記得自己在醫生的候診室裡翻閱拉夫‧麥奎利（Ralph McQuarrie）談《星際大戰》（Star Wars）概念藝術的書籍。另外還有史蒂芬‧史匹柏；他熱愛史匹柏的電影，特別是詼諧、冒險故事形式的《法櫃奇兵》（Indiana Jones）系列。

安德森決定把拍電影當成命中注定的志業。他以永久借用的方式，拿了父親的牙西卡超八釐米攝影機（Yashica Super 8）開始拍片，多數的長度都不超過三分鐘，有著精心設計的（紙板做的）盒狀場景。許多前途無限的電影巨匠也曾這麼做：例如史蒂芬‧史匹柏、彼得‧傑克森（Peter Jackson）、柯恩兄弟（the Coens）、以及J. J. 亞伯拉罕（J. J. Abrams）。不過，只有安德森在預算和視野擴展之後，仍舊保留這種家庭手工業的特色。

1976年的《滑板四人組》（The Skateboard Four），是四個青少年組織滑板俱樂部的故事；它是未經正式授權，改編自圖書館借來的伊芙‧本汀（Eve Bunting）和菲爾‧坎茲（Phil Kantz）合寫的書。故事裡的社團老大摩根（安德森本人飾演），因為一個想加入社團的新成員打破了原本的和諧而緊張兮兮。哥兒們之間的對立，以及領導者的缺陷成了故事的重要母題。附帶一提，這聽起來像是《海海人生》的情節。

安德森說服他的兄弟加入演出。弟弟艾瑞克‧卻斯後來為安德森電影DVD提供了許多印象派風格的「拍攝過程」插圖，為《超級狐狸先生》裡的帥氣狐狸克里夫生擔任配音，還飾演了《月昇冒險王國》裡的卡其童軍團秘書麥金泰爾。

↑｜穆斯格瑞夫和歐文與盧克兩兄弟（在影片裡，他們並不是飾演兄弟）在安德森年少時經常流連的拍片地點前。

其他更多早期的安德森作品，包括迷你版的法櫃奇兵膠捲，因為跟攝影機一起放在家用汽車上遭竊而遺失。安德森找過休士頓的當舖仍舊一無所獲，不得不放棄。回想起這件事他說，這也許是最好的結果，「從這些作品，實在看不出什麼未來性。」[15]

安德森十八歲進入了德州大學奧斯汀分校，他主修的是哲學，這並不令人意外。他再次立志要做一名作家，或許是記者、或是寫小說或劇本。他修了一門劇本寫作課程，上課地點是在班尼迪克廳的一張大桌子。總共有九個人一起上課，安德森和一位金髮男對坐在教室的角落，紋風不動。兩個人都不發一語。

這人名叫歐文・威爾森，往後他和安德森會發現彼此有許多共通點。兩個人之前都是讀預備學校，同樣有著嘲諷鄙夷的神氣，但最主要都是害羞。兩人都覺得天生有點格格不入。威爾森回想當時的安德森戴著單片眼鏡，但安德森說毫無此事，純粹只是為過往加油添醋的誇飾說法。

兩人在學校終於交談，這個意義重大的事件也有幾種不同的說法。安德森說威爾森在走廊上晃到他旁邊「彷彿兩人已經是很熟的朋友」，[16] 並問他想選修哪一班的英文課。威爾森則記得安德森是在走廊單獨找上他，邀他演出他最新的劇本，因為他是某個角色最完美的人選。《突尼西亞之夜》（ A Night in Tunisia ）是改寫自山姆・謝普（Sam Shepard）《西部實錄》（ True West ）兄弟鬩牆的故事。在《都是愛情惹的禍》，兩人這段記憶的爭論重演，電影裡的編劇麥斯・費雪找上了校園惡霸馬格努斯，在他的越南戲裡演主角。

全名歐文・康寧漢・威爾森（Owen Cunningham Wilson），有著略失協調的英俊外貌，以他歪斜的鼻子而出名（他在青少

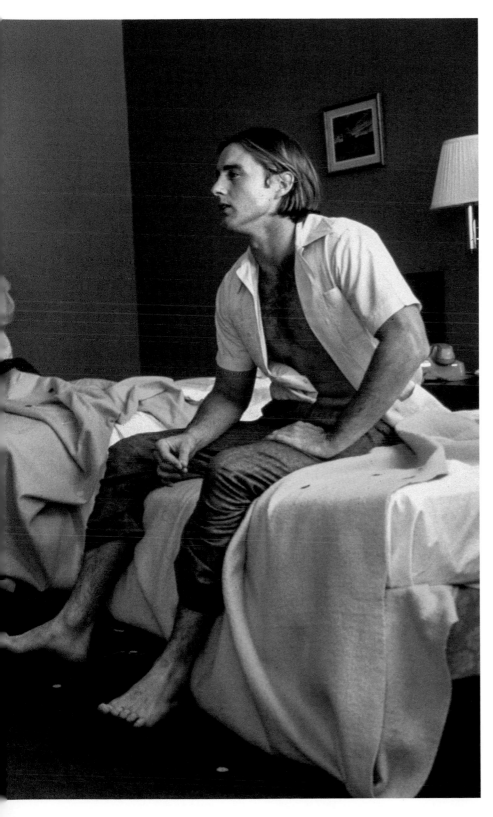

年時鼻梁斷過兩次），1968年11月18日出生於達拉斯，在三兄弟中排行中間。大哥安德魯就是帥，而帥得有點頹廢的則是弟弟盧克。三兄弟在安德森早期作品裡都有吃重的角色。歐文在上大學之前，因為口無遮攔、常惹麻煩而被送去軍校。最後他將在2000年以降成為好萊塢重要的喜劇明星。

此外，他和安德森會成為室友、寫作夥伴，以及前往好萊塢不算緩慢、但曲折蜿蜒的旅程上的同路人。他們發現彼此氣味相投，有同樣的幽默感。或者，如安德森形容的，他們「對某些事會同樣覺得悲哀。」好笑和悲哀這兩件事也許密切相關。[17]

不過一開始時，安德森為了佔據較好的房間（附有陽台和浴室），跟威爾森達成了協議，答應幫他補寫關於愛倫坡短篇小說〈阿蒙特拉多酒桶〉（The Cask of Amontillado）的報告。威爾森跟他的槍手拿到了A+的成績。老師給這篇報告的評語是「莊重又搞笑」（magnificent and droll），這成了兩個人的俏皮話。「莊重又搞笑」[18] 也是對安德森任一部電影風格很好的形容。

他們兩人對電影著迷，會徹夜暢談卡薩維茲（Cassavetes）、畢京柏（Peckinpah）、史柯斯西（Scorsese）、柯波拉（Coppola）、馬利克（Malick）、休斯頓（Houston）、以及柯恩兄弟的崛起。這一類的導演，我們往往會用姓氏稱呼他們顯得比較酷；安德森則往往連名帶姓被稱為「魏斯·安德森」，彷彿他還在學校念書。

← | 死忠搭檔迪南和安東尼在完成書局搶案後，委身當地簡陋的汽車旅館。「風車旅社」日後成了安德森忠實影迷的朝聖地。

他的品味日趨成熟,這要歸功於大學的電影圖書館。它的格局有些奇特,學生必須坐在小小的隔間觀看他們選擇的影片,這些影帶不能帶出觀賞。「你可以走過其他隔間,透過窗口看每個人正在看哪一部VHS影帶」他如此說,一邊回憶起一整排的螢幕充滿了歐洲大神的影片。楚浮(Truffaut)、高達(Godard)、安東尼奧尼(Antonioni)、柏格曼、費里尼(Fellini)。「非常的60年代……也有點跟時代脫節。」[19]

不只是影片,圖書館的書架也擺滿電影書籍。閱讀,在安德森的世界裡是緊要的大事。他自認愛書成癖,愛收集首刷版;書在他的影片裡隨處可見,有些僅限於憑空杜撰的小說封面和信口編造的事實──像是在《天才一族》和《歡迎來到布達佩斯大飯店》。沙林傑(J. D. Salinger)或史蒂芬・茨威格(Stefan Zweig),這類折騰人的作家對安德森的作品有著深遠影響,而他寫劇本時坐的椅子,是他兒時偶像羅德・達爾(Roald Dahl)坐的同一張。

如今,他閱讀關於電影、導演的書籍,例如約翰・福特(John Ford)或拉奧・華許(Raoul Walsh)的老電影與法國新浪潮之間關係的書籍。他閱讀導演兼電影史學家彼得・波丹諾維奇的文選集(後來他們成了朋友)。他閱讀史派克・李(Spike Lee)和史蒂芬・索德柏(Steven Soderbergh)如何拍出第一部電影的書,同時他也鍾愛寶琳・凱兒(Pauline Kael)的評論,這位備受尊崇的《紐約客》影評人,以博學多聞、文筆犀利而知名,是安德森從十年級開始就熱切閱讀的對象。

這一切都說明了,他已再次下定決心要成為電影導演。

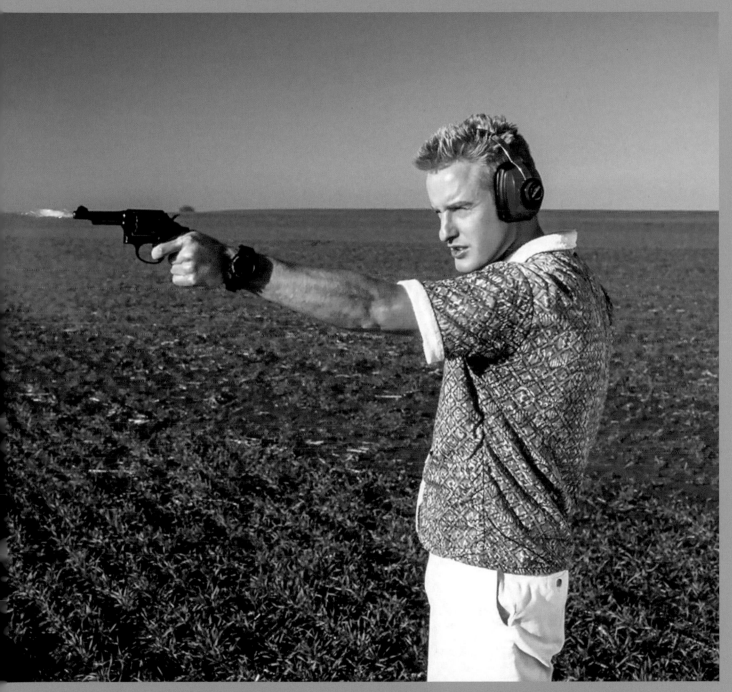

↑｜飾演迪南的歐文・威爾森在影片中
練槍。《脫線沖天炮》電影裡槍法
練習的段落，以及開頭的大部分場
景，都是依據安德森原本的短片直
接重拍。

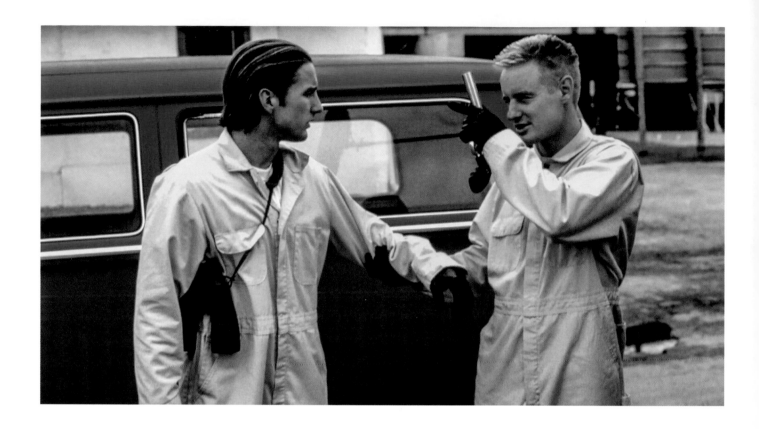

▶ 從短片開始 ◀

1991年從學校畢業後，安德森與威爾森搬到達拉斯，過著一段寒酸髒亂的日子。在達拉斯，歐文的大哥安德魯在他父親製作企業影片的公司任職，這也是他們認識的人當中，最接近所謂電影產業的一位。鮑伯‧威爾森是威爾森三兄弟的父親，他是地方電視台KERA-TV的執行長，曾把蒙提‧派森（Monty Python）引介到北德州。

安德魯和歐文兩兄弟，有時還加上弟弟盧克‧威爾森和朋友勞勃‧穆斯格瑞夫（Robert Musgrave）（他在接下來的電影裡，飾演信心欠缺的把風司機鮑伯），他們和安德森一起住在聲名不佳的瑟克莫頓街破舊的公寓裡。這是安德森的第一批電影拍攝成員，不過沒有人對這裡的生活留下好印象。

衛生是一個問題，而且由於窗閂故障，房子的窗戶擋禦不了德州的寒冬。他們向房東抱怨要求處理，房東卻充耳不聞。這讓他們構想了底下這個瘋狂的計謀（值得一提的是，安德森的每一部電影，幾乎都是由說話滔滔不絕的夢想家的瘋狂計謀所推動）。

安德森和威爾森演了一齣自導自演的竊案，他們從無法閂緊的窗戶闖入自己的公寓，偷走自己的東西，然後跟當地警方報案。他們的房東並沒有上當，他認為這看來像是「內賊所為」[20]（事實上的確如

↑｜ 即使在第一部電影裡，就可以看出安德森對色彩編碼的偏愛。片中黃色的連身服與櫻桃紅的汽車相互襯托，是與麥可‧曼恩（Michael Mann）的史詩犯罪大片《烈火悍將》（Heat）互別苗頭。

↗｜ 三名主要演員面對鏡頭。呼應片名，沖天炮的意象，暗喻三個迷失的靈魂嘗試要燃亮人生。

此），同時他對修理窗戶的要求也不為所動。這起事件的正面結果是另一套劇本，因為安德森和威爾森把這次短促而失敗的犯罪嘗試，作為《脫線沖天炮》（Bottle Rocket）的劇本骨幹，英文原名 "bottle rocket"（瓶裝火箭）是一種廉價煙火，它可以綻放短暫的耀眼煙火。

「這部電影脫胎自我們當時的生活方式，」安德森說，「我們的日子有點兒缺乏章法。」[21]

受到他們所鍾愛的史柯西斯影響，安德森和威爾森一開始打算把《脫線沖天炮》拍成大膽的犯罪故事。編寫劇本的過程中，他們在市區裡遊蕩，構想一些很酷的場景。最後的故事成了三個毫無頭緒的朋友（由歐文、盧克和穆斯格瑞夫三人擔綱）計畫搶劫

一家書局，主要是為了好玩而不是為了大撈一筆。他們一開始募集了兩千美元，加上從安德魯那邊「摸來的」更多器材，他們在達拉斯街頭拍攝了開頭的幾幕戲，安德森把它稱為「劇情片的頭期款」。[22]

在這之前，他已經利用從安德魯那邊借來的器材，學習了「剪輯跟其他各種玩意」[23]，在地方的有線頻道（類似社區電視台）實驗拍攝一系列的短片。作品包括了關於他們房東的紀錄片，房東對它一點也不喜歡。

拍完約八分鐘的長度（包括在自家演練搶劫的幾幕戲，主要根據的是他們「搶劫」自己公寓的經驗），他們的資金用完了。

威爾森找他家族的友人想辦法，他的父親在70年代達拉斯公共電視台的時期認

識了基特・卡森（L. M. "Kit" Carson）。卡森是當地電影業的重要人物，他曾經擔綱演出吉姆・麥克布萊德（Jim McBride）的自傳式記錄劇情片《大衛的日記》（David Holzman's Diary），也寫過著名電影《巴黎・德州》（Paris, Texas）的劇本。他有好萊塢的人脈。

除了指導安德森和他的團隊成員一些基本電影知識，卡森最立即的建議是，想辦法從家人身上籌措更多的資金，他們也照辦了。這些錢讓他們又多拍了五分鐘的影片，對原有的材料做了修飾，成了一部還算不錯的十三分鐘短片。

安德森新手上路的這段經歷，與我們所知、並且熱愛的安德森電影那種一絲不苟

的拍攝手法，似乎無法連結。這個雜亂粗糙、以手持攝影機拍攝的黑白影像，厚著臉皮借用了法國新浪潮電影的手法，特別是楚浮的首部街頭長片《四百擊》（The 400 Blows）。不過從叨絮不休的主角三人組身上，我們可發現《大吉嶺有限公司》爭吵不休的三兄弟的早期影子。更直接的影響是，它為即將問世的首部劇情長片建立了樣板。

接著，他們再次受益於卡森的指點，因為卡森和美國獨立電影的重要機構日舞影展有聯繫的管道（安德森相信，跟他有些交情的大人物，應該是勞勃·瑞福〔Robert Redford〕）。他們的短片被影展接受了，同時還有機會參加它的編劇實驗營。但安德森有點不開心，畢竟這比導演實驗營低了幾階。

到這裡，劇本終於符合它真正的本色。安德森說：「最後變成是圍繞在角色之間的友誼。」[24] 每一位主角，從安東尼（盧克·威爾森）、喋喋不休的迪南（歐文·威爾森）到鮑伯（穆斯格瑞夫），各自努力擁抱生命。為了宣傳影片，安德森和威爾森與一些對獨立電影有興趣的電影公司會面，其中包括當時正力捧昆汀·塔倫提諾（Quentin Tarantino）的米拉麥克斯（Miramax）。不過，神奇的是，他們最後全然跳過了獨立電影階段。在《脫線沖天炮》第一版的劇情長片劇本初稿完成之後，卡森把短片的VHS帶子直接寄到了好萊塢。

想像另一段蒙太奇畫面，正中間是短片的影帶一手接一手傳到好萊塢的上層食物鏈。一開始，卡森把它交給他的製作人朋友芭芭拉·波伊爾（Barbara Boyle）（電影《八面威風》〔Eight Men Out〕，她再轉給她的製作人朋友波莉·普拉特（Polly Platt）。對人才慧眼獨具的普拉特，曾經協

助製作《最後一場電影》（The Last Picture Show）（另一部德州人的處女作，也是安德森喜愛的電影），讓波丹諾維奇的電影事業就此起飛。普拉特看出短片具有的獨創性。她熱烈地評論它「獨一無二，不同於流俗，才華洋溢。」[25]，之後把影帶轉交給詹姆斯·布魯克斯（James L. Brooks），他是電影《收播新聞》（Broadcast News）的導演，也是電視影集《辛普森家庭》（The Simpsons）共同創造者，他與索尼電影公司有合約關係，這家公司握有真正開拍的權力，同時有著欣賞非傳統喜劇的品味。

布魯克斯同樣大受感動。他宣稱安德森有某種特質，讓他和蟻丘裡其他數以億計的螞蟻不一樣，「擁有真正屬於自己的聲音始終是件神奇的事，近乎宗教般神聖。」[26] 他搭飛機到達拉斯要讀完整的劇本，讀到一半他突然開了電視看籃球賽，讓威爾森打了個冷顫以為事情不妙。布魯克斯對他們生活環境的惡劣十分驚嚇，形容他們的住處是「流浪漢宿舍」

← ｜ 楚浮對安德森的電影生涯有巨大影響。《脫線沖天炮》鬆散而任性的風格，大量借自這位法國大師自由揮灑的處女作《四百擊》。

（flophouse）。[27] 布魯克斯建議安德森和威爾森跟他一起回洛杉磯，好好修改劇本讓它成為可行的劇情片電影。

▶ 商業拍攝與上映 ◀

於是，兩個人合住在相對豪華的洛杉磯，有美妙的日津貼、以及在卡爾弗城索尼電影大樓的辦公室。有些照片可以看到，這兩個大孩子在高爾夫球車上喧鬧，眼睛充滿了超現實的光芒，彷彿他們已登入神奇的國度。不過還要再花兩年的時間，他們才會把劇本修改成符合好萊塢眼光的模樣。有人懷疑他們是故意拖延，布魯克斯對他們開會時不做筆記，甚至沒帶筆記本漸漸流露不耐，不過在製作人全力督導下，索尼公司終於被說服，願意提供五百萬美元把他們的短片發展成院線上映的劇情長片。

1994年下半年，有超過兩個月的時間，安德森和他擴大陣容的團隊（他比較喜歡稱呼他們為「同黨」[28] ）回到達拉斯同樣的拍片地點，不過原本法國新浪潮即興的漠然畫面，被安德森以他首度展現的多彩調色盤來取代。

「沖天炮」從原本構想的一樁搶案，擴展成了最悠哉的連續犯罪電影裡的荒誕故事。第一個目標是盧克·威爾森飾演的安東尼家，接下來是書店（一段精彩的喜劇場景），再來是闖空門進入一個冷凍食品工廠，中間加入了許多的爭吵、內在追尋、

← │ 與威爾森兄弟一同撰綱的穆斯格瑞夫，飾演的是名義上的司機、和最不情願的同夥鮑伯‧梅波索普，按照安德森的經典做法，這名字取自著名的美國攝影師。

↓ │ 這部命運多舛的電影發行前夕，安德森和威爾森在卡丁車上嬉鬧。注意在《都是愛情惹的禍》裡，卡丁車也是學校課外社團活動之一。

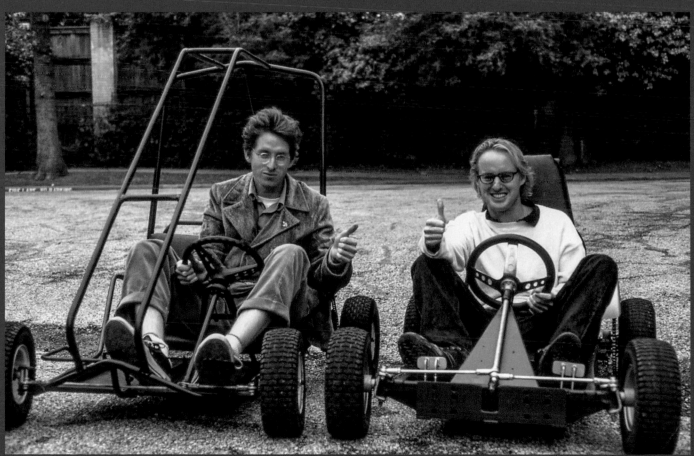

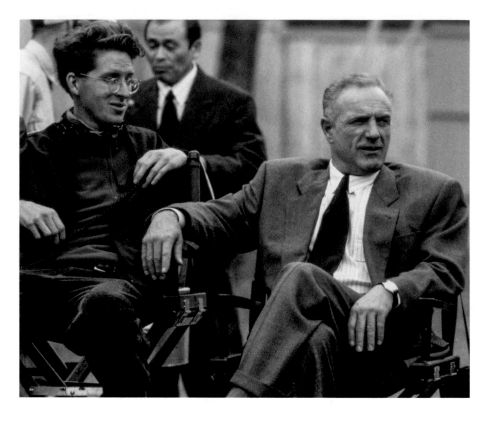

← | 大明星詹姆士・肯恩的參與，
幫助了《脫線沖天炮》開拍。
在片場只待了三天，肯恩承認
題材內容讓他困惑；拍攝的前
兩天，他完全不知道這是一齣
喜劇。

→ | 肯恩的出現讓人神經緊繃，安
德森和威爾森兄弟見到他只會
想到《教父》電影裡的大哥桑
尼。不過，原因還不僅於此。

以及安東尼陷入戀情的小插曲。

「風車汽車旅社」是一棟兩層樓、長方形的路邊旅館，簡直是專門為安德森打造的。飯店位於希斯伯羅（離達拉斯路程一小時），是電影團隊駐紮地，也是故事裡的主角們躺下睡覺的地方。安東尼會愛上來自巴拉圭的女侍伊內茲（《巧克力情人》〔*Like Water for Chocolate*〕中甜美的盧米・卡范卓絲〔Lumi Cavazos〕），由於她不懂英文，因此他們的關係透過一位翻譯滑稽地傳達。這是我們第一次見識導演的調皮趣味。安東尼也首次投入被水擁抱的母題，借用的是《畢業生》的經典橋段。隨著安德森電影事業的開花結果，這座汽車旅館如今是每年以《脫線沖天炮》為主題的影迷固定聚會地點，活動名稱叫做「美妙晚會」（Lovely Soiree）。

布魯克斯決心要保留電影的清新氣息，由威爾森兄弟和穆斯格瑞夫繼續擔任主角，他們的演技不落俗套、又充滿不確定性。從不曾在鏡頭前演出的歐文・威爾森表現相當搶眼──滔滔不絕說出各種突如其來的想法，小平頭髮型成了亮點。他是安德森的第一個銀幕代言人：執拗、異想天開的計謀家，腦子裡有一大堆計畫清單和路線圖（從他用橙色和藍色毛氈墨水筆寫下的七十五年健康快樂計畫可以窺之一二），一心一意要改造現實。或如許多人推論的，電影被當成了導演內心世界的路線圖，嘗試在混沌中帶來秩序。

電影快速從希克利冷凍儲藏工廠轉到了約翰吉林住宅區（鮑伯和他惡霸大哥的高級住家，大哥有個容易理解的綽號「未來人」，由安德魯・威爾森飾演這個迷人的反派），這個住宅區由法蘭克・勞伊德・萊特（Frank Lloyd Wright）所設計，有著討喜的安德森式線條，之後是聖馬可學校，這是威爾森幾年前被退學的預備學校，他們把一同經歷的事件和場景融入了電影之中。

令人印象深刻的是，電影裡易怒、但技術明顯不佳的印度裔保險櫃開鎖匠庫瑪，由庫瑪・帕拉納（Kumar Pallana）所飾演。他在接任四部安德森電影的重要角色之前，是位雜要藝人和咖啡館「宇宙杯」的老闆，店址離導演的住處只相隔三條街。

「當時沒有人料想到他會成為現在的樣子」[29]，電影攝影師勞勃・約曼（Robert Yeoman）說，他當時收到安德森一封彬彬有禮的信，說自己很喜愛他為葛斯・范桑（Gus Van Sant）拍攝的《追陽光的少年》（*Drugstore Cowboy*），並詢問他是否願意參與他首部電影的工作（直到今天，這位攝影師還是不知道他怎麼拿到他的地址）。約曼如今擔任安德森所有真人電影的御用攝影

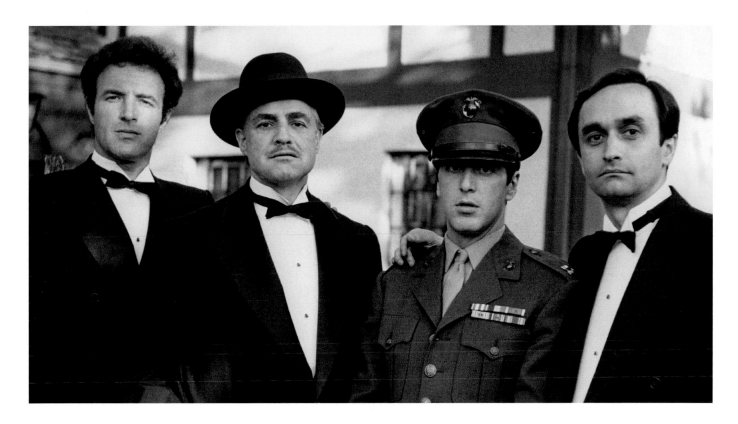

師，他見證了安德森特立獨行的電影指示如何演進：九十度直角的快速鏡位移動、優雅的推軌鏡頭、以及兩個靈感來自馬汀·史柯西斯的技巧：筆記本和桌面的俯視鏡頭、以及配合古典搖滾樂的慢動作蒙太奇（這裡用的是滾石合唱團的〈2000 Man〉）。

故事漸入高潮時，一位本地的古怪黑幫老大亨利先生登場，他在不明就裡的情況下，吸收這幾個男孩子，特別是積極求表現的迪南。安德森很想找個大咖演員來演出這個角色，他發現好萊塢70年代重量級演員詹姆士·肯恩（James Caan）跟他有相同的經紀人，可以安排演出一個客串角色（條件是他的戲份要在三天內拍完）。他們也嘗試過與比爾·莫瑞接觸，在不久之後他將成為安德森電影的北極星。

一開始，安德森必須和肯恩鬥智，某個深夜，肯恩和他的空手道教練窪田孝行（Tak Kubota）一起到訪，窪田自然而然擔仟了電影裡亨利先生武術指導「划艇」的角色。半夜裡，安德森在飯店裡被敲門聲吵醒。他匆匆抓了睡袍從窺視孔看到這個氣派非凡的明星就站在門口。「他一副興沖沖的樣子，」[30] 安德森回憶道。肯恩想要討論接下來的戲，他跟安德森大力推薦電影裡應該加入一些空手道的元素。「讓我演給你看，讓我演給你看，」[31] 他如此要求，讓毫無防備的安德森無路可去，被他拉著到浴室裡，從鏡子裡看著鏡頭拍起來會是什麼樣子。

「這到底是怎麼回事？」安德森滿頭問號，呼吸有些不順。「我身上只披著睡袍，一邊被桑尼 [3] 踢屁股。」[32] 安德森電影裡有一系列影射《教父》的元素，而肯恩的出現，是第一次、也是最直接的一次。

對肯恩而言，安德森神祕簡短的說故事方式讓他有些困惑，但他不動聲色。他做了這種情況下他會做的事 —— 卯勁全力一搏。簡單說，肯恩決定加碼演出，像黑澤明電影裡的武士一樣綁上頭髻……一直到他發現他所敬重的師父窪田只穿著一條白色內褲準備對戰，肯恩才突然明白這部電影**應該**是齣喜劇。

剪輯的工作很辛苦。他的製作人再次感到受挫，安德森粗剪的版本似乎全戲喋喋不休。有一些極華麗的鏡頭，卻看不出用意何在。安德森接受了建議，把它修改到可控制的程度。更大的麻煩來了。他們沒有料想到這部電影被日舞影展拒絕了，影展節目表上已經排滿了一堆風格特異的喜劇。他們的電影如今似乎成了棄兒。

接下來，《脫線沖天炮》拿到了索尼電影公司有史以來觀眾試映會最低的分數。安德森悲傷地想起，在試映之前電影公司就宣稱他們不抱太多期待。之後他們的「預

肯恩的入夥純屬幸運巧合；他和安德森有相同的經紀人。導演本來的首選比爾‧莫瑞甚至連劇本都懶得看。

肯恩是片場裡的活力泉源，不過最讓年輕導演著迷的，是他璀璨電影事業裡的傳奇故事，這是《脫線沖天炮》想大加利用的。

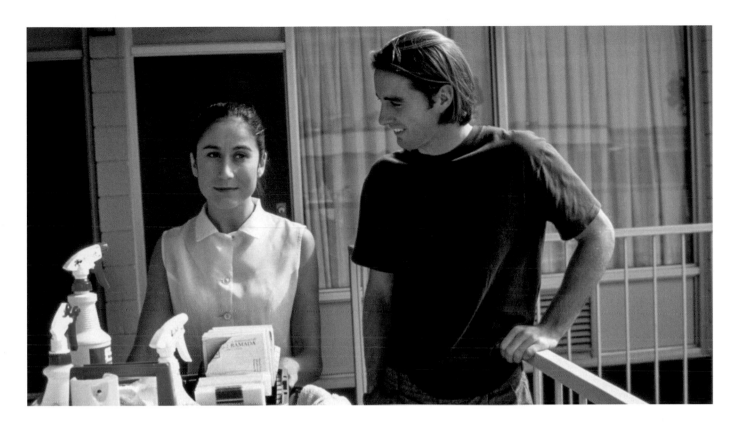

感」[33] 得到了證實。大批觀眾中途離場,最
後安德森也跟著他們走了。電影需要大刀
闊斧重新剪輯,另外有些部分需要重拍。
在這個損害控管的過程中,索尼公司延後
了發行的日期並取消首映會,最後,在幾
乎沒有行銷宣傳的情況下,電影在1996年1
月丟到了幾家戲院上映。

在拍片過程中,安德森曾經信心滿滿
「高漲到最高點」[34],但是他的信心卻隨電
影的上映而擊碎。歐文則認真考慮是否要
從軍加入陸戰隊。

不過布魯克斯帶來了希望。他認為這
部電影執導得很好。他的這種看法逐漸得
到其他人附和。電影公司的擔憂暫且不
論,一些影評開始理解安德森。布魯克斯
在洛杉磯安排了系列的試映會,聲音慢慢
傳了出來。這傢伙有些料,只是沒有人能
明確說那是什麼料(他們還在努力理解他)。

《洛杉磯時報》具有影響力的影評人
肯尼斯‧圖蘭(Kenneth Turan)是初期的
重要支持者,他認為這部電影被日舞拒絕
實在「令人不解」。電影裡有著獨特的新感
受,既是調皮惡作劇又真心誠意。「一部充
滿自信、古怪奇特的處女作,講述三個笨
拙又坦率的朋友,成為從事犯罪的戇第德
[4]。《沖天炮》令人格外感覺清新,在於它
細膩設計的一本正經搞笑從不妥協。」[35]

「他們是天真派喜劇的先行者,」德森‧
霍伊(Desson Howe)在《華盛頓郵報》上
也有相同看法:「他們只對事件如何開展感
興趣——不管整件事有多奇怪。」[36]

對《脫線沖天炮》來說,電影裡標準的
衝突化解根本不可得。一切都是開放式結
局的謎團。風格才正要開始成形。這是安
德森最鬆散的一部電影。在服裝打扮上也
是如此。非正式的片場黑白照片裡,安德

森瘦得像稻草人,還穿著牛仔褲並戴著約
翰‧藍儂式的眼鏡,剪了個小男生短髮。
看起來似乎他和他的電影都是隨年歲而變
得更加俐落。

駐達拉斯的影評人麥特‧佐勒‧賽茲
(Matt Zoller Seitz),在USA電影節評論
《脫線沖天炮》的短片作品(該片首映)之
後,就成了宣揚安德森大神的頭號使徒,
他認為這部劇情長片以「獨一無二的個人方
式和藝術方式」呈現這個城市。[37] 就安德
森而言,這是很公允的結論。透過他對光
影、空間和建築的欣賞和理解,他的電影
把達拉斯轉化成了具魅力的世界……完全

不像是80年代艷麗的電視肥皂劇《朱門恩怨》（Dallas）裡的**達拉斯**，把人們的想像限定在這座德州城市預建的綿延摩天大樓和牧場。安德森把達拉斯處理得像巴黎，帶著普普藝術和孤寂的變調。

安德森揭示的是一種願景，即使此時這個願景還不夠完美。身為導演，他把電影的整體感受和任何特定的細節看得同樣重要。就和喬治·盧卡斯（George Lucas）一樣，他打造的是怪異的世界，但建基在情感的現實上。

不管在一群傻小子的故事中，或導演歪七扭八的泥塑裡，都讓我們看出了某種未來性：它是場關於未來和冒險的夢。

如今要搶救《脫線沖天炮》的慘淡票房為時已晚（不到一百萬美元），不過以它寒酸的發行方式來看，這部電影根本毫無機會。不過它也成就了一部邪典電影。史柯西斯這類的大人物確保了這電影在DVD有重生的機會，史柯西斯把它列為心目中1996年的十大電影之一，奠立了安德森在新世代導演的先鋒地位。

「這是毫無憤世嫉俗氣息的電影，」史柯西斯如此寫道，形容它是罕有的珍稀之作。他被電影的纖細幽微所吸引，感受到故事裡的人味。「這一群年輕人，他們以為生活必須充滿刺激和危險才能算真實。他們不明白只要單純做自己就好了。」[38]

他把這部片和李奧·麥卡瑞（Leo McCarey）（執導《鴨羹》（Duck Soup）和《春閨風月》（The Awful Truth）的神經喜劇導演）和法國電影大師尚·雷諾瓦（Jean Renoir）的作品相比擬，他們同樣和角色們有著密切的聯繫。安德森似乎對這幾個人也相當關注。史柯西斯太過客氣，沒有提及這部電影與他自己作品《殘酷大街》（Mean Street）明顯的共同之處：鬆散扭折的友情、對人生目的的渴望、以及對無政府主義青春的捍衛。

這仍是一個才華比票房更被看重的年代。時髦青春的事物人人愛，魏斯·安德森和歐文·威爾森發現他們的事業正一飛沖天。

安德森的引用拼貼

　　討論早期作品時，很適合來解釋安德森對文化的蒐集癖到了何種程度。安德森的所有電影都像是電影、文學、繪畫和音樂引用典故的集郵冊，把我們的注意力引導到他的想法。毋庸多言，他是狂熱的電影愛好者，在這個藝術形式的豐富土壤中培植自己的作品。以《脫線沖天炮》而言，安德森要他的工作團隊牢記在心的，不只是法國電影的影響，還有伯納多·貝托魯奇（Bernardo Bertolucci）諜報驚悚片《同流者》（The Comformist），其中充滿感官體驗的城市景觀。約曼甚至把幾張定格的電影照片貼在他攝影機的觀景器旁邊。

　　不過安德森參考塔倫提諾從背後跟拍的風格則更爲高段。安德森的電影，愈後來完成的作品本身就是收藏品，每一格畫面都是道具和布景的寶庫，讓角色在這裡頭嵌合和折映出來。

← | 盧克·威爾森飾演的安東尼，勉強算是電影名義上的男主角。他有著美好但受傷的心靈，這類型的人物在安德森的經典電影裡隨處可見。

↑ | 歐文·威爾森扮演安東尼的最佳死黨迪南，手裡拿著片名提到的沖天炮。迪南緊張兮兮、講話不由自主快如機關槍，成為未來另一個固定的角色模板。

RUSHMORE
都是愛情惹的禍

1998

魏斯·安德森的第二部電影,靈感汲取自他在休士頓保守私立名校的校園生活。
這部脫俗的成長故事,成了往後評價他電影作品的標準。

即使才出品一部電影,安德森就表現得像一位「作者」,以他神祕的個人風格推動作品。《脫線沖天炮》在票房一無所獲反倒成了恩賜。這讓他顯得時髦有型。而且在馬丁·史柯西斯宣示效忠之後,安德森的影迷俱樂部成員逐步納入好萊塢的階級金字塔最頂端(也就是出錢的大佬們)。他很快成了稀有動物;一位特立獨行、被電影公司縱容的導演。他被當成電影公司可信度的標章。

安德森的靈感百寶箱裡或許有著五花八門的想法,不過他完成一部電影時,對於下一部電影要往哪裡走多半已經成竹在胸。這一次他要著手的是《都是愛情惹的禍》,這是一位有情感問題的十五歲早熟中學生,和有模糊自殺傾向的中年鋼鐵大亨之間的故事。沒有人會認為這個題材能夠票房大賣,卻吸引眾多明星屬意加入。

和《脫線沖天炮》一樣,這部電影的構想也是安德森申請電影學校、但從未真正入學的準備材料(另外也包括了《海海人生》的初步規劃)。這也是他和歐文·威爾森合作的劇本,而且,他們在第一部電影開拍之前,就已經開始構思第二部電影。安德森需要依賴合作;他的電影全都是和他人合寫劇本,僅有一部作品例外。在真正寫下劇本前,他喜歡先討論並實際演練(這個過程會揉掉一大堆的廢紙團)。他也喜歡有

↑ |《都是愛情惹的禍》,如今被視為是安德森的破繭之作。特別之處,是它比第一部另類作品更加個人化。

→ | 傑森·薛茲曼飾演預備學校裡適應不良的麥斯·費雪,與安德森原本的構想完全相反。他在精神上恰恰完美貼合角色,這和他的神態有關。

人陪伴。相較於鬧哄哄的電影片場,寫作是個孤單的事業。

就電影類型而言,《都是愛情惹的禍》可說是他的「學生電影」,[1] 派別是林賽·安德森(Lindsay Anderson)的英國傳

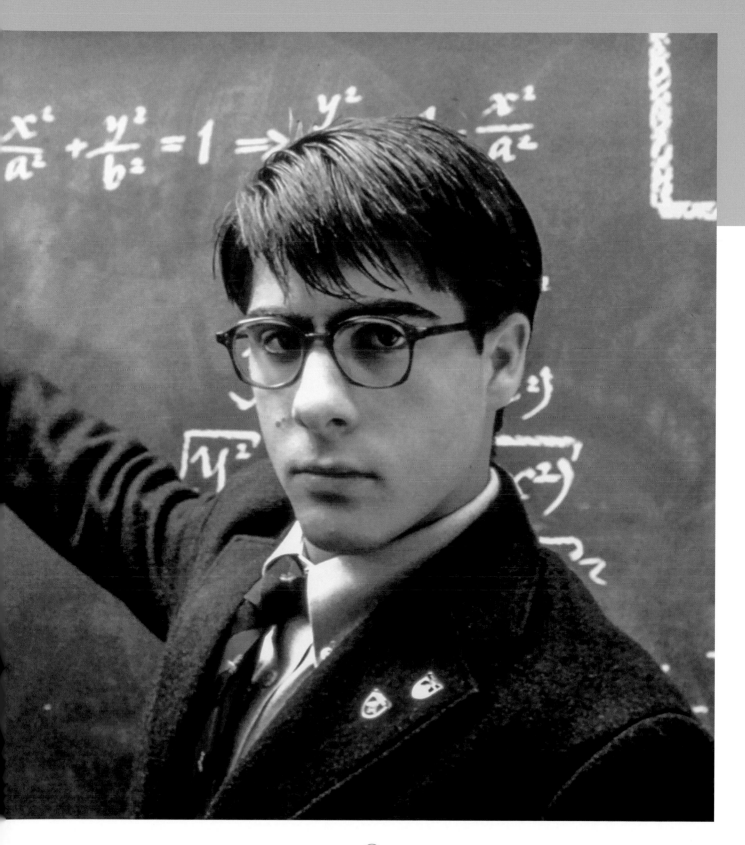

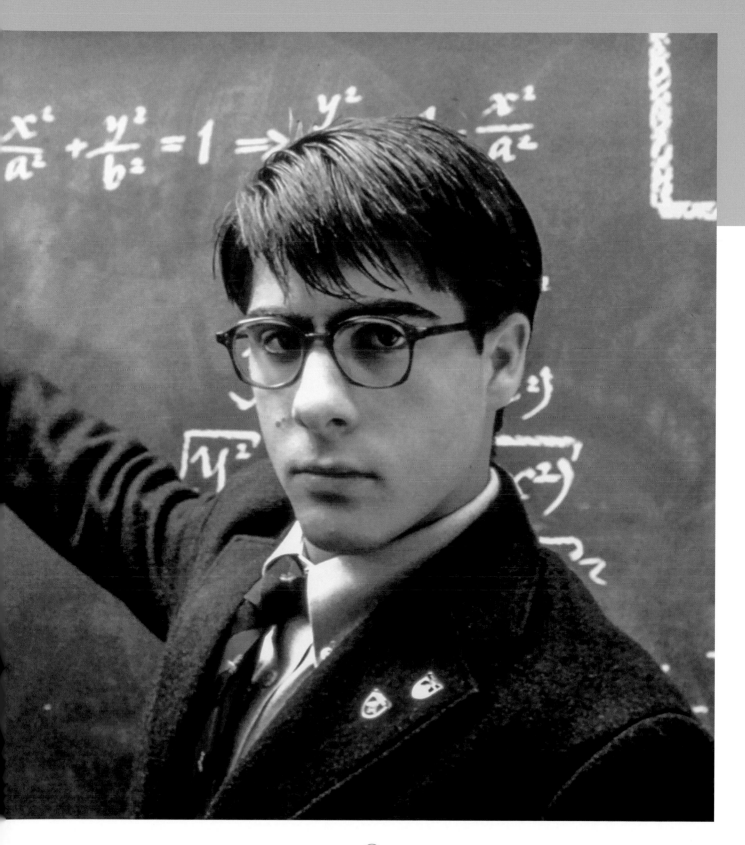

$$\frac{x^2}{a^2} + \frac{y^2}{b^2} = 1 \implies y^2 \cdots \frac{x^2}{a^2}$$

$$\sqrt{y^2}$$

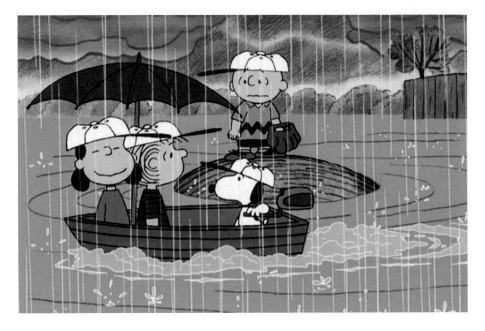

← │ 查爾斯‧舒茲存在主義式的《花生漫畫》，其中的魯蛇英雄查理布朗和它在70年代的動畫卡通，對《都是愛情惹的禍》（以及安德森整個電影生涯）留下深遠的影響。

→ │ 一段美好友誼的開始：安德森終於如願以償，他往後的靈感謬思比爾‧莫瑞，同意接演劇中麥克斯「有模糊自殺傾向」的導師兼夥伴兼情敵赫曼‧布魯姆。

統（《如果……》（*if...*）），但是融合了查爾斯‧舒茲（Charles M. Schulz）《花生漫畫》（*Peanuts*）裡，最受喜愛的倒楣鬼查理布朗，具有的魯蛇魅力（他的多愁善感給了安德森許多慰藉）。同時，安德森和威爾森的校園生活也略有貢獻，例如威爾森曾因為在幾何學考試作弊而被預備學校退學。電影裡引用資料的清單裡，還包括了老少戀喜劇《哈洛與茂德》（*Harold and Maude*）；歷久不衰的1976年電影《少棒闖天下》（*The Bad News Bears*）裡世故的小鬼頭（這是安德森召集少年老成的青少年演員時的必備教材）；以及，如片中我們將看到的，一些大場面的災難驚悚電影。

對許多安德森的影迷而言，《都是愛情惹的禍》甚至是他才華最完整表現之作。影評人兼傳記作家麥特‧佐勒‧賽茲認為，它是歷史上「罕見的完美電影」[2]。他的風格可說在這裡確立。不只是他如百衲被拼接許多典故，和鏡頭拍攝時精準幾何線條，同時也包括了：某個貫穿全片、帶有象徵意義的設計（在這部作品裡，是在片

場實際拍攝的劇場結束布幕），逗趣的標題（靈感來自高達），道具、服裝、和音樂的整體配合，還有一個身處三角關係最高點卻難以打動的女子，這樣的關係難以捉摸卻辛辣，使得一切處於悲哀得好笑和好笑到悲哀之間，以及比爾‧莫瑞。

▶ 安德森的成年禮 ◀

歐文‧威爾森的英俊外貌和自以為聰明的招牌表情，開啟了他在主流蠢漢電影的角色，包括《大蟒蛇：神出鬼沒》（*Anaconda*）、《世界末日》（*Armageddon*）、和《王牌特派員》（*The Cable Guy*）（片中他飾演「討人厭的『小王』」讓他的死黨好友安德森大樂）。雖然之後他參與安德森電影的機會起起落落，但是和朋友一起工作仍舊是他的優先選項。面臨可能再也沒機會寫其他劇本的「迫切的恐懼」[3]，在《脫線沖天炮》甫塵埃落定，歐文和安德森馬上回去完成功課。

始終有傳言說歐文在《都是愛情惹的禍》完成版變裝客串了一角，不過這並非事實。在劇本之外，電影裡可以找到他的地方是在學校教室牆上的照片。盧克‧威爾森（同樣是靠演戲掙錢）有一個小角色，穿著手術袍扮演討人喜愛的男友。

安德森在洛杉磯撰寫《脫線沖天炮》時遇到了電影製片巴瑞‧孟德爾（Barry Mendel），雙方一見如故。孟德爾和他一樣，有著一本正經搞笑的人生觀，不過他另外還有好萊塢的名片匣。透過他的運作，《都是愛情惹的禍》的劇本開發是來自「新線影業」（New Line Cinema）（華納電影公司的子機構，具獨立電影色彩）的種子基金，不過當安德森以《瑟皮科》（*Serpico*）為片名，向他們推介這部校園電影時，劇本的突梯怪異超過了公司容忍度的極限。孟德爾並不因此氣餒，他大膽地以競標方式拍賣電影版權，有四家電影公司提出了合約。最後由迪士尼透過他們旗下偏向成人觀眾的「正金石影業」（Touchstone Pictures）取得權利，原來迪士尼集團主席喬‧羅斯（Joe Roth）也是《脫線沖天炮》影迷之一。他同時也提供了比安德森首部電影多出近一倍的資金，不過以九百萬美元的金額來看，倒說不上是個豪賭。

迪士尼電影公司買到的是關於麥斯‧

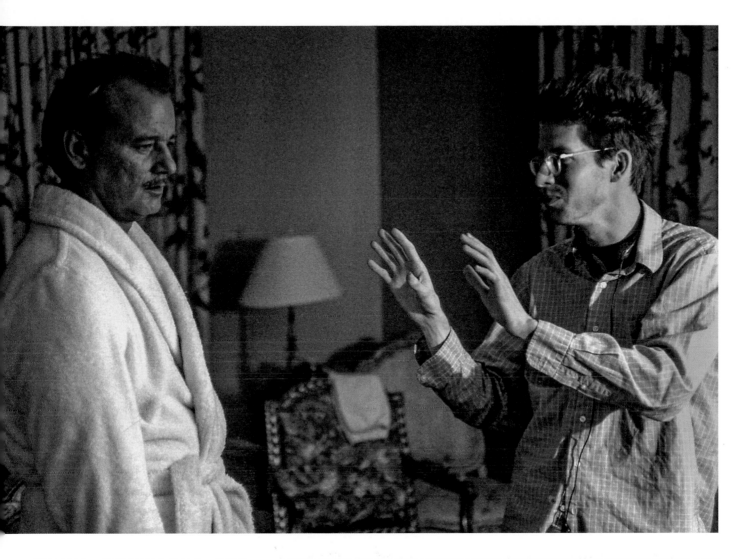

費雪（傑森・薛茲曼飾演）的故事。他是休士頓一間默默式微的預備學校「洛許摩爾學院」的'01年學生。麥斯少年老成，十五歲的他，心智年齡卻像是五十歲，而且是無可救藥的文藝復興人，並迷戀火辣的一年級老師羅絲瑪莉・克羅絲（奧莉維亞・威廉絲〔Olivia Williams〕）。他完全不介意年齡差距的問題。而她，當然介意。

麥斯認為自己是十足貓類型的人，或至少說話時就和《脫線沖天炮》的迪南一樣，滔滔不絕、充滿奇想。他是功課差勁的學生，但是課外活動的表現**超強**。電影

基於一些明顯的理由，例如安德森電影作品的特質、他的燈芯絨西裝、他偏愛法國電影的品味、以及不上不下的票房，安德森往往被歸類為90年代衝擊多廳院影城、米拉麥斯獨立電影革命的一份子。這群名單包括了：陶德・海恩斯（Todd Haynes）和陶德・索隆茲（Todd Solondz），湯瑪斯・安德森（Paul Thomas Anderson）、史派克・瓊斯（Spike Jonze）、昆汀・塔倫提諾和他講話滔滔不絕的演員團隊，以及（那個時期的）史蒂芬・索德柏。公允地說，他們的成功讓安德森崛起的可能性更加提高。不過，需要釐清的是：安德森拍的每一部電影都是在好萊塢大型電影公司的體系之內拍製的。

諷刺的是，他的電影諷刺意味遠不如他所謂的同儕們。他的作品或許援引大量典故和笑話，但是他的用典都是出自真誠。他和角色們的距離並不顯得遙遠，他從他們身上看到了自己。他常常說《都是愛情惹的禍》是「發自真心真意」。[4]

裡一段氣勢磅薄、六十二秒「年鑑」的蒙太奇畫面，呈現出安德森心目中的雄心壯志是什麼：法語社社長、集郵和錢幣社副社長、書法社長、第二詠聖曲合唱團指揮、養蜂社社長等。另外，麥斯還和當地企業家赫曼·布魯姆（豪不費力就能擺出苦瓜臉的比爾·莫瑞飾演）搭上了線，讓他捐錢興建學校的水族館。

不過婚姻不幸福的赫曼也打算追求羅絲瑪莉，這讓事情開始變得棘手。「是我先愛上她的，」[5] 這是憤憤不平的麥斯為愛開戰的宣言。還有一點，在麥斯難以遏制的勇敢追愛底下，是他對已逝母親沒能說出口的悲傷。

麥斯很容易被解讀為是安德森的替身，洛許莫爾學院的迴廊和草地就如同他的母校聖若望中學（很大原因是，它正是拍片的地點），不過大致來說，安德森的成績要好一點；麥斯則每一門功課都不及格。

再來，安德森就和麥斯一樣，的確都在學校裡導過戲。麥斯自封是麥斯·費雪劇團團長，製作繁複而浮誇的戲劇，就像縮小版的安德森電影，而且改編的是兩位編劇最喜歡的硬漢電影。其中包括了薛尼·盧梅（Sidney Lumet）探討警察貪污的《衝突》（Serpico），裡面有寬敞的樂活公寓、高架的鐵路火車、以及說著紐約在地口音的學生。此外，安德森也曾迷戀上一位比他年長的教師。

另一方面，薛茲曼這位一頭黑髮，出身柯波拉家族的少爺（他的母親是女星塔莉亞·夏爾〔Talia Shire〕，電影《教父》導演柯波拉的妹妹），他承認自己「深深地」愛上他的保母。再加上歐文在學校不良表現的問題，我們可以把麥斯看成青春苦悶焦慮的綜合體。

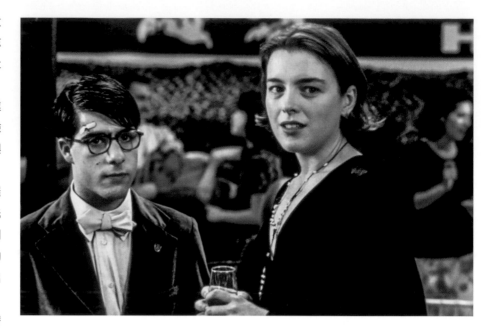

▶ 加入班底的明星演員 ◀

大約有一千八百個來自美國、加拿大、英國各地的演員參加了角色試鏡。安德森總共動用了十四個選角指導，下定決心不要選到某個好萊塢顯赫家族被寵壞的星二代，最後結果仍適得其反。

薛茲曼的志向並不是當演員。他當年十七歲，打鼓。按照舅舅柯波拉的說法，他之前唯一的演戲經驗是在家族聚會裡加入表姊的戲劇演出。說巧不巧，正是他的表姊蘇菲亞·柯波拉（Sofia Coppola）說服他去跟《都是愛情惹的禍》的選角經紀人見面，經紀人再說服他跟安德森見個面。

薛茲曼一進房間，雙方馬上一拍即合，有部分原因是兩個人都很年輕，部分原因是他們彼此都非常欣賞對方的鞋子（演員穿的是Converse的涼鞋；導演穿的是有紅色反光片的綠色New Balance），部分原因是他們都喜歡洛杉磯的搖滾樂團Weezer，還有部分原因是參加試鏡的時

候，薛茲曼和大部分的競爭者一樣都穿了海軍藍的學生西裝制服，但只有他在上頭加了一個自製的洛許摩爾學院校徽。正是這方法贏得安德森的心。

即使在好萊塢附近出沒，這位年輕導演仍打扮得像出城的預備學校高校生，六呎一吋的高瘦骨架，穿的是尺寸顯得太小的學生制服搭配長褲。他看起來比較像是來幫忙你做家庭作業而不是拍電影。隨著時間過去，服裝上的新奇大膽，逐漸淡化成大家熟悉的赤褐色西裝和蘆筍綠領帶（或是顏色互調）。

安德森原本想找的是一個「十五歲的米克·傑格」，[6] 不過身材敦厚、面無表情的

薛茲曼卻讓他大為驚艷。「畢竟，決定這部電影的是他的長相和聲音。而且他的性格很有特色。」[7]

接受自己終究要當演員這件事（如今他已經演出六部安德森的不同電影，成了這個延伸家族的一員），薛茲曼全力演繹這個角色過度成熟的世界觀，並且不露痕跡。除了換上格魯喬·馬克斯德（Groucho Marx）式的招牌眉毛和小丑般的眼鏡，他的表情沒有太大不同。但還有一個技術性問題，薛茲曼出演的是青少年但他已毛髮濃密，必須刮鬍子和用蠟除毛以確保清秀的外貌，特別是片中角力比賽的場景。「對，沒錯，手毛也要。」[8] 他皺著眉頭回想當時情況。

麥斯有點天才兒童的特質，就和他名字由來的西洋棋神童巴比·費雪（Bobby Fischer）一樣。他嘗試要延續洛許摩爾逐漸凋零的傳統。安德森的電影常陷入對傳奇往昔的懷舊氣氛：回想一下古斯塔夫先生懷念布達佩斯大飯店鼎盛時期的風光。這些角色、他們的世界、還有這個導演讓時間倒退走。這是他們得以永恆的原因。

一切對麥斯而言都只是演戲。他表演多情種子，大張旗鼓愛上一個年紀大他許多的女子（也是可能的母親替代品）。他的肢體語言呼應了《畢業生》（The Graduate）裡的達斯汀·霍夫曼（Dustin Hoffman），有著精力無法抒發的凝滯感。

《都是愛情惹的禍》的眾多趣味處之一是，雖然麥斯的行為不宜鼓勵，但他始終讓人覺得可親。我們站在他這邊，因為他也假扮有錢人家的孩子，以及他英勇地扮演反英雄。他靠著獎學金進入了洛許摩爾學院，然後跟他有錢的同學編故事，說他的父親是神經外科醫師，實際上只是個本地的理髮師。曾經在70年代與偉大導演卡薩維茲合作的西摩·卡索（Seymour Cassel），飾演麥斯身分卑微、但怡然自得的父親，他有著和史努比漫畫創作者舒茲一模一樣的短髮和眼鏡，而舒茲的父親正巧就是理髮師。

「我喜歡努力去實現計畫的角色，」安德森如此解釋，他讓這些角色在否定他們的人們面前展現不屈不撓的精神，開展唐吉訶德般的旅程。「我的意思是，打造一座水族

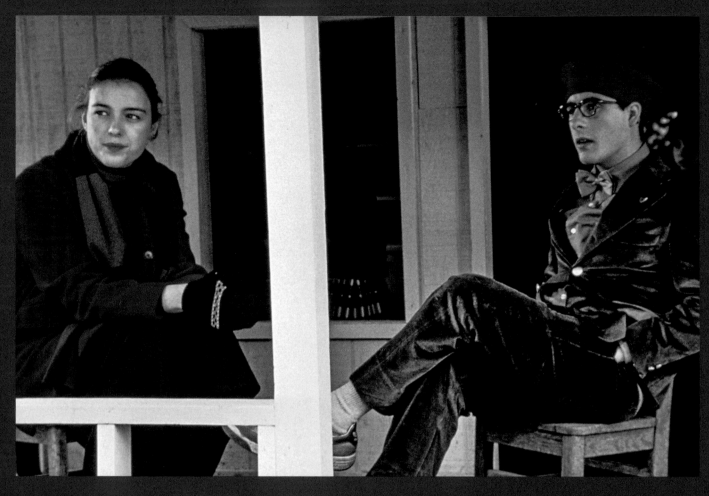

△▷ 威廉達福飾演「麥斯與瑪林小姐
在長廊守候上場」和他的員票據新
成為麥斯在紐約麥克斯少年的常見
娛樂選擇

◁▷ 圖：卡麥（飾演麥斯時氣溫和的老
合同師）和傑森責斯貝克隆羅爾，卡麥
曾擔一切在這年就電影事務體裡許
而助麥斯戲裡中的演員

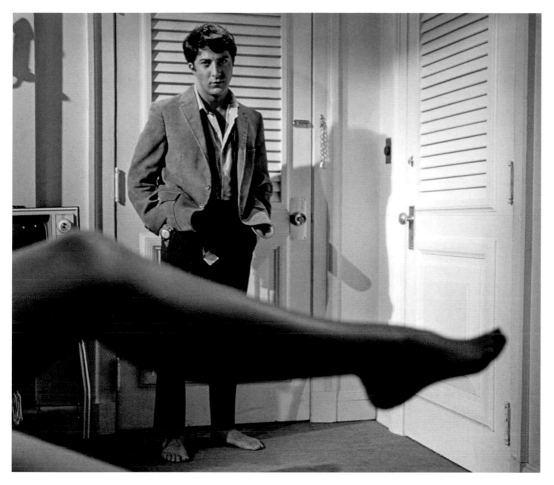

← │ 達斯汀‧霍夫曼在《畢業生》的著名宣傳照，安德森擷取了這部電影年長女性主題和年輕主人公的失落感。

館、籌演一場越戰戲碼、在舞台上演爆破，這是瘋狂的事——但是麥斯就是做了。」[9]

麥斯就像《脫線沖天炮》裡的男孩們，追尋著一個縮小版的美國夢。他們或許不自量力，但是他們絕對不懶散怠惰。而且他們目標絕對不只是為了賺大錢。即使赫曼‧布魯姆有著萬貫家財，他也一心渴望冒險。

安德森電影情節的核心，都是有著「不切實際雄心」的人們。[10]《都是愛情惹的禍》是安德森遊走在「年輕的心渴望老成，年長的心渴望變年輕」的邊界國度的第一趟旅程。[11] 成年人（大部分是莫瑞）退回幼稚的行為方式，而小孩子嘗試表現成熟。以赫曼和麥斯而言，兩人正好在中間相遇。這兩個人成了奇妙的絕配。一個是絕望的化

身，另一個則彷彿穿上了樂觀的盔甲。

莫瑞進入安德森的電影團隊純屬僥倖，安德森自然是他的大影迷。他的冷面笑匠功力，在《國家諷刺廣播時間》（The National Lampoon Radio Hour）和《週末夜現場》（Saturday Night Live）不斷進化，在《魔鬼剋星》（Ghostbusters）、《回到過去》（Scrooged）和《今天暫時停止》（Groundhog Day）等高概念[5]電影裡更見辛辣，讓他成為80和90年代最重要的喜劇明星之一。別忘了，莫瑞還盡所能淡化自己的明星地位。出身於伊利諾州維莫特（靠近芝加哥）的家庭，在家中九個孩子中排行老五，母親是郵局的職員，父親則是木材銷售員，他是個在記者訪問時可能把對方摔倒在地的火爆明

星。他自豪於無法被人用好萊塢一般的聯絡管道找到。他很少回應經紀人的請託，可能要過幾個月才會得到他的回覆。

安德森有好幾個備用方案，也準備好要壓抑內心的渴望；那就是，在合作時挖掘莫瑞在《瘋狗馬子》（Mad Dog and Glory）、《艾德伍德》（Ed Wood）和《剃刀邊緣》（Razor's Edge）瘋狂的那一面。

不過莫瑞自己正在十字路口。近期為他量身打造的諷刺喜劇《傑克與大象》（Larger Than Life）和《糊塗福星闖倫敦》（The Man Who Knew Too Little）票房慘遭滑鐵盧。他愈來愈渴望較嚴肅的戲。他需要安德森的程度，一如安德森需要他。固定在安德森的電影裡演出，不管是主角或是客串（如今他是

隨時一通電話就代表著「自動答應」[12]），莫瑞如今兼具尖酸世故和脆弱的戲路，為他演藝事業開拓了劇情豐富的第二幕，並因為演出蘇菲亞‧柯波拉的《愛情，不用翻譯》（*Lost in Translation*）獲得奧斯卡最佳男配角的提名。

從悲慘角色重獲新生，他如《紐約客》影評安東尼‧蘭恩（Anthony Lane）所形容，已成為「美國影壇最獨特的存在」。[13] 莫瑞有如月球表面佈滿坑疤的圓臉，是充滿困惑和悲傷的人肉地圖。莫瑞的才華在於，那張撲克臉孔的憂愁是如此難以界定，無法套用任何一種根本原因。從赫曼‧布魯姆這個角色開始，他召喚出了存在主義式的絕望氛圍。我們只能忍俊不住。

幸運的是，莫瑞的經紀人之前連絡過《脫線沖天炮》（儘管莫瑞之前透露自己沒有興趣飾演亨利先生），並敦促他的客戶讀新劇本。這個角色顯然深得莫瑞喜愛，因為他在一星期內就回覆了安德森，並同意以工會規定的最低薪資演出（按照莫瑞的說法是「無償演出」[14]），只拿比平常更少的分紅。他唯一的附帶條件是要提前開拍，他不想多等。

在之後的訪問裡，莫瑞提到他經常被「跟缺乏機會的人們合作」[15] 的機會所吸引。這是拐著彎損人的恭維話，但是他們的協議讓這部電影得以成真。

莫瑞到達片場的第一天，安德森對著大明星輕聲細語做交代，擔心惹他不開心。莫瑞馬上作出重大決定，全聽這個年輕導演的指示，這和詹姆士‧肯恩是截然不同的風格。他自得其樂，幫忙劇組人員推道具，更像是要寶的小丑而非天王。他甚至給了安德森一張空白支票，贊助他出動直升機空拍，因為迪士尼公司不支持這筆七萬五千美元的費用（不知為何，這場空拍戲最後取消了，不過安德森仍保留了這張支票，以備不時緊急升空之需）。

赫曼這個角色，對莫瑞而言就像穿過的西裝一般合身（整部電影他穿的是同一件西裝）。這個地方上的有錢大老闆，婚姻一路滑入谷底，是美國富人陷入中年危機的典型，他發現自己日益消沉的鬥志，因為麥斯和羅絲瑪麗而重新得到鼓舞。莫瑞演出的抑鬱是如此惑動人心，但總是帶著迎面襲來的調皮感；正金石電影公司發行這部電影時，還期盼他能拿下奧斯卡獎最佳男配角的提名（**沒騙倒那些評審，傻瓜**）。「你只需看著他的眼睛」孟德爾說：「你就會明白整個故事。」[16]

「大富翁」遊戲裡富有的錢袋老爹（Rich Uncle Pennybag）是赫曼這個主人翁精神

上的前輩。「他可是鋼鐵大王」安德森說 [17]，《都是愛情惹的禍》拍攝時的暫定片名是「企業大亨」（*The Tycoon*）。原本的劇本設定赫曼經營的是水泥廠，不過他們找了一家供應休士頓地區鋼管的煉鋼廠，基於美學考量便改變了主意。安德森喜歡有火花迸濺的背景。這些超現實、帶著歐洲風味的筆觸，往往有難以言喻的重要性。赫曼以鋼架搭建的辦公室，是他所建造的第一個場景。自此之後，他逐步從零開始，打造他自己的世界，現實往往不足夠因應他的需要。

再來是克羅絲小姐，這朵夾在兩個呆頭鵝中間的紅玫瑰，有自己傷心事的一年級美麗女老師，她又是怎麼回事？她的丈夫海洋學家愛德華‧艾波比過世了，她睡

← | 赫曼的角色就是根據莫瑞發想，幸運的是，以不愛和人打交道出名的莫瑞被劇本深深打動，宣稱這是他讀過最好的劇本之一。

→ 莫瑞和薛茲曼扮演最古怪的搭
檔，赫曼和麥斯。在安德森看
來，他們標誌著尋找青春的大
叔和心態老成的少年的完美交
會。

↓ 結局好，一切都好。學校舞
會給了麥斯一個年齡較相稱
的舞伴，莎拉·田中（Sara
Tanaka）飾演的瑪格麗特·
楊。順帶一提，戲中麥斯拿下
了瑪格麗特·楊的眼鏡，在
《洛基》裡，席維斯史特龍也曾
對塔莉亞·夏爾做過一模一樣
的事。夏爾正是薛茲曼的母親。

RUSHMORE｜都是愛情惹的禍

在他父母家中的臥房裡，天花板還掛著他的模型飛機。這也是問題所在。她從麥斯具冒險精神和小狗般的眼神裡，看到了愛德華的影子。

安德森在見過了威廉絲之後，才想到把羅絲瑪麗‧克羅絲這個角色設定成英國人是多麼完美。這位倫敦出生、受過皇家莎士比亞劇團訓練的女演員，在充滿未來色彩的處女作《2013終極神差》（The Postman）令人失望的演出之後試圖振作。英國人的身分似乎讓她更顯珍貴。麥斯認為她需要被追求。安德森說：「我們早該這麼寫……這樣才合理」[18] 威廉絲必須習慣導演反向表達事物的方式。他導戲的指示似乎充滿矛盾：「我要你表情嚴肅，但是要大笑。」[19]

湊巧的是，為了討好羅絲瑪麗而由赫曼

出資、由麥斯建造的水族館，幫我們點出了安德森在訪問裡多半匆匆帶過的、一個關於他個人的細節。他小時候熱愛法國著名海洋學家賈克‧庫斯托（Jacques Cousteau）的紀錄片，而麥斯第一次被羅絲瑪麗所吸引，是因為她已故丈夫捐贈給洛許摩爾圖書館、關於庫斯托海洋冒險的書籍。它也預告了安德森再下下一部電影的方向。

這三個角色始終都是故事（以及大半的鏡頭）的焦點。不過片中仍有許多讓人難忘的亮點，包括之前演過《淘氣阿丹》（Dennis the Menace）的梅森‧甘布（Mason Gamble），飾演麥斯任勞任怨的副手兼良心的德克（或者，按照安德森給他下達的指令，他要扮演的是查理布朗身邊的「奈勒斯」），還有布萊恩‧考克斯（Brian

↑｜克羅絲小姐（威廉絲）即是羅絲瑪麗，赫曼（莫瑞）與她共處了親密的片刻。三個主角因失落感而界定並連結了彼此。

↗｜布萊恩‧考克斯飾演多災多難的校長尼爾森‧古根漢博士，他入選角色憑藉的是在麥可‧曼恩的電影《1987大懸案》裡飾演冷酷天才漢尼拔‧勒克特的搶眼表現。

→｜麥斯和他的副手德克，飾演者是之前演過《淘氣阿丹》的梅森‧甘布，原本漫畫裡那個愛惡作劇的小男孩，也是麥斯角色的靈感來源。

Cox），他扮演氣急敗壞的洛許摩爾學院校長、兼麥斯的死對頭古根漢先生。安德森選擇這個魁梧的蘇格蘭演員，主因是他演過《1987大懸案》（Manhunter）裡的漢尼拔‧勒克特，這一回他在戲裡穿上了花呢獵裝。

安德森的趣味配方

巡禮安德森電影的視覺主題，玩一場賓果遊戲吧

藝術作品——繪畫、雕刻、書籍、劇本、電影（劇中劇）、以及紀錄片，安德森喜歡利用它們作為電影的主情節。在《歡迎來到布達佩斯大飯店》裡，虛構的文藝復興畫家、年輕的尤漢斯・范・霍伊特（Johannes Van Hoytl the Younger），有一幅作品《拿蘋果的男孩》（實際上是英國藝術家麥可・泰勒繪製），可稱之為安德森電影裡的「麥高芬」（MacGuffin）[6]。

食物——安德森的電影裡有許多飲食的細節。做為一個美食家，你可試試精緻的「巧克力花魁」（Courtesan au Chocolat）（《歡迎來到布達佩斯大飯店》）、「值得一讚紅蘋果」（《超級狐狸先生》）、美味旅遊點心（《大吉嶺有限公司》）、格狀排列的感恩節電視餐（《都是愛情惹的禍》）、以及偷來的咖啡機（《海海人生》）。

卡其色——不管是西裝（《超級狐狸先生》）、牛仔外套（《天才一族》）、童軍服（《月昇冒險王國》）、瑪戈的內衣（《天才一族》）、或是羅利單調的居家服（同上）、深淺程度不一的卡其色在影片裡反覆出現。也請參見：導演的服裝選擇。

貝雷帽——或許是因為它的法國味或是藝術家氣息，在眾多頭飾選項中，貝雷帽特別搶眼。麥斯在《都是愛情惹的禍》戴的是猩紅色的貝雷帽，《月昇冒險王國》裡蘇西戴的是覆盆子色調。

鬍髭——安德森作品裡有著各種講究的鬍子，嘴唇上的鬍髭特別是（或假裝是）精緻和優雅的標誌。例如：《都是愛情惹的禍》的赫曼、《天才一族》裡的羅亞爾、《海海人生》裡的奈德、《大吉嶺有限公司》的傑克、《歡迎來到布達佩斯大飯店》的古斯塔夫。

望遠鏡——我們經常看到演員們透過望遠鏡張望（《月昇冒險王國》的蘇西是十足的窺視狂。）安德森是個執著於細節的導演，或許這是他潛意識裡要我們特別注意。

清單——永遠會有一個角色專門製作清單、筆記、路線和計劃表，詳細記錄過程，就和導演會做的事情一樣（例如《脫線沖天炮》的迪南、《大吉嶺有限公司》的法蘭西斯、《歡迎來到布達佩斯大飯店》的吉洛），此外也包括了一些地圖和圖表。

Futura 字型——自《脫線沖天炮》開始，安德森的片名、標題及（大多數的）文宣都是使用 Futura 字型（粗體）。這可能是向喜歡使用 Futura 超粗體字型的史坦利・庫柏力克（Stanley Kubrick）致敬，或者純粹是因為它看起來比較俐落。直到《月昇冒險王國》，安德森才使用了專為這部電影設計的花俏新字型。在《歡迎來到布達佩斯大飯店》歐戰之前的世界，他改用了較為古典的 Archer 字型。

舊式音響設備——不管是哪個時代，基於何種原因；或許是純粹懷舊、對類比的迷戀、或對大型開關的愛，安德森的人物使用大型的老式錄音機、口述錄音機、塑膠電話、耳罩式耳機、以及唱片唱盤。這包括了《海海人生》「貝拉風特號」船上的各種老舊音響設備。

交通工具——飛機、火車、汽車、船、潛艇、挖土機、卡丁車、摩托車（附有邊車或沒有邊車）、腳踏車、還有滑雪纜車。固守自己做事方式的安德森喜歡讓影片一直移動。他的每部電影裡都有角色利用各種不同交通方式，在《歡迎來到布達佩斯大飯店》還有追逐的場景。《海海人生》（在一艘船上）和《大吉嶺有限公司》（搭一班火車），交通工具賦予了電影定義。

← 《歡迎來到布達佩斯大飯店》裡，東尼・雷佛羅里（Tony Revolori）以鉛筆為自己鬍髭上妝，這是品味與身分的標誌。

▶ 準備場景、色調、配樂 ◀

從1997年11月22日開拍，《都是愛情惹的禍》用了兩個月多一點的時間完成，它實際上是安德森原本就了然於胸的世界。它循著他的腳步拍攝。「我待過這個學校，」他說，「所以我們在寫劇本的時候，我就開始構想，『這裡是角落，這裡是冷氣機後面，在旁邊是……』然後我們就在冷氣機旁邊拍這段戲。」[20]

安德森在聖若望學院拍戲的時候，學校正好在舉辦畢業十年的同學會，他卻不克出席，當時他正忙著在走廊上拍電影。

電影的場景，一開始直覺的設定是在新英格蘭的秋天，傳遞類似電影《春風化雨》（Dead Poets Society）校園的斑駁意象。他找不出一個符合他腦中形象的學校。他在英國找到很接近的景，但是地點又太遙遠。「然後我母親寄來了我母校的照片，」他大笑說，「我突然明白這就是我一直想要找的。」[21]

麥斯身上穿的制服，藍色襯衫、卡其褲是聖若望原本的校服。不過海軍藍的制服外套則是故意造作。當麥斯終於被洛許摩爾退學（**那種成績！犯案坐牢！還有未經許可在棒球場興建的水族館！**）他被迫轉到葛洛弗·克里夫蘭中學，跌入校園食物鏈的最底層。這所學校的場景是在拉瑪爾高中，安德森父親的母校。它實際上位置只隔了一條街，但是電影裡看起來有如監獄般荒涼。

現實的細節與虛構的幻想彼此重疊，在安德森的「文氏圖」[7]正中央，則是洛許摩爾學院如隱士般封閉的世界。你不會想像出它是在休士頓。「我猜，我們大概是想把它當成一則寓言，」他說，「有一點非現實。」[22]這也是麥斯看待洛許摩爾的方式，就如鮑爾與普瑞斯柏格（Powell & Pressburger）的電影、或史柯西斯的《純真年代》（The Age of Innocence）、或是楚浮的《兩個英國女孩與歐陸》（Two English Girls）。這幾個作品都是安德森在開拍之前，要求團隊各組負責人觀看的電影。

他也發給他們一套以老漢斯·霍爾班（Hans Holbein the Elder）和阿紐洛·布隆齊洛（Agnolo Bronzino）繪畫作品為主題的明信片。他解釋，「這裡有一套色彩計畫，」[23]再由此轉移到哥德式風格。《脫線沖天炮》有著滿滿的霍克尼（David Hockney）風格，安德森想要的是比較柔和、舊大陸的色彩。

電影典故的層層舖疊還不只如此。法國攝影師賈克·昂利·拉提格（Jacques Henri Lartigue）是六歲就攝影機不離手的天才兒童，而麥斯在學校社團短片裡戴護目鏡坐著卡丁車的影像，典故就來自他的作品「齊蘇的帶輪雪橇，在大門口的轉彎處，盧薩，1908年8月」。原版的照片可見於麥斯書桌後方的牆壁上。這個典故沿用到了後面幾部電影，特別是《海海人生》。

簡單談一下場景佈置。安德森把自己浪漫重建的世界化成優雅的舞台造型，這點建立了他獨到的風格。「他對於自己能真正創造出銀幕上的每一個意象感到非常開心，」[24]這是《大吉嶺有限公司》和《月昇冒險王國》裡設計出活動轉輪的傑瑞米·道森（Jeremy Dawson）對他的評論。如我們所見，在電影景框裡的一切，都充滿象徵性的意義。道森提到，即使是背景裡匆匆一瞥的咖啡杯，安德森也會要求事先製作得和他在紐約餐廳看到的杯子一模一樣。他認為這代表著他個人的筆跡。

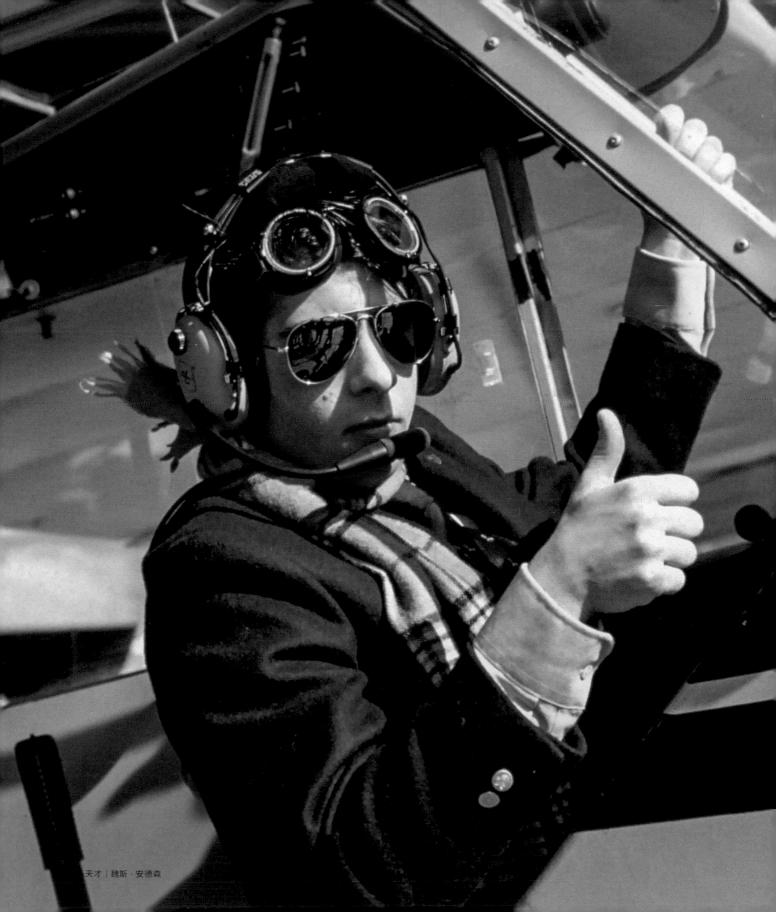

天才｜魏斯·安德森

「這就是安德森做的事」蘇菲‧孟克斯‧考夫曼（Sophie Monks Kaufman）在她的精彩論文集《魏斯‧安德森》（Wes Anderson）如此說。「他起心動念創造神奇的平行宇宙，運用他的一切所能，創造完全依循他藝術價值的故事。」[25]

安德森按照他自己嚴謹的分鏡表來工作，精準細密設計每個場景，不帶任何運氣僥倖，他極度反對鬆散怠惰。就和麥斯一樣，他有源源不絕的天份，但不至像麥斯被不當的目的所誤導。他已經重拾信心。

在《都是愛情惹的禍》，我們看到了安德森招牌式的九十度角構圖（或稱「平面鏡頭」〔Planimetric Shot〕）臻於成熟。

電影裡散發令人困惑的調性，沮喪卻又迸發活力，嚴肅但又搞笑，是由配樂所導引。安德森打算完全使用「奇想樂團」（The Kinks）的音樂以營造英國風味（他們也穿制服外套），但是卻行不通。替代上場的是60和70年代的英國流行歌曲，還有一首既無政府主義又抒情的青少年歌曲，它似乎可以總結魏斯狂躁的精神。片場裡播放的歌曲如約翰‧藍儂的〈喔，洋子〉和隆尼‧伍德（Ronnie Wood）的〈烏啦啦〉，為故事情景提供了輕快活潑的旋律。

電影以麥斯盛大的越戰戲碼做華麗結局──包括爆破和火焰彈，並向《現代啟示錄》（Apocalypse Now）（**沒錯，執導此片的正是薛茲曼的舅舅**）、《前進高棉》（Platoon）和《越戰獵鹿人》（The Deer Hunter）……等片致敬，全劇明星麥斯造

型有如勞勃‧狄尼洛（Robert De Niro）。觀戲的赫曼眼中含淚，他是越戰的老兵。接著是一場舞會，準確地以《查理布朗的聖誕節》（A Charlie Brown Christmas）為情節範本。

1998年12月11日上映，大獲影評的好評（雖然他們再次難以指出這是什麼類型），許多觀眾依舊搔頭對內容不解。不論如何，一千七百萬的票房營收要比《脫線沖天炮》漂亮得多。一如莫瑞的英明預測，《都是愛情惹的禍》成了一部受人喜愛的電影，儘管還不是每個人都買單。

讓我們以另一個有用的故事作為本章的收尾。此時，安德森迫切期待偉大的寶琳‧凱爾來看他的新電影。這位身材短小而活力十足的《紐約客》大師級影評人，對於安德森的電影品味有深刻的影響。於是，懷抱著和麥斯一樣壯大自我的無畏精神，安德森在凱爾的麻州住家附近影城，為她特別安排了一場《都是愛情惹的禍》的試映會。一段尷尬的幻滅之旅就此展開，精彩度完全不輸他的電影。安德森為了陪這位資深影評人走入戲院，冒著併排違規停車的風險。「我的天，你還只是個孩子」[26]寶琳‧凱爾打開車門看到這位導演時脫口而出，車子前座還放了為試映會準備的糕餅點心。

試映會結束之後，兩人回到凱爾雜亂的木板屋家中。這裡塞滿了書籍和箱子，他們必須側著身體才能移動到椅子上。凱爾有話直說。「魏斯，我不懂你的電影是在幹什麼。付你錢的人有讀過劇本嗎？」[27]

「我不知道是不是不合她的趣味」[28]安德森事後回想。凱爾也提到《脫線沖天炮》似乎是「倉促拼湊」。除此之外，「就導演的名字而論，魏斯‧安德森這名字取得很糟。」[29]

這位名字取得不好的導演失望而歸。

不過就和所有安德森的故事一樣，朝聖之旅絕不至完全空手而回。凱爾在家裡打開了櫃子裡的寶庫，展示了她出版過的、按照印刷順序完美排列的書籍。她歡迎他拿走任何喜歡的書。他克制了全套搬走的衝動，選了兩本第一版的書，並在離去之前請她簽名。

不只如此，他的下一部電影，關於衰敗的紐約家族故事《天才一族》裡，安德森安排讓劇中靠不住的大家長羅亞爾（金‧哈克曼）對他的十一歲女兒瑪戈的劇本做無情的批評，那個劇本是關於一群會講話的動物。「我覺得有點假，」[30]他聳聳肩說道。

再下一部電影《海海人生》，自戀的海洋學家史蒂夫‧齊蘇（比爾‧莫瑞）透露他的研究船「貝拉風特號」上的圖書館有「一整套第一版的《海洋生命伴讀系列》」[31]，這是他自己出的書。

麥斯應該也會認同這個安排。

THE ROYAL TENENBAUMS
天才一族

— 2001 —

在第三部電影裡，魏斯·安德森前往紐約探索一個嚴重失能的天才家庭的殘骸。
這是一齣喧囂的悲劇，比之前的作品更具雄心，星光更閃亮，也更加古怪。

「我們每個人都是譚能鮑姆」，[1] 影評人麥特·佐勒·賽茲如此宣稱。這聽來似乎有點太牽強，畢竟安德森故事裡這個社會適應不良的紐約家族富有且自我迷戀，在眾多領域都是頂尖，包括職業網球、金融、化學、小說、戲劇、腦神經學、以及狂躁的憂鬱症。在《都是愛情惹的禍》獲得相對成功之後，安德森帶來的是一部全家人皆是功成名就、在人生巔峰之後的喜劇。譚能鮑姆一家人存在的緊張，讓我們停下來思考，自己與父母、兄弟姊妹、以及其他動物可能存在的複雜關係。這些我們不會在人前吐露的話題，被俐落包裹成一部電影故事。不僅如此，我們也感受到，這個家族真正在走下坡了。

和《都是愛情惹的禍》一樣，安德森在拍攝《脫線沖天炮》之前，已經開始為他的紐約家族故事做筆記。或許可以說，這個故事自他父母離婚之後，就在他腦海中盤旋；這也是整部電影雖然有活潑奔放的荒謬感，傳達出來的創痛卻如此真實的原因之一。舉止溫和的女家長艾瑟琳·譚能鮑姆（安潔莉卡·赫斯頓）就和安德森母親一樣，是個考古學家——這一點我們稍後會再談。《天才一族》有著如瑞士鐘錶般的精準設計，談的是當一樁婚姻崩解之後的連帶損害。安德森回想自己的家庭四分五裂時，形容它就像炸

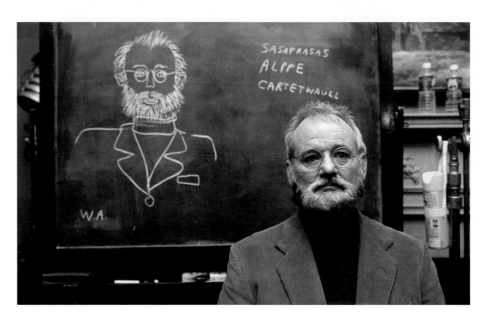

彈爆炸，「或者可說是內爆」。[2]

▶ 天才兒童的失敗故事 ◀

劇本大概花了一年的時間成形，同樣是與歐文·威爾森共同撰寫。他們一開始的構想，是一代的天才兒童在長大後的失敗故事。安德森說：「老早在故事成形之前，我們對角色是什麼樣子就已經有很好的構想。」[3] 之後角色開始指引情節走向。特別是父親的角色，當他「開始引發故事裡的種種」，[4] 就成為劇本最顯著的中心位置。

↑｜比爾·莫瑞飾演陰鬱的腦神經學家雷利·聖克萊爾，這是他第二度擔任安德森電影裡的悲愁人物。注意背後黑板的人物素描是出自導演本人之手。

→｜群集眾多明星，背景設在紐約的《天才一族》，依舊大膽迂迴遊走於喜劇和悲劇之間。

基本上，這個故事要說的是當一家之主、要為家族失能負九成責任的羅亞爾·譚能鮑姆（令人驚嘆的金·哈克曼飾演這位調皮濫好人）回到了家中，嘗試挽救一切。羅亞爾已經在外面飯店住了二十二年，與

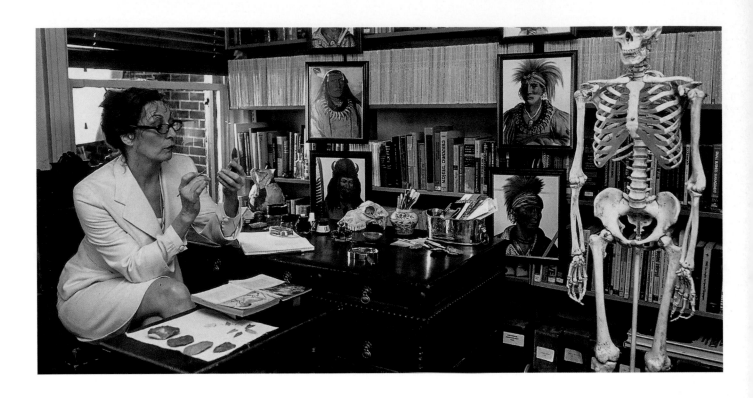

↑│考古學家艾瑟琳‧譚能鮑姆（安潔莉卡‧赫斯頓）在她的辦公室。譚能鮑姆家族房子的每一個房間都充滿了獨特個人風格的細節，其中包括艾瑟琳對已滅絕部落的研究。

妻子艾瑟琳分手，但尚未辦理離婚。羅亞爾的返家激擾出許多不願回想的過去（每個角色衍伸出各自的情節副線），讓我們理解到，他的天份是做個任性放浪的父親。這一點稍後會再討論。

當穿著體面、性格可靠的家庭會計亨利‧雪曼向艾瑟琳求婚（這位會計由丹尼‧葛羅弗〔Danny Glover〕飾演，劇中他出版過一本書名美妙的《萬物的會計》〔Accounting for Everything〕，造型則模仿了前聯合國秘書長考菲‧安南〔Kofi Annan〕），這時羅亞爾誆稱自己罹患胃癌而回到原來的家，並且捲入了他三個子女的生活，他們陸續搬回家裡原屬於自己的房間。在二樓的是化學工業的金融家卻斯（班‧史提勒〔Ben Stiller〕），他因為妻子死於飛機失事而變得偏執，對兩個兒子過度保護。在三樓是領養來的瑪戈（葛妮絲‧派特洛〔Gwyneth Paltrow〕），她是寫過

《赤裸今夜》（Nakedness Tonight）和《靜電》（Static Electricity）等劇本的劇作家，她想逃避不良的婚姻關係而且正陷入創作瓶頸。在閣樓則是羅亞爾最喜歡的兒子里奇（盧克‧威爾森），他是職業網球選手，過去在歐洲巡迴比賽，但如今則是在海上四處航行，後面我們會再提到。

在對街住的是里奇最好的朋友艾利‧凱許（歐文‧威爾森，再次出現在鏡頭前），他是撰寫荒謬西部故事的暢銷作家（作品例如《老卡斯特》〔Old Custer〕），讀來像是普立茲獎作家戈馬克‧麥卡錫〔Cormac McCarthy〕的仿作），同時他也期待成為譚能鮑姆家族一員，穿著帶有穗飾的牛仔服一如《午夜牛郎》（Midnight Cowboy），一篇關於從德州來到紐約的故事，裡頭的人物強‧沃特（Jon Voight）。

「我覺得有趣之處在於，當一切成就都已成過往，他們要如何自我面對，」安德森

說，透露了他擔憂著自己的年少天賦，可能因時間和壓力而凋萎，「他們必須從其他地方找回自尊，這也讓他們回到了原來的家，這是一切開始的地方。」[5]

如電影製片史考特‧魯丁（Scott Rudin）所指出（他是促使電影公司投資冒險作品的重要推手，包括《楚門的世界》〔The Truman Show〕和《阿達一族》〔The Addams Family〕等作品），這部電影「開頭主要談的是他們的天才，到後面更多是他們的失敗」。[6]

← 在醫院外面——羅亞爾·譚能鮑姆（金·哈克曼）和忠心的副手帕哥達（庫馬·帕拉納）身穿林白皇宮飯店的制服……這是虛構的飯店，拍攝場景是在實際的華爾道夫酒店。

↓ 丹尼·葛羅夫飾演的亨利·雪曼，向赫斯頓飾演的艾瑟琳吐露真情。有點詭異的是，安德森想到讓葛羅夫扮演個性溫和的家庭會計師角色，靈感是出自他在《與憤怒共眠》（*To Sleep with Anger*）和《證人》（*Witness*）的暴力演出。

▶ 衆星雲集的大家庭 ◀

按照安德森的說法，羅亞爾的角色是在「違背哈克曼意願」的情況下，為他量身打造而寫的。[7] 安德森沒辦法解釋清楚，但他一眼認定，只有哈克曼最能展現這個失敗父親角色。哈克曼具備讓人信服的分量。不容否認，這名演員對這個大家長角色有所猶豫，他不喜歡因為某人對他角色已有設想而「受到限制」[8]；包括米高・肯恩（Michael Caine）和金・懷德（Gene Wilder）都曾是被考慮的替代人選。不過，少了哈克曼，安德森不確定能否把這部電影完成。

安德森唯一需要提供的，大概就是這種演員和導演間的互信。他承認「這無關酬勞」。[9] 他星光熠熠的演員陣容裡，每個人領的都是工會標準的最低薪資。這充分説明了他執導第三部電影就已經竄升到藝術家的地位，雖然才只有三十一歲，演員把受邀演出他的電影，當成是對個人演技可信度的肯定。

沒人可挑剔安德森不屈不撓的決心，經過十八個月透過電話、電子郵件、幾十封信件的柔性騷擾，和重新修改的劇本，以及演出演員圍繞著哈克曼角色的一幅畫，這個明星終於被說服，他是這部電影裡的關鍵。

人生和藝術的界線模糊，事後證明兩人的合作關係並不容易。可以這麼說，金・哈克曼對安德森很有意見。他覺得自己是紆尊降貴接下這個角色，並不想跟這個文弱書生的導演解釋太多廢話。同樣地，安德森似乎也被哈克曼身為美國最偉大演員的地位給嚇到了（要介紹這位加州出生、在紐約受演員訓練的偶像明星，

↑｜年輕時代的羅亞爾・譚能鮑姆（哈克曼）與最寵愛的兒子里奇（阿梅迪歐・特托羅〔Amedeo Turturro〕，演員約翰・特托羅〔John Turturro〕之子）在衆多倒敘影片當中的一幕。每個人身上各種顏色深淺不一的卡其色西裝，可見於安德森的各部電影和他自己的衣櫃。

↗｜哈克曼和安德森平靜時刻的談話。這個導演發現他的明星並不太配合，或許是哈克曼認為他的戲不需要討論，不過這也可能是源自他的角色易怒好辯的性格。

可能要從《我倆沒有明天》〔Bonnie and Clyde〕、《對話》〔The Conversation〕、《海神號遇險記》〔The Poseidon Adventure〕、以及拿下奧斯卡獎的《霹靂神探》〔The French Connection〕、《殺無赦》〔Unforgiven〕等著名電影說起）。詹姆士・肯恩在《脫線沖天炮》也曾干涉拍片，但是他只在片場待三天，暫時安撫配合這位明星比較容易；至於比爾・莫瑞在《都是愛情惹的禍》則有如服貼的小貓。哈克曼飾演的羅亞爾則是整部電影裡難測的變數。

為了貫徹自己的意志，安德森嘗試一套反心理戰術，他直接把哈克曼之外的其他演員帶到一旁討論劇情。哈克曼出於好奇往往跟上去加入，等到他發現安德森的詭計之後他大罵騙子，把安德森叫到一旁理論。他們的爭論地點，非常合情合理地，就選在譚能鮑姆豪宅的遊戲儲藏櫃

裡，裡面放了安德森收集的經典桌遊（這些遊戲的名稱都像是隱喻：「戰國風雲」〔Risk〕、「任務」〔Operation〕、「吊死鬼」〔Hangman〕、「危險邊緣」〔Jeopardy〕、「全班第一名」〔Go to the Head of the Class〕），也是這部電影裡，全家人針鋒

相對討論事情的地點。哈克曼開始對著這位年輕的導演大吼大叫。你竟敢對我要這種把戲？你以為自己算老幾？執得驕傲的是，安德森的應對不失冷靜。

「金，你為什麼要這樣？」他回應。

「因為你是個混帳。」這演員怒罵。

「你太衝動了。」安德森平靜地說。

哈克曼堅持自己沒說錯。

「金，你會後悔自己說的話。」安德森回答他：「你並不是這麼想。」[10]

他說對了。第二天哈克曼偷偷摸摸躲在片場邊等待。到了適當時機，他為自己的失控向導演道歉（哈克曼的經紀人後來向安德森解釋，這種情況也不是沒發生過，哈克曼往往會先失控再道歉），不過他的挫折感並未真正消除。安德森提到每當要改劇本時哈克曼就會「爆炸」的脾氣。[11]

每當電影幕後氣氛不對勁，他們都把它歸因於戲裡情緒的波折。哈克曼從頭到腳上閃亮的鞋尖，都活脫脫成了羅亞爾，演出瘋狂偏執公子哥兒的真情絮語，抓住精確時機說出生動惹人厭的批評。如此靈活滑溜的金·哈克曼實屬罕見：只有他在《超人》（Superman, 1978）裡飾演的雷克斯·路德差可比擬。同時這位演員也由自己的生命歷程得到演出的養分。

安德森回想時提到，哈克曼在較為平靜的相處時刻，分享了自己父親在他十三歲左右離開了家。「他只提到了父親開車從街上經過的那一刻，哈克曼和朋友在街上玩耍，父親正好開車路過。哈克曼看到車子裡的父親，而父親只從車窗對他揮手而沒有停下車。之後有十年的時間他再也沒有見過父親。哈克曼說起這一段幾乎要哽咽。」[12]

羅亞爾的角色在哈克曼附了身。安德森說，「他開始想到自己的死亡」，[13] 他真

心想要做些彌補。羅亞爾或許帶來了紛擾不睦，但他並不是壞蛋。

艾瑟琳的角色和安德森的母親德克薩絲，有著即使不完全合理、但仍算相當刻意的對比。不過冷靜、富愛心、具學術氣息的艾瑟琳（完全是羅亞爾的對立面）這個角色，安德森在創作過程裡，設想的是赫斯頓「溫暖又智慧」的形象，[15] 以及對她顯赫背景某種難以明言的直覺，認定她就是這個角色的適當人選。赫斯頓在一點頭同意之後，馬上收到了這個角色穿著套裝和奇怪髮型的繪畫（出自艾瑞克·卻斯·安德森之手），以及幾張安德森母親的照片。

「他甚至為最初幾場戲製作了他母親的舊眼鏡，」赫斯頓回想。「我問她：『魏斯，我是要演你的母親嗎？』我猜我的想法讓他大吃一驚。」[16]

有如此眾多重量級的大明星參演，讓

壞爸爸的母題

安德森曾經擔心自己成為一個糟糕的父親，因為他電影裡經常提到失敗的老爸。當然他們是故事的好題材，不過在安德森的作品中，他們就像壞天氣一樣稀鬆平常，會催化不幸、叫人神經衰弱。他們是自願受困於心理發展停滯的大孩子。在舊金山，每年有一場名為「壞爸爸」的展覽，展出的作品都是根據安德森電影創作的繪畫和雕塑，作品主題由可悲的父親角色們掛帥，包括赫曼·布魯姆（**憂鬱症**）、羅亞爾·譚能鮑姆（**自私**）、史蒂夫·齊蘇（**嫉妒**）、狐狸先生（**自我中心**）、和比夏先生（**極度憂鬱**）。

安德森很快提到，他的父親梅爾維跟羅亞爾一點都不像。「他一直擔心這是我對他的看法，完全不是這樣，但是你也知道，要讓他相信這不是他並不容易。」[14]

「按自己方法做事」的安德森必須做出調整。[17] 他必須給他們一些空間，並在盡可能的程度上開放即興的演出。不論如何，劇本依舊神聖不容侵犯，而角色們建構的世界仍在緊密控制下。你可以看到還不熟悉安德森做事方法的性格大明星，被激起內心的陣陣漣漪。

派特洛飾演臭著臉、不被理解、菸不離手的瑪戈，塗著烏黑的眼影，渾身散發著脆弱的漠然，她和《都是愛情惹的禍》裡的麥斯一樣是劇作家，或許比他更有成就一些。她在譚能鮑姆家族的位置，牽扯出了特殊的情感糾葛，瑪戈不幸婚姻裡的丈夫是腦神經學家雷里·聖克萊爾（比爾·莫瑞──陰鬱），外遇對象是艾里（歐文·威爾森──瘋狂），至於瑪戈沒有血緣關係的弟弟，也是艾里最好的朋友里奇（釐清一下，盧克·威爾森再次在電影裡扮演親哥

↑｜譚能鮑姆家族的大兒子卻斯（班·史提勒）和他長相有如翻版的兒子阿里（格蘭特·羅森邁爾〔Grant Rosenmeyer〕）和烏茲（約拿·麥爾森〔Jonah Meyerson〕）。注意劇照裡對稱的布局，安德森招牌式的風格在這齣家庭劇臻於成熟。

↗｜瑪戈·譚能鮑姆（葛妮絲·派特洛）和艾瑟琳（安潔莉卡·赫斯頓）穿著相配的洋裝。派特洛在內的一眾明星都得適應安德森的做法，他會事先把整部電影的細節從頭到尾設想過一遍，不論是服裝的顏色或她香菸的牌子（「甜美亞頓河」〔Sweet Aftons〕香菸）。

→｜前網球冠軍里奇（盧克·威爾森）戴著頭帶，這是要喚起人們對70年代球王柏格（Bjorn Borg）的回憶。

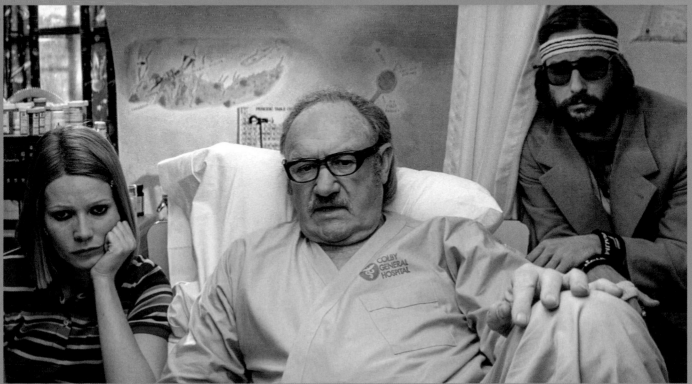

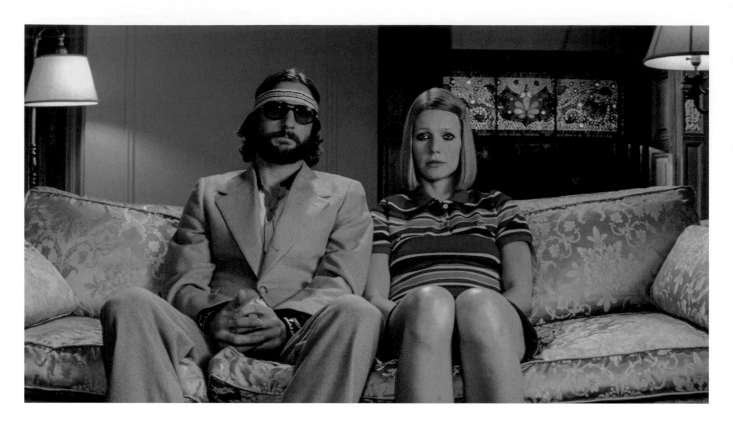

哥歐文的朋友）則愛上了她。這是彼此有同感、卻無法相互回饋的愛。

里奇自從在職業網球巡迴賽上崩盤之後，一直藉由搭乘客輪環遊世界來避開瑪戈。這個怪異行為源自安德森為了宣傳《都是愛情惹的禍》所展開的歐洲之行。安德森和史坦利·庫柏力克一樣不喜歡搭飛機，因此他選擇一個人搭乘伊莉莎白二世號郵輪。《都是愛情惹的禍》在美國的宣傳旅程，他搭的是改裝的校車巴士。不管怎樣，他在伊麗莎白二世號上度過了徹底悲慘的經驗，同行遊客多是一些銀髮夫妻檔。「首先你就不應該一個人去坐船，」[18] 他怨嘆自己六天的旅程多半是在監看郵輪的行進位置。

史提勒扮演卻斯這個苦澀的長子角色，他因為喪偶而心碎，神經兮兮要保護自己的孩子不受傷害。這位喜劇明星之所

以入選，是因為他是威爾森的好朋友，並經常共同演出，而且這部戲讓他有共鳴。他也是在紐約長大，有時他也擔任導演，非常欣賞安德森眼中的紐約大蘋果。他的父母是藝人出身的傑瑞·史提勒（Jerry Stiller）和安·梅拉（Anne Maera）。

在安德森拼貼化的設計裡，沒有任何東西是出自偶然，而譚能鮑姆家族三個子女的角色，分別是由三個出自演藝家族的演員擔任。派特洛的母親是演員布萊瑟·丹娜（Blythe Danner），父親是導演布魯斯·派特洛（Bruce Paltrow），威爾森三兄弟都是演員。除此之外，飾演他們母親的赫斯頓則有傳奇導演父親約翰·赫斯頓（John Huston），弟弟是演員丹尼·赫斯頓（Danny Huston），她自己曾是傑克·尼克遜（Jack Nicholson）的戀人，而且一輩子都在聚光燈焦點下。

「你被他們所吸引的那些部分，讓他們顯得很適合這些角色。」安德森如此認為。「這彼此相互交織在一起。」[19] 他們各自帶著與自身相襯的特色到戲裡面。

從另一方面來看，拍攝一部電影的演員和劇組人員，往往被比喻是一個大家庭──對安德森來說確實是如此。他的電影是一群親密好友的製作；一群如家人般的合作者，創作著關於家庭的故事，他們拍完一部接著的下一部又會回來。包括

THE ROYAL ANDERSON COMPANY

皇家
安德森劇團

演繹安德森電影風格的固定班底

比爾．莫瑞——（《都是愛情惹的禍》、《天才一族》、《海海人生》、《大吉嶺有限公司》、《超級狐狸先生》、《月昇冒險王國》、《歡迎來到布達佩斯大飯店》、《犬之島》、《法蘭西特派週報》）：從《都是愛情惹的禍》之後，他就成了安德森的幸運星和電影老爸，他參與了所有電影，只有一部例外。

歐文．威爾森——（《脫線沖天炮》、《天才一族》、《海海人生》、《大吉嶺有限公司》、《超級狐狸先生》、《歡迎來到布達佩斯大飯店》、《法蘭西特派週報》）：安德森的大學朋友和第一任男主角，他是安德森電影世界的固定常客，扮演各種大膽或神經質，以及大膽兼神經質的角色。他也是安德森前三部電影的共同編劇，不過他沒有出演《都是愛情惹的禍》。

傑森．薛茲曼——（《都是愛情惹的禍》、《大吉嶺有限公司》、《超級狐狸先生》、《月昇冒險王國》、《歡迎來到布達佩斯大飯店》、《法蘭西特派週報》）：他是柯波拉家族的一員，因此準確說來並不算是安德森所發掘。他在《都是愛情惹的禍》飾演麥斯．費雪，締結了他與導演成果豐碩的合作，也開展了他美好的演藝事業。和威爾森一樣，他也寫劇本。

安潔莉卡．赫斯頓——（《天才一族》、

《海海人生》、《大吉嶺有限公司》、《犬之島》）：安德森各個災難王朝的女教主原型，她本身也是出自好萊塢的顯赫名門。

安德林．布洛迪——（《大吉嶺有限公司》、《超級狐狸先生》、《歡迎來到布達佩斯大飯店》、《法蘭西特派週報》）：實際上他是在《大吉嶺有限公司》跳上了安德森的列車；他是另一個銀幕上愛思考的導演的化身。

威廉．達佛——（《海海人生》、《超級狐狸先生》、《歡迎來到布達佩斯大飯店》、《法蘭西特派週報》）：這名紐約演員被安排的角色，包括了易怒的德國工程師、講垃圾話的老鼠、有許多凶器的法西斯主義者，所以他顯然可算是安德森世界中最多才多藝的一位常客。

蒂妲．絲雲頓——（《月昇冒險王國》、《歡迎來到布達佩斯大飯店》、《犬之島》、《法蘭西特派週報》）：特別值得一提的是，她在《歡迎來到布達佩斯大飯店》飾演年邁仍性慾充沛的遺產繼承人D夫人，運用了大量矽膠化妝和一頂危危顫顫的假髮。

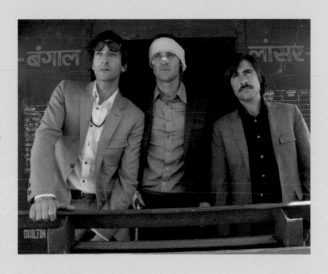

← |《大吉嶺有限公司》裡的惠特曼兄弟，由安德森的三名固定班底飾演——安德林．布洛迪、歐文．威爾森、以及傑森．薛茲曼。

庫瑪．帕拉納——（《脫線沖天炮》、《都是愛情惹的禍》、《天才一族》、《大吉嶺有限公司》）：他在安德森的達拉斯住家附近經營咖啡店，他發展演藝的第二事業全要歸功於他的老主顧。值得一提是他刺了金．哈克曼一刀。

盧克．威爾森——（《脫線沖天炮》、《都是愛情惹的禍》、《天才一族》）：安德森的前室友，威爾森兄弟的老二，他是安德森早期作品裡的浪漫情人（也參見威爾森家的第三個兄弟安德魯，他在安德森前三部電影演出次要的角色）。

愛德華．諾頓——（《月昇冒險王國》、《歡迎來到布達佩斯大飯店》、《犬之島》）：後期加入的新成員，他證明了自己樂意為了藝術犧牲，穿上及膝短褲。

特別值得一提：艾瑞克．卻斯．安德森——兼職演員、概念藝術家、同時也是安德森的親弟弟。

了：精靈古怪的威爾森兄弟、比爾·莫瑞、傑森·薛茲曼、安潔莉卡·赫斯頓、威廉·達佛（Willem Dafoe）、瑟夏·羅南（Saoirse Ronan）和安德林·布洛迪（Adrien Brody）（不過沒有金·哈克曼）。在下一部電影《海海人生》，故事裡龐雜混亂的大家庭是一個拍片團隊。

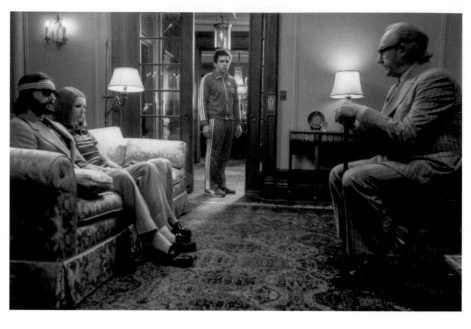

▶ 紐約的故事 ◀

《天才一族》背後另一個重大動機是想要述說一個紐約的故事。安德森最近終於實現他搬到曼哈頓的夢想，脫離油腔滑調的洛杉磯，來到本國電影裡描繪的糾結交通和高聳摩天大廈，沉浸於藝術、文學和外國電影之中。他對這座城市如織錦般的想像，來自於閱讀其高度知性，同時也是聰明世故的紐約神話堡壘《紐約客》的過期雜誌。在安德森的心目中，譚能鮑姆一家人就應該住在夢中的曼哈坦某處古老的大房子。

「我對紐約一直有種迷戀，」他如此解釋自己在建築上的思維。「我來自德州，但是我最喜歡的小說和電影中，有許多是紐約的小說和電影，所以對於紐約應該是什麼樣子，我會有一些完全不精確的想法。」[20]

他憑著內心想像加以打造出來的紐約，就像《都是愛情惹的禍》裡杜撰的「瑟皮科」。電影從2001年2月26日開始在實地拍攝六十天，不過他電影場景的組合是來自電影、歌曲、書籍、照片、繪畫的二手描述。你自己可以看看：這裡有希區考克《後窗》裡隔間公寓的街區，有馬丁·史柯西斯改編自伊迪絲·華頓（Edith Wharton）小說的《純真年代》裡頭鑲金的舞廳，有賽門與葛芬柯（Simon & Garfunkel）樂聲飄揚的中央公園，還有安迪·沃荷（Andy Warhol）畫作和羅伯特·法蘭克（Robert Frank）攝影的混合體。電影中人物的服裝就如同從《紐約客》的漫畫裡走出來。這個故事的年代同樣難以明確標定：它可能是60年代、70年代、或80年代，或是三者的綜合體。這是個懷舊的安德森史前年代。

有一小段場景是羅亞爾藉比賽卡丁車贏得孫兒們的心；這是以歡樂的方式，向火爆浪子哈克曼在《霹靂神探》的本森赫斯特高架鐵路下的飛車追逐戲致敬。這除了是個「內行人笑話」，也算是安德森對硬漢打鬥驚悚片的一種輕鬆諧擬。

在紐約出生和長大的導演彼得·波丹諾維奇，曾為安德森推薦了幾部紐約相關的戲劇，他讚嘆安德森「在開拍之前就能在腦中看出整部電影的樣貌」。[21] 他拍電影就像安排舞台劇一樣，能設計精緻的場景和組合出劇團的演員。

物中有物的敘事框架

一開始在《都是愛情惹的禍》裡，開場方式是揭開舞台的布幕，暗示麥斯全部的人生就是一場戲劇，以此延伸發展出故事的母題。在《天才一族》，電影是被放在一本書裡面，同樣的情況也出現在《超級狐狸先生》，只不過是本真實的羅德·達爾著作。在《大吉嶺有限公司》，開場是在印度城市的計程車裡，以國家電影（national cinema）[8]的風格在擁擠的道路上奔馳。計程車裡坐的是造型打扮帶有安德森風格的比爾·莫瑞。在整部電影都如夢似幻的《月昇冒險王國》，卻是以一個土裡土氣的氣象紀錄片做包裝，彷彿是在進行氣象報告。到了《歡迎來到布達佩斯大飯店》，有一個女孩讀一本和片名相同的書，之後故事一轉，回到這位作者在拍攝紀錄片，回憶那個告訴他電影裡的故事的人。這或許不能說是刻意的搞怪，而是有用的提示，來幫助觀眾理解如何和接下來的故事互動。換句話說，框架的機制設定了電影的調性，不論是屬於劇場、書籍、地方感、科學、或是歷史。

最重要的是,安德森想要創造他自己版本的,如雕花玻璃般精美的文學紐約,就如費茲傑羅(F. Scott Fitzgerald)、丹恩·鮑爾(Dawn Powell)等大師的作品,以及沙林傑關於上曼哈頓的葛拉斯家族多篇傳奇故事(**編按**:參考本書第160頁)。

電影是以一本圖書館借來的書,即第一版的《羅亞爾·譚能鮑姆家族》為架構,負責旁白敘述的是亞列克·鮑德溫(Alec Baldwin)(鮑德溫家族成就最不凡的一員)。「我的想法是電影就是一本書,而不是依據書改編成電影。」[22] 安德森如此說,穩固地建立起將電影故事置入象徵性框架的這套公式。

▶ 西洋鏡般的豐富場景 ◀

安德森堅持要用一棟真實的房子,做為虛構的譚能鮑姆家族住所。由於演員們的可出演檔期十分複雜,他希望能有一個基地讓他們可以各自擁有一個房間。他想要強調與父母同住的住家穩定感,其中有股力量讓遊蕩的孩子回到他們的軌道。就像電影裡常以一座屋子為重心。他說:「如果在攝影棚拍片的話,電影就無法營造那種歷史感。」[23]

片名構想源於奧森·威爾斯(Orson Welles)的第二部電影《安柏森家族》(The

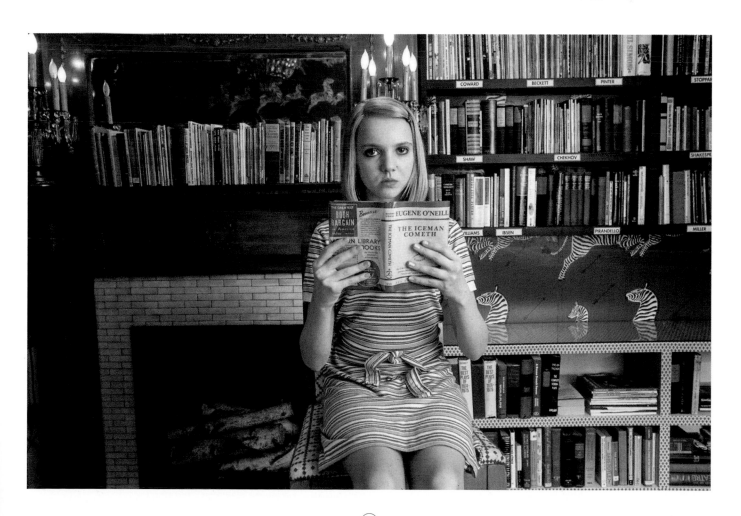

↑｜不管空間多侷促，安德森鐵了心要
在一棟真正的房子裡拍片，而不是
在攝影棚裡，好讓演員們感受建築
的歷史感。

→｜這棟房子是在哈林區大規模搜尋之
後找到的，安德森在看過它有著伊
迪斯・華頓風格的外觀之後，馬上
決定這就是他要的地方。

Magnificent Ambersons,直譯是「了不起的安柏森家庭」),這部1942年的時代劇,是略帶瑕疵的傑作,改編自布斯·塔金頓(Booth Tarkington)1918年的小說,劇情由安柏森家族宅邸的家族網絡展開。「了不起」的安德森本人,也確認這部時代劇是他主要的靈感來源,不過「譚能鮑姆」這個姓氏,是借自他的大學好友布萊恩·譚能鮑姆(Brian Tenenbaum),他有個妹妹就叫瑪戈。

安德森不時會回到威爾斯的作品中尋找靈感。他熱切形容「威爾斯喜歡大型的效果,戲劇化的鏡頭移動,和典型劇場的裝置」[24],安德森顯然得到真傳。威爾斯的作品總是帶著傳奇色彩。

房子也給了電影一個身分。一系列有如翻頁書的蒙太奇畫面,追溯了各個人物的背景故事,以及眾多的故事路線發展。整部電影總共在兩百五十個地點拍攝了兩百四十個場景,同時安德森還堅持不得出現任何可辨認出是紐約的地點,不要讓不認識紐約的觀眾看到老掉牙的畫面、或是明信片上會出現的地標。在哈德遜河畔的砲台公園拍攝一個場景時,哈克曼就一再表示不解,為什麼和他一起對戲的庫瑪·帕拉納(他第三度在安德森電影演出,飾演羅亞爾忠心、但難以預料的僕從和前殺手帕戈達),在鏡頭裡出現時一定會避開自由女神像。

魏斯·安德森和歐文·威爾森發明了吉普賽計程車公司、綠線公車、一整條街的參照點(**在任何地圖上你絕對都找不到Y大街375號**),還有羅亞爾靠信用卡支付的住所林柏飯店,它是利用華爾道夫酒店的大廳拍攝。

電影小宇宙核心的宅邸,是在哈林的糖丘區位在第144街和修道院路找到的一棟

紐約經典褐石建築(如今是另一個死忠影迷們的朝聖地點)。安德森曾經和他的友人喬治·德拉庫利亞斯(George Drakoulias)在附近勘景,當他看到這棟大樓,房子的華麗外觀就如《安柏森家族》的豪宅。他立刻認定「就是這裡了」。[25] 這房子即將改建,但安德森得到屋主同意延後六個月,並且搬了進來。

屋裡的一切,按照他悉心設計的藍圖復古修建,就像他孩提時代畫的宅邸繪圖。角色、道具、和地點的特殊結合,以及猶如西洋鏡般的豐富場景(許多影評都會用「娃娃屋」這個俗套的說法)臻於成熟。安德森全景式的集郵冊如今像是一本多層次的拼圖書,供人們悠哉地吸收和解碼。

從飄揚在高塔上的譚能鮑姆家族旗幟,到艾瑟琳書房一整排《國家地理》過期雜誌和編號的陶瓷片(安德森為此諮詢了母親意見),畫面裡的每件東西都訴說一個故事。屬於她三個子女的房間,各自都保留了代表他們兒時傑出表現的物件。在瑪戈的房間裡可以看到縮小版的劇場模型、書架則擺滿按字母排列的劇本,里奇的房間排滿了網球冠軍獎盃,卻斯生意興隆的辦公室裡,則可以發現他在小學六年級的致富計畫中,培育的「大麥町鼠」[26]。小老鼠身上的黑色斑點,其實是用麥克筆點上去的。安德森對其中一隻始終以反時鐘方向繞著其他老鼠跑的傢伙著迷不已。回想這隻最常使用的道具鼠,安德森說:「感覺它像是有自閉症還是什麼問題。」[27]

電影裡的物件和色彩(**特別注意:秋天的金黃色和奶昔的粉紅色**)都值得分門別類大書特書。另外,對稱的畫面和由左而右,如幽魂般穿牆而過的無聲推軌鏡頭,可以看出他預先妥當設定的畫面安排。

從羅亞爾的條紋西裝、到卻斯和他孩子的同款愛迪達運動服、再到里奇的球王柏格頭帶，每個人的服裝都是恰如其分，它們就是戲服。安德森的說法是，每個角色都有它的「制服」。[28] 三十幾歲就過了人生巔峰的譚能鮑姆家族子女們，他們保留了父母離異時同樣的穿著和髮型。

在這個如雪花球的微型宇宙裡，迴盪的是迷離的往昔音樂，片場經常播放的是滾石樂團、披頭四、和拉威爾（Maurice Ravel）的歌曲。葛妮絲・派特洛說：「這氣氛真感性。」[29]

陪伴譚能鮑姆家族一同經歷苦難的觀眾，必然會見證到安德森拍片的招牌手法變得更加鮮明。電影開場是十分鐘的細緻序曲，總結每個家人的履歷和人生起伏，每個人各有一個配合《嘿！朱迪》唱片封面的完美居中照片。之後不久，我們看到一段蒙太奇影片描述瑪戈眾多有欠明智的戀情（包括了年齡和地點），配合著俐落的鼓聲過門。電影實際上按章節分段。這是安德森和昆汀・塔倫提諾共同的特色，不過安德森的使用頻率大不相同，而且他更重視背景底圖：這種手法讓電影如小說般分段，其中的結構和時間序有如推盤遊戲（tile puzzle）可以隨意移動。

對影評而言，《天才一族》確立了安德森的電影是真正自成一格。電影公司提出了各種平凡無奇的誘因，他也不曾屈服讓步。「魏斯・安德森有觀看世界的獨特方式」《電影威脅》（Film Threat）的提姆・梅瑞爾（Tim Merrill）大表讚賞：「透過他，可笑的事變得崇高。」[30]

《娛樂週刊》（Entertainment Weekly）的麗莎・舒瓦茲鮑姆（Lisa Schwarzbaum）從他的電影角色裡感受到這種情緒：「安德森從不要求愛或關注、從不鄙視、也從不

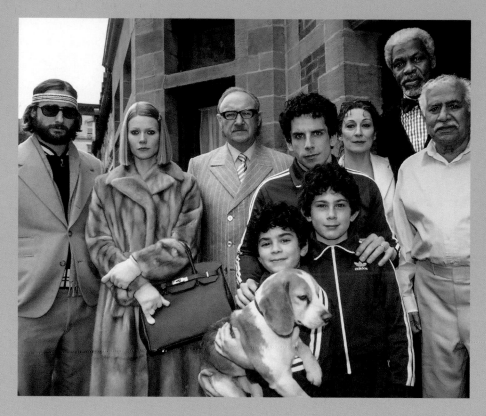

嘲笑他娃娃屋裡的家人，即使他們離譜到了可笑。」[31]

這種故意賣弄聰明的風格，再次達到了心理的寫實效果。這是有著真實傷痛與孤寂的紐約童話故事。劇本如成套西裝般搭配準確，剃刀般的辛辣機智，因板著面孔的真誠而獲得軟化。當羅亞爾的詭計被拆穿，從自己的家宅第二度遭受放逐，他告訴面無表情的家人，說他過去這六天可能是他人生最美好的一段。這時鮑德溫的口述旁白再次出現：「在做出宣告之後，羅亞爾馬上明白自己說的是實話。」[32] 安德森的電影，都準備好了這種頓悟的時刻。

在一切塵埃落定之前，總有災難打擊、失敗的自殺和真心誠意的喪禮，不過最終會得到某種程度的自我認識和滿足。對安德森（和他的贊助者）而言也是如此。《天才一族》成了他第一部真正賣座的作品：

全球票房有七千一百萬美元，並得到奧斯卡最佳原創劇本的提名（**稍嫌吝嗇了些，最少也要有藝術指導吧？**）

他說：「我喜歡的幽默，是來自人們的不安全感和脆弱……」[33] 相較於安德森的其他作品跨越各種類型、踏著無法歸類的舞步，《天才一族》比較像是假扮成喜劇的悲劇。或者，正好相反？

↑｜家族的牽絆。譚能鮑姆家族成員，包括了站在右側的外圍人士亨利・薛曼（葛羅維）和帕戈達（帕拉納），正中間是不幸喪命的小獵犬巴克利（以不幸喪命的歌手傑夫・巴克利〔Jeff Buckley〕來命名）。

→｜復古的風味。安德森搭上歐文・威爾森和葛妮絲・派特洛的便車，坐在艾利・凱許的1964年奧斯丁-希利3000奶油色敞篷車後座。

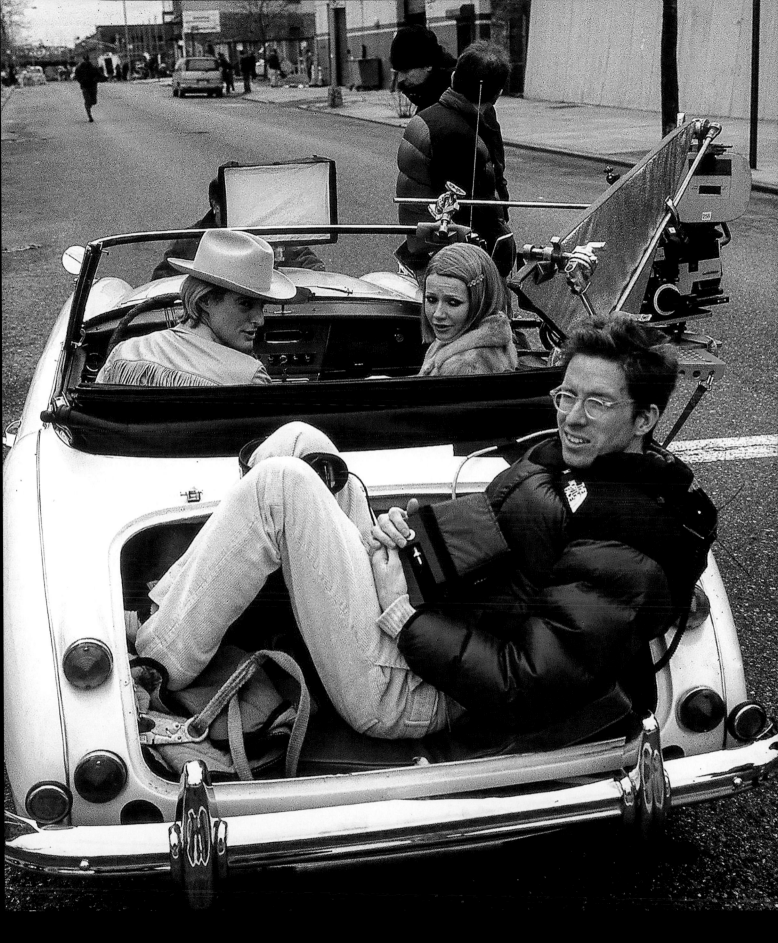

LIFE AQUATIC WITH STEVE ZISSOU
海海人生

— 2004 —

在他的第四部電影裡，魏斯·安德森開啓了他最具野心、最精心設計，同時也是迄今爲止毀譽參半的作品，
其中有私生子、會吃人的鯊魚，以及一位過氣海洋學家的生之苦惱，這是一樁男孩的冒險故事。

「莫瑞與眾不同」這是安德森開頭的第一句話，說明自己為何像好奇的飛蛾，受到比爾·莫瑞嘲諷的火焰所吸引。「他是我最可能用天才來形容的人，這並不是恭維的客套話，而是實話實說。」[1]

安德森解釋，莫瑞的思考過程無從預測。他會吐出最超乎你預料的話；就算你給了他台詞，他唸出來的方式，也會揭露原本沒想過的層次和隱藏的雙關合意。他一開口，常常就像是丟出一枚手榴彈。

在《都是愛情惹的禍》首次參與演出後，莫瑞成了安德森夢遊仙境裡的歇斯貓[9]，只不過這隻貓的笑臉多半成了蹙眉。這位喜劇演員天才展現安德森電影的基本模式：一道搞笑鋒面出現後，接著是憂傷的雷陣雨。「說真的，你就是避不掉，」[2] 安德森說：莫瑞渾身散發著憂鬱。

蘇菲亞·柯波拉在2003年探討牢騷滿腹的男星中年危機的賣座片《愛情，不用翻譯》，讓莫瑞得到奧斯卡獎的提名，顯然莫瑞具魅力的苦臉也得到了觀眾共鳴。他的演藝事業再次蓬勃回春。

不過莫瑞在安德森的電影裡，只有這一次是擔任領銜的男主角。彷彿是他的辛辣風味必須斟酌的使用，以免嗆壞了這盤菜餚。莫瑞在電影裡的戲份太重會有風險。以安德森的第四部電影來說，就是用在重

點上了。這是一個迷失茫茫大海中，自我意識無比巨大的故事，其自大遠超過於金·哈克曼飾演的羅亞爾·譚能鮑姆。過氣的海洋學家史提夫·齊蘇試圖重振他的光輝歲月，同時還打算向吃了他夥伴的傳奇捷豹鯊魚復仇。這個設定即使是對安德森來說，也是「超乎尋常」。

從《海海人生》有了構想開始，它的片名[10] 高高標誌了電影聚焦於單一主角；齊蘇就附身在莫瑞如月球表面的臉龐。這不僅是角色打造；在劇本寫作的某個階段，角色和演員這二者就永遠地結合在一起了。莫瑞和齊蘇彼此輻射滲透。安德森知道莫瑞不受限制，會把各種即興的笑點帶入角色裡，也因此齊蘇非得有魅力不可。他的船員們樂意為了他們古怪的船長去迎

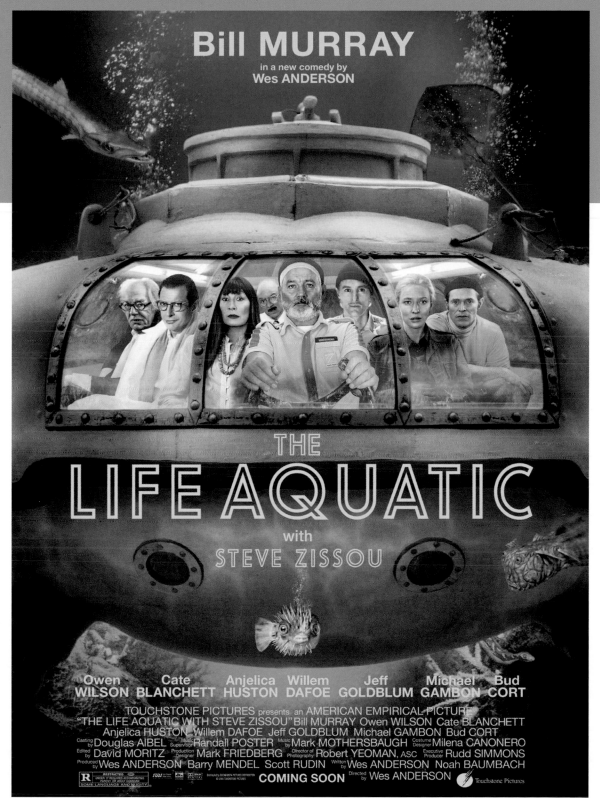

↖ | 怪奇人生。莫瑞把自己的喜劇活力和憂鬱氛圍，注入了電影裡的海洋學家，這是個需要多看幾次才能真正領會的角色。

→ | 在海上拍攝的雄心，加上費工打造的場景和定格動畫特效，《海海人生》至今仍是安德森拍過最昂貴的一部電影。

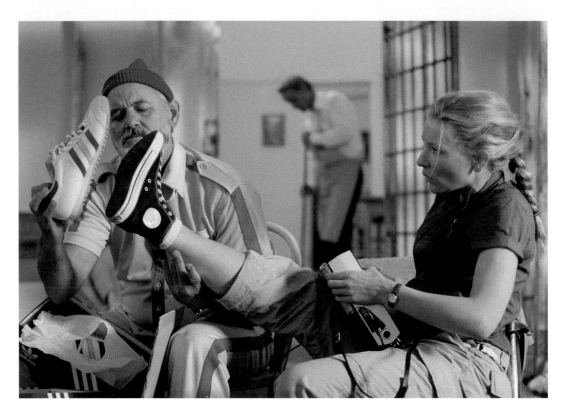

向危險。談到如何掌握這種人格魅力時，安德森回想有一次他和莫瑞參加雪瑞兒·可洛（Sheryl Crow）在中央公園演唱會的經驗，演唱會結束後他們走在紐約街道。每走一段路他們就引來更多的追隨者，人們穿越馬路來加入群眾，等他們走到停車場時，大概已經有四十個人跟在莫瑞的身後。安德森說：「我這輩子從沒看過這樣的景象。」[3] 他在電影的結局複製了這一段記憶。齊蘇同樣「覺得痛苦、憤怒、情緒非常激動」。[4] 安德森知道，不管莫瑞做什麼，他的搞笑外表底下，永遠掩藏了黑暗的深井。

從演員的觀點來看，這角色非同小可。這是個探險家、影片製作人，一個行動派的人卻失去了方向。迪士尼的新聞稿形容他是「惹人憐惜地偏離了航道」。[5] 莫瑞著迷於劇本裡眾多的細節：全片不時如

海浪般迸發對白、動作、幽默、悲愴，以及真實的情感。整部電影充滿各式各樣的隱喻。

「史蒂夫明顯是有嚴重缺陷，一個被欲望驅使的人，始終對身旁的人視而不見，幾乎就像個嬰孩，」他帶著自豪指出。「不過不只如此，史蒂夫不會戴上面具隱藏自我。他恣意讓真情流露。」[6]

安德森知道莫瑞會盡一切可能，誠實飾演這個巨大人物的各種面向。從故事的角度來說，齊蘇的缺陷正是故事的迷人之處，而莫瑞會把角色如潛水服一樣，緊密服貼套在身上。安德森的新電影場景，與其說是拿坡里的海邊，還不如說是這位明星跋扈厭倦感的幽微之處。不過，齊蘇這個角色，早在安德森遇見莫瑞之前，就已開始孕生。

▶ 偉大的法國海洋學家 ◀

安德森小時候就對賈克·庫斯托深為著迷。這位偉大的法國海洋學家在50和60年代，以一系列富有禪意的紀錄片讓世人知道海洋的富麗光華，並在1956年以《寂靜的世界》（Le Monde du Silence）獲得坎城金棕櫚獎。每一部影片都由他出了名的慵懶語調旁白配音。庫斯托這位曾任海軍軍官的保育人士，還共同發明水肺，並參與了水底攝影機和防水護目鏡的開發，他這種務實、神奇、和怪癖兼備的性格吸引了安德森。庫斯托把觀眾帶入海底，在這個自成一格的世界裡，充滿了各種奇特和錯置的物種，及沉沒的船骸廢墟。

「我一直熱愛庫斯托」安德森如此證實，他解釋為何看完他的每一部紀錄片，

魏斯·安德森有限公司

讓我們依照時間順序，追隨美國最獨特的導演之事業旅程

1989
The Ballad of Reading Milton
──短篇小說

▶ 作者

1993
脫線沖天炮
──短片

▶ 導演、編劇

1996
脫線沖天炮

▶ 導演、編劇

2001
天才一族
▶ 導演、編劇、製片、配音

2002
IKEA 不無聊（廚房篇）
──廣告片

▶ 導演

IKEA 不無聊（起居室篇）
──廣告片

▶ 導演

2006
美國運通（American Express）
我的生活，我的卡
——廣告片

▶ 導演、編劇、演員

2007
AT&T 'College Kid',
'Reporter', 'Mom',
'Architect', ' Actor'and
'Businessman'
——廣告片

▶ 導演

娜塔莉 · 波曼

2007
騎士飯店
——劇情短片

▶ 導演、編劇

2008
軟銀（SoftBank）胡洛先生
——廣告片

▶ 導演

2009
超級狐狸先生
▶ 導演、編劇、製片、配音

2009

MATHIEU AMALRIC ISABELLE HUPPERT

D'APRÈS LE LIVRE
"FANTASTIQUE MAÎTRE RENARD" DE ROALD DAHL,
L'AUTEUR DE "CHARLIE ET LA CHOCOLATERIE"

UN FILM DE
WES ANDERSON

FANTASTIC
MR.FOX

彼得·波丹諾維茲

2006

They All Laughed 25 Years Later: Director to Director –A Conversation with Peter Bogdanovich and Wes Anderson
──紀錄短片

▶ 訪談者

2005
親情難捨
▶ 製片

2007

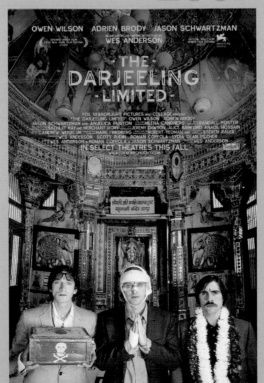

2007
大吉嶺有限公司
▶ 導演、編劇、製片

1998

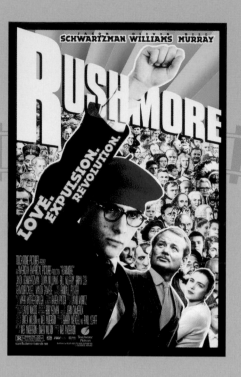

1998

都是愛情惹的禍
▶ 導演、編劇、監製

2004

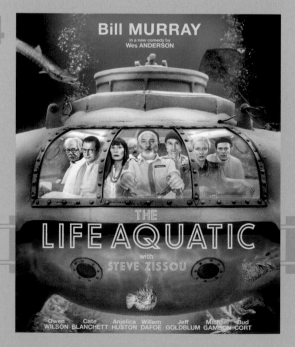

2004

海海人生
▶ 導演、編劇、製片

2016

Sing
▶配音

2017

Escapes
──紀錄片
▶ 監製

2020

2020

法蘭西特派週報
▶ 導演、編劇、製片

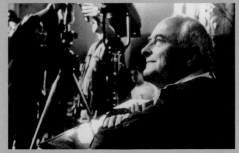
詹姆士‧艾佛利

2010

Conversation with James Ivory
——紀錄短片

▶ 訪談者

2010

Stella Artois 'Mon Amour'
——廣告片

▶ 導演（與羅曼‧柯波拉合導）

羅曼‧柯波拉

2012

Cousin Ben Troop Screening with Jason Schwartzman
——劇情短片

▶ 導演、編劇、製片

2012

2012

月昇冒險王國
▶ 導演、編劇、製片

2012

月昇冒險王國動畫書
——短片

▶ 導演（未掛名）、編劇（未掛名）

2014
百老匯風流記
▶ 監製

2014
The Society of the Crossed Keys
——出版品
▶ 編輯、作者

2014

2014
歡迎來到布達佩斯大飯店
▶ 導演、編劇、製片

2012
Sony
'Made of Imagination'
——廣告片
▶ 導演

2012
Hyundai 'Modern Life'
——廣告片
▶ 導演

Hyundai 'Talk to my Car'
——廣告片
▶ 導演

2012
Prada 'Candy L'Eauseries
——廣告片
▶ 導演（與羅曼・柯波拉合導）

Prada 卡斯泰洛・卡瓦爾坎蒂
——廣告片／短片
▶ 導演、編劇

2015

Bar Luce, Fondazione Prada

（義大利米蘭）

——咖啡館

▶ 設計師

2016

H&M 一起吧

——廣告片

▶ 導演、編劇

2018

犬之島

▶ 導演、編劇、製片

2018

Spitzmaus Mummy in a Coffin and other Treasures: Kunsthistorisches（奧地利維也納）

——展覽

▶ 策展人（與茱曼・瑪露芙共同策展）

並閱讀他所有的書籍和傳記。「我喜愛他的一切。」[7]

他對庫斯托的熱愛，一開始就有跡可循。在《脫線沖天炮》裡，理查・艾維頓（Richard Avedon）為這個潛水員拍攝的知名肖像就掛在亨利先生的牆上，而《都是愛情惹的禍》裡，麥斯在圖書館找到這位海洋學家的書，成了劇情轉折的重要關鍵：這些巧妙的暗示有如沿途留下的麵包屑，帶領我們遇上了齊蘇。

事實上，安德森想要拍一部以庫斯托出發的電影已經想了十四年。他說這會是個「古怪的海洋家族」[8] 的故事。大學時代，他寫了一個短短只有一個段落的小故事，是關於名叫史蒂夫・齊蘇的海洋學家，他擔任研究船貝拉風特號的船長，他的太太則是整個任務的真正首腦人物。在相隔多年之後，故事和角色經歷了演化。

安德森更加潛入了齊蘇性格的深處：他的人生究竟是如何走到了這一步，讓「一切似乎都正從他身邊溜走」。[9]

歐文・威爾森不時會探詢這個漸行漸遠的海洋學家的下落，但是這位演員如今有好萊塢的合約纏身，因此安德森轉而求助諾亞・鮑姆巴克（Noah Baumbach）與他合寫劇本。這位過去執導寫實「劇情喜劇」（dramedies）[11]（《親情難捨》〔The Squid and the Whale〕、《婚姻故事》〔The Marriage Story〕）的導演，成了紐約逐漸壯大的劇組成員行列，他每天會和安德森在一家餐廳裡見面，他們坐在那裡互相逗樂，直到用晚餐。回顧那段時間，安德森常常驚訝他們當時能做出什麼正事。

劇本還是誕生了，它的企圖心遠勝於安德森過去的任何嘗試。《海海人生》需要船、灑滿陽光的海岸景點、海底生物，甚至還要有異域情調的人物。這部劇本在一家義大利餐廳裡成形，餐廳也扮演了助攻角色：義大利和它的大海成了拍戲場景，餐點的名稱則被借來當成地點和角色的名字。

安德森由德州到紐約的發展軌跡，把他帶到他鍾愛的歐洲電影搖籃。不意外地，這需要更大的一筆預算。《天才一族》的成功讓迪士尼願意相信，安德森的奇思怪想吸引的，不只是邪典電影的小眾，他們這次砸下了令人咋舌的五千萬美元，讓他可以花四個月的時間探索史蒂夫・齊蘇的最深處。

再次回歸的電影製片巴瑞・孟德爾，看出安德森正在進行狂野的冒險，與過去《都是愛情惹的禍》和《天才一族》「精準的室內作品」大不相同。他評論，安德森「把自己投入了一個混亂、戶外的、奇幻的電影類型」。[10]

他說的沒錯，只不過拍出來的成品，讓人感覺更像是安德森的原型電影。

我們看到電影裡的齊蘇，他正處於絕望邊緣。他心知肚明自己已經過了人生巔峰，卻仍想做最後一搏。《紐約雜誌》(New York Magazine) 形容他是「賈克．庫斯托的次級品」[11]，帶著他忠心耿耿、但不大牢靠的船員，要出海追尋 (除了拍攝新的紀錄片之外) 如神話生物的捷豹鯊，這頭鯊魚奪走他偉大摯友兼船員艾斯特班的生命 (參演《都是愛情惹的禍》的西摩．卡索，在故事倒敘時以戴著光頭頭套的造型快閃出現)。

就某層面來說，安德森和鮑姆巴克構想的故事是現代版的《白鯨記》(Moby Dick)，只不過梅爾維爾 (Herman Melville) 絕不會讓他的阿哈布船長穿著三角泳褲四處跑。這次展開的海洋研究，要感謝他長期受苦的製片 (麥可．坎邦〔Michael Gambon〕飾演) 勉強籌措的資金，齊蘇帶著他典型的宿命論，確定這會是「我這輩子的最後一趟探險」。[12]

一如莫瑞聰明的直覺理解，這是齊蘇人生最黑暗的時刻，但是這個角色的美好，在於他從不喪志。齊蘇始終全力以赴。莫瑞的人生就如同羅亞爾．譚能鮑姆，到目前為止從不受檢討反省的羈絆。他有著巴斯特．基頓的特質：他是受命運捉弄的低俗喜劇英雄，有著法國默片偉大喜劇演員賈克．塔帝 (Jacques Tati) 永不倦怠的精神。

史蒂夫．齊蘇的航海生涯對安德森特別有感，原因在於：這是一部關於拍攝電影的電影。「貝拉風特號」的團體生活，對映的是拍片幕後的群體，成員當中包括許多死忠的固定班底。這部電影刻畫年近垂暮、美好日子即將一去不返的電影製作人，說不定安德森在拍攝時也會想到未來的自己；他有一些較年長的朋友已經江郎才盡。齊蘇思索的關鍵點是「我還有可能有好作品嗎？」[13]

一如《天才一族》裡充分汲取了書卷氣的紐約，安德森在這裡有如吸墨紙一樣貪婪吸收義大利的藝術殿堂。他不只是在拿坡里外海拍攝碧海藍天，同時他也利用了羅馬傳奇的「電影城」製片廠 (Cinecittà Studios)，這裡是偉大的費里尼的遊戲場。「這裡仍充斥著費里尼的氣氛，」[14] 他如此讚嘆，而齊蘇身上也有費里尼的**銀幕分身**馬斯楚安尼 (Marcello Mastroianni) 無精打采的氣息。在拍片之前，安德森也認真研究了安東尼奧尼 (Michelangelo Antonioni) 慵懶而情節迷離的傑作，甚至還選用了一些和《情事》(L'Avventura) 相同的拍片地點。空氣中瀰漫著神祕。這不像是在拍美國電影，甚至連坎邦的眼鏡，也是按照義大利傳奇作曲家艾尼歐．莫利克奈 (Ennio Morricone) 的眼鏡來打造。

安德森在陽光底下曬黑，還剪了小男孩般的短髮。這位導演的英俊外貌，連安潔莉卡．赫斯頓都為之驚奇。

▶ 海上的家庭危機 ◀

安德森的演員名單不斷擴增。在《天才一族》如家庭成員的團隊之後，如今他有了一整個紀錄片拍攝團隊。除了「貝拉風特號」海上經驗豐富的水手和紀錄片工作人員，他的老班底又參雜了一些新面孔。就像《脫線沖天炮》裡，迪南陣容參差不齊的幫派，《都是愛情惹的禍》裡上演戰爭戲碼的麥斯．費雪劇團，以及之後《超級狐狸先生》籌劃的反攻計畫一樣，齊蘇是團隊裡的領袖。

↑ │ 藍天之下。齊蘇（莫瑞）率領他的紀錄片團隊，包括資金贊助者歐希瑞（穿西裝的麥可·坎邦）、克勞斯（威廉·達佛）、伊蓮娜·齊蘇（安潔莉卡·赫斯頓）以及維克拉姆（瓦歷斯·阿魯瓦里亞）。

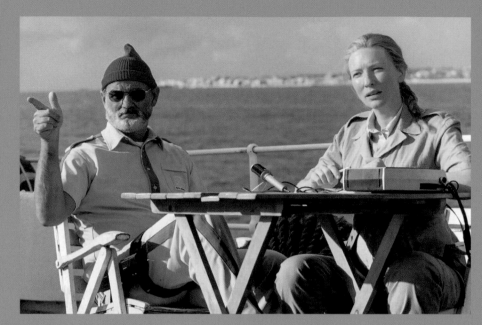

→ 地中海俱樂部。齊蘇（莫瑞）和珍（布蘭琪）沐浴陽光下。這部電影並沒有固定的場景，安德森選擇了義大利拿坡里電影殷燦爛的海岸。

↓ 莫瑞飾演的齊蘇被忠心的團員們簇擁。在場的也包括布蘭琪飾演的珍，另一位沒有穿隊員制服的是70年代的明星巴德·寇特，他飾演債券公司督察員比爾·烏貝爾。

← | 在父子衝突與和解的核心故事
線裡，莫瑞扮演的齊蘇迎戰失
散多年的兒子（兼情敵），這
位身穿突兀筆挺制服的航空公
司機師奈德由歐文·威爾森演
出。他們兩人因不同的因素牽
絆在一起。

安潔莉卡·赫斯頓從甜美、可依賴的艾瑟琳·譚能鮑姆，轉變成了冷若冰霜的伊蓮娜·齊蘇。這位聰明的妻子和齊蘇學會的副主席，不難理解已和丈夫仳離。看過赫斯頓和莫瑞在《天才一族》對戲的默契，安德森決定要拍齊蘇故事的另一個催化劑。在《大吉嶺有限公司》裡，赫斯頓將第三度扮演神隱冷漠的母親，對男性世界裡受傷的尊嚴和瑣碎的需求視而不見。

威廉·達佛第一次參與安德森的電影，飾演愛發小脾氣、但討喜的工程師克勞斯·戴姆勒，這個人物出奇地容易情緒失控（以德國人和技術人員而言）。此外，瓦歷斯·阿魯瓦利亞（Waris Ahluwalia）演出攝影師維克拉姆·雷（這個名字是向印度電影大師薩雅紀·雷〔Satyajit Ray〕致敬：更多相關內容參見《大吉嶺有限公司》）；諾亞·泰勒（Noah Taylor）飾演物理學家弗拉德米爾·沃洛達斯基（名字來自家族的友人、作家、以及偶爾的揶揄對象瓦利·沃洛達斯基〔Wally Wolodarsky〕）；歌手

索·豪黑（Seu Jorge）飾演一副悠哉的巴西籍安全專家比利，他以非常安德森的風格，用他的母語葡萄牙文為船員們清唱大衛·鮑伊（David Bowie）的歌曲。據安德森說，這個翻唱版本大衛·鮑伊本人非常喜歡。

兩個局外人和劇情的催化劑，來到齊蘇麾下那個和睦、但可能過於鬆散的國度。一位是挺著身孕的記者珍·溫絲蕾-理查森（她的名字刻意沿用知名英國女星的名字），由美妙的凱特·布蘭琪飾演這個一頭熱的角色（葛妮絲·派特洛和妮可·基嫚都因為檔期不克參與，凱特·布蘭琪因此入選）。

在一場彷彿如安德森安排的場景裡，布蘭琪穿上懷孕假肚子道具時昏倒了，事後得知她**真的**懷孕了。她說這完全是巧合，並不是為了演戲而用了驚天動地的方法。電影製片擔心舟車勞頓和天候對她是太大的負擔，不過布蘭琪相信這一切都是命中注定，決定奮身一搏。隨著她體內荷

爾蒙高低起伏，她就和船長一樣難以預測－－儘管她的理由比他正當多了。由於沒有在鏡頭前出現的孩子父親對她漠不關心，她如今孤身一人飄零。此外，她要採訪的對象，也就是她心目中的英雄齊蘇，正陷入絕望狀態。

接下來，齊蘇得到震驚的消息，帥氣的肯德基航空副機師奈德·普林普頓（歐文·威爾森這次終於又有較吃重的戲份）聲稱是他失散已久的兒子。這馬上自動把藝術家-科學家-電影製作人-多情種齊蘇，歸類到安德森世界中有缺陷、憤世嫉俗、被命運打倒的父親角色。不過，經過一番考慮之後，齊蘇還是熱切接受了他的說法。畢竟，他的新紀錄片也需要「親情關係的情節副線」。[15]

飾演局外人的歐文，沒有和其他演員在一起，而是待在安德森下榻的羅馬伊甸飯店頂樓上排演自己的戲碼。他們一起設想出他有南方口音（近乎於荒謬，彷彿他是《亂世佳人》〔Gone with the Wind〕裡跑

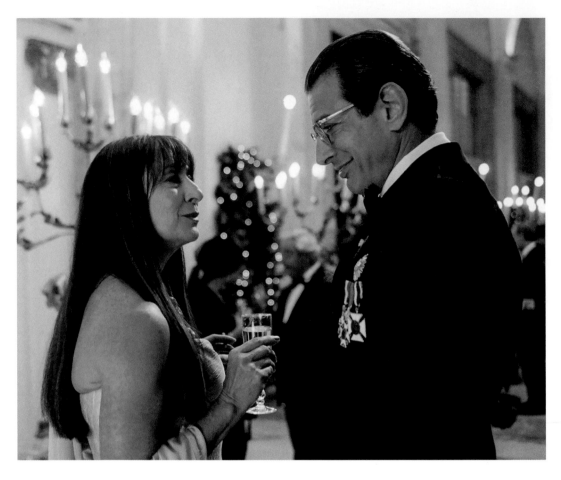

← | 傑夫‧高布倫首度參與安德森的電影，飾演有錢又滑頭的海洋學家阿里斯泰‧軒尼士，他不只是齊蘇在海底紀錄片市場的對手，在電影的另一段三角戀裡，他也是和齊蘇爭奪伊蓮娜（赫斯頓）的情敵。

出來的人物），教養良好且一派純真，還留著艾洛爾‧弗林（Errol Flynn）的小鬍髭。奈德有著歐文自然的無憂無慮，但也和他慣常的好萊塢懶漢角色大相逕庭。安德森希望這是他老友的重新出發（甚至是一種解脫）。他們兩人從小就對探險家的「浪漫情懷」[16] 所吸引，於是安德森決定讓奈德對齊蘇充滿崇拜之情，就像他自己對挪威民族誌學家索爾‧海爾達（Thor Heyerdahl）的崇拜一樣，海爾達曾以徒手打造的木筏橫渡海洋。

這個家庭危機的情節，讓這場海上冒險牢牢地在安德森的個人水域發生。不管故事場景在哪，表面上屬於哪種電影類型，主角是何種生物，安德森的每部電影都是不折不扣的家庭劇。

眾多災難降臨在「貝拉風特號」（可能是最後一次）的航行，更加證明，這個故事的情感糾葛有如海草纏繞，其中包括：海盜的攻擊、實習生的叛變、三條腿的狗和死亡（齊蘇和奈德將為了追求珍相互競爭）。在此同時，伊蓮娜則落井下石，接納了齊蘇研究工作的死對頭阿利斯泰‧軒尼士，飾演軒尼士的是傑夫‧高布倫（Jeff Goldblum），他獨特的演出風格，在安德森的世界裡適得其所。軒尼士本身也是齊蘇的大粉絲。

另一個值得留意的新成員比爾‧烏貝爾（Bill Ubell）是正襟危坐的債券公司職員，被安排在船上監督齊蘇的經費支出，他最後會被菲律賓海盜劫持當人質、挨子彈、被遺棄，但還是撿回一命。烏貝爾由貌不驚人的巴德‧寇特（Bud Cort）演出，他是導演勞勃‧阿特曼（Robert Altman）的固定班底，也曾擔綱演出1971年老少戀浪漫喜劇《哈洛與茂德》，也因此他對安德森有著深刻的影響。

安德森電影裡的封閉世界，曾經是一所學校，和一棟紐約的褐石建築，如今則是一艘船，帶了點銹蝕但依舊壯觀的貝拉風特號。這艘船就如同演員一樣，也需要經過選角。安德森對船隻的類型已經有了非常明確的想法：一艘大約五十公尺長、二戰時期的古董掃雷艦。換句話說，他想要盡可能類似庫斯托改裝的掃雷艦卡利索

魏斯・安德森的工具箱

打造「安德森風格」的獨特運鏡

完美的對稱——基本上，畫面的組成會把最重要的元素大刺刺放在正中央，攝影機九十度角垂直正對著目標。你可以從畫面的中線由上往下畫一條線，兩邊彼此相互鏡映。

電影導演多半會避免這類形式主義，因為它看起來像刻意的陳設安排（的確它就是）。同時它也讓剪輯的手法變得明顯。不過對稱帶給人某種舒暢感。它表現出世界能被人掌控的感覺，也能讓安德森引導我們去注意畫面中重要的東西。

這個風格是借鏡自他的另一位電影偶像，日本家庭劇的大師小津安二郎（《東京物語》），小津幾乎不移動他的攝影機。正如嘲弄安德森的影評一樣，批評小津的影評認為他方法一成不變，創作一部又一部構圖相同的電影。小津毫不以為意。「我只知道怎麼做豆腐，」他說：「我會做炸豆腐、煎豆腐、鑲豆腐。至於肉排或其他花俏的東西，那是其他導演的料理。」[33] 安德森和小津的共同之處在於，他們角色內在的失衡世界擺在純粹幾何形狀的背景前，變得更加鮮明、更令人感傷。

長推鏡——安德森除了對稱的構圖之外，他也喜歡移動鏡頭，以盡可能順暢的方式移動，多半是由左至右、偶爾也由右至左。攝影機的位置嚴格地被限制在垂直／水平軸線上。要達成這個效果，攝影機在台車軌道上要盡可能地跟上主角的移動速度（專業術語是「推軌鏡頭」〔dolly-tracking shots〕）。

牆壁很少成為阻礙。我們可以立刻想到《大吉嶺有限公司》裡一大段「思路的列車」（train of thought）場景，《月昇冒險王國》中卡其童軍團隊長瓦德在營地的視察。《海海人生》則更進一步，利用吊臂鏡頭拍攝貝拉風特號的船艙內部，在左右橫移之外，又多了上下的移動（參見正文）。

明亮的色彩配置——安德森為電影選擇的配色具有豐富的意義，同時也塑造電影整體的氛圍。舉例來說，《超級狐狸先生》有木質、秋天的、狐狸皮毛色澤，《歡迎來到布達佩斯大飯店》是糕點盒的粉紅色系。安德森每次開始構想新電影，會利用從雜誌剪下來的資料和材料色樣，製作極特別的情緒板（mood board），給他的製作部門。粉彩色很常見，有些文章則以全文來研究他如何使用黃色。

俯視鏡頭——除了水平移動的鏡頭，安德森也喜歡俯瞰拍攝，做為揭露重大資訊的方法。通常用來呈現這類鏡頭重點的形式，包括了：清單、信件、家庭作業、打開的書、行李箱內容物、地圖、逃脫計畫、唱片播放機、控制面板、以及其他五花八門的安德森風格物件。

慢動作——動作片導演如麥可・貝（Michael Bay），會用慢動作鏡頭以沉浸在爆破場景的酷炫裡，而安德森把一個鏡頭轉到慢動作（配上精挑細選的配樂），是為了表現出某種強烈感受。回想一下《天才一族》裡頭瑪戈從公車下車，或是麥斯在《都是愛情惹的禍》裡演出《瑟皮科》接受觀眾喝采、或是惠特曼兄弟在《大吉嶺有限公司》結尾拋棄行李箱的畫面。

↓ | 完美的對稱。在《犬之島》裡頭安德森垂直畫面佈局的經典例子。

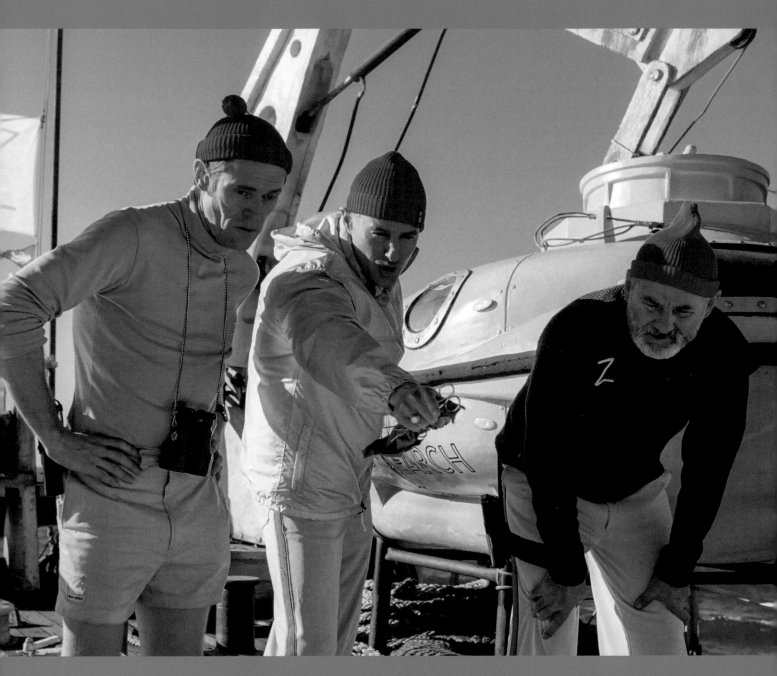

↑｜「貝拉風特號」的船員們，在各方面
都是另一個陷入混亂的安德森式家
庭，船上的老鳥克勞斯（威廉・達
佛），因新手奈德（歐文・威爾森）
的到來移轉了齊蘇船長對他的關愛
而大感嫉妒。

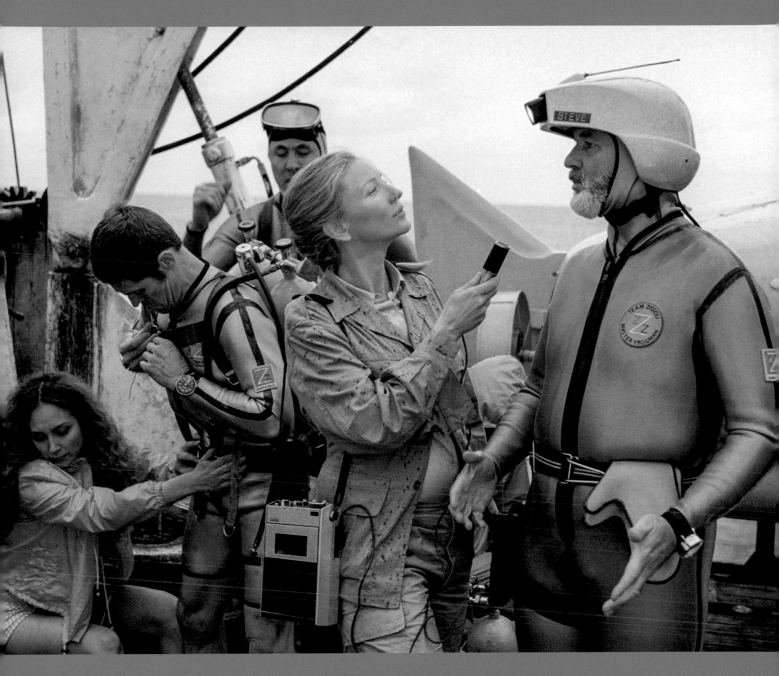

↑ | 為紀錄片工作者做紀錄。自我感覺
　　良好的齊蘇（莫瑞）在下水前，接受
　　布蘭琪飾演的記者採訪。

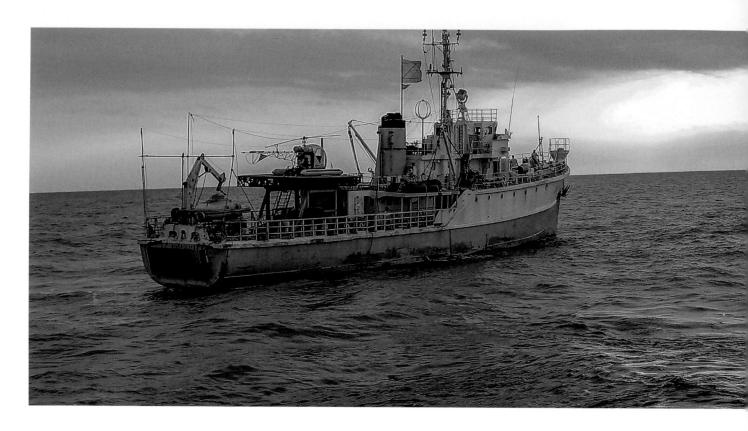

號（Calypso）（貝拉風特的名字，來自卡利索音樂的歌手哈利・貝拉風特〔Harry Belafonte〕）。他們找到一艘在開普敦的掃雷艦符合這些特殊的要求，它的船況也足夠讓它完成到羅馬的漫長旅程。他們在羅馬將船重新油漆（白色和鈷藍色），並且在外觀上加裝了瞭望甲板和瞭望塔。第二艘船則是為了尋找相關零件。

他們在 2003 年 9 月到達義大利之後，安德森安排了在貝拉風特號上一天的旅程，讓劇組和演員們有機會建立感情，也希望他們能習慣海上的顛簸，同時或許可以拍一些我們所看到的齊蘇紀錄片的畫面。他們出發前往一座火山小島蓬扎島，很快就遇到惡劣的海象。幾乎船上的每個人都暈船，不過還是度過了愉快的船上時光。一起搭船是非常親密的活動，安德森注意到，劇組演員們開始對貝拉風特號產生了奇妙的忠誠感。

船的內部必須和齊蘇的人生景況相呼應：它的裝備草率且年久失修，彷彿是隨興拼湊，但有著故事書的魅力，還有受過訓練的白化症海豚。拍這部電影另一個背後動機，是導演想要建造一個船隻內部縱切剖面的巨大模型，在電影「名人堂」的這一幕，他將透過機器臂在逐一房間的移動，揭露齊蘇的內部設計；從休閒室、三溫暖、實驗室、廚房、圖書館、剪接室、輪機室，到海底觀測艙。安德森形容這是他的「蟻窩」，[17] 他的演員們就在三層樓的剖面船艙裡來回活動，這個位在羅馬電影城「費里尼劇場」的場景，是本地人前來參觀和驚嘆的對象。

與歡樂的外觀正好成對比，事實和虛構之間的界線隨著鏡頭推遠而逐漸消逝，幾乎要揭露這一切都是假造的。安德森在測試觀眾究竟願意相信到什麼樣的程度。就和麥斯・費雪的舞台布景一樣，這些模型組合的道具，成為他作品的知名特色之一，似乎是用來證明歐文・威爾斯的名言，他說拍電影是「任何一個男孩所擁有過的最大電動玩具火車」。[18]（安德森的下一部電影確實就是用火車做場景。）就連齊蘇受過訓練的海豚也是機械玩偶假扮的。

這部電影在某方面可說是安德森要投入實體大小定格動畫電影的演練（此時他已經開始構想）。為了增添效果，這裡的海底世界採用他童年最喜愛的《金剛》，和雷・哈利豪森（Ray Harryhausen）的辛巴達冒險動畫相同的逐格繪製方式。在安德森的大力讚賞下，動畫大師亨利・塞力克（Henry Selick）（事實上，他之前也曾執導過《聖誕夜驚魂》〔The Nightmare Before Christmas〕）被找來負責主導海底世界。

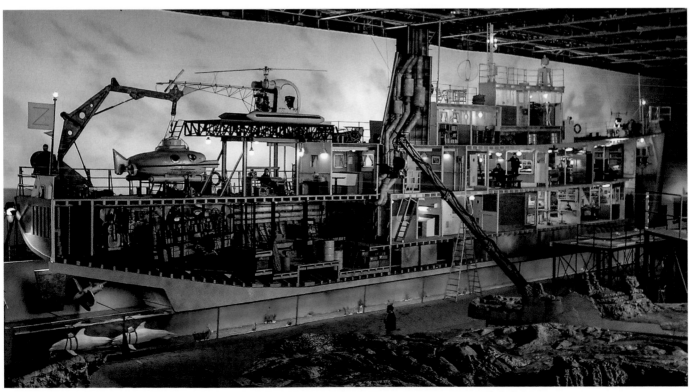

在海上取景是後勤補給的惡夢，不過其成果是安德森所有作品裡畫面最壯麗的自然風光。

這些自然風光與羅馬電影城裡頭打造貝拉風特號內部結構的精緻佈景相映成趣。齊蘇這艘破船的巨大剖面模型，成了吸引目光的實體尺寸娃娃屋。

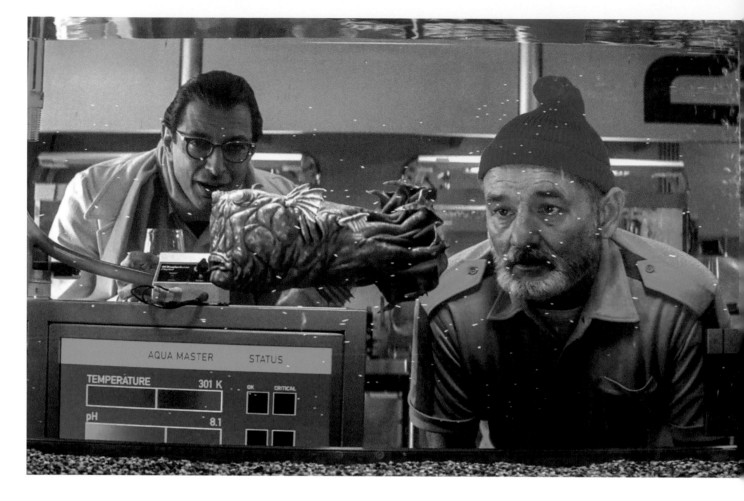

「我想給電影手工打造的感覺」[19] 安德森解釋了他的一個基本哲學。任何高科技的東西多少都會損害它的效果。這是一個關於世界知名的海洋學家（還有假魚）的故事。安德森和鮑姆巴克在寫劇本時，他們是從現實世界裡，夢想出這個團隊會遇到的生物。「我們一開始想的可能只是一條魟魚」安德森說，「但是之後我們說，要不要讓這條魟魚身上佈滿會發亮的星星，然後從這裡繼續發想。」[20]

看來彷如用蠟筆著色（例如其中兩吋長的「彩虹小海馬」），這裡是海洋奇境裡可愛但荒謬、像是用黏土塑成的生物。我們絕不至於受騙，相信它們真實存在，但是它

們有著魅惑人心的特質 —— 它們是齊蘇異域夢中的童話色彩；是他生命其他部分已經失落的神奇光輝。安德森解釋：「這裡的重點是嘗試去製造想像的事物。」[21] 神話式的捷豹鯊，他們心中的「莫比敵」（Moby Dick），變得愈來愈巨大：最終牠會長到一百五十磅重、八英呎長，可能是史上最大的定格動畫玩偶模型。

海洋最後成了珍體內羊水的同義詞。被大海包覆的是「深海研究號」（Deep Search），這艘如泡泡般的迷你觀測潛艇（顏色是跟「披頭四」的名曲〈黃色潛水艇〉相同的金絲雀黃），它最終把船員帶入了海底。這個迷你潛艇使用玻璃纖維和鋼板打

造，配有可運作的推進器；只不過前進距離不超過一個攝影棚。安德森把他的所有演員塞進了這個小黃蛋裡面（歐文飾演的奈德除外，他死於直升機空難，就和庫斯托的兒子是死於水上飛機的意外一樣），關上了門，為電影的整體氣氛定了調。

齊蘇團隊穿著的天藍色制服，出自奧斯卡獎設計師米蓮娜·卡諾內洛（Milena Canonero）（《遠離非洲》〔Out of Africa〕），這是因為安德森要他們看起來像是一部1968年科幻電視劇裡的團員。上衣和原初《星艦迷航記》〔Star Trek〕用的是相同的聚酯纖維材料。歐文試裝走出來，有如一顆顏色鮮豔的水果糖，讓安德森狂

↖ | 為了打造他想像中的海上生活，安德森第一次選用了定格動畫。矛盾的是，他的海上生物力求奇幻、而非寫實。

↑ | 雖然魚是假的，安德森的水底攝影則是真的。他的運氣不錯，因為莫瑞原本就是熟練的水肺潛水者。

模糊錯置的時間

　　從《脫線沖天炮》開始，安德森電影裡的「時間點」就和他的電影類型一樣難捉摸。即便如《歡迎來到布達佩斯大飯店》明顯屬於時代劇的調皮之作，也是回推了幾個世代，落在兩次大戰之間某個不明確的時間點。《海海人生》裡的各種設備看似時髦卻有點不牢靠，整體氣氛暗示了庫斯托的50、60到70年代，但是軒尼士的船上又有一些最新科技的玩意和聲納。這一切都是安德森刻意安排的，儘管他費勁解釋為何要運用這種時間上的模糊。「這只是偶然湊巧，」他有點遲疑地解釋（大家都認定他的創作沒有所謂的偶然），「因為我對舊式類比裝置很感興趣，它讓任何電影的年代都變成像《藍絲絨》（Blue Velvet）一樣不可知，我喜歡這種錯置的感覺。」[22]

　　在安德森的電影裡，有一種為保存過去的嘗試。他使用骨董級的技術，以及過時的科技和材料，彷若他的影片不願被現在的時刻所束縛。「我們的影片，有部分是採用舊式艾克塔克羅姆反轉膠片（Ektachrome），」[23] 他解釋齊蘇裝模作樣的紀錄片，畫面會有顆粒、明暗對比強烈。他喜歡它帶來的「奇妙的懷舊感」[24]。 在電影開拍之前，安德森和他的製片孟德爾會不停觀看自然紀錄片，倒不是要欣賞自然風光，而是研究鏡頭下的影像，思索什麼樣的工具才能得到這樣的效果。在安德森的作品中，《海海人生》使用了最多的手持攝影機拍攝。

笑不止，也讓服裝就此定案。顏色設計還延伸到了冬季制服、潛水服、緊身三角泳褲、和印上了「齊蘇」字樣，由愛迪達開發的運動鞋。紅色的毛帽是為了向曾戴過同樣帽子的庫斯托致敬，同時也呼應了《都是愛情惹的禍》裡頭麥斯的紅色貝雷帽。

　　當電影場面發展到瘋狂救援任務、槍戰（船員統一配備的是葛洛克手槍）、直升機墜毀，你大概會開始猜想，如果安德森拍007電影是否就是這個德行。在緊張的槍戰，以及忙著跟上的攝影機推軌鏡頭裡，這裡的動作場面完全是不同的路數；這些傢伙只是在假裝演主流電影。

　　《紐約時報》專欄記者大衛·卡爾（David Carr）曾現場訪問這件事，安德森一本正經地承認（或至少表情是如此），他確實想過參與007電影系列，片名可以取作《任務延遲》（Mission Deferred）。他

說，「我的想法是，冷戰結束所以沒戲可唱了，」難掩他話中的調皮。特務使用的裝置裡包括了「一台很棒的咖啡機」。[25]

　　他還補充說，他從來不需要避開一般好萊塢電影的邀約。 不過你可以聽出這話裡有像哈利波特或是狄更斯故事的惡作劇味道。

　　電影元素在安德森強烈控制狂的手中變得更加狂亂。任何一個拍過海上冒險故事的導演都會告訴他，海洋是最不合作的演員。架好攝影機的過程痛苦不堪，往往需要安排一支小船隊，等到船隻就位，往往太陽已經不見了。稍微遏制他要求完美的個性，或許能讓大家鬆一口氣；不過要他克制自己追求完美，恐怕是他執導生涯目前為止最大的難題⋯⋯甚至比跟難搞的金·哈克曼商量都還要更困難。

　　莫瑞在訪談裡大肆加油添醋。他提到

拍片多麼令人筋疲力竭。他不得不和家人分開好幾個月。這一切化成了戲裡頭齊蘇的消沉喪志。「我就像海上的孤獨水手」他說，「這正好符合故事的心境。」[26] 安德森一概否認：這只不過是比爾在鏡頭前做戲。「它根本才不像《阿拉伯的勞倫斯》（Lawrence of Arabia）或什麼的。」[27]

　　《海海人生》被歸類是安德森式的偉大愚行。粉絲仍進電影院捧場，但是這一部大製作、昂貴、多面向的電影，只在小眾族群中獲得呼應。迪士尼公司對全球三千八百萬美元的票房數字並不滿意；它至今仍是安德森最大的挫敗。過去表達讚賞的影評人如今猶豫遲疑。整合影評訊息的網站「爛番茄」給予56%的評分，是他所有電影當中的最低分。過去的聰明古怪，如今只讓人覺得愈來愈不耐煩。英國《獨立報》記者安東尼·昆恩（Anthony Quinn）

說，安德森已接近「過度計算但內容不足的搞怪」的危險邊緣。[28] 他也惋惜莫瑞憤世嫉俗的嘲諷，缺少了旗鼓相當的對手。影評人安東尼·蘭恩在《紐約客》雜誌上抱怨，《海海人生》毫無疑問是部聰明的電影，但是感覺像是某個我們無從分享的「祕密而憂傷的遊戲」。[29]

電影圈裡有人開始質疑。是否安德森太過只為了自己而拍戲？有點奇怪的是，在某種程度上，安德森自以為他是要擴展觀眾。要在大眾口味和自己感興趣的東西之間走鋼索，這種帶傲氣的認真，有時結果難以捉摸。如萊恩·瑞德（Ryan Reed）在他的十年回顧評論提到，「《海海人生》自由流動的怪異，是定錨於角色情感上的寫實」，電影的評價如今有回升的趨勢。[30]

安德森的天才，在於他能夠超越媚俗（kitsch）；這是透過憐憫（pathos）而達成。如果說每個人都充滿不安全感，那麼人性的荒謬正透過莫瑞這個指揮者達成共鳴。以它的成功之處看來，《海海人生》應該被當成另一個落魄英雄的研究。潛水艇最後一次下水迎戰捷豹鯊的怪異之美，具有某種淨化作用，背景充盈著「詩格洛絲樂團」（Sigur Rós）的〈凝視的精靈〉（Starálfur）。齊蘇說，「不知牠是否還記得我」[31]，終於他卸下了心防。

「我覺得海洋有某種東西，」在少數的自省時刻安德森如此說，「有些角色在那裡死去，比爾（齊蘇）和他的團隊的全部任務也在那裡。他們嘗試成為一家人。同時這裡還有一些海洋的隱喻，這是他們都已經失去、但想要找回連結的東西。」[32]

這是我們每個人的海海人生。

↑ 莫瑞和安德森的船長會議。《海海人生》是這位導演最具自省意味的作品。這是一部關於電影導演與他的劇組團隊的故事。

THE DARJEELING LIMITED
大吉嶺有限公司

——— 2007 ———

在他的第五部電影裡，魏斯·安德森又跑得更遠了，三個感情出現嫌隙的兄弟在異邦的印度尋找他們的連結。
這是安德森的公路電影，只不過這次是條鐵路……

　　每次被問到構想從何而來這個煩人的問題，安德森會引用捷克出生的英國劇作家湯姆·史托帕（Tom Stoppard）的話。史托帕說，絕對不會只有一個構想；一棵樹的長成不會光靠一顆種子。許多東西在他腦中開始彼此交會，剩下的就純屬變魔法了。「它絕不只有特定一件東西」[1] 安德森也同意。至少要兩件；以《大吉嶺有限公司》來說，則是三件。

　　第一個靈感元素來自兄弟情誼，或者該說是沒感情的兄弟。「我一直想要拍三兄弟的電影，因為我自己就是三兄弟之一」他說。「我們從小打架，但我的兄弟也是我在世上最親近的人。」[2]《大吉嶺有限公司》的靈感，可以回推到1972年弟弟艾瑞克·卻斯·安德森出生的那一天，儘管劇情成形還要再等一段時間，也就是2003年《海海人生》開拍之前。

　　安德森構想了個性鮮明的惠特曼三兄弟，他們在父親死後出現了嫌隙，他們展開了多災多難、趣味又動人的和解努力。它是在一趟火車之旅中進行，這是他的第二個靈感元素。

　　安德森和船打過交道之後，改為擁抱另一個（希望是較容易管控的）交通運輸的電影傳統。關於火車、或是在火車上拍攝的電影豐富歷史，可以追溯到盧米埃

兄弟（the Lumière brothers）的《火車來了》（The Arrival of a Train），它的第一批觀眾在1896年看到迎面而來的火車頭時，嚇得四散奔逃。其他例子不勝枚舉：像是《東方快車謀殺案》（Murder on the Orient Express）、《一夜狂歡》（A Hard Day's Night）、《小飛象》（Dumbo）、《慕尼黑夜班車》（Night Train to Munich）、和《齊瓦哥醫生》（Doctor Zhivago），都是從火車上衍生出的戲劇。「它向前進的同時，故事也向前進」[3] 安德森熱切地說。從軌道、轉接站、到可能的出軌，火車提供了許多

↑｜嚇人的列車長。瓦里斯·阿盧瓦里亞這次擔任火車的列車長，他對美國三兄弟的怪異舉止並不太欣賞。

→｜《大吉嶺有限公司》雖然純屬虛構，不過它直接取材自三位作者，魏斯·安德森、羅曼·柯波拉、以及傑森·薛茲曼在印度研究旅行時的親身經驗。

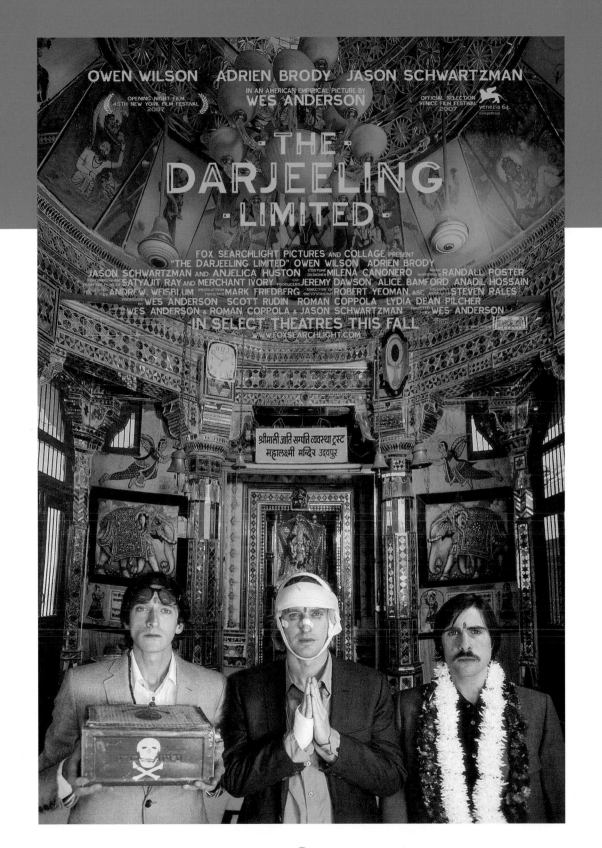

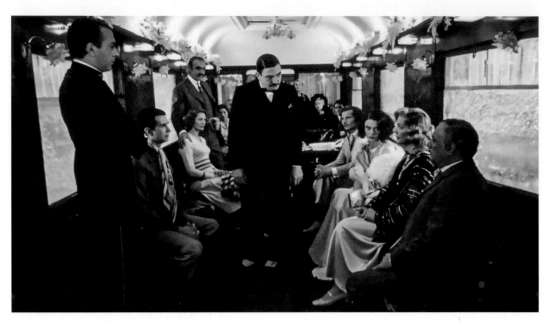

故事與生俱來的隱喻。希區考克喜歡火車；《貴婦失蹤案》（The Lady Vanishes）、《國防大機密》（The 39 Steps）、《火車怪客》（Strangers on a Train）、和《北西北》（North by Northwest）關鍵性的轉折，都發生在車站與車站之間。

安德森自然會設計他人無從模仿的路線。做為片名的火車路線，將帶領不甘情願的惠特曼兄弟穿越北印度，這是新作的第三個元素。

▶ 印度的文化想像之源 ◀

在美國德州長大，八歲那年的安德森最要好的朋友來自印度：更準確地說，是印度的馬德拉斯。他讓安德森第一次認識到印度，並且讓他記住了「非常異國風情」[4]的故事。正如紐約的文學景觀和賈克·庫斯托的水底世界，對遙遠印度所抱持的唐吉軻德式幻想，逐漸縈繞他的想像。

大學時代，安德森深深愛上了孟加拉裔電影大師薩雅吉·雷，那些對印度生活抒情的、苦中帶甜的描述（包括《大路之歌》〔Pather Panchali〕在內的「阿普三部曲」[12]）。他回憶說，「這是激勵我想拍電影的原因之一。」[5] 薩亞吉·雷在電影裡展現的，並不是夾在工業與貧窮的拉鋸之間，猶如蜂巢般喧囂擁擠的現代印度，而是深植於歷史傳統的古老文明。

許多年之後，《大吉嶺有限公司》的電影原聲帶包含了許多薩亞吉·雷電影裡的音樂，還有一些墨詮-艾佛利電影公司（Merchant Ivory）的早期電影，他們創立之初對印度電影深為著迷。

安德森籌畫這部以印度為背景的新作，決定性因素是尚·雷諾瓦（Jean Renoir）的《大河》（The River），馬丁·史柯西斯在紐約特地為安德森放映它的修復版。《大河》描述的是恆河畔的成長故事，以外人的眼光看待這個神祕的國度，讓這位始終望著最遠方的年輕德州導演留下深刻印象。走出紐約公園路的試映間之後，他滿腦子都是印度。從這裡，他知道了他

的火車「該往哪裡去」。[6]

如他之前電影裡的紐約和地中海（某種程度也包括了帶著鄉愁的德州），安德森召喚出來的，是浪漫化之後的印度，不過這一回，現實的喧囂卻拒絕再沉默。

為了對應三位惠特曼兄弟，安德森這次組成了三人小組，而不是過去慣用的兩人合作，同時他們還展開一次實地的編劇寫作。安德森和他的代理兄弟羅曼·柯波拉（Roman Coppola）和傑森·薛茲曼（兩人是真實生活裡的表兄弟），各自搭火車展開印度朝聖之旅，擷取旅途中的歡樂和譫妄，由個人經驗孕生惠特曼兄弟即將面對的考驗。仔細想想，這是安德森公式最完整的表現──把生活轉化為藝術。

他們發現了一個符合他們虛構想像的國度。安德森歡唱：「我愛上了這個地方。」[7] 他花了四個星期的時間，研究搞不好是梵文寫成的火車時刻表，探索一個都會區不斷延展，但同時又有如大衛·連（David Lean）電影般廣闊沙漠和高山的國家。他們三人都不曾離家這麼久，這趟旅程就算

沒有讓他們豁然開悟，至少也給他們人生帶來了改變。薛茲曼說：「我們總是告訴自己：『凡事要抱持肯定。』」[8]

▶ 劇本與意外的短片 ◀

劇本寫作是在巴黎展開。安德森剛剛在那兒買了一棟公寓，這是他文學游牧生活的第二個駐紮站，而他們三人正好同時都在這個城市。柯波拉和薛茲曼正在為妹妹／表姊蘇菲亞·柯波拉執導的《凡爾賽拜金女》（Marie Antoinette）拍戲（這一部後現代電影的設計具有安德森的風格）。

安德森向他的兩位共同編劇提出了開場的構想：三兄弟中的老二拚命奔跑跳上正在駛離的火車，而一個趕不上車的美國商人則被留在月台（稍後會再提這一點），但是他還沒想到接下來要發生什麼事。他們不是在安德森的公寓、就是在當地的咖啡店裡會面。不同的地點是為了不同的討論內容。一個是討論技術性問題：要找哪些人，需要多少工作天，關於拍片的各種大小事。另一個則純粹是關於故事部分，以及準備劇本大致的初稿，好讓他們可以真正開始工作。

一到印度，他們的工作就是拋出想法、說故事、彼此逗笑、記筆記，最後他們才拿出手提式的打字機。安德森擔任速記員。

他笑著說：「我們的火車之旅，最後不只是演出我們寫的，也是我們在書寫」[9]，不過重點是，他們經歷的一切都能化為故事的一部份。當他們可攜式的印表機爆炸（變壓器的問題），這場災難在劇本裡變成了百般不順手的護貝機的故事。

他們為三兄弟建立了背景故事，三位編劇各自負責一個角色。有些可能是永遠不會在電影中出現的一些細節，但它們擴展了惠特曼兄弟的生命廣度，是他們在各自不如意的面容背後更多的故事。

這三個好兄弟在離開印度前做的最後

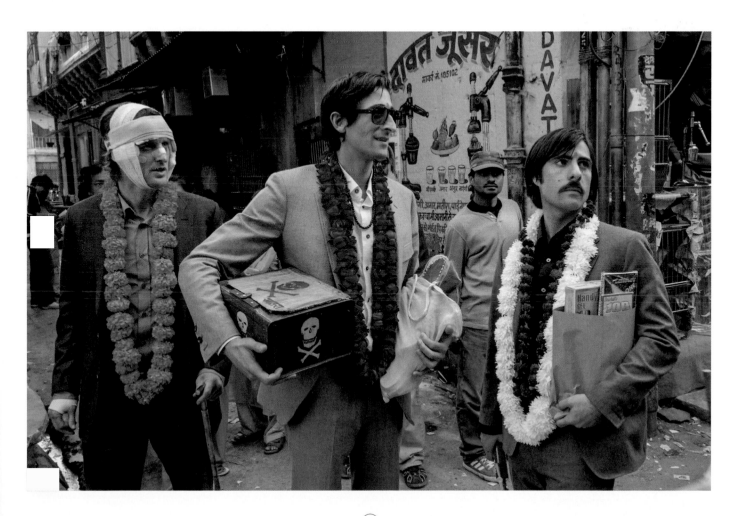

一件事，是在德里又看了一次《大河》。一年之後，他們都會再回到這裡，熱切訴說惠特曼三兄弟的故事。薛茲曼被選定飾演小弟傑克·惠特曼，柯波拉則擔任製片人和助理導演。

在劇本寫作過程中，安德森已預想好了惠特曼三兄弟的特定演員，而這部電影的成功之一，就是讓觀眾很快就接受了他們的兄弟關係。這牽涉到了演員具洞察力的演技，以及服裝的巧妙連結（他們都穿著深淺程度不一的灰西裝，還有互相搭配的行李箱，稍後我們會再談這一點）。他們的表現方式或許不同，但因為哀傷、自我沉溺、和對父母的疏離而連結在一起。用喜劇的角度來說，他們就像是極度憂鬱版的「活寶三人組」【13】。

固定班底歐文·威爾森是惠特曼兄弟中的大哥法蘭西斯。按照安德森的經典作風，每個兄弟都是以各自不同的破碎方式出場。以法蘭西斯來說，他的破碎直接展現在外。在三兄弟整場印度之旅裡，他的頭上始終包著紗布，有如胡亂綁上的頭巾，傷勢來自不久前差點讓他喪命的摩托車意外（我們稍後得知他是意圖自殺，對觀眾而言，這或許預示了歐文本人在2008年被廣泛報導的意圖自殺事件）。法蘭西斯走路也是一跛一拐，歐文的處理方法是在一隻鞋子裡一直放著半顆萊姆。

這趟在國外嘗試的家庭大和解，就是由一絲不苟、富有的法蘭西斯所設計的。儘管令弟弟們惱怒，他為了追求心靈的頓悟，還是在護貝過的卡片上列出鉅細靡遺的旅行計劃（有一點安德森執著於控制故事的味道）。就某方面而言，這部電影是對西方人在遙遠異國尋求心靈超越這種陳腔濫調的嘲諷。不管法蘭西斯在他心靈滋養的菜單上開出了什麼菜，命運以及導演卻對

他們另有安排。最後他們被趕出了火車（壓倒駱駝的最後一根稻草，是他們買了一條小響尾蛇並在火車上搞丟了牠），除了十一件行李和一台護貝機，他們一無所有，出乎預想的事情終於把他們的心連在一起。

安德森之前從未見過紐約出生的安德林·布洛迪。不過他已經設定好由他飾演三兄弟中的老二彼得。和歐文一樣都帶著一點扭曲的帥氣（**安德森的電影裡唯一不對稱的，大概就是演員的臉孔**），布洛迪因為納粹大屠殺電影《戰地琴人》（*The Pianist*）獲奧斯卡最佳男主角獎而聲名大噪，不過他更早在《山丘之王》（*King of the Hill*）飾演大蕭條時代不畏艱難青年的表現，就已經打動了安德森。巧合的是，布洛迪也是他的大粉絲，熱切地跳上了這部電影的列車。彼得因即將為人父而焦慮不安（他是個不成熟的糟糕父親）。他原本已經打算離婚。讓他的兄弟們不滿的是，他大堆的行李當中包括了各種原屬於父親、卻被他占為己有的物件（太陽眼鏡、汽車鑰匙、刮鬍刀）。

不出意外，安德森對薛茲曼飾演的作家兼浪漫情人傑克最感親切，他說：「我對於他打算記錄下他的人生，並把它改編成小說的想法非常有共鳴。」[10] 讓他的哥哥們不大滿意的是，傑克寫的故事跟他們的人生出奇的雷同。

他在影片中光著腳走路，馬上讓人聯想到「披頭四」團員們在印度漫遊尋求神啟。

→ ｜ 惠特曼三兄弟的這趟旅程，與其說是追尋自我，更是追尋彼此。注意他們灰色的美式西裝，和令人瞠目的印度式鮮橘色車廂之間的強烈對比。

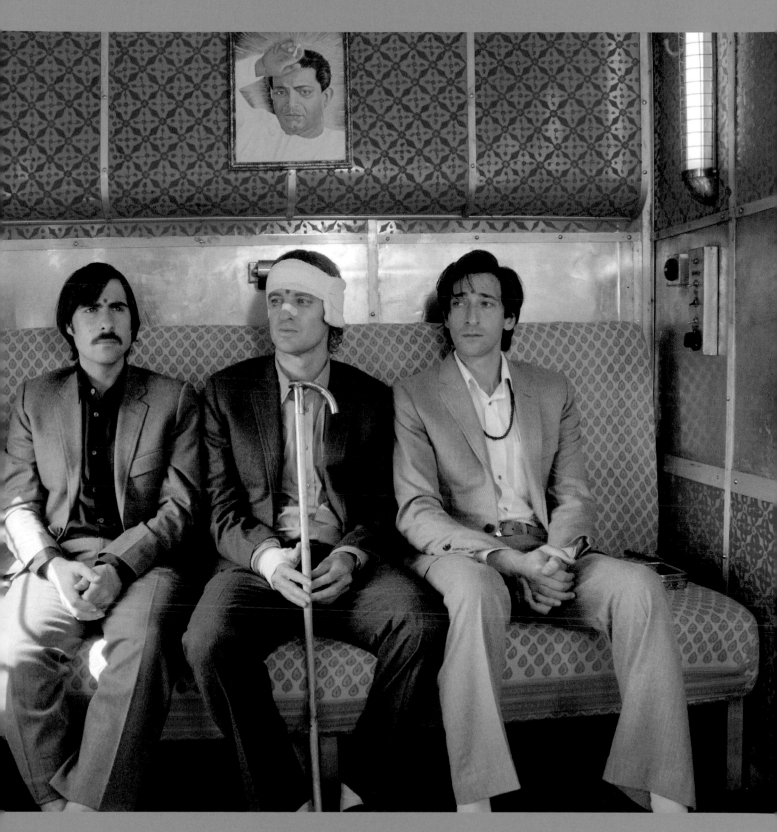

安德森說，這個典故「倒不完全是在預先的計畫」，[11] 但是在注意到薛茲曼的八字鬍、拖把頭，神似一名披頭四成員之後，這個安排變得合情合理。更重要的是，傑克到印度來是為了逃離一段欲走還留的感情。

安德森同時在寫一部短片《騎士飯店》（ Hotel Chevalier ）。它一開始和《大吉嶺有限公司》中惠特曼兄弟的冒險故事無關。這部短片發生在巴黎的一家飯店，完全以黃色為主色的房間裡，兩個分手的戀人在他們漫長、失衡的關係尾聲進行感傷的密會。

寫作劇本的過程中，兩部影片逐漸連在一起。《騎士飯店》的主角成了傑克，這段感傷的故事則演變成了《大吉嶺有限公司》的序曲。安德森領悟到，「它們是姐妹作」，[12] 一部搭配小說的短篇故事。在主劇本才進行了一半時，短片已經開始拍攝，由薛茲曼與娜塔莉‧波曼（ Natalie Portman ）飾演，未透露姓名的女友-斜槓-前女友共同演出。安德森考慮是否要把《騎士飯店》放在電影開場，最後還是決定讓觀眾一開頭就栽進炎熱的印度效果會更好。

《騎士飯店》是個別上映；實際上，是分開的放映間。並沒有迫切的理由必須先看完它之後才能看主片，但它對於傑克的不快樂提供了我們一些洞見，同時也暗示《大吉嶺有限公司》是傑克把他的印度經驗寫成故事後所拍成的電影 —— 這是又一個俄羅斯娃娃般的敘事法。《騎士飯店》是傑克在火車上要他的哥哥們閱讀的故事。

印度逐漸展現其力量，進入這自戀三兄弟各自隔絕的封閉世界。「他們費了很大的工夫才真正打開自己的眼睛，」安德森提到，「因為他們滿腦子只想著自己的問題。」[13] 逐漸地，他們開始撿拾各種紀念品充實他們的行李箱。這和銀幕後面正發生的事情一模一樣。

「這不是我們控制的，」安德森說。「印度成了主題。」[14]

↑｜娜塔莉‧波曼飾演麻煩的傑克前女友，這個鏡頭把《大吉嶺有限公司》和短片《騎士飯店》連在一起，這部獨立的短片可當成電影序曲。

安式電影場景

安德森作品中，布景設計展露出無比精緻、
豐富意涵、宏大視野、無窮趣味，
和他的個人風格

布達佩斯大飯店的「新藝術」《歡迎來到布達佩斯大飯店》 —— 在德國哥利茲（Görlitz）一家百貨公司裡打造，這座飯店無可挑剔的內裝，有嬌嫩蘋果紅的釉漆和光亮的黃酮配件。它的建築（本身就像模型）看起來像是一個有粉紅外牆的巨大蛋糕。糕點在電影裡成了一個主題意象。

貝拉風特號的船艙《海海人生》 —— 在攝影棚內打造的巨型布景，這個迷宮一般，位於甲板下的海洋研究國度，帶著略顯過時、但仍屬清爽的70年代風味，就和船長本人一樣。

大吉嶺列車的臥鋪《大吉嶺有限公司》 —— 扮演關鍵角色的火車布景，結合了彷彿香料顏色符碼的安式趣味、印度民族風的奇想、鮮豔的印花、以及狹窄空間裡的喜劇可能。

譚能鮑姆家族宅邸《天才一族》 —— 這座經歷風霜的紐約褐石建築，展現多元並陳又彼此相關的細節，正好映襯各住戶之間的關係。舉例來說，我們看到艾瑟琳繁忙辦公室裡的的古董和工藝品，對照的是瑪戈具文藝氣息的閨房，有分門別類排列的劇本書架和斑馬條紋的壁紙。

獾先生的辦公室《超級狐狸先生》 —— 這部電影有著精巧的微縮布景，其中獾先生的律師事務所（辦公室是常見的場景），把達爾的擬人童話故事和安德森跳脫時空的真實，和諧地融合在一起。這裡頭不只有笨重的70年代黃色電話機、老式錄音機、便利貼、和文件盒，也有一台和安德森擺在巴黎公寓裡相同的蘋果Mac Pro筆電。

越南《都是愛情惹的禍》 —— 安德森建構出來的電影世界，特色之一是他會在裡面打造許多的微型世界，常會以情節裡搬演舞台劇的手法登場。《月昇冒險王國》中，有極業餘演出的班傑明·布瑞登（Benjamin Britten）歌劇作品《諾亞的洪水》（Noye's Fludde），在《天才一族》則是瑪戈早年的一部作品。最讓人印象深刻的細緻戲劇，是《都是愛情惹的禍》裡麥斯·費雪的創作：包括他的越戰劇《天堂與地獄》，舞台上出現噴射戰機和燃燒彈；以及有模型高架鐵道的舞台劇《瑟皮科》。而《超級狐狸先生》不只出現模型火車，還出現微型模型火車的模型。

蘇西的書《月昇冒險王國》 —— 安德森電影道具的特殊性，在蘇西·比夏可見一

斑：她為愛離家、走上了荒野小徑，帶上了所有她能設想到的必需品，包括一整箱從圖書館偷來的書。本身是愛書人的安德森，對此行徑完全能認同。在他各個電影裡，書本（許多是杜撰的）帶來啟發。蘇西挑選的讀本以奇幻為主，包括《消失的六年級》、《七根火柴之光》、以及《來自木星的女孩》（作者艾塞克·克拉克 —— 名字靈感來自科幻小說大師艾塞克·艾西莫夫〔Isaac Asimo〕和亞瑟·克拉克〔Arthur C. Clarke〕）。安德森和編劇羅曼·柯波拉還真的掰出一整段內容讓蘇西大聲朗讀。

垃圾島《犬之島》 —— 被遺棄的一座日本（模型）島嶼就像電玩遊戲一樣分成了幾個區，島上有一群被遺棄的狗，這是安德森以迷幻手法向諸多電影先進致敬的一例。在成堆生鏽的廢棄物中，場景結合了十九世紀日本浮世繪大師歌川廣重水平構圖的風景畫、《哥吉拉》（Godzilla）電影、日本動畫、安德烈·塔可夫斯基（Andrei Tarkovsky）的史詩片《潛行者》（Stalker）、以及龐德電影《雷霆谷》（You Only Live Twice）（編劇是羅德·達爾）。

← │ 與作品標題同名的布達佩斯大飯店，其內裝展現安德森電影世界裡，場景與故事兩者的華麗結合。

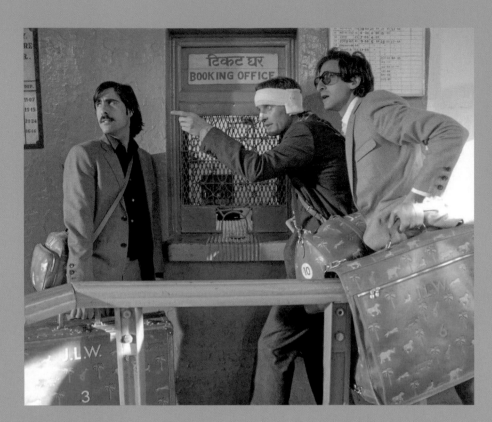

← │ 有組織的混沌。歐文‧威爾森飾演的法蘭西斯（包著繃帶）是旅行的主要規劃者，他把這趟印度行包裝成尋求頓悟之旅。但是很顯然，命運和印度都對他們另有安排。

↓ │ 蛇舞。惠特曼兄弟發現，他們剛買的幼蛇已經不在原本的盒子裡；這是故事裡多次提到的動物典故之一。

→ │ 馬克‧傑克布為這部電影設計惠特曼家族具象徵性的行李箱。上面的縮寫字母「J.L.W.」，我們在稍後將得知，代表的是他們剛過世的父親。他們是名副其實扛著父親的包袱。

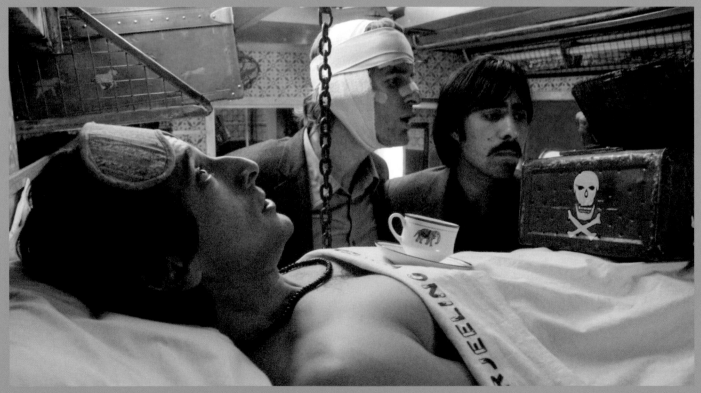

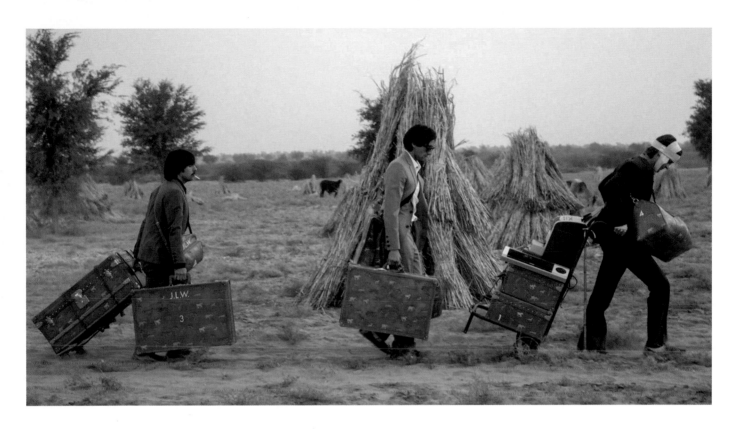

▶ 眞實車廂與人造場景的張力 ◀

從2007年1月15日開始，他們在印度西北部拉賈斯坦邦的沙漠地區進行了四個月的拍攝工作。這裡有著近乎神話的景觀，穿插著夢幻般的宮殿，看起來彷如是為電影特別搭建的縮小模型。安德森驚嘆「在別處都找不到這麼充滿色彩的地方」。[15]《大吉嶺有限公司》這列虛構的火車，行走於靠近巴基斯坦邊界的久德浦和賈莎梅爾之間的可用軌道上。

安德森決定不要讓外景拍攝多變的情況成為一場苦戰。他努力在維持他作品既有的俐落編劇和豐富設計（這大致上是我們在火車上看到的），同時對印度的即興和混亂（只要這三兄弟一走下火車就開始在畫面中瀰漫）保持開放態度。

相較於《海海人生》的大手筆，本片的預算是相當節制的一千七百五十萬美元。重要的是，安德森跳槽到福斯探照燈影業公司（Fox Searchlight）。由於這是二十世紀福斯電影公司旗下偏藝術電影的部門，很顯然好萊塢已經接受現實，認定安德森是不走主流路線的導演。

薛茲曼注意到，安德森如今對導演身分怡然自得而有自信。他能夠「隨機應變」。[16] 有時候你可以看到安德森自己趕著綿羊或山羊，穿著亞麻西裝，像是在俱樂部外頭某個落隊迷路的殖民主。

正常來說，任何把場景設在火車上的電影，都應該打造一個火車的場景。對安德森而言似乎更應該如此，因為他對鏡頭的安排是如此講究。想當然耳，他應該想要一個精緻的火車場景（照理是一如以往），就像拍攝「貝拉風特號」時一樣，可

以像鞋盒一般打開內部構造。不過受到近期旅行的影響，他這次堅持反其道而行。他打算用的是一列「真正的」[17] 火車。他的製作團隊裡，沒有一個人說服得了他放棄這個想法。

經過密集的協商，他們使用十節車廂、一個火車頭，為期三個月的要求，得到了西北鐵路公司的許可。它成了安德森在鐵道上的攝影棚，外觀漆上了鮮豔的鈷藍色和天空藍（和貝拉風特號相稱），在乾涸荒涼的背景襯托下格外壯麗而顯眼。在此同時，火車內裝則被拆除並重新裝修。

美術指導馬克‧佛萊柏格（Mark Freidberg）是第二次參與安德森的電影工作，對導演的怪異嗜好瞭然於胸，他的參考來源除了印度火車之外，也包括全世界的豪華列車，例如傳奇的「東方特快車」。火車的內裝是個自我投射的世界：精緻的

裝飾藝術（Art Deco）風格，結合了印度的元素和色彩。之後佛萊柏格雇用了印度的畫家，在車廂牆面上手繪了成排的大象。

但是火車裡面沒有太多讓攝影機迴旋的空間。攝影勞勃‧約曼要如何執行安德森情感節制而節拍精準的運鏡要求？燈光要擺在哪裡？如果裝設了任何器材，演員就會連轉身都有困難。在火車車頂或是超出車廂左右各三英呎之外都不能擺放任何東西，以免碰上電線桿。

此時就需要發揮創造力。他們把燈光裝進火車車廂兩側的牆壁裡頭。三兄弟的臥鋪包廂有活動牆，天花板也裝了滑軌好拍攝推軌鏡頭。車廂的左右兩面也分別打造成兩個布景。

每一天都是新的冒險。他們的工作地點就在全世界最繁忙的鐵路線之一，而且車次的更動幾乎不會預先通知。他們必須設想出一套制度，在火車停下來或突然改變路線時想出對策。這種不可預測性成了電影的一部分。他們不時會電力中斷，只好在黑暗中進行彩排……安德森發覺這出奇意外地讓人心情平靜。

在火車外，電影更加「有機靈動」[18]，彷彿重回《脫線沖天炮》在達拉斯街頭漫遊的做法。安德森發現自己的工作方式和直覺衝動恰恰相反——他腦中構想著某個東西會是什麼樣子，然後……你瞧……東西就被創造出來。印度供養了他的想像力，帶有滔滔不絕的奇異、美、和趣味。

在電影裡悲傷但具轉折關鍵的一幕，是三兄弟未能挽救三個落水小男孩當中一人的生命，當地村民的生活就是如此——他們是真的村民，被徵召充當臨時演員。

安德森拍攝上維持了複雜的構圖和推軌長鏡頭，不過如今多了他所謂的現場畫面與設計鏡頭二者的「融合」：[19] 那是一種東方與西方略顯怪異的擁抱，而非正面碰撞。

隨故事進展，我們得知法蘭西斯之所以選擇印度做為套裝旅遊行程的目的地，是為了找尋他們的母親。派翠夏‧惠特曼是他們父親喪禮中惹人注意的缺席者，她拋棄了她的孩子，加入了在喜馬拉雅山腳下的一間修道院。

這是鮑爾和普瑞斯柏格的修女經典《黑水仙》（Black Narcissus）裡的神祕印度——它是美術設計重要的點金石，不過安德森又加入了拉傑普特時代（Rajput era）[14]的印度。電影裡的修道院的華麗場景是在烏代浦（Udaipur）拍攝，地點選在拉傑普特時代的統治者，梅臥兒王朝的摩訶羅闍

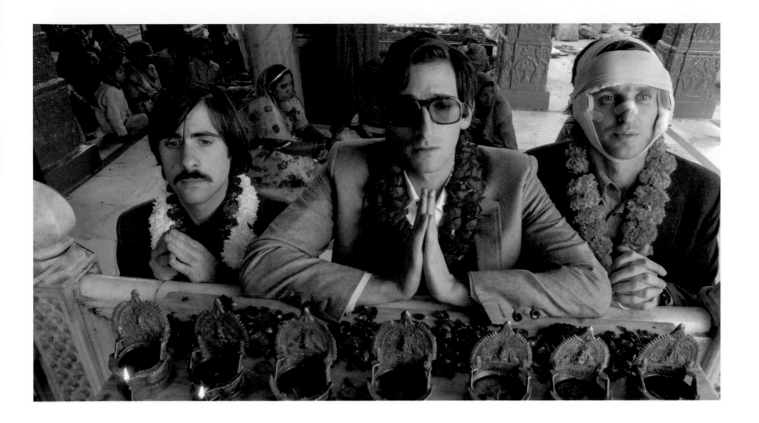

（the Maharaja of Mewar）的狩獵行宮。不難想像安德森有多麼喜愛。

安德森的世界裡事物都彼此相關，派翠夏這個獨斷但溫和的角色，非得由安潔莉卡·赫斯頓擔任不可，她剪了男孩子般的短髮（細心的觀察者和佛洛依德派的分析家應該會注意到，她和《騎士飯店》裡娜塔莉·波曼飾演的不可靠女友有著同樣的髮型）。

安德森送給赫斯頓一個修女的小人偶，因此她知道有些事在醞釀中。事實上，他還送給了她第二個修女人偶，忘了自己之前就已經送過。這就是他勾引她興趣的方式。

派翠夏有深邃、動慽人心的流轉眼神（配上鮑爾與普瑞斯柏格式的壯麗燈光），她是個聰明卻缺乏母性的角色。她警告兒子們附近有吃人的老虎在外遊走（這裡影射

了吉普林〔Rudyard Kipling〕的小說）。隔天早晨，她又再次飄然離去。

如同《海海人生》裡在深海遨遊的捷豹鯊，老虎也是死亡的象徵。再一次，死亡就在喜劇的皺褶邊緣虎視眈眈；包括惠特曼兄弟的父親，就在不久前的車禍中喪生。電影短暫地離開了印度，倒敘回顧這些兄弟（穿著相同的黑色西裝）參加他在紐約的葬禮，中間他們途經一家後巷的修車店，準備取回他損壞送修的保持捷汽車。具有象徵意義的是（誠屬必然），車子還沒修好。

再回到印度，情緒和想法的漸進轉變讓三兄弟重新結盟。最後，他們追逐另一列火車「孟加拉槍騎兵」（名字由來是1935年的電影《傲世軍魂》〔The Lives of a Bengal Lancer〕）。在帶有反諷但恰當的方式下，他們得到了法蘭西斯的護貝字卡清

單無法提示的頓悟，為了趕上火車，他們三兄弟不得不拋棄一路跟隨他們的（情感上的）行李箱。

只有在安德森的電影裡，才會出現這十一件相配的深褐色皮箱，上面有姓名的縮寫和印上野獸圖案的裝飾（出自小弟艾瑞克·卻斯·安德森之手），它由路易·威登的設計師馬克·傑克布（Marc Jacobs）所製作（他也製作了惠特曼兄弟的西裝）。幾年之後，義大利創業家亞伯托·法瓦瑞托（Alberto Favaretto）開闢了生產線，製作《大吉嶺有限公司》裡的皮箱，另外還有瑪戈·譚能鮑姆的iPhone手機套、《海海人生》齊蘇團隊的制服泳褲、以及《月昇冒險王國》筆記本。他把公司命名為「嚴重問題兒童」（Very Troubled Child）。

儘管《大吉嶺有限公司》在2007年9月

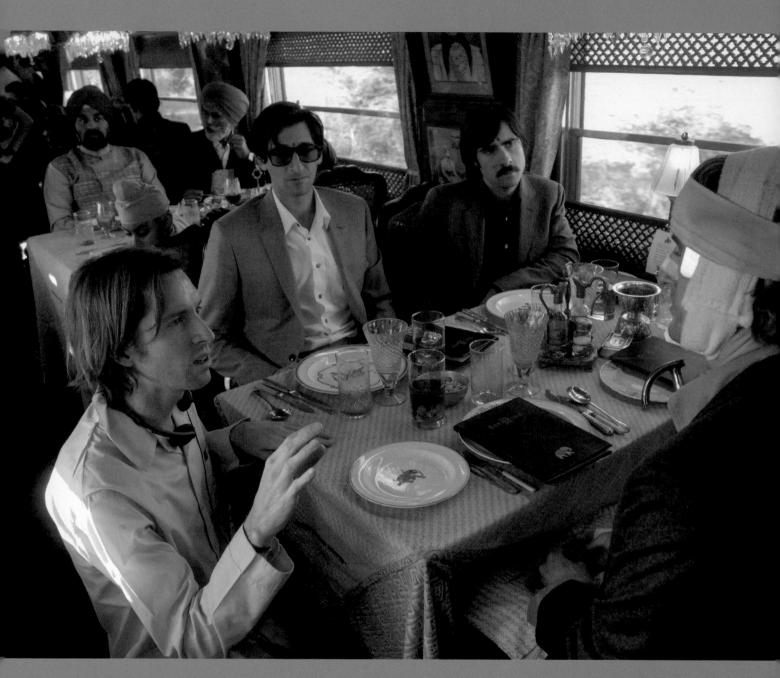

↑｜安德森執導「大吉嶺有限公司」列車
上第一次用餐的戲。這部從印度一
家鐵路公司租借的火車，將成為一
個名副其實的行動攝影棚。

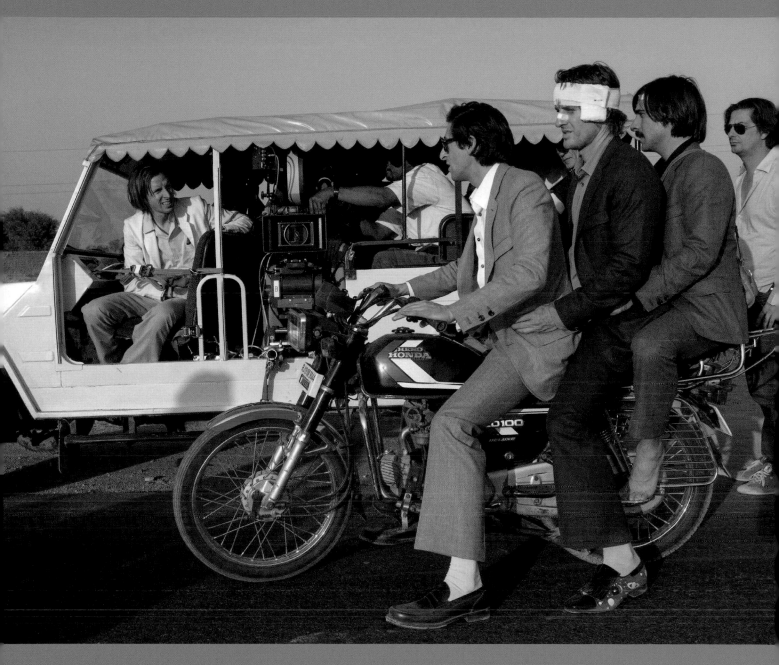

↑｜在印度拉賈斯坦邦的片場拍攝，安德森和他的演員們擁抱了印度的奔放活力，不過從沒有放棄的是對影片畫面的細心安排。

紐約電影節得到開幕片的禮遇，它最終仍被歸類成古怪的藝術電影，沒有引起太多頒獎典禮的注意（在《歡迎來到布達佩斯大飯店》之前，這一直是安德森常見的問題）。這部電影是《脫線沖天炮》之後他規模最小的發片，也成就了自第一部電影後最少的票房收入：令人失望的一千兩百萬美元票房。電影公司發片時的緊張兮兮，或許要歸因《海海人生》過度揮霍的不良反應。

影評多屬正面，但仍帶有保留。就和他前一部電影一樣，過去影評人眼中的個人風格，如今被批評是過度自我耽溺。這一切到底有何意義？安德森似乎陷入和齊蘇-惠特曼一樣的低潮。

就和他前一次的冒險一樣，一開始的失利絕對不代表它一敗塗地的未來。事實上，它甚至可說是他最好的作品之一。「它不只後勁十足，甚至愈來愈豐富，」理查·布洛迪（Richard Brody）在安德森最喜歡的雜誌《紐約客》裡如此認定：「每一次觀看都會出現新鮮的驚奇。安德森的作品呼應人為和自然之間的張力；在印度拍攝的《大吉嶺有限公司》，一些地點往往反抗著導演的控制，這種張力往往帶來豐碩的成果。」[20]

人造物件與真實世界的這種特殊融合，讓導演的強烈個人風格出現一個嶄新、較鬆散的版本。情緒如今較容易被感受；隱喻較容易被解讀。麗莎·舒瓦茲鮑姆在《娛樂週刊》裡注意到：「《大吉嶺有限公司》有著令人驚奇的嶄新成熟度，和對更廣闊世界的同情。」[21] 但他的影迷對作品的鍾愛絲毫不減（他們深愛這些特點）：包括安德森不同於流俗的感知力、精巧的電影設計、以及輕聲訴說的主題。

具有控制狂的惠特曼兄弟（特別是法蘭西斯）必須學習放棄控制。正因如此，在每一格畫面上，我們都看到安德森的影子。

▶ 思路的列車 ◀

安德森說：「你拍攝電影時，你不只是從混沌建立秩序，你創造了一個新的渾沌，是這個混沌試圖要拍出一部電影。」[22] 每一部電影都是拍製它本身過程的紀錄片。

在目不暇給的印度場景當中，有一段美麗而風格特異的段落，把我們帶回安德森獨一無二、引人入勝的劇場趣味：那就是「思路的列車」。[23] 在有如夢境的段落裡，三兄弟被母親要求用「無言的方式」表達自己。[24] 由於這是一部火車電影，這個隱喻來得自然而然。惠特曼兄弟一起構想了一連串臥鋪的隔間，每個隔間都包含了他們最近經歷和想法的一段構圖完美的記憶：像是修道院裡的孤兒、逃跑的響尾蛇、

溺水獲救的鄉下男孩、彼得懷了身孕的妻子、諸如此類。

安德森說：「我們研究了好一陣子，構想如何用實體來表現。」「最後我們利用火車的一列車廂，將它拆開、然後所有場景建構在車廂裡，我們搭乘這列火車開往沙漠，在這個裝置內部實地拍攝。這是一次非常奇特的經驗。」[25]

電影的故事並不做實事求是的詮釋，只是順隨感覺而行：它像是一串自我完備的項鍊，結尾是匆匆一瞥的電動玩偶老虎——這是來自叢林的死亡意象。它是整部電影具體而微的象徵。在最後一節車廂上，掛的是薩吉特·雷的肖像。

娜塔莉·波曼大老遠來到印度，坐在車廂裡縮小版的騎士飯店臥房，而比爾·莫瑞則自願回到印度，為他象徵性的商人角色第

二次匆匆露臉,他蹺著雙腳凝視窗外。

　　這把我們帶回了電影的開場。我們最先看到的是莫瑞——這個穿灰色西裝的美國人搭計程車在人潮洶湧的街頭要趕火車,只差一步就要趕上,而飾演彼得的布洛迪則是在月台快步超過他,跳上了火車,帶著他要訴說的故事。

　　安德森邀約這位他最喜愛的演員參加時,並不抱太大的期待。他們在紐約碰面,莫瑞問導演有什麼打算。安德森提到了印度、三兄弟,以及他心目中為莫瑞打造的瘋狂客串角色。「這甚至不算是客串,」他說,「比較像是個象徵。」

　　「一個象徵?」莫瑞回應,這概念完全吸引了他。「我可以啊。」[26]

　　最後他總共來了印度兩趟,拍攝了銀幕上僅有兩分鐘的戲。安德森從一系列卡爾‧馬爾登(Karl Malden)主演的美國運通廣告得到了靈感。「我們想像比爾‧莫瑞的角色是為美國運通這類公司工作,」安德森解釋。「我想人們現在不再使用這些東西了,但是劇情中它叫『旅客外匯兌換所』,而莫瑞是當地的業務代表,意味著他也可能是在中情局之類的單位工作。」[27]

　　當然,每個人都有權對這個神祕商人有自己的詮釋。有人討論莫瑞在安德森電影裡的連結,也有人暗示他可能代表離去的父親的幽靈。當彼得為了趕路而追過他,曾看了他一眼⋯⋯

　　別亂想了,這是一部安德森的電影。而安德森對這類詮釋並不介意。「我不介意我的電影在拍攝過程是否追隨著某種思路,以及最後這些想法是否能並存。」[28]

　　不論如何,在他最近這兩部電影閃現寫實色彩之後,安德森將再次躲進自己原本那個童話色彩的奇想世界。事實上,他打算展現出新高度。即使還在宣傳《大吉嶺有限公司》,他已經寫好下一個劇本。就遙遠的異國情調而言,這次他選的是英國,或說是一個虛構的倫敦周圍諸郡,位於一個具體而微、安靜、易於掌控的倫敦攝影棚裡。他的下一部電影在各方面都可說是極端的對比:他要把羅德‧達爾的《了不起的狐狸爸爸》改編成定格動畫。但另一方面,它就像他的印度史詩一樣,在各個方面都是不折不扣的安德森電影。

FANTASTIC MR. FOX
超級狐狸先生

———————— 2009 ————————

魏斯‧安德森的第六部電影，這次有個不尋常的變化──演員都不超過卅公分高。
改編自羅德‧達爾的小說，這部電影以一隻沒了尾巴的狐狸為主角，
為了這本黑色幽默童書，安德森轉而製作定格動畫，不過對人性的洞察分毫未減。

　　安德森認為真人演出的電影和定格動畫沒什麼分別。就藝術層面來看，的確如此。《海海人生》第一次用上定格動畫時，他愉快地表示，片中黏土做的彩虹海馬和頭戴毛帽的比爾‧莫瑞屬於同一個世界。安德森拍攝真人電影的手法極有條理、超越現實，就算那些畫面是一格一格拍出來的，好像也很合理。所以，用一部長篇定格動畫拍一隻溫文儒雅的狐狸，探討他的內心世界，似乎也非常合理。

　　安德森表示：「我想做這件事想了十年。」[1] 他第一次讀原著小說《狐狸爸爸萬歲》（ Fantastic Mr Fox ）時，還是個小孩。這本羅德‧達爾的小說（書名和動畫片名的英文有個細微的差異：書名的Mr之後沒有一點）是他最喜歡的作品之一，也是印象中第一本擁有的書，「書名頁貼了有我名字的小貼紙」。[2] 所以並不是安德森想做一部動畫電影，而是他想拍這本書的定格動畫版。

　　羅德‧達爾是位英國小說家，在威爾斯出生長大，不過他的父母都是挪威人（和安德森一樣都是北歐人的後裔）。他以充滿黑色幽默的奇幻故事聞名，以小孩的眼光詮釋世界各地的變遷浮沉，或描繪專屬英國的故事。他筆下的角色時常古怪又惹人嫌：像《壞心的夫妻消失了》（ The Twits ）裡那對令人討厭的夫妻，刁先生和刁太

太。《巧克力冒險工廠》（ Charlie and the Chocolate Factory ）是羅德‧達爾最有名的作品；把安德森自成一格的拍片手法，比擬為這部小說的奇特主角威利‧旺卡（ Willy Wonka ）充滿幻象、眩惑人的糖果工廠，挺有幾分道理。2005年，提姆‧波頓將《巧克力冒險工廠》翻拍成一部怪誕的真人電影，十分賣座。這位背反好萊塢體制、風格特異、涉足定格動畫的導演，也時常被拿來和安德森比較。定格動畫的先驅亨利‧謝利克，也就是《海海人生》裡那些海洋生物的創造者，之前曾執導廣受好評的

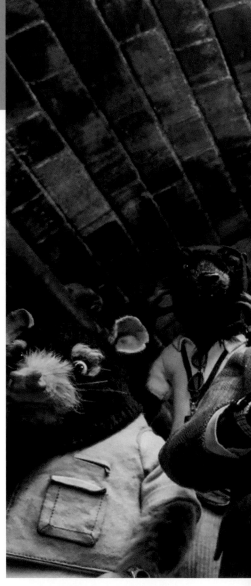

↖｜《超級狐狸先生》是安德森首部動畫電影，也是首次（或許是）鎖定兒童觀眾的作品。這部片至今也是他唯一一部，直接改編他人作品的電影。

↑｜時髦的動物們。這票動物戲偶以標準的安德森構圖，準備執行計畫。請注意位於正中央、由喬治‧克隆尼（George Clooney）配音的狐狸先生，他身上穿的西裝和他的導演一樣。

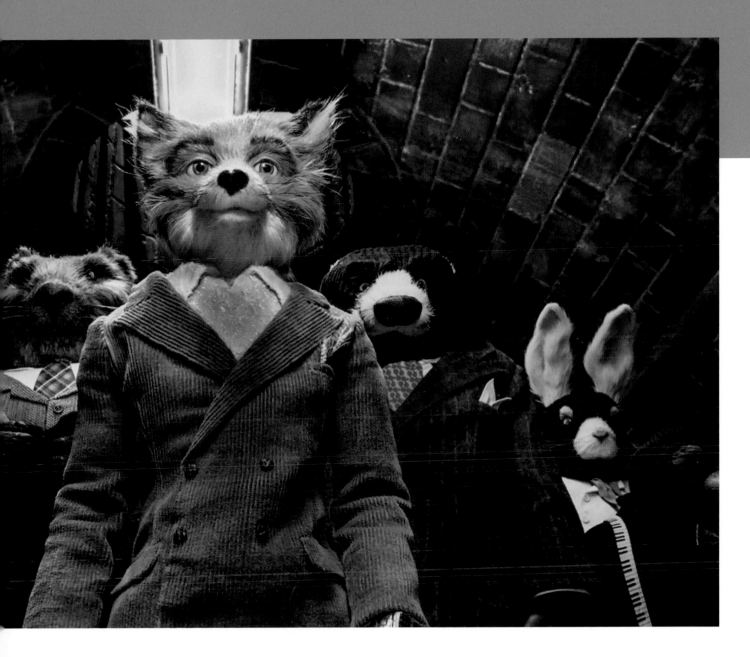

定格動畫《飛天巨桃歷險記》（*James and the Giant Peach*），也是改編羅德·達爾的小說。謝利克一開始也加入了安德森《超級狐狸先生》劇組，不過之後離開去拍《第十四道門》（*Coraline*）。

講述家族故事的《超級狐狸先生》更具安德森的個人風格，而且有個額外的優勢：原著小說在此之前從未被改編過。從某方面來看，將羅德·達爾的書拍成電影似乎充滿商業潛力。二十世紀福斯影業也這麼

覺得，提供了四千萬美元的預算，信心滿滿，認為比起失意三兄弟在印度追尋自我的題材，這部片好賣多了。

▶ 在定格動畫中探索人性 ◀

安德森當然也希望他的電影賣得好，但他想的可不是同一回事。和《都是愛情惹的禍》、《海海人生》有著相同的調性，安德森在《超級狐狸先生》看到的是另一個類似的故事：「主角的性格是所有問題與麻煩的起因」。[3] 定格動畫的狐狸，很自然地是他人性探索過程的一部份。

當然，好笑的是，這些動物角色比人類更像人類。他們在毛皮之上還穿著人類的衣服。不過觀眾還是會看到他們的手臂動得像風車一樣快、瘋狂挖隧道的樣子；他們在地底下的大逃亡，有著卡通《樂一通》(Looney Tunes) 裡荒唐暴衝的調調。安德森對電腦特效從來沒有任何興趣，他希望自己的動畫具體存在於這個世界上，就像他拍其他電影

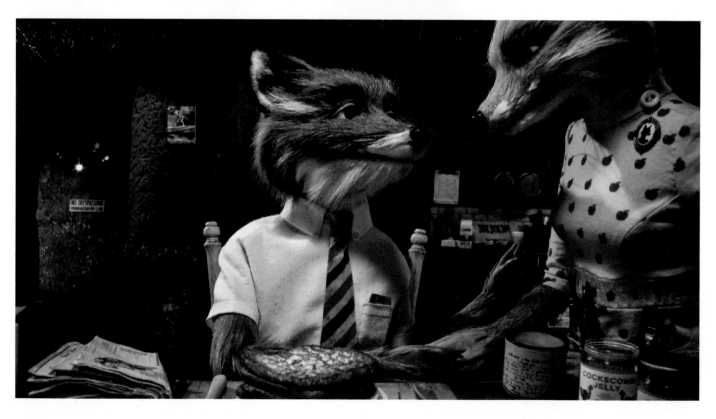

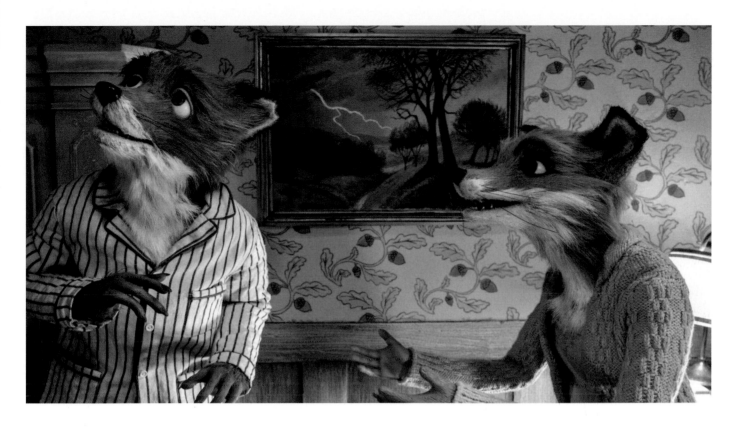

一樣，只不過現在全部手工製作，而且角色全都是玩偶大小。

「老派的特效比較吸引我。」決心要和自己的時代不同步調，安德森就像配戴榮譽勳章一般，自豪地這麼堅持著。「（老派特效）有種不完美稱不上其為不完美，因為它是真實存在的。」[4]

↖ | 這些戲偶將「原始」（特別是和電腦特效相比）和「極為生動複雜」兩項特質精彩地結合在一起。戲偶會裝上瑞士鐘錶零件製成的關節。

← | 狐狸先生向太太提到不想住在洞裡。除了動物的各種冒險，安德森也首次直接處理婚姻的複雜面向。

↑ | 狐狸夫妻就寢時，麻煩找上門了。請注意他們身後那張狐狸太太畫的風景油畫，畫面中有著預示風暴將至的不祥閃電。

結果就是，那些衣冠楚楚、黏上珠子眼睛的動物演員，像極了英國1970年代的兒童定格動畫節目《針織鼠一家》（The Clangers）和《布袋肥貓》（Bagpuss）裡的戲偶，看上去質地沒那麼精良，但飽富情感，非常迷人。這樣的表現形式也呼應了羅德・達爾小說裡那股懷舊的魅力。

《超級狐狸先生》之所以討人喜歡，不是因為動畫製作有多麼精緻，而是作品如何巧妙地展現自身風格，刻畫了一個反常的現代生活。這部作品將劇本和表現形式兩者搭配、融合地極好。而且不像拍真人電影時有些人為限制，拍定格動畫時，安德森可以臨場發揮（這種條件也會讓人走火入魔）。不過他得先掌握羅德・達爾的思考方式，畢竟這是他至今第一部直接改編他人作品的電影。

安德森這次選擇再度跟諾亞・包姆巴赫合作。組合婚姻、家庭、滑稽古怪的野生動物這幾項元素，是《海海人生》這位共同編劇的專長。之前為了《大吉嶺有限公司》的劇本，安德森待在印度展開了一段成果豐碩的沉浸式寫作之旅，這次他也要求包姆巴赫和他一起到彌賽頓小鎮（Great Missenden）構思劇本。彌賽頓小鎮座落於英格蘭契爾屯丘陵（Chiltern Hills），羅德・達爾在這裡生活和寫作。他們事前慎重地聯絡達爾的遺孀費莉絲蒂（Felicity），最後得以自由進出達爾的家「吉普賽屋」（Gipsy House）和庭院，其中包括達爾寫作用的小屋。這間工作室有扇鵝黃色的門，四周長著茂密的花草樹木，裡面的擺設也像博物館展品一般保存良好。安德森徵得同意，能坐在羅德・達爾的扶手椅上寫作，希望因此能沾染一些達爾的奇思妙想和犀利尖刻的幽默感。製作團隊之後也

為了狐狸先生的書房，做了達爾小屋的模型，連他書桌上裝鉛筆的馬克杯都如實刻劃。至於狐狸一家住的樹屋，則是根據吉普賽屋庭院裡，那棵引人注目的山毛櫸設計而成。

某個程度來說，安德森是從羅德‧達爾身上發想出狐狸先生的性格。他表示，從抽象的層面來看，這一切「既是關於這本書，也是關於達爾本人」。[5] 安德森讀了羅德‧達爾所有的作品與自傳，也瀏覽了達爾自己畫的草圖，這些畫稿呈現了主角的動作，就像分鏡腳本一樣。狐狸太太最後取名為費莉絲蒂。

他們在英格蘭待了兩個月，寫作之餘也會到鄉野間走走，用拍立得拍下當地景致，當作場景製作的參考資料。電影最後呈現出來的鄉村風光，還配上了玩具火車模型大小的鐵道（奧森‧威爾斯那句描述拍片樂趣的名言，可說是以定格動畫的方式實現了）。

一方面，這部作品在講一隻到鄰家農場偷雞、驕傲自負的狐狸，如何因為自己的過度自信，幾乎毀了整個家和當地的動物社群。不過，另一方面，這也顯然是安德森對瘋狂家族的頌歌之一，關於那些由神經病和蠢蛋組成的瘋狂家族。橘棕色毛皮之下是自命不凡的父親、長期受苦的母親、失調不正常的小孩，以及笨手笨腳的鄰居。

安德森和包姆巴赫堅守羅德‧達爾原著的架構，維持達爾筆下那些「素行不良」的動物搬演的英式喜劇，但巧妙地改變、延展這些荒誕行徑，主要用來探索狐狸一家人。包姆巴赫解釋，他們兩人把原著小說當作中間的章節，接著向前、向後延伸，更仔細發揮了只有在書中插圖呈現的元素、替角色發想背景故事，並創造新的

角色。更重要的是，他們更加強了角色之間的關係。

接連三次、依序到農夫波吉斯（Boggis）、邦斯（Bunce）與賓（Bean）的農場草率打劫一番後，無法（或不願意）克制野性的狐狸先生還是被槍射掉了尾巴。不過這部片骨子裡做的事，還是在一片混亂中，仔細審視失能的家庭生活（這一片混亂的起因，幾乎都來自狐狸先生的自負，而這股自負則由喬治‧克隆尼充滿魅力的嗓音完美詮釋）。這部片清楚刻劃了一段關係惡化的婚姻生活：有先見之明的狐狸太太（由梅莉‧史翠普〔Meryl Streep〕配音，接著之前安潔莉卡‧休斯頓的角色沒演的部分往下演）想馴服她的先生，而狐狸先生想更親近渴望被肯定的小孩艾許（Ash，由傑森‧薛茲曼配音）卻苦無辦法。父子關係更因為艾許的表弟克里夫生（Kristofferson，由艾瑞克‧卻斯‧安德森配音）的到來更加緊張。克里夫生具備一切艾許沒有的特質：帥氣迷人、風趣幽默，又超會打重擊棒（Whack-Bat）。重擊棒是安德森為這部片發想出來的

← 羅德‧達爾工作室的黃色前門一景。這間寫作小屋座落在達爾位於白金漢郡的家「吉普賽屋」的庭院中，小屋前有條林蔭小徑。他在裡面寫出了那些奇幻故事。

→ 安德森在這部片採用秋天的色調，既充滿羅德‧達爾家鄉的風光，也給人一股奇幻的感受。這個畫面看上去很不立體、很平面。

↓ 狐狸先生引起的災難爆發後，所有動物都團結起來互相幫助。安德森進一步處理了「某個個體如何影響整個社群」這個主題。

球類運動。這個運動的重點是要揮棒打擊點燃的松果,電影裡有用圖表解釋遊戲規則,但還是讓人完全無法理解,不過顯然這是搞笑版的板球。

經過安德森和包姆巴赫延伸、擴展的故事有自己內在的邏輯。如果他們要搬演狐狸一家買下那棟高檔的「樹屋」,他們就需要安排一位房屋仲介,也就是黃鼠狼史丹(Stan,由安德森親自配音,千真萬確!)。儘管全片瀰漫1970年代的氛圍,這隻黃鼠狼卻有一支手機。得證:每隻成年動物都要有份工作。也就是說,安德森和包姆巴赫這兩位拍電影的成年人會認真討論,他們怎麼會需要一位律師提供買房

建議,還有這位律師為何要是一隻由比爾・莫瑞配音(而且和兩隻海狸合開一間律師事務所)的獾。

劇本的開展和平常的安德森說書手法背道而馳,以往大人關切的重點,都注入了小孩的異想天開和胡鬧,像是船隻、火車、斑點老鼠、吃人的老虎等等之類的。這次卻反了過來。儘管本質上是個發生在英格蘭的故事,但整部片的調性卻和1930、1940年代美國導演普萊斯頓・史特吉斯(Preston Sturges)和霍華・霍克斯(Howard Hawks)的瘋狂喜劇有很多相似之處。這是一部如假包換的喜劇,不過還是有傷心難過的一面。精雕細琢的外表

下,明目張膽地展現出某種美國精神,某種煞有其事的團結與患難與共。

安德森和包姆巴赫既開創了屬於自己的故事,但同時也忠於羅德・達爾的原著。安德森表示,這也是為什麼他們把狐狸先生當成達爾,對撰寫劇本非常有幫助。他們會自問:「如果達爾不是在寫這些,而是在偷

這些雞的話，他會做些什麼？」[6] 從達爾出發，這兩位編劇另外發想了一套荒唐的動物特性大全。像是，獵犬喜歡藍莓！狐狸對油氈有點過敏！而且總是充滿魏斯·安德森對不和諧細節的創造力：有隻老鼠（由威廉·達佛配音，講起話來帶有紐奧良南方腔的鼻音）負責看守蘋果酒酒窖，他轉著一把彈簧刀、跳起舞來像《西城故事》（West Side Story）裡的不良少年。

編劇的過程中，安德森慢慢注意到「野獸」這個隱喻越來越明顯。「這位穿著燈芯絨西裝的傢伙（安德森這麼描述他的主角），不想失去他的野性。」[7] 電影的高潮出現在狐狸先生遇上了遠方一匹孤獨的灰狼，

這並不是達爾小說裡橋段，但對導演來說，「不知為何」[8] 成了關鍵的意象。

他愈來愈不在意自己做的是一部以戲偶呈現、給大人看的電影，還是有著人生大哉問的兒童動畫。這部片變成「它該有的樣子」[9]，安德森這麼說，憑著本能、直覺做出了另一部遊走在不同定義之間的作品。

有個極佳的例子，說明了這部片如何翩然舞動於大人和小孩之間。電影台詞把各式各樣咒罵用的髒話（cuss words），都用 cuss 這個字（英文「咒罵」的意思）代替了，既達到罵髒話的「笑」果，又不會兒童不宜。電影一開始，狐狸先生和通常都溫文有禮的律師互相叫罵。獾先生低吼：「如果

你要跟別人（他＊的）胡來，你就休想（他＊的）跟我吵，你這個（他＊的）混蛋！」（If you're gonna cuss with somebody, you're not gonna cuss with me, you little cuss!）[10] 接著這兩隻都火爆地亮出了他們的尖牙。

以這部片的口音為例。安德森找來了許多他最鍾愛的演員（由各路人馬組成）替角色配音，還找了喬治·克隆尼和梅莉·史翠普來「確保」[12] 他一刻也不鬆懈，而他希望這些演員維持原本的美國腔。

「我們把這些角色都寫成了美國人，這不是故意的。如果一個英國人這樣講話聽起來就會很蠢」他解釋，「因此我們最後決定，動物講起話來都像美國人，畢竟會講

人話的動物已經擺明和現實分道揚鑣了！
而片中的人類則有英國口音。不過只有一
位老兄，那個直升機駕駛是南非腔。」[13]

　　一般都是根據配音演員的行程和所在
地，排定錄音室進行配音，但安德森費盡
心思，讓演員盡可能在最自然的狀態下配
音。製作前，劇組找了一間位在美國康乃
狄克州郊區的農場，他們在裡面搬演整個
故事。安德森認為這樣很接近廣播劇。

　　這位心情愉快的導演回憶道：「我們
跑到樹林裡、上到閣樓中、去到馬廄裡錄
音，還有到地下室。我認為正因為這樣，
錄音裡有種非常美妙的即興感。」[14]

　　幕後花絮記錄了超級巨星喬治・克隆
尼在農場草地上翻滾跳躍，在樹林裡東翻
西找的模樣。他「什麼都可以做」[15]，安德
森這麼說，而且他真的也全然投入狐狸先
生這個既是紳士又是野獸的角色，完美詮

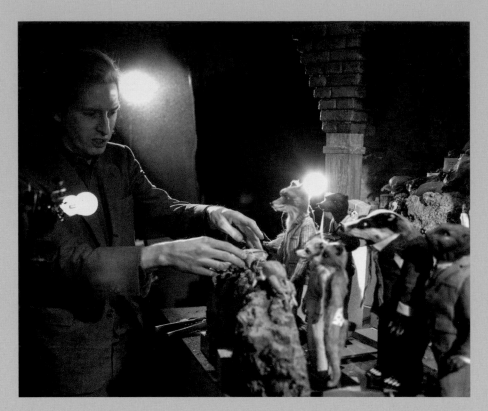

遭受質疑的藝術地位

　　製作《超級狐狸先生》的時候，安德森已經拍了五部片，這是他
的第六部作品。以本書出版時安德森已有的電影作品來看，當時他
走到拍片生涯的一半。我們此時做個全面盤點似乎是個好時機，剛
好「置中對稱」。

　　在當時的好萊塢，安德森算是站穩了腳步，就像伍迪・艾倫
（Woody Allen），史丹利・庫柏力克，以及時間上更近的柯恩兄
弟、昆汀・塔倫提諾，某個程度還包括提姆・波頓。只要他不超過
預算，就能繼續做自己想做的事，沒有商業壓力。他當時已是個公
認的藝術家，有一群熱切期盼的觀眾。話雖如此，接連兩部票房不
好的作品，讓文化圈開始質疑：有所謂「太過頭的安德森風格」嗎？
不可避免地，出現了一些嚴厲的批評；例如，有人譏諷他是這個花
俏、夢幻風格當道的時代裡的代表人物，一位文青導演。文化評論
家克里斯汀・羅倫森（Christian Lorentzen）就寫了一篇〈小清新隊
長：魏斯・安德森和文青的問題，或，如果一個世代的人拒絕長大會
發生什麼事〉（Captain Neato: Wes Anderson and the Problem

with Hipsters; Or, What Happens When a Generation Refuses
to Grow Up）的批評文章，登在雜誌《n+1》（聽起來是一份很文青
的刊物）上。另有人抱怨他的電影推進敘事的力道不夠；以及質疑他
那調皮、超越現實的風格化手法，除了組合、聚集一堆他著迷的物
品之外，沒有其他意義了嗎？

　　但安德森仍執迷不悟。當時安德森手邊正在製作的電影，全是用
他著迷的物品拍出來的呢（很多還披著動物毛皮）。同時，這部片改
編自一位暢銷作家的作品，最後採用的敘事手法反而最充分展現他的
風格，而且步調快又充滿笑料。安德森想要一切照他的意思來：不僅
要跨類型、帶有高度個人色彩與情感，同時又要探究人性的脆弱，還
要具備喧鬧歡騰的冒險；而且過程中，一隻大膽（更不用說充滿魅力）
的狐狸，會因為一位懷恨在心的農夫而丟了尾巴，這條（刻意象徵他
自尊的）尾巴還被農夫當成了領帶。安德森決心要讓「真實」與「機關
算盡的安排」，這兩者的混合在他手中「最後既不偏向前者，也不偏
向後者，而是自成一格」[11]。

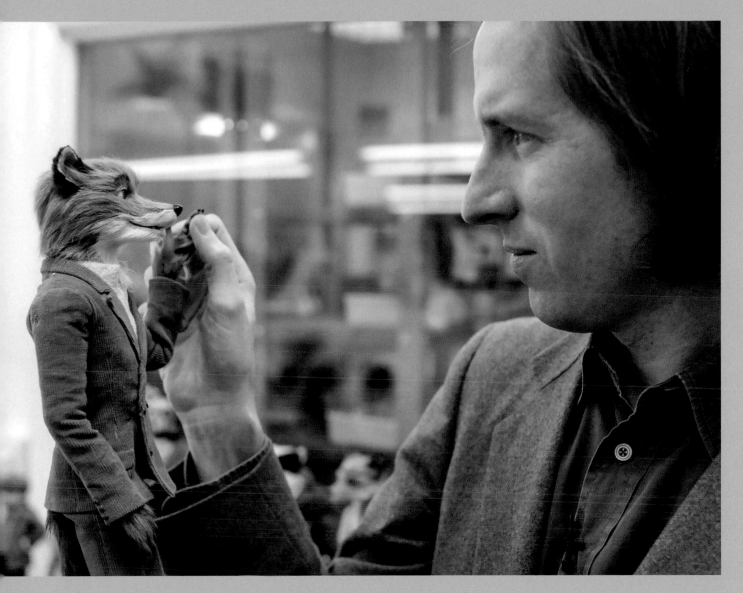

↖ | 某個意義上，定格動畫提供了完美的條件，讓安德森能充分發揮導演的角色。他真的可以名符其實掌控每一格畫面。

↑ | 儘管安德森追求流暢的敘事，他並不想一切都完美無缺。戲偶大小的變化會產生某種喜劇效果。

釋狐狸先生的性情。而且這位主演《瞞天過海》（Ocean's Eleven）系列的帥氣巨星，和狐狸先生的長相與矯捷的身手，十分相似（狐狸先生找來華利·沃洛達斯基飾演的負鼠凱利，以及艾瑞克·卻斯·安德森飾演的銀狐克里夫生，加入他那不屬於法律管轄範圍的計畫，更加呼應了這一系列神偷電影）。

和配音同時，為了使亞歷山大·戴斯培（Alexandre Desplat）的配樂更完整，前

英式搖滾的靈魂人物賈維斯·卡克（Jarvis Cocker），在巴黎的工作室做了一首主題曲〈小彼之歌〉（Petey's Song），並以帶有家鄉英國雪菲爾腔的嗓音，替片中彈斑鳩琴、唱民謠歌的角色小彼（Petey）配音。賈維斯·卡克是安德森在巴黎的朋友，安德森曾一度打算讓他旁白整部片。

安德森一如往常，替每場戲製作成堆的分鏡腳本和草圖，他通常用飯店供應的紙筆畫出簡單的火柴人（或火柴狐狸），

圖解攝影機運動。一個絕妙的後設玩笑就是，狐狸先生書房牆上釘著幾張提示卡，這個袖珍裝飾是參照釘在劇組辦公室牆上的場景提示卡製成。

電影裡的戲偶由麥金農與桑德斯（Mackinnon & Saunders）的一票專家負責製作。這名字聽起來像是安德森虛構出來的，但其實是一家頗負盛名的動畫與人偶製作公司，總部位於大曼徹斯特郡，曾替眾多知名動畫製作戲偶和相關配件，像是《郵差叔叔派特》（Postman Pat）和提姆‧波頓的《地獄新娘》（Corpse Bride）。他們利用黏土、玻璃纖維和瑞士鐘錶的零件（用作戲偶的關節）來達到這位導演過分講究的要求。

這些戲偶是任安德森擺佈的演員，可以像道具一般設計。製作團隊總共花了七個月的時間，安德森才對狐狸先生的長相感到滿意，最後製作了六個不同尺寸的狐狸先生。安德森也請藝術家唐納‧沙芬（Donald Chaffin）提供形象設定的概念圖，因為他是原著小說第一版（也就是安德森擁有的版本）插畫的繪者。至於苦瓜臉的富蘭克林‧賓（Franklin Bean，這個角色參考了達爾本人、配音的演員邁可‧坎邦的形象，以及李察‧哈里斯〔Richard Harris〕某次上脫口秀節目《大衛深夜秀》〔David Letterman Show〕的穿著），他那蒼白的膚色需要上十五層漆，安德森才表示滿意。製作團隊還得削出袖珍版的棒針，才能織出狂灌蘋果酒的老鼠身上穿的羊毛套頭衫。安德森也要求動物戲偶用上真的動物毛皮：最後以山羊和袋鼠毛製作，效果很逼真，戲偶身上的毛顫動、雜亂的方式如假包換。

製作團隊總共做出了五百卅五隻戲偶。不同於以往要配合外景的限制而調整

拍攝方式，這部片裡任何物件都可以控制，這件事本身就讓人抓狂。安德森總覺得某個部份可以變得更好。他「真的是個非常擅長調度道具的導演」，製片傑瑞米‧道森這麼形容安德森。[16]

這部片的場景模型都非常細緻。倫敦東城邊緣的三磨坊片廠（3 Mills Studios）安靜的攝影棚內，有三十個場景小組同時在運作：負責樹木、田野、隧道、農場、工廠、地窖、超市，還有以英國城市巴斯（Bath）的景致為設計來源的六公尺長街道。這些場景皆以安德森設定的秋天色調統合在一起。電影裡的水是用保鮮膜做成的，火焰是由梨牌（Pears）透明香皂的碎片表現，至於火焰燃燒冒出來的煙是運用脫脂棉。

全片到處是安德森的印記。從矮胖的黑白電視機、發出沉悶金屬聲的老式錄音機、黑膠播放器，以及裝有1970年代坐墊樣式的自行車，都可以看到他對通俗、過時的生活物件以及類比裝置的愛。如果這是一部兒童電影，那必定反映了安德森的童年。每一格畫面都充滿1970年代風格的懷舊感。

要讓這一切動起來，對耐心可是一大考驗，這是安德森從來沒有的經歷。事實上，他花了兩年拍這部片——這期間包姆巴赫拍完了兩部真人電影。這個精緻、老派的世界，以每兩天六秒的速度活了起來。

重點來了。定格動畫製作工程浩大、時程漫長，一旦開始拍攝，導演能參與的空間其實很小。安德森決定從他在巴黎的公

→｜以最低薪資演出。替獾先生配音的比爾‧莫瑞到倫敦的三磨坊片廠探班時，假裝在場景裡打盹，演員和街道場景之間呈現出《格列佛遊記》般的對比。

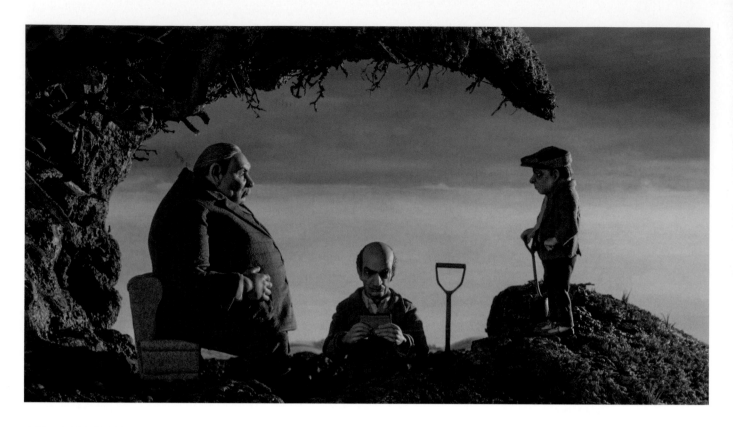

寓裡，盡其所能遙控（執導）一切。他善用現代通訊科技；說起來諷刺，為了這部堅決走老派路線的定格動畫，安德森以最先進的蘋果軟體從遠方監控電影製作，好能即時掌握每一格畫面；每天發送、回覆的電子郵件都達上百封。他就像指揮音樂家怎麼演奏一樣，道森表示，「從遠端指揮」[17]。安德森甚至會直接用iPhone錄下自己演出的模樣，寄給劇組參考。安德森絲毫沒有鬆懈，他幾乎不離開書桌前。但這段遠距離佳話也引發了一些爭議。《洛杉磯時報》的文章就提到，攝影師崔斯坦·奧利佛（Tristan Oliver）有些不以為然，覺得導演「有點強迫症」[18]，偏好整天把自己關在房間裡面對電腦。

針對這篇報導，安德森不悅地回應：「真令人不快。」[19]

▶ 巴黎的私人空間 ◀

安德森在2005年如願以償，搬到夢寐以求的巴黎住，在蒙馬特有間寬敞的公寓。這個城市完全符合他的期待。他會在拉丁區專映舊片的戲院看電影；第一次去，他看的是《頑皮豹》，也就是他小時候在休士頓市區看的第一部電影。他總是往回看。在巴黎，他寫出了《大吉嶺有限公司》劇本的初稿，很像自家三兄弟的手足故事。當時和他一起編劇的傑森·薛茲曼跟他一起住了兩個月，好像他們倆就是電影及影集《單身公寓》（The Odd Couple）裡那對一起住的單身漢。安德森就這樣往返巴黎和紐約兩地。他聳聳肩說：「流放和遊牧大概就只差在心境的不同吧。」[20]

這部片進行了一年左右，安德森喜愛

的《紐約客》到巴黎採訪他，讓讀者一窺他的生活，他的世界正和我們預想的一樣。他家的擺設就像他電影裡的某個場景。裝飾藝術風格的桌子上擺著1970年代的按鍵式電話，書櫃裡放滿大部頭的藝術書籍、百科全書和成套的文學經典，還有嚴選的收藏物品，像是飽經風霜的皮箱，和一張存在主義哲學家卡繆（Albert Camus）的明信片……這一切襯托著黃色的牆面和窗簾。

重點是，他的電影和他個人密切相關，帶有高度的個人色彩，甚至和他的生活很相似（**或他的生活很像他的電影**）。狐狸先生穿的那件棕色燈芯絨西裝，是由安德森的私人裁縫製作的（因為功成名就而負擔得起的奢侈），而且這位導演也給自己訂製了一件一模一樣的。

安德森定期會到三磨坊片廠。某次《紐約客》也隨行採訪，觀察他怎麼當面和操偶

↖｜凶惡可憎的農夫三人組，左起
· 依序為波吉斯（羅賓·赫爾史
東（Robin Hurlstone）配音）、
班（邁可·坎邦）和邦斯（雨
果·堅尼斯）。這些壞人都說
一口道地的英國腔，而英勇的
動物都操著美國口音，在裡面
寫出了那些奇幻故事。

↑｜本片的場景都很小，但絲毫不
減一分細節。這是獾先生辦公
室一景。狐狸先生在一幅法律
書籍和獾先生祖先的畫像前停
留了一會兒。

→｜狐狸先生（喬治·克隆尼）以及
原著沒有的快樂好夥伴負鼠凱
利（華利·沃洛達斯基），兩人
計畫著即將付諸實踐的搶劫。
狐狸先生的角色充滿了羅德·
達爾、喬治·克隆尼和安德森
三人的特質。

師討論。安德森逼得很緊，要求工作人員追求真實，不管是多麼小的細節。仔細端詳超市場景、看著袖珍貨架上填滿了袖珍雜貨時，安德森跟製片傑瑞米·道森說：「一般超市不會把麵包擺到冰箱裡。」道森打趣地回，或許這間超市會這麼做。安德森回答：「我講認真的。或許我們不該把麵包放在冰箱裡。」[21] 這根本就是微管理中的微管理。

然而，由於定格動畫拍攝的封閉性質，歐文·威爾森（他替教練史吉〔Skip〕配音）驚訝地看到，安德森有時竟然會閒晃一小時，手邊沒有任何事要馬上處理，但這位導演在拍攝過程通常是最活躍的人物。安德森承認，一開始他常很失落、不知所措，無處發揮創作能量。這肯定讓他意識到，他在家裡遠距離指揮就能完成大部分的工作。

就和真人電影時一樣，他會構想要怎麼拍、鏡頭怎麼擺（不管是當面或透過精密的蘋果裝置）。沒有因為搬演戲偶而有讓步妥協，而且他也透過長鏡頭和特寫強調戲偶的表演。這麼做對動畫師來說有違常理，因為他們受的訓練都是讓物件一直都在動，以免失去動畫的效果。但對安德森來說，以更貼近的方式，用攝影機呈現出生活、生命和拍片之間的互動，才是魅力所在。他很樂意讓戲偶在某一格畫面全然靜止不動，眼睛眨也不眨。要確定格動畫暫停，好讓角色能思考。擔任美術指導的尼爾森·洛瑞（Nelson Lowry）將這種意味深長的靜止稱為「角色性格的壓縮」（a compression of character）[22]。我們深受這些角色吸引，進而也樂意停止懷疑。我們確實能感受到這些戲偶在思考。

定格動畫這種縮時的電影製作，讓安德森有辦法不斷堆敲故事，用拍真人電影無法

↑｜安德森參加首映。經過兩年愉快滿足、但又折騰人的漫長製作期，他認為自己已經準備好要拍真人電影，回到現實。或者，至少是他的版本的現實。

→｜遇上罪魁禍首，動物群起激憤，大罵狐狸先生（他身穿條紋貌似監獄欄杆的睡衣），而他的外甥克里夫生（艾瑞克·卻斯·安德森）和兒子艾許（傑森·薛茲曼）在一旁看著。

做到的方式來發想新的場景、重寫原本的段落、調整敘事方式。他的配音卡司也樂意再度聚集，到錄音室錄新的台詞。「雖然似乎比較制式」他體會到，「但還是有辦法產生那種即興感。」[23] 事實上，他們在過程中持續修改這部片，如果有任何畫面沒有達到要求，安德森可以回頭重新擺拍。

安德森善加運用達爾寫作時的筆記，更動了原著的結局，給了一個比較樂觀的收尾。原著小說裡，這些動物最後在農夫的倉庫下方挖了隧道定居下來，擺脫了大自然的

掌控和掠奪成性的農夫，但他們的野性也受到壓抑。電影的結尾則是他們開心地亂跳著舞，因為他們在超市下方找到了新的生活方式。在這個與世隔絕、物資充足的世界裡，任何事情都有可能。

▶ 票房差強人意 ◀

《超級狐狸先生》於2009年10月8日首映，佳評如潮，影評當時多認為這是安

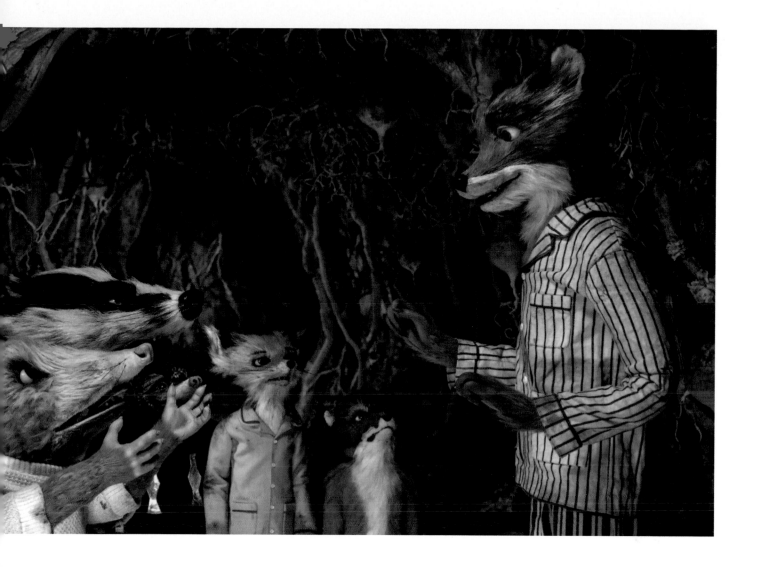

德森最好的作品，但票房表現可以更好。
全球票房只有四千六百萬美元，這金額算
少了。這是一部熱情洋溢又可愛迷人的電
影，從風格上立刻就能辨認是安德森出
品，而且比非主流的藝術電影更滑稽有趣
又充滿魅力。

　　難道這部片太老派所以無法吸引新世
代的兒童嗎？還是定格動畫和電腦特效相
比實在太落伍？或是大家沒有注意到羅
德·達爾無敵的黑色幽默，還有安德森不
顧政治正確的決心？事實上，《超級狐狸先

生》是以安德森電影的姿態問世，對忠誠的
影迷來說是個成功的製作，但逃不掉「受困
於青春期」這樣的標籤。

　　然而，影評克里斯多夫·奧爾
（Christopher Orr）在《新共和》雜誌裡
寫道，這部動畫是個「挺不錯的奇蹟」
（modest miracle）[24]。他認為，這則安德
森寓言在文青的諷刺，以及小孩般天真無
邪的快樂與奇想之間，取得了完美的平衡。

　　安德森當然希望有更多觀眾，不過他
對這部定格動畫已經很滿意了。他表示：

「我現在有了那樣的經驗，身為電影人，
在我的兵工廠裡多了某些東西可以派上用
場，雖然我不知道會持續多久。」[25] 他還沒
玩完這個形式，但即將回到真人世界，不
管那個現實生活經過多少縝密的安排。的
確，他接下來的兩部片都比以往更具有動
畫感。這些動物真的深深影響了他。

MOONRISE KINGDOM
月昇冒險王國

— 2012 —

第七部片，魏斯·安德森改拍愛情電影。只是片中的情侶是兩位困於現狀、相約私奔的十二歲男女。
他們住在美國新英格蘭沿海的小島上，而一個充滿象徵意涵的暴風雨，正向這座小島襲來。

十二歲時，安德森戀愛了。愛慕的對象是班上一個女孩，她和安德森的座位左右隔了兩排，前後差了三個位子。安德森記得一清二楚，儘管他們從沒講過話——他從來沒膽開口。直到今日，這個女孩仍不知道安德森對他的愛慕之情，或者也不曉得，自己成了一部電影的靈感來源。

多年後，安德森接受媒體採訪；當時的他已和黎巴嫩裔作家、插畫家兼針織服裝設計師的茱曼·瑪露芙（Juman Malouf）在一起好一段時間了，感情非常好。有位法國記者問起，《月昇冒險王國》是不是根據某段「（過往）幻想的記憶」（memory of a fantasy）發展而來的。這真是個很法國的問題。安德森坦承：「一開始我其實不很確定那是什麼意思，不過後來發現，這正就是這部電影的本質。」[1]

十二歲時墜入情網，是件非常突然又令人費解的事，很可能讓人無法招架。安德森回憶，「這有點像是突然撲上來」[2]。在那個年紀，你可能全心全意埋首在一本書裡，而那本書就變成你的全世界。安德森表示，小孩「對幻想有這樣強烈的需求」[3]。也就是說，戀愛就像逃到另一個世界裡去。

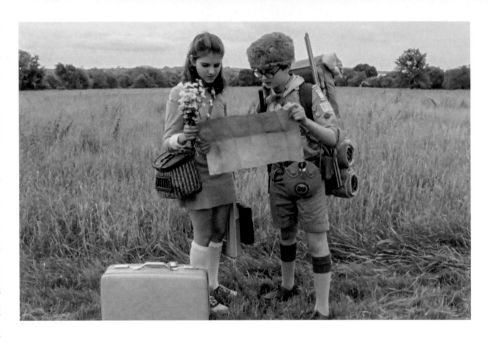

▶ 重建情感的記憶 ◀

這聽起來像安德森所有電影的宣言：以真實情感構築的精緻奇想。然而，他不是以一個角色、一群角色，或某個場景開始發想，這部片的起點，是想探索這份情感；以他的話來說，則是「我希望以某種方式重建某種情感的記憶」。[4]

《月昇冒險王國》再次處理了《都是愛情惹的禍》裡的愛情衝動，只是場景設在更偏

↑ ｜ 情侶（算是在）趕路中。蘇西·比夏（卡拉·海沃德）和山姆·夏考斯基（傑瑞德·吉爾曼）正在確認所在位置。在《月昇冒險王國》的顛倒世界裡，這兩個小孩是最精明、成熟的角色。

→ ｜ 安德森之前的作品都懷舊地重提逝去的時代，但這部輕鬆活潑的戀愛小品，首次將時代背景明確設在1965年，這時的美國仍保有天真單純的特質。

遠的地方。故事發生的年代異常地準確，設定在1965年；地點則在新英格蘭沿岸一座名叫新彭贊斯（New Penzance）的虛構小島上。這座島嶼就像安德森世界裡的任何一處，富庶豐饒又反常荒誕。因為實景拍攝，整部片有種鬱鬱蔥蔥、熱愛野外活動的生命力。而且這一次，安德森鏡頭下的情侶年紀非常相稱。故事的焦點是兩位私奔的十二歲男孩、女孩。愛書成癖的蘇西‧比夏（卡拉‧海沃德〔Kara Hayward〕飾）逃離關係緊張的家，她的律師父母（比爾‧莫瑞和法蘭西絲‧麥朵曼〔Frances McDormand〕飾）分床睡。卡其童軍團（Khaki Scout）的山姆‧夏考斯基（Sam Shakusky，傑瑞德‧吉爾曼〔Jared Gilman〕飾）是個孤兒，寄養家庭視他為多餘的麻煩份子。他擅自退團、在充滿晨檢和戶外活動的艾凡赫營地（Camp Ivanhoe）留信出走。追在他們身後的，是糊塗困惑又意志消沉的父母、愛說風涼話又充滿敵意的童軍團團員、悶悶不樂的當地警長（布魯斯‧威利〔Bruce Willis〕飾），以及繫著藍色軟帽、只知道叫「社會服務」的嚇人官方代表（蒂妲‧史雲頓飾，角色在展現出懾人的氣勢）。

就像我們之前看到的，安德森認為，大部分成人的熱情都消耗殆盡，他們會退化回幼稚狀態（通常由莫瑞頹喪的雙肩展現）。以他這部作品來說，其中一項迷人的風采就是，儘管男女主角才剛踏入青春期，他們卻是導演鏡頭下最成熟的角色。安東尼‧蘭恩在《紐約客》盛讚這部作品，寫道：「安德森的一大才能，在於捕捉不同世代的人彼此之間的交會。」[5] 蘭恩提到了金‧哈克曼飾演的羅亞爾‧譚能鮑姆，他在《天才一族》中，和孫子站在垃圾車後的橋段。

為了籌備這部片，尋找剛踏入青春期會有的焦慮，安德森回頭翻找自己最喜歡的書籍和電影。時常盤旋在他腦海中的楚浮，就有《四百擊》和《零用錢》（Small Change）這兩部傑作，刻畫青少年不良行為的恣意與哀愁。安德森也從肯洛區（Ken Loach）的《黑傑克》（Black Jack）和華里斯‧侯賽因的《兩小無猜》（Melody，亞倫‧帕克〔Alan Parker〕編劇）汲取靈感。這兩部電影都以樂觀的社會寫實筆觸，描繪青少年對長大成人的渴望。至於「孤兒身份」，一直以來當然都是書和電影牽動情感的元素。羅德‧達爾在《飛天巨桃歷險記》（安德森的朋友亨利‧謝利克改編成定格動畫）的第一頁就寫了，一隻犀牛吃了主角的父母。

這部片另一個重要的影響來自古典音樂。有個想法深深吸引安德森：在電影中呈現英國作曲家班傑明‧布瑞頓的獨幕歌劇《諾亞的洪水》[15]（根據十五世紀搬演諾亞方舟故事的神祕劇〔mystery play〕[16]寫成）。這齣設計來讓兒童參與演出的歌劇，以別出心裁的音樂效果，詮釋一場狂亂的暴風雨。安德森十歲時，曾和哥哥梅爾參加這齣歌劇的社區演出，而布瑞頓的音樂總能讓他回到生命裡的那段時光。

▶ 幻想世界的現實參照 ◀

他想像在一次社區演出的排演時，蘇西和山姆在後台遇上了彼此。這兩個角色就像「被閃電打到，並決定有所行動」[6]，他這麼說。重述諾亞方舟的故事貫穿了整部電影，並以一場暴風雨，不管是在象徵意涵上、還是在真實天候裡，兩者兼具的暴風雨，預示著電影最後的高潮。

「一個想法和另一個想法有關聯，然後你就開始把這些想法縫在一起。」安德森

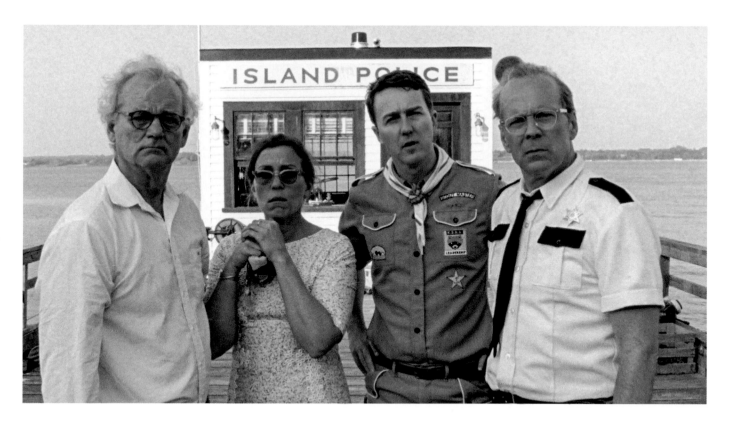

ISLAND POLICE

↖ | 起初,安德森得循循善誘,引導沒有
經驗的男女主角演出,但隨著拍攝
進展下去,海沃德和吉爾曼掌握自
身角色的程度讓他十分驚豔。

↑ | 如果這部片的小孩正快速長大,那
麼這部片的大人,主要是比夏先生
(比爾‧莫瑞)、比夏太太(法蘭西
絲‧麥朵曼)、童軍團團長沃德(穿
不過膝短褲的艾德華‧諾頓)和警長
夏普(布魯斯‧威利),則是義無反
顧地往後倒退。

說,「我就想,『那我們就繼續用布瑞頓。』所以我開始聽更多布瑞頓的音樂,最後選了好幾首。」[7]

這部片的開頭用了布瑞頓《青少年管弦樂入門》(Young Person's Guide to the Orchestra)的片段(以手提播放器播放)。這張安德森小時候也擁有過的專輯,介紹了一首曲子如何由好幾個不同層面構成。這是藝術評論藝術的行為,而這也能拿來象徵一部電影如何運作,安德森很喜歡這樣的運用,「或類似那樣的東西」[8],他聳聳肩說道。

這部片的配樂用上了布瑞頓莊嚴的迴聲,與美國鄉村歌手漢克‧威廉斯(Hank Williams)悅耳的低吟。經過幾次嘗試後,發現後者的歌最適合布魯斯‧威利飾演的頹喪警長夏普。

安德森提到,這部電影的劇本「花了一年試著要寫,不過實際寫下來只花了一個月。」[9] 這次他自己先開始,先搞清楚自己認為這部片應該要長成什麼樣子。接著再和羅曼‧柯波拉合作,很快地一切都到位了。柯波拉對劇本的貢獻良多,其中一項包括麥朵曼飾演的媽媽蘿拉(Laura)用大聲公,對著一群不太聽話的小孩發號施令。這是他媽媽艾琳諾‧柯波拉(Eleanor Coppola)召集小孩時會做的事。

安德森提到:「寫劇本時,我有點執著想將劇本寫成能直接拿來閱讀的東西。」[10] 這指的是他最後提供給劇組和演員的打字稿。安德森的劇本會寫下只會以畫面呈現的細節。他通常也會在劇本裡插入照片或其他視覺參考資料。這麼做是為了確保他的演員和劇組人員可以坐著就能「體驗」[11] 這個故事。接著,安德森很樂意出版他的劇本,替劇本獨立的文學價值掛保證。

不管安德森的事業發展得如何,《月昇冒險王國》都強化了他身為面面俱到電影人的地位。這是一部只有他能拍出來的完美電影。但前三部作品都票房失利,他這次可得精打細算,電影公司沒那麼樂於出資了。環球影業(Universal)的子公司焦點影業(Focus Films)負責發行這部電影(也就是有電影公司資助行銷),但這算是安德森唯一一部真正的獨立製片電影,他得活用一千六百萬這筆極少的預算,呈現他腦海中的鬼點子。

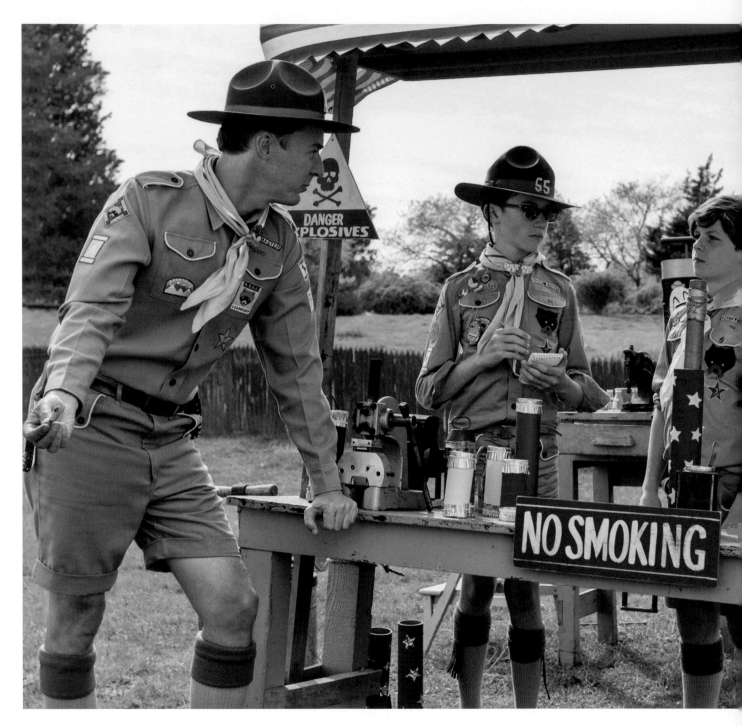

↑│卡其童軍團搬演了自作聰明的美國大兵
形象,這是經典的螢幕傳統,從情境喜
劇《菲爾·希爾維斯秀》到電影《亂世
忠魂》(From Here to Eternity)裡都
出現過。同時,對煙火的熱愛,也讓人
想起《脫線沖天炮》裡的迪南。

▶ 美國場景與明確的年代 ◀

《月昇冒險王國》回到了美國，儘管和任何好萊塢定義下的美國仍差遠了。這部片的場景甚至不在美國本土。新彭贊斯島就和《超級狐狸先生》裡的英格蘭上流社會一樣，將現實隔絕在外。安德森和柯波拉甚至畫了這座島的地圖，強烈希望精準地確定這座島的地理環境特色，就像童子軍一樣。電影中，我們會時不時瞥見各式各樣的地圖、圖表和當地氣象報告。

為什麼是一座島呢？安德森希望，故事發生在觀眾從未到訪的地方。他想像，這個地方充滿魔法，就像彼得潘的夢幻島（Never Never Land），上面有一群不願長大的小孩。他解釋：「女主角扛著一行李箱的奇幻故事書到處走。製作過程中，我開始覺得，這部電影的故事應該讓人覺得可以是，女主角行李箱裡其中一本書裡的故事。」[12]

一如既往，這位德州幻想家的想像世界裡，虛構的事物都有現實的參照。有個真實存在的島刺激了他的想像。這座島嶼名叫諾申島（Naushon），位於麻州海岸外。安德森的朋友，演員華利·沃洛達斯基（他那時才剛替《超級狐狸先生》裡的負鼠凱利配音）住在那裡，而且當地法規禁止在島上蓋任何現代住宅或行駛車輛。那裡有種迷人的特質，很像安德森的電影。

那為什麼是1965年？安德森在電影裡安排了一位說故事的人，他直接和觀眾對話，打破第四道牆[17]。不過，和整部片令人著迷的氛圍形成對比，這位說故事的人是個面無表情的氣象學家，由鮑勃·巴拉班（Bob Balaban）飾演。他故作嚴肅地讓整個故事是在科學紀錄片（讓人想起《海海人生》史蒂夫·齊蘇的專長）的架構下陳述。他也可以是上帝，只不過穿著鮮紅色厚羊毛連帽外套。電影中的氣象極為重要：暴風雨即將到來，帶著莎士比亞和聖經故事會有的後果；也象徵著新彭贊斯島上的大人身上瀰漫的那股抑鬱頹喪的低氣壓。

找巴拉班來演這個角色，其中有著複雜的考量。他在史蒂芬·史匹柏的《第三類接觸》（Close Encounters of the Third Kind）中飾演一位製圖員（製作地圖的人！），在片中和安德森的偶像，法國導演楚浮飾演的科學家一起行動，兩人一起調查外星人的來訪。這很呼應蘇西的小說品味。此外，巴拉班也出版過一本日記，記錄他當時和史蒂芬·史匹柏合作的過程，這是其中一件安德森從學生時代起就非常喜歡的拍片過往。安德森想讓巴拉班在《月昇冒險王國》中，重現他在這本書裡簡明扼要的語氣。

「寫他的第一段台詞時，我很自然地就寫了『現在是1965年』」安德森回想，「我真的不是故意這麼做，那有點是個即興的瞬間。我確實覺得，某個程度上來說，童子軍和那種諾曼·洛克威爾（Norman Rockwell）[18]式的典型美國物品就屬於那個年代。」[13]

《月昇冒險王國》是安德森第一部明確以過去某個時代為背景的作品；但這也沒造成太大的差別。

安德森和製作團隊一開始先用Google地球勘景。他們要找某個特定的海岸線，「對的」野外，有某種鄉村情調的。最後，他們在羅德島州找到了，在枝葉茂盛的新英格蘭地區的大西洋海岸。接著，整個2011年的夏天，他們就這樣穿梭在小海灣、森林、當地的聖公會教堂，以及現成的雅古童軍保留區（Yawgoog Scout Reservation）之間，打造出他們熱愛的新彭贊斯島。

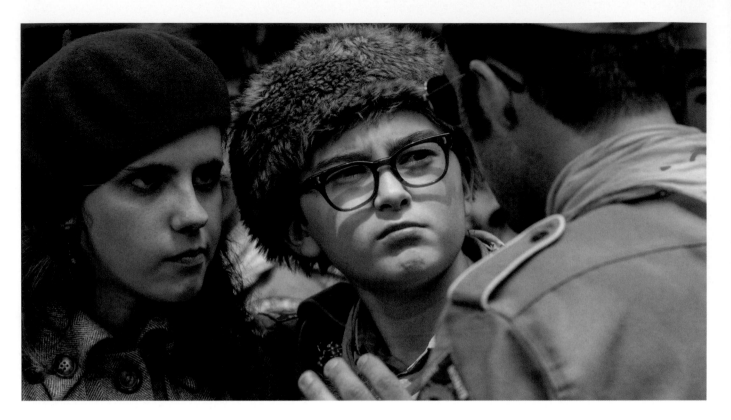

當時剛結束的定格動畫冒險仍影響著安德森的工作方式，他事先畫好、編好分鏡稿，甚至還錄了配樂，搭配他的動態分鏡腳本（animatic，**編按：參考本書156頁**）。這位導演更加控制他的表現形式，他甚至搭了整個景，好方便拍攝某些鏡頭。製作團隊在美國、加拿大邊界的千島群島，找到了適合作為蘇西家那棟板牆式房屋外型的完美建築，並在羅德島州直接重新搭一個；他們在州紐波特找了曾經是家飾用品零售百貨 Linens'n Things 的建築，在裡面搭了蘇西家內部的場景。房子內部的場景以水平方式並列搭建，好讓攝影機可以放在台車上，在軌道上橫向滑動，「穿牆」拍攝不同房間；這就和《大吉嶺有限公司》的火車車廂一樣，透過這個方式將片中失落的靈魂連繫在一起。

▶ 青少年探險與亡命鴛鴦的混搭 ◀

電影充滿了豐富的細節與設計，不過主要是靠男女主角的演出讓故事鮮活了起來。電影以倒敘手法讓觀眾得知，兩人的戀情發生在教堂聚會所的化妝間，當時教堂內正上演著《諾亞的洪水》這齣歌劇。這是典型的安德森設計，故事裡又有另一個故事（**歌劇裡又有歌劇**）。此刻，化妝間裡幾位十幾歲的小孩扮成不同動物，似乎意味著安德森還沒擺脫前一部片滿是動物的設定（蘇西飾演渡鴉）。如同《都是愛情惹的禍》裡麥斯·費雪執導的戲碼，《諾亞的洪水》在這部片裡的演出之豪華，根本就是小型的安德森製作，這成了關於他劇場手法的圈內玩笑。

安德森也和當年尋找麥斯·費雪一樣，撥出時間試鏡找演員，信心十足，認定這對完美的小情侶會出現。不過，他這時沒有預設他們該長什麼樣子。傑森·薛茲曼長得一點也不像纖瘦的十五歲米克·傑格，但他完全就是麥斯·費雪。直到山姆和蘇西自己走進來之前，他們試鏡了上百位。

吉爾曼和海沃德的表演經驗僅止於學校裡的表演。「他們對自己七年級教室以外的事，相對來說很不熟悉。」[14] 安德森打趣地說。吉爾曼先出現，再來是海沃德，兩人試鏡時都很自然、即興，雙雙在第一階段試鏡就入選。為了讓拍攝過程盡可能放輕鬆、不那麼令人緊張，安德森拍他們兩人的戲時，會將劇組人員精簡到最少。如果你需要在一個寂靜的樹林裡，當天氣變壞時要架設一條大約九公尺的軌道，以這樣的編制完成拍攝是項艱鉅的任務。

至於兩人穿越野外的剪接畫面，安

← | 蘇西（海沃德）和山姆（吉爾曼）與卡其童軍團裡的老油條班（薛茲曼）一起謀畫逃亡。如同薛茲曼先前在《都是愛情惹的禍》的表現，兩位年輕演員雖是新人，卻全權掌握了他們的角色。

→ | 整部片形塑蘇西這個角色的方式，是呈現她如何透過望遠鏡觀察島上發生的事情。她是最具象徵意義的電影角色：偷窺者。

↓ | 蘇西從夏末小鎮的燈塔頂樓眺望戀人的蹤影。這個小鎮的名字不僅暗示著主角童年的結束，也暗示著美國純真的終結。

MOONRISE KINGDOM | 月昇冒險王國

德森正式開拍前，先帶了拍紀錄片的三人劇組團隊，以及一台沒比鞋盒大的攝影機先試拍了一次。這兩個小孩很快就進入狀況，和其他演員一樣讓自己的想像力奔馳。

兩位主角都令人感到不可思議地熟悉。蘇西讓我們想起小時候的瑪戈·譚能鮑姆。她同樣有著寫作的衝動，同樣有個破碎的家庭，而且厚重的眼妝同樣襯托出一雙銳利的凝視；不過少了點虛無主義，多了點（媽媽擔心的）脾氣。電影中不斷出現蘇西用望遠鏡掃視遠方的畫面。安德森從薩雅吉·雷的電影《孤獨的妻子》（The Lonely Wife）借用了這個意象【19】，這部電影講述一位與世隔絕的富家太太愛上了先生堂弟的故事。他也參考了以窺視為主題的電影中，最負盛名的《後窗》。這是安德森印象中看的首部希區考克電影，也是媽媽最喜歡的電影。

你會發現蘇西閱讀量極大，而且特別鍾愛奇幻文學。她一路上拖著的行李箱裡，裝著全是圖書館偷來的書。安德森和柯波拉自己編造了這些書的書名，像是《來自木星的女孩》（The Girl from Jupiter）及《雪萊與祕密宇宙》（Shelly and the Secret Universe）。電影裡，一幫童子軍協助男女主角逃亡時，蘇西變成了母親的角色，唸故事給這群男孩聽，就像《彼得潘》裡的溫蒂一樣。

至於父母雙亡、自成一座孤島的山姆，他負責規劃逃亡路線、備妥逃亡必需品，包括帳篷、BB 槍、獨木舟、熱狗，還有童軍技能，以及敢於虛張聲勢的勇氣與堅決。他是麥斯·費雪或《大吉嶺有限公司》的法蘭西斯·惠特曼的翻版，沒那麼緊繃的版本。山姆用悲憫的眼神望了望蘇西「一點都不行動」的圖書館，給了最安德森的回應：「這裡面有些書都要逾期了。」15 他們現在可是官方認證的亡命鴛鴦。這又

是另一個荒唐的混搭類型：講述犯案在逃情侶檔的《槍瘋》（Gun Crazy）、《我倆沒有明天》和《窮山惡水》（Badlands），加上了像《燕子號：荒島大冒險》（Swallows and Amazons）的青少年探險題材。

是他們在對抗全世界（或這座島，上面充滿適應不良的人）。美妙之處在於，一方面，這對戀人正在演一齣模仿其他以「墜入

愛河」為主題的戲碼（那些電影他們應該都還沒看過）。另一方面，他們肯定是愛上彼此了，但即興發揮，讓戀情自然開展。

他們在不為人知的小海灣紮營、在沙地上寫下的名字就是這部片的片名。那個小海灣就是屬於兩人的王國。安德森在這裡大膽呈現了未成年性行為萌發的可能。或者，至少拍了有點份量的親吻與愛撫。他們試著接

WARREN BEATTY
FAYE DUNAWAY
BONNIE AND CLYDE

↑ │ 這部片稍微參考了亡命鴛鴦的暴力
經典《我倆沒有明天》和這個類型，
間接影響了蘇西和山姆橫跨新彭贊
斯島的旅程。

← │ 製作團隊從 Google 地球開始，經過
大範圍搜尋，終於在羅德島州鬱鬱
蔥蔥、有如童話般的野外找到完美
的場景，當作虛構的新彭贊斯島。

吻了，也穿著內衣稍稍觸碰了彼此。這個橋段必定有人會對安德森感到不滿，覺得他太超過，但畫面流露出的甜蜜、敏感和謹慎對待，確實讓這個橋段顯得真摯、坦率。這個橋段裡有股克制情感的堅決，也就是說，這是他們應該要做的事，但是否從中感到愉悅並不明確。儘管如此，山姆鄭重地將綠色金龜子懸吊在魚鉤的一端，用這副耳環替蘇西

穿耳洞，這個行為已經是個再明顯不過的隱喻了。這是個轉捩點。

安德森顛倒的世界首次呈現的如此銳利完整，從來沒那麼快就擄獲我們的心。這些小孩試圖追求魔幻，但另一群大人卻在幻滅裡迷失。比夏夫妻的婚姻正在走下坡：麥朵曼飾演大驚小怪的太太蘿拉，正和夏普警長進行一段空洞的婚外情，獨留

比爾·莫瑞墜入滑稽的絕望，直探谷底。他飾演先生華特（Walt），是個頹喪的丈夫和憤怒的父親。「我家女兒被你們其中一位黃衣瘋小子給綁架了！」[16] 他怒斥道，好像他命中注定自己的太太和女兒都會被穿著制服的男子拐走。

安德森特別喜愛麥朵曼和柯恩兄弟合作時的演出，意味著麥朵曼是他最想合作

↑ | 傑森·薛茲曼在本片客串一個小角色,飾演自信樂觀的卡其童軍團成員班(Ben),不僅協助山姆和蘇西逃亡,也為他們證婚,儘管可能沒有法律效力。他以湯姆·克魯斯戴著墨鏡的扮相出場,令人想起《都是愛情惹的禍》。

→ | 比爾·莫瑞和麥朵曼飾演抑鬱的比夏夫妻,兩人婚姻不睦是造成蘇西不滿的原因之一。這條情節線直接連結到安德森的童年陰影。

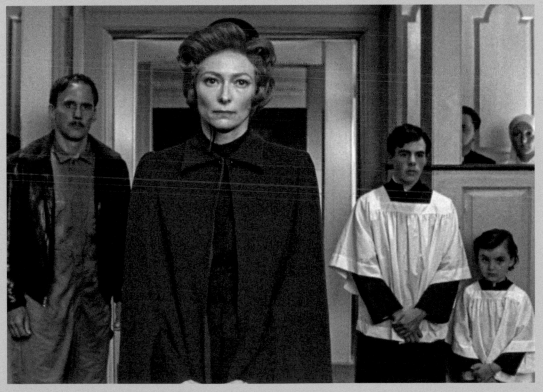

↑ | 身為安德森大粉絲的布魯斯．威利，很樂意以最低薪資飾演警長夏普。安德森很愛布魯斯．威利過往演出的警察形象。

← | 頂著黃銅色頭髮的蒂妲．史雲頓戴著嚇人的藍色軟帽。這個角色只知道叫做「社會服務」，形象類似兒童文學作品裡維多利亞時期的官方代表。

的演員之一。而且找她來演的理由充分：她給安德森式的母親角色注入了一股尖刻易怒的直率。這也是安德森另一部探討失能家庭，以及家長將傷害像舊衣服一樣傳給小孩的作品。

布魯斯·威利也是個很刻意的選角，並稍稍帶點反諷的效果。夏普警長獨自住在拖車裡，一個不作為、無行動的代表，但他還是個警察。「你能分辨誰是警察，」安德森表示，「真正的警察通常會表現出某種特質，而布魯斯·威利有那種警察的威嚴，就算他正在演的和他平常演的角色不同，你也不會質疑他不是警察。」[17] 安德森希望布魯斯·威利重現他在《黑色追緝令》裡那種悶悶不樂的優雅。

對於這位大明星離開好萊塢的舒適圈，千里迢迢來拍這部電影，比爾·莫瑞十分激賞。「只要參與了魏斯的一部片，你的人生真的會不一樣——你得放輕鬆。布魯斯絕對做到了，他真的很樂意這麼做。有點像『我們來玩吧！』這樣。」[18]

▶ 童軍團的社會縮影 ◀

片中的卡其童軍團脫胎自安德森小時候短暫的童軍冒險時光，可說是安德森設計出來最妙的喜劇元素之一。在《月昇冒險王國》裡，好笑和悲傷之間有更明確的轉換。一連串次要的視覺笑料在主情節線之外上演，例如兩個童子軍在發射自製煙火（可能是個瓶裝火箭？）。

安德森身為童子軍的時間不超過一個月。他笑說：「我試過了，真的沒辦法。我真的不是露營的料。」[19] 露營和守規矩讓他過敏。卡其童軍團是安德森鏡頭下另一個社會縮影，另一群生活在一起的人，就像《都是愛情惹的禍》裡的學校學生、《海海人生》裡的船員：一群穿制服的男孩，就像二戰主題的電影裡，那些自作聰明的美國大兵一樣，嚼口香糖、打鬧說笑。他們的規矩嚴格地近乎軍事規定、他們的三角帳篷以水平儀精準對齊排列，但他們也有著熱門電視影集《菲爾·希爾維斯秀》（The Phil Silvers Show）[20] 裡美國大兵的活力和俏皮話。

在艾凡赫營地的第五十五隊童軍團，是由大驚小怪、吹毛求疵的團長沃德（艾德華·諾頓飾）管理，但他起不了什麼作用。穿著及膝長襪、不過膝的短褲，繫著奶油黃的領巾，沃德永遠都被這個世界樂於湧現的災難給嚇到。發現山姆留了張退團的短信出走時，沃德驚叫：「我的老天爺，他逃走了。」[20]

安德森和艾德華·諾頓通信了好幾年，互相欣賞彼此的工作表現。唯一令人驚訝的是，安德森過了這麼久，才找到一個角色給這位演過《驚悚》（Primal Fear）和《鬥陣俱樂部》（Fight Club）的大膽明星詮釋。「他看起來好像是諾曼·洛克威爾畫出來的人物。」[21] 安德森開心地說，他注意到艾德華·諾頓外顯的天真無辜。

艾德華·諾頓發現，這位興高采烈的童軍團團長和安德森並沒有太大的不同。「他是貨真價實的信徒，堅信著什麼。這大

概是我演過最簡單的角色，因為我要做的就是找魏斯問：『你會怎麼講這句台詞？』然後我就直接模仿他。」[22]

第五十五隊童軍團全員落跑的醜聞，最後傳回童軍團總部所在的黎巴嫩堡（Fort Lebanon），以及指揮官皮爾斯（Pierce）耳裡（哈維・凱托〔Harvey Keitel〕飾，有著浮誇的老羅斯福式的八字鬍……或者是羅伯特・貝登堡[21]勳爵的蓄鬍造型）。在黎巴嫩堡，傑森・薛茲曼客串一位油腔滑調、從事不法勾當的童子軍，而且戴著墨鏡，讓人想到先前的麥斯・費雪以湯姆・克魯斯的形象出場。

拍片期間，安德森在紐波特租了一間大樓，在那裡安置了他的剪輯室、提供親近的劇組人員入住，而且還聘了一位優秀的廚師。這讓一切感覺更像大學生活，也讓比爾・莫瑞所謂「極度不合理」[23]的工時沒那麼折磨人。雖然緩慢，但演員確實陸續地搬進來了。比爾・莫瑞、傑森・薛茲曼、艾德華・諾頓，很快地就成了「在同個

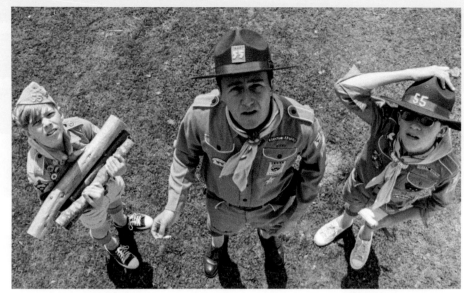

↑ | 艾德華・諾頓飾演杞人憂天的童軍團團長沃德，安德森覺得他身上有股舊時代的趣味，具備某種「諾曼・洛克威爾特質」。

↙ | 蘇西和山姆在田野裡重聚，這顆鏡頭在在呈現了安德森對空間、平衡對稱、鏡頭角度的運用，以及荒謬感的營造。

屋簷下的安德森製作團隊」最極致的體現，像個非常乾淨的兄弟會聚所。

在沒人愛的有人愛之前、在過錯獲得彌補之前、在秩序得以恢復之前，暴風雨還是登陸了，造成河水決堤、島上大淹水，不會致命的閃電還打中了山姆。山姆和蘇西冒著狂風暴雨穿越教堂屋頂時，這部片的類型改

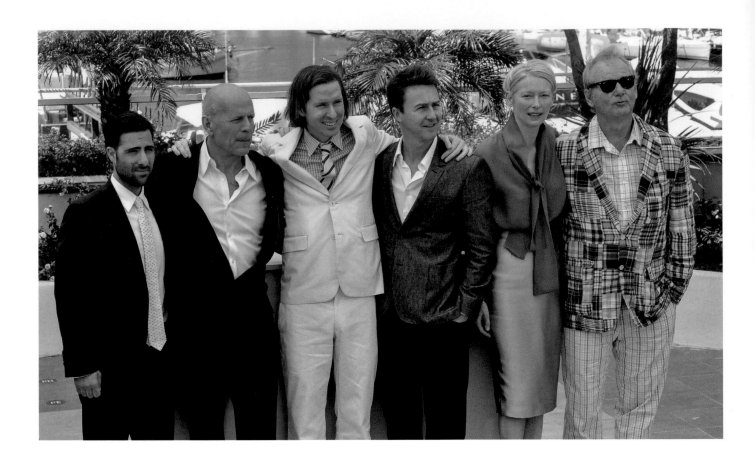

變了。為了後製暴風雨的特效，安德森在拍攝現場架了綠幕，透過強迫透視 [22]（forced perspective）和製作模型拍攝，這部片進入了類動畫模式。藍底襯著夏普警長、蘇西和山姆的黑色輪廓，他們三人懸吊在被閃電擊毀的教堂鐘樓殘骸旁，這個畫面看起來就像是從漫畫書裡撕下的一頁圖像。這就是安德森拍出來的災難片。他所謂的「跳進某種魔幻的現實裡」 [24]。

由於安德森的名氣和表現，《月昇冒險王國》被選為坎城影展的開幕片，在2012年5月首映。這是安德森首次受到坎城影展，這個培養了他心目中多位偶像的影展。現在，這個影展也授予他類似的榮譽，藝術成就的認同。法國記者也在此丟出一連串讓他傷腦筋的問題。

▶ 更大的政治佈局 ◀

這部片有著（相對）成功的全球票房，總共六千八百萬；不只如此，《月昇冒險王國》被視為這位導演東山再起的成功之作。這就令人備感諷刺了。在此之前，安德森被批評太耽溺自我、太可愛、太侷限在自身古怪的風格等等；這次他鐵了心放飛自我……然後影評愛得不得了。或許他們察覺到了某股真摯的情感——其實，這一直都在安德森的作品中。他的電影生涯獲得重新評價。這部片入圍了奧斯卡最佳原著劇本獎（繼同樣提名最佳原著劇本的《天才一族》，還有提名最佳動畫的《超級狐狸先生》，這是第三次入圍）。

這時，他的電影已經太雕琢到再怎麼雕琢都無所謂了，克里斯多夫·奧爾在《大西洋》雜誌（The Atlantic）的影評裡，將《月昇冒險王國》視為「安德森最好的真人劇情長片——他最好的劇情長片，沒得商量；如果我們從《都是愛情惹的禍》算起。」 [25]

有趣的是，菲利普·法蘭奇（Philip French）在《觀察家報》（The Observer）的影評裡，認為這部片是安德森迄今最有野心的作品。他注意到，這部電影顯然就在講美國這個國家。這是安德森的頭一遭。

安德森一直都認為，他並沒有要掌控自己的電影其中的含義。「你不會想管那方面的事」他說，「讓電影自己活起來就好。」 [26] 只要注重角色：他們怎麼反應、他們可能會說什麼、他們如何表達自己可能的需

← ｜傑森‧薛茲曼、布魯斯‧威利、安德森、艾德華‧諾頓、蒂妲‧史雲頓，以及穿著低調的比爾‧莫瑞在2012年坎城影展亮相。《月昇冒險王國》是2012年坎城影展的開幕片。時期的官方代表。

↓ ｜安德森快樂做自己。他的第七部電影，贏得觀眾和影評的喜愛，同時也忠於自己特立獨行的風格。

求，然後意義會從故事裡長出來。每個人用自己的方式來回應電影。這才是重點，讓故事和觀眾各自的生命有所交會。

然而，他的電影似乎和他講的話互相抵觸。安德森的電影全部都是精準計畫後的成果，他也承認自己喜歡開拍前劇本就已經「拍版定案」[27] 了。

這部電影除了安德森常備的電影元素和各種情感糾結：家長不懂小孩、小孩無法理解父母、像保齡球般推倒一切的離婚、搖搖欲墜的關係、抑鬱消沉，還有追趕火車、精緻的藝術表現、縝密規劃的室內設計。這些和人類（**還有狐狸**）「狂飆期」有關的事物之外，還多了政治。在他情感最節制又最浪漫的故事裡，有個更大的佈局。

怎麼說？比夏家位於新彭贊斯島北端，那裡意味深長地取名為「夏末」（Summer's End）。和法蘭奇憑直覺想的一樣，略帶鹹味的空氣中，改變即將發生。這不僅是山姆和蘇西童年的結束：向美國襲來的暴風雨正在形成當中。那個年代是「甘迺迪遇刺後的兩年」法蘭奇寫道，「越戰還是遠方傳來的雷聲，後來60年代風起雲湧的社會運動在西岸持續發酵，這個國家正享受它最後的無知與天真。」[28]

安德森同意這個說法：「1965年似乎真的是某種美國的結束。」[29] 這些活力充沛的童子軍，預示著未來即將上戰場的士兵。電影還算有個快樂的結局（夏普警長領養了山姆、比夏夫妻試圖重修舊好、蘇西正讀著一本奇幻小說、她的愛人山姆在畫架前畫畫），不過問到片中的小情侶未來會如何，安德森很現實。「故事裡的小孩，」他沉思道，「她大概最後去了柏克萊之類的，而他可能會被徵召，送去越南。」[30]

這份成長的痛，是否就是影評過去想要的呢？可以肯定的是，死亡都以某種形式或狀態出現在安德森的電影裡；先前是鯊魚、老虎、野狼，現在則是暴風雨。

即將出現的，則是安德森至今最成功、最受好評、最多奧斯卡提名，以及政治意味最明顯、死亡氣息無所不在的電影。那也是他最荒唐、古怪，最理直氣壯地不正經，以及最精密設計的冒險。讓我們接著看下去吧。

THE GRAND BUDAPEST HOTEL

歡迎來到布達佩斯大飯店

——— 2014 ———

第九部片,魏斯·安德森端出了這部細緻入微的史詩巨作。
一件往事之中,又有另一件往事,故事講述傳奇人物葛斯塔夫先生張力十足的冒險,
其中有失竊的畫作、精力旺盛的寡居貴婦、越獄逃亡、雪橇追逐,以及法西斯主義的崛起。

安德森還小時,身為考古學家的母親會帶著他和兄弟到考古現場參與挖掘工作。安德森還記得自己很喜歡家庭出遊,但實際的考古作業其實非常無趣。一小時接著一小時,他得篩去陶器碎片上的塵土,接著將碎片交給某個更重要的人貼標籤做紀錄。不過,某次的挖掘一直留在他心底。那是在德州加爾維斯頓市(Galveston)。1900年,當地某個社區因為颶風來襲慘遭土石掩埋。團隊挖出了一棟兩層樓的房子,原本只有二樓露出地表,而地面下的一樓和地下室竟然被完整保存下來。整個屋子內的陳設都維持原樣,本該稍縱即逝的生活細節歷歷在目。「所有東西都在。」[1] 魏斯·安德森驚訝地說道。這就像一個失落的世界,等著被發掘。

象徵出沒注意!安德森拍片其實就是某種形式的考古研究;這些完美保存的世界等著光照進來。是否貼近史實並不是他最重要的考量,透過電影鏡頭,安德森俐落地帶領我們走上布達佩斯大飯店的階梯,一探這座來自另一個時代、輝煌雄偉的建築。《歡迎來到布達佩斯大飯店》馬上就被視為安德森的代表作。

▶ 首部賣座大片 ◀

2012年時的安德森,通常和美國的作者論導演、大型電影公司旗下獨具風格的導演相提並論,例如昆汀·塔倫提諾、保羅·湯瑪斯·安德森、史蒂芬·索德柏和大衛·芬奇(David Fincher);儘管他和光譜另一端更古怪的導演有更多相似之處,像是柯恩兄弟、蘇菲亞·柯波拉、史派克·瓊斯,以及他的朋友與工作夥伴諾亞·包姆巴赫。

事實上,安德森自行其是、獨樹一格,是現今好萊塢的一座孤島。影評萊恩·李德在《君子》(Esquire)上寫道:「拍了八部劇情長片,『魏斯·安德森』基本上就是一個類型。」[2] 當時網路上大量出現針對

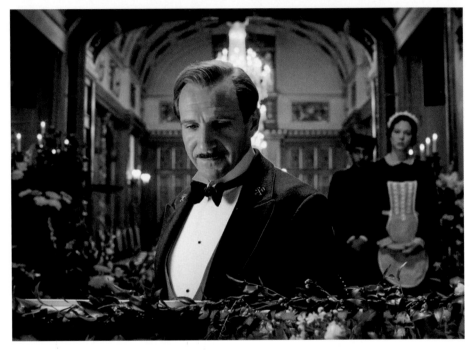

↑ | 雷夫·范恩斯飾演完美的葛斯塔夫,在一家虛構出來的歐洲大飯店裡擔任總管,具備無可挑惕的品味,對安德森來說,他的身世是個謎,而且充滿象徵意涵。

→ | 出乎意料,這部出色滑稽的鬧劇是安德森至今最賣座的電影,過去作品的集大成。

THE
GRAND BUDAPEST HOTEL

RALPH FIENNES
M. Gustave

F. MURRAY ABRAHAM EDWARD NORTON
M. Moustafa Henckels

MATHIEU AMALRIC SAOIRSE RONAN
Serge Agatha

ADRIEN BRODY WILLEM DAFOE LÉA SEYDOUX
Dmitri Jopling Clotilde

JEFF GOLDBLUM JASON SCHWARTZMAN
Kovacs M. Jean

JUDE LAW TILDA SWINTON
L'Ecrivain Madame D.

HARVEY KEITEL TOM WILKINSON
Ludwig L'Ecrivain

BILL MURRAY OWEN WILSON
M. Ivan M. Chuck

Et pour la première fois à l'écran
TONY REVOLORI
Zero

Dans un film de
WES ANDERSON

FOX SEARCHLIGHT PICTURES en Association avec INDIAN PAINTBRUSH
et STUDIO BABELSBERG présentent un film AMERICAN EMPIRICAL PICTURE "THE GRAND BUDAPEST HOTEL"
Casting U.S. DOUGLAS AIBEL Casting U.K. JINA JAY Costumes MILENA CANONERO Musique ALEXANDRE DESPLAT
Superviseur de la musique RANDALL POSTER Montage BARNEY PILLING Décors ADAM STOCKHAUSEN Directeur de la photographie ROBERT YEOMAN, A.S.C.
Co-produit par JANE FRAZER Producteurs exécutifs MOLLY COOPER CHARLIE WOEBCKEN CHRISTOPH FISSER HENNING MOLFENTER
Produit par WES ANDERSON SCOTT RUDIN STEVEN RALES JEREMY DAWSON Histoire de WES ANDERSON & HUGO GUINNESS
Scénario de WES ANDERSON Réalisé par WES ANDERSON
THEGRANDBUDAPESTHOTEL-LEFILM.COM

安德森風格的諧擬影片，像是「如果《星際大戰》由魏斯・安德森執導會如何？」[3]。美國綜藝節目《週六夜現場》（Saturday Night Live）也模仿安德森風格，替不存在的「手作恐怖故事」[4]《午夜邪惡入侵者》（The Midnight Coterie of Sinister Intruders）拍了一支偽預告片。其中，艾德・華諾頓飾演歐文・威爾森，而亞歷・鮑德溫旁白。「我想試著拍拍看，看看我能變出什麼。」[5] 安德森在訪談中笑著回答，並表示自己肯定能拍得更恐怖。自我諧擬其實是他固有的特色。

也只有安德森獨特、富創造力的觀點，才能讓這部以虛構的1932年歐洲為背景，迂迴講述受人敬重的飯店總管的生命故事，成為他首部賣座大片。

安德森某次在他喜愛的城市巴黎逛書店時挑了一本小說，作者是幾乎快被世人遺忘的奧地利作家茨威格（Stefan Zweig）。這個名字喚醒了遙遠的時光。茨威格於1881年出生，是個詩人、劇作家、小說家、評論家，也是維也納享受生活、藝術，交友廣闊的文化人。他以思路清晰的散文與鋪張豪奢的聚會非常受歡迎。和安德森一樣，茨威格也對藝術文化極有共鳴。他曾針對英國作家狄更斯、義大利詩人但丁、法國詩人韓波、義大利指揮家托斯卡尼尼、愛爾蘭作家喬伊斯撰寫評論文章。他也出版了一本法國王后瑪麗・安東尼（Marie Antoinette）的傳記；電影裡D夫人（Madame D.）那搖搖欲墜、形似打發奶油的髮型，就是向王后致敬的設計。茨威格也是位藏書家，在薩爾茨堡有座知名的藏書室。然而，他的人生最後以悲劇收場。身為頗負盛名的猶太作家，茨威格成了納粹亟欲緝捕的對象。為了躲避納粹迫害，他和太太流亡到了巴西，並在1942年雙雙自殺。

安德森翻了茨威格的《焦灼之心》（Beware of Pity），非常喜愛，買下了這本

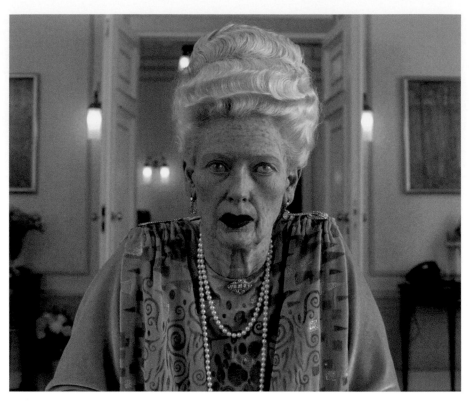

書。連鎖反應就這麼開始了。

之後，安德森讀了另一本茨威格的小說《變形的陶醉》（The Post Office Girl），故事的主角是一位擔任助理的貧窮年輕女性，因為受姨媽邀請，來到瑞士著名的大飯店渡假，並被阿姨改造成上流社會的美麗女子。安德森特別喜愛茨威格開展故事的方式：「敘述者遇到一位謎樣人物，這號人物跟他說了這整個小說的故事」。[6]

此外，在安德森腦海中，還有個他和好友雨果・堅尼斯（藝術家、豪門堅尼斯家族的後裔、替《超級狐狸先生》的邦斯先生配音）多年前一起想到的點子：主角（他的姓名、年紀、性別和職業未定）從一位年長的愛慕者手中，繼承了一幅價值連城的肖像畫，讓愛慕者的親戚十分懊惱。

這兩個點子就像拼拼圖一般對上了，兩人也一起撰寫劇本。堅尼斯不僅能提供美術界的知識，也能提供安德森所謂「不在我語彙裡的措辭與說法」[7]。這樣的組合，

↑｜高聳的假髮和特殊化妝之下的是蒂妲・史雲頓，她飾演D夫人，這個角色的死亡引發電影後續（精心安排）的混亂。

→｜葛斯塔夫和門僮季諾（東尼・雷佛洛里）之間除了師生關係，還摻入更深、近似父子關係的情感。這次電影講的是一位好父親。

最後成就出安德森最開闊、風趣的作品。影評人麥特・佐勒・塞茲專研安德森作品，他認為，這部電影是「魏斯・安德森的集大成之作，將過去所學配上前所未見、幽默風趣的快節奏。」[8] 也就是說，就算講的是中歐過去的故事，這部片毫無疑問是安德森風格，會讓我們想起《都是愛情惹的禍》的貴族學校、《天才一族》的宅邸，以及《海海人生》的大船這些優雅的設定。在視覺效果與主題方面，《歡迎來到布達佩斯大飯店》是安德森最飽滿、豐富、瘋狂，而且最成功的表現了。

小說《變形的陶醉》裡的女孩，成了機靈的門僮季諾（Zero），由東尼·雷佛洛里（Tony Revolori）飾演。季諾深深為總管葛斯塔夫的教導及慈父形象著迷，葛斯塔夫則由雷夫·范恩斯（Ralph Fiennes）飾演。他們的故事在中歐多雪之地展開。安德森追尋的是一種舊世界的文化涵養，而在第二次世界大戰即將爆發之際，這樣的文明教養正逐漸凋零。熟悉的哀傷氛圍盤旋在荒誕的喧鬧之上，變成暴風雨來襲的徵兆。

▶ 好萊塢與歐洲的混搭 ◀

歐洲大陸對安德森有著深遠的影響。

超過二十多年、在無數火車旅途中，安德森已經非常了解這片土地，不過他也很樂意承認，電影裡刻畫的歐洲受1930年代的好萊塢影響更多。他和堅尼斯筆下的內陸國家祖部羅卡（Zubrowka），與以下兩者遙相呼應；馬克思兄弟（Marx brothers）主演的黑白喜劇電影《鴨羹》，其中的弗利唐尼亞國（Freedonia），以及那些世人依稀記得、由導演劉別謙虛構出來的國家。

安德森和堅尼斯造訪歐洲多處，尋找和電影相關的材料細節。這和為《大吉嶺有限公司》取材的任務沒什麼兩樣，只是客房服務好了點。他們去了位於漢堡、1909年開業的大西洋凱賓斯基飯店（Hotel Atlantic），以及維也納的帝國飯店（Hotel Imperial），後者原本是貴族的居所，建於1860年代，只可惜他們很快就離開，搬到其他更新潮的地方去了。至於電影裡飯店的所在地、虛構出來的納伯斯巴（Nebelsbad）小鎮風光，則來自捷克卡羅維瓦利城（Karlovy Vary）的美景。這座溫泉小鎮位於捷克西邊的波希米亞地區，每年會舉辦一次影展，並以粉色外觀的布里斯托宮飯店（Hotel Bristol Palace）、桑拿浴，以及附近的登山鐵路聞名，參加影展的導演可以從登山火車上飽覽當地景致。他們在布拉格時，也偶然遇上了金鑰匙組織（Society of Golden Keys），這是貨真價實、由飯店總管組成的協會，彼此間謹慎地互通有無，交換和飯店客戶有關的人脈和檔案。這個

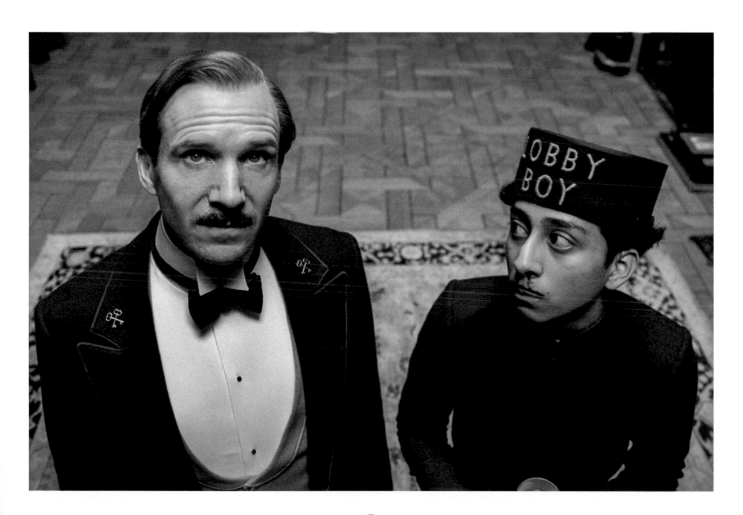

← | 麥可・鮑威爾和艾莫里・普瑞斯伯格的《百戰將軍》（黛博拉・蔻兒〔Deborah Kerr〕和羅傑・萊伍賽〔Roger Livesey〕主演）跨了好幾個時代，講述歷史的方式，深深影響了本片結構。

組織本身就很像安德森會發想出來的產物，在本片中也化身成「地下組織十字鑰匙社」（Society of the Cross Keys）。

如電影名所示，這家外觀以白色和粉色為基調的豪華大飯店，就是這部作品的核心。飯店也如瑞士鐘錶般，精準確實地遵照著葛斯塔夫的規矩營運。然而，當年老的 D 夫人過世，葛斯塔夫讓一切順利運作的專業就面臨嚴峻的考驗。蒂妲・史雲頓飾演的 D 夫人不僅是飯店的貴賓，也是葛斯塔夫超越工作關係的紅粉知己，她過世後留給葛斯塔夫一件價值連城的傳家寶，也就是由虛構的北方文藝復興時期大師約翰內斯・賀伊特（Johannes van Hoytl）所畫的《蘋果少年》（Boy with Apple）。這個安排讓 D 夫人的親戚後代無法接受。

這部電影除了茨威格的人本主義（humanism），在節奏快速、以飯店開展出來、牽涉政治局勢的一片騷亂中，影評

看到了比利時漫畫家艾爾吉（Hergé）筆下衣冠楚楚的丁丁和他的冒險故事。場景和場景之間的轉換，也讓人聯想到連環漫畫的分格畫面。影評也像鐵道迷一般，細數影響這部作品的歐洲電影淵源：幾位在柏林發展的導演，他們的作品特色如何出現在這部電影中，例如劉別謙電影裡妙趣橫生的幽默感，和弗烈茲・朗（Fritz Lang）電影裡的陰謀詭計。片中像一張張明信片般描寫歷史的方式，也像麥可・鮑威爾（Michael Powell）和艾莫里・普瑞斯伯格（Emeric Pressburger）執導的《百戰將軍》（The Life and Death of Colonel Blimp）。我們也不能漏掉另一位從德國流亡美國的導演比利・懷德，他電影中的玩笑像剃刀般鋒利。除此之外，還要加上出現火車場景的希區考克電影、與眾不同的007冒險《007：女王密使》（On Her Majesty's Secret Service）、瑞典導演英格瑪・柏

格曼的《沉默》（The Silence）、百老匯音樂劇《屋頂上的提琴手》（Fiddler on the Roof），以及《鬼店》（The Shining）裡的全景大飯店（Overlook Hotel）。

然而，如果沒有雷夫・范恩斯混合了貝西・法瓦提[23]（Basil Fawlty）和愛因斯坦的能言善道、足智多謀、擊不倒的韌性，帶領我們度過一連串的混亂，以上這些元素都沒有意義。

「演安德森的電影，你會知道接下來該期待什麼。」[9] 所有演員都明白，自己同意成為安德森風格的一部份。**作者印記又再添一筆**。就算是緊要關頭的場面，還是會有旁白、對話、場景設計和攝影機運動互相交錯，像是一起跳著優雅的舞步。

安德森聳聳肩說：「我拍電影時，很有自覺地試著做一些不同於過去做過的東西，可是一旦所有元素整合在一起，大家都說只要看十秒就知道那是我的作品。」[10]

↑ | 德國拍片現場一景。安德森試圖將自己融合真實與荒謬的獨特做法，表現得更幽默笑鬧，但喜劇的背後卻是暗潮洶湧。

← | 德國薩克森自由邦的哥利茲小鎮，提供了本片完美、別緻的場景，展現了歐洲鄉下古雅的一面，儘管最後這裡也臣服於法西斯主義的崛起。

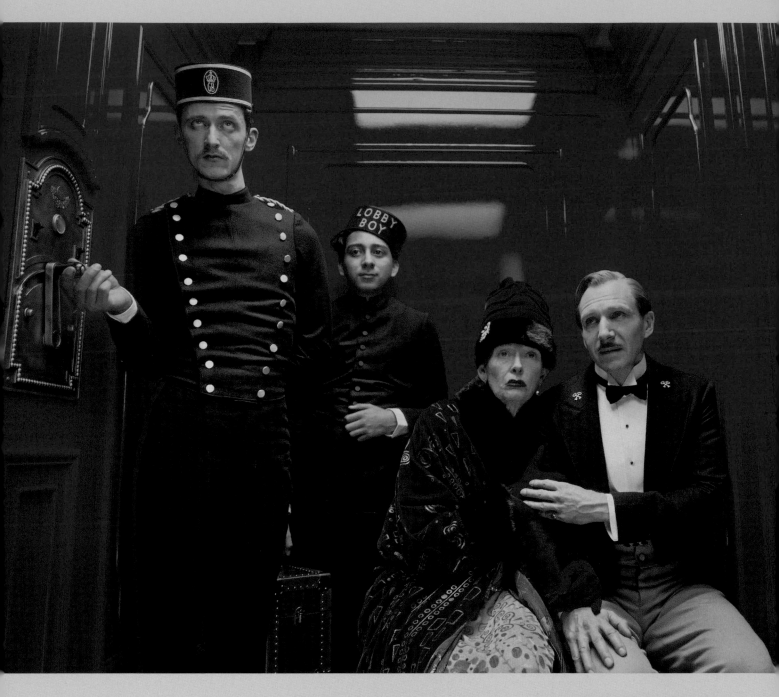

↑ | 從著亮漆的牆壁到優雅華麗的服裝（D夫人精緻的大衣和禮服是以克林姆的畫作為靈感設計），本片的設計鋪張奢華得近乎夢幻。

→ | 季諾（東尼·雷佛洛里）和心上人阿嘉莎（瑟夏·羅南）。安德森對這位年輕的女演員印象深刻：她的戲份不多，但出現在片場之前她就已經熟知整個劇本。

▶ 刻意的不真實 ◀

事實上，透過雪花玻璃球的角度看待戰間期的歐洲，安德森將真實和荒謬的融合拉抬到了新高度。針對飯店外嚴寒籠罩的殘酷世界，導演精心安排了一首由雪橇追逐、蒸氣火車冒險、山頂逃跑、越獄風雲組成的交響曲，並搭建布達佩斯大飯店外觀的微縮模型，配上數位繪製、以德國畫家卡斯巴・大衛・菲特烈（Caspar David Friedrich）風景畫為基調的背景，拍攝場景建立鏡頭（establishing shot）。有時候，這部片幾乎就像艾爾吉的二維漫畫，或是像《超級狐狸先生》一般，躁動、活力充沛而靜不下來。

劇組模仿維多利亞時期雪景照，做出老電影的質感；當時有錢人度假期間，會在有著假雪花與道具的布景中拍照，呈現旅程夢幻的一面。安德森曾經跟製片組提到《一個陌生女子的來信》（Letter from an Unknown Woman），由德國導演馬克斯・歐弗斯（Max Ophüls）執導，改編自茨威格同名短篇小說的電影。其中有個橋段，男女主角在博覽會會場上有一趟假的火車旅程，他們坐在搭建的火車包廂裡，窗外有捲動的風景布幕，製造火車移動的效果。他想要這種感覺——既符合故事設定，又不超出預算的真實。畢竟，要來場「真的」雪橇追逐，可能就得花上三週在瑞士拍攝特技場面。

結果就是，這部片裡阿爾卑斯山的場景和《海海人生》的海底國度一樣，刻意地不真實。

從裡到外，這部電影要價兩千五百萬美元。整體來看，這個預算只是比爾・莫瑞那部遠洋悲喜劇的一半而已，但要湊齊資金，還需要福斯探照燈影業和德國聯邦電影基金（German Federal Film Fund）聯合監製才行。也因為後者的補助，這部作品成為半部歐洲片。

再來就是認真尋找適合拍攝這家虛構飯店的場地了。安德森本來就打算在歐洲進行拍攝，這點毋庸置疑，但後來發現，布達佩斯大飯店最風光時的內部樣貌只存在於他的想像中。不過他幸運地在美國國會圖書館找到一系列利用「光致變色」（Photochrom）技術上色的黑白照片，記錄了自然風光和城市景觀，讓人一窺歐洲在世紀之交時的富麗堂皇；這些是現代地圖上抹去的景致，安德森表示：「就像透過 Google 地球回到世紀之交的歐洲一樣。」[11]。他也在寄給演員的劇本中，附上幾張這樣的照片。某種氛圍就這麼設定好了。

要在現實中找到夠宏偉的飯店，希望渺茫，但安德森真的是受幸運女神眷顧。劇組在哥利茲小鎮找到一座內部空間極為寬敞的建築，前身是座百貨公司，第二次世界大戰時奇蹟似地躲過轟炸、得以保留至今。曾是哥利茲大百貨（Görlitzer Warenhaus）的這棟建築，結構呈工整的長方形，有個很大的中庭，屋頂鑲著裝飾藝術風格（Art Deco）的拱形彩繪玻璃。對美術指導亞當・史托克豪森（Adam Stockhausen）來說，這裡再完美不過，讓他能用上深紅絲絨布料、有花紋圖樣的地毯以及黃銅裝飾品，創造出富麗堂皇的布達佩斯大飯店。「這棟建築的結構很美。」[12] 製作人傑瑞米・道森（Jeremy Dawson）這麼說。這棟建築的停車場則用來搭建飯店入口。

魏斯・安德森表示：「這比我們能搭出來的任何景都還要大、還要宏偉，而且有幾分真實感。」[13] 如果這棟建築物裡的房間不是佈置出來的場景，他很可能會真的搬進去住。電影裡，從飯店、別墅、監獄到火車車廂，每個空間之中會劃分出更多隔間，隔間之中又有隔間，這樣的設計基調瀰漫整部片。

↑│在法式甜點盒堆裡滋長的愛情。每個元素都是安德森在取笑自己對包裝的癡迷。電影裡完美的蛋糕成了一個核心象徵。

▶ 布景和裝飾的繁複細節 ◀

每個鏡頭裡，細節的堆疊十分驚人，即便以安德森自己的標準來看，都可說是非常細膩精緻。布景和裝飾比以往透露了更多關於時代風格、幽默元素的訊息，也堆疊出多層次的假象、謎團，以及後設評論（meta-commentary）。「我總覺得，自己創作的內容和對話，最後都會變得不那麼寫實，而且不是我刻意選擇這麼做。」安德森這麼說，試著替自己整體的創作動機理出個頭緒，「不知怎麼的，我總覺得這些內容需要一個屬於他們的世界，這些內容才能成立。」[14]

看看幾個簡單的例子：葛斯塔夫慣用名為「華麗香氣」（L'Air de Panache）[24]的古龍水。這個名稱就象徵著雷夫·范恩斯的表演和安德森拍電影的手法，以及對

這兩者的調侃。也就是在現實之上噴了一層華麗的氛圍。季諾的摯愛阿嘉莎（瑟夏·羅南），她的右側臉頰上有個墨西哥形狀的胎記（**明顯不對稱的安排**）。為什麼是墨西哥？導演從來沒有解釋，但我們或許可以連結到共產黨的亡命之徒托洛斯基？他最後流亡到墨西哥，並遭到暗殺。阿嘉莎在納伯斯巴有名的曼德爾糕點店（Mendl's）工作，幫忙製作精緻美味、在電影中扮演關鍵角色的巧克力泡芙塔（Courtesan au Chocolat，向哥利茲鎮師傅訂製的甜點）──基本上就是蛋糕版的葛斯塔夫。甜點成為那個時代無所不在的象徵：精緻、脆弱、味道極好，適合用來包藏非法物品，而且很快就沒了。

電影裡作為麥高芬的畫作《蘋果少年》，是由英國畫家麥可·泰勒繪製，和《都是愛情惹的禍》裡的明信片畫作一樣，混合了十六世紀畫家布隆津諾（Bronzino）

和小漢斯·霍爾拜因的繪畫風格。電影中所有的畫作都有看頭。年老作家的書房中，我們會瞥見一張描繪冰河時期長毛象的畫，長毛象作為滅絕消失的物種，也呼應本片的主題。

服裝方面，設計師米蓮娜·卡諾奈洛也從各方取材。葛斯塔夫和季諾的制服顏色有些卡通感，採用了非典型的紫色，好搭配1932年那段故事的色調。騎摩托車的爪牙賈波林（威廉·達佛），身上穿的黑色皮外套則是參考1930年代軍事信使（dispatch rider）[25]穿的大衣，造型設計得更為浮誇一些，並交由時尚品牌Prada製作。賈波林總是臭著一張臉，有著吸血鬼般的尖牙，而且竟然野蠻到沒有蓄八字

鬍！至於D夫人鮮紅色的絲質大衣與洋裝，則是根據奧地利畫家克林姆（Gustav Klimt）的畫作設計而成。

　　配樂由亞歷山大·戴斯培負責，他用上了幾段俄羅斯民謠，也（應安德森的特別要求）以俄國民俗樂器巴拉萊卡琴（balalaika）的演奏為基調，譜出近似電影《齊瓦哥醫生》（Doctor Zhivago）配樂風格的旋律，呈現冷冽顫動之感。

▶ 俄羅斯娃娃的敘事架構 ◀

　　同樣地，《歡迎來到布達佩斯大飯店》的敘事架構也將安德森的俄羅斯娃娃手法提升到令人眼花撩亂的新境界。他和茨威格一樣，偏好安排角色藉由閱讀故事或說故事的方式，推進劇情。這是一種定調電影氛圍的方式，或以安德森的話來說，就是「暗中

蠶食一篇故事」[15]。不過這部片中，他用了四層故事，一層裡還有一層，像考古挖掘一般層層推進。隨著祕密揭曉，我們回到了從前。就像顯微鏡的焦點從現在跳轉到1985年，接著是1962年，最後聚焦在1932年，一窺葛斯塔夫壯闊的人生故事。這也像是層層拆解一塊格外精緻的甜點。

屬於甜點最外層的敘事線中，我們看見一位戴著貝雷帽的女孩，她就像是東歐版的蘇西，那位《月昇冒險王國》裡愛書成癡的女孩。她帶著一本讀過很多遍的書，造訪了一座墓園。書的封面上寫的就是《歡迎來到布達佩斯大飯店》，很明顯這也是女孩最愛的作品。《天才一族》故事是從同名小說的書頁間流瀉出來，這部片也一樣，故事就活在女孩手中的書頁之間。

女孩造訪的墓園中豎立著作家（Author，我們只知道這個正式的稱呼）的半身銅像。**給個提示：倒敘。**這位作家象徵著茨威格，首先登場的是由湯姆·威金森（Tom Wilkinson）飾演的年長作家，他在1985年對著鏡頭講話（這讓我們想起《月昇冒險王國》的紀錄片架構），娓娓道來那個存在於虛構與真實、回憶錄與小說之間、發生在邊境之國的故事。接著，焦點從茨威格身上移開。作家的回憶驟然領著我們回到1962年，作家較年輕的時候。安德森形容由裘德·洛（Jude Law）飾演的年輕作家，是個「理論上被小說化了」[16]的角色。年輕作家造訪了在共產主義箝制下走向衰敗的布達佩斯大飯店。在這裡，由莫瑞·亞伯拉罕（F. Murray Abraham）飾演的年長季諾，回憶起當年和葛斯塔夫相處的歲月。**再給個提示：倒敘。**

這部片有兩個敘事者，其中一位出現在另一位敘事者所講述的故事裡。此外，片中兩個版本的作家，都身穿導演偏愛的棕色諾福克粗花呢（Norfolk Tweed）西裝外套和沙黃色的襯衫（**作者之中還有作者！**）。

安德森表示，葛斯塔夫也是「以茨威格

為主要原型」[17]設計而成。雷夫·范恩斯留著同樣的八字鬍、梳著同樣的髮型。安德森曾擔心自己「以前從沒寫過非美國人的主角」[18]。但這不要緊，葛斯塔夫仍具備很多安德森的主角會有的特質：有修養、自負、衣著品味良好、容易惹上麻煩，以及有辦法罵髒話時像擊鈸一般，鏗鏘有力。

要能演活他的主角，這個角色永遠是以門僮的視角呈現、存在於門僮珍愛的回憶裡，安德森心裡有個面孔。他很喜歡雷夫·范恩斯在《殺手沒有假期》（In Bruges）中暴怒發狂的橋段。范恩斯在其他電影中也不乏有逗趣喜感的演出。此外，他在史蒂芬·史匹柏的《辛德勒的名單》（Schindler's List）中穿著軍服、長筒靴飾演納粹軍人，對照這次葛斯塔夫的角色，實在很諷刺。「我大概十年前左右見過他，當時我在某人家裡，走進廚房時，他就坐在那。」安德森回憶道。「我想和他合作。他是個認真、情感豐沛的人。」[19]

他知道雷夫·范恩斯可以勝任連珠砲的說話方式。范恩斯是個方法演技派的演員，而且是以文質彬彬的方式呈現。「他想從裡到外感受這個角色的生命。」[20]安德森對此非常欽佩。葛斯塔夫在片中一直都是個謎，我們無從在螢幕上知曉他的背景，而講究的雷夫·范恩斯替這個角色發想了一段完整的經歷。想像出身貧寒的他，怎麼在英國發跡，如何在某個大飯店裡從「最卑微」[21]的工作做起、一步步向上打拼，幫上飯店客戶的忙、慢慢累積各式各樣的祕密。接著遊走歐洲各地、從一個飯店的大廳到另一個飯店的大廳，在一個昨日世界最輝煌的時候活著。

這位得過奧斯卡獎的英國演員（他也是名門望族的後裔，有個身為探險家的表叔雷諾夫·范恩斯﹝Sir Ranulph Fiennes﹞），了解在安德森的電影裡表演就像壁紙一樣，一切都很精準。雷夫·范恩斯表示：「對台詞應該怎麼說，魏斯很有

↑ | 年老的季諾（莫瑞·亞伯拉罕，左）和年輕的作家（裘德·洛），在共產主義籠罩下的飯店餐廳裡舉杯。這個時期呈現淡漠、黃昏時分的色調。

↓ | 在已逝的美好歲月裡，大情聖葛斯塔夫逗女性仰慕者開心。雷夫·范恩斯很驚訝，自己竟然這麼容易就適應安德森世界裡冷面笑匠的表演方式。

想法，而且他通常會引導你朝那個方向演出。」他很樂意這麼和導演共事。此外，他也提及，兩人定調葛斯塔夫這個角色介於「極為裝模作樣、亢奮、有點瘋，和極為自然」這個光譜之間。[22]

不過我們還是可以從一絲不苟的主角，和安德森很有潔癖的算計找到相似之處；他們都（極為紳士地）試著控制他們的世界。但雷夫·范恩斯以自己扎實的演技成為喜劇奇才，他的表演混合著法國導演賈克·大地（Jacques Tati）肢體喜劇裡的理直氣壯，卡萊·葛倫（Cary Grant）在希區考克掌權之下仍保有尊嚴的骨氣，以及一抹比爾·墨瑞身上那難以形容的自戀，而沒有那股頹喪感。

「從一開始，他所飾演的葛斯塔夫，那個溫文儒雅、嚴肅，有時顯得極為疲憊的角色，就成了引人發笑、牽動情緒的核心人物。」影評理察·柯里斯（Richard Corliss）在《時代》盛讚雷夫·范恩斯的

演技，葛斯塔夫「是個極為聰明又神經質的人，做著有些荒謬但又很必要的工作。他認為自己的任務就是要取悅人，而他也做到了，甚至將這門技術提升到藝術的境界。魏斯·安德森也是如此。」[23]

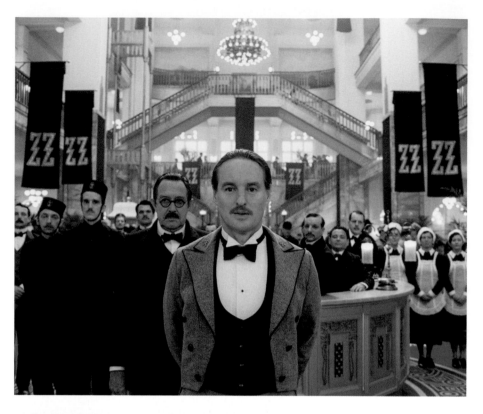

▶ 影射納粹大屠殺的喜劇 ◀

至於季諾（以百老匯演員季諾·莫斯特〔Zero Mostel〕命名；季諾的英文為Zero，數字「零」之意，也代表這個角色就像一張白紙，葛斯塔夫有很大的空間能影響、改變他），安德森認為，這位葛斯塔夫的下屬、徒弟、心腹、共患難的好兄弟（兼共犯）和精神上的兒子，是位來自中東地區的無國籍難民。他表示：「我不知道他是阿拉伯裔或猶太裔，也可能兩者兼具。」[24]這部片沒有直接提到納粹對猶太人的大屠殺

↑｜閃電黨佔領祖布羅卡後，由歐文·威爾森飾演的恰克先生（Chuck）取代了葛斯塔夫，成為飯店的總管。這張圖可以看到在舊百貨公司的建築裡搭出來的飯店大廳，十分精緻華美。

←｜另一位安德森電影的演員班底艾德華·諾頓飾演漢寇斯（Henckels），任職於新的法西斯政權，是個難以取悅的督察。要在表面上是部喜劇的電影中指涉納粹大屠殺，需要巧妙的拿捏才能兼顧。

↗｜葛斯塔夫（雷夫·范恩斯）和季諾（東尼·雷佛洛里）偷偷摸摸地杵在飯店的保險箱旁。飯店總管和門僮之間深厚的師徒關係，是本片主要的魅力所在。

（Holocaust），但這件事在電影中無所不在。片中，季諾的身份證明文件不斷被法西斯政權閃電黨（ZigZag）人士認為有問題（閃電黨就是安德森平行宇宙裡的納粹政權），這條隱約暗示季諾可能具備猶太血統的線索，挑動了現實世界裡的敏感神經。

滔滔不絕的「首腦」和他忠誠的「跟班」之間的情誼點亮了整部片，而這樣的關係也是安德森慣用的雙人搭檔安排，可以一路追索到《脫線沖天炮》裡的迪南和安東尼。然而，儘管季諾的生命時常受到威脅（那是大時代的不得已），葛斯塔夫卻持續給予安德森作品中罕見的深厚父愛。

為了要找到適合詮釋季諾的演員，安德

森要選角指導到以色列、黎巴嫩的貝魯特、北非的摩洛哥找人。但季諾的化身卻自己走進了加州的安那罕市的試鏡間。東尼·雷佛洛里在此之前從未有過專業的表演經驗，但他還是寄了試鏡影片。安德森喜歡他的大真無邪，並決定讓本片的美國演員都用美國腔演出。這讓整部片感覺像是1930、1940年代的產物……好萊塢在國外。

十幾位主要角色參與在這一連串混合著鬧劇和冒險的故事中，簡單來說就是葛斯塔夫被誣陷謀殺了D夫人，而他也捲畫潛逃、藏匿「贓畫」，之後被補，接著越獄成功（過程中都有季諾珍貴的協助），然後躲避歹毒的爪牙賈波林和閃電黨的軍隊。

《歡迎來到布達佩斯大飯店》描述不同時期都有各自的畫面長寬比（aspect ratio）（電影裡又有電影！）。現代場景的話，包括1985年都使用現在常用的寬銀幕，長寬比為1.85:1。至於1962年時期，這時的布達佩斯大飯店蒙上一層橙色混著綠色的衰頹感，採用了新藝綜合體（CinemaScope）規格的2.35:1。回到1932年黃金期時，長寬比採用近乎正方形的1.37:1學院比例（Academy ratio），安德森以老式變形鏡頭拍成，畫面四周會有點模糊。

RALPH FIENNES

M. Gustave

F. MURRAY ABRAHAM

Mr. Moustafa

MATHIEU AMALRIC

Serge

ADRIEN BRODY

Dmitri

WILLEM DAFOE

Jopling

BILL MURRAY

M. Ivan

THE GRAND BUDAPEST HOTEL

Directed by WES ANDERSON

SAOIRSE RONAN

Agatha

JASON SCHWARTZMAN

M. Jean

LÉA SEYDOUX

Clotilde

TILDA SWINTON

Madame D.

TOM WILKINSON

Author

FOX SEARCHLIGHT PICTURES in Association with INDIAN PAINTBRUSH and STUDIO BABELSBERG Present an AMERICAN EMPIRICAL PICTURE
Costume Designer MILENA CANONERO Original Music by ALEXANDRE DESPLAT Music Supervisor RANDALL POSTER Editor BARNEY PILLING
Co-Producer JANE FRAZER Executive Producers MOLLY COOPER CHARLIE WOEBCKEN CHRISTOPH FISSER HENNING MOLFENTER Produced by WES ANDER
Screenplay by WES ANDERSON GRANDBUDAPESTHOTEL.COM

JEFF GOLDBLUM

Kovacs

HARVEY KEITEL

Ludwig

JUDE LAW

Young Writer

EDWARD NORTON

Henckels

OWEN WILSON

M. Chuck

introducing
TONY REVOLORI

Zero

D BUDAPEST HOTEL" U.S. Casting by DOUGLAS AIBEL U.K. Casting by JINA JAY
esigner ADAM STOCKHAUSEN Director of Photography ROBERT YEOMAN, A.S.C.
TT RUDIN STEVEN RALES JEREMY DAWSON Story by WES ANDERSON & HUGO GUINNESS
WES ANDERSON

↑ | 2014年2月，安德森把自己裹得很
暖和，出席《歡迎來到布達佩斯大飯
店》的紐約首映。這部大膽又華麗的
電影成為他最賣座的片。

← | 秀出安德森的固定班底和新合作演
員的大陣仗，是這部電影其中一項
精心安排（且成功）的行銷手法。這
張圖也能一目瞭然看到大家鬍子的
造型。

完美取鏡

魏斯・安德森的短片和廣告精選

IKEA宜家家居：《不無聊》（Unböring）（2002） —— 在這則廣告的風格方面，安德森的印記沒那麼明顯，但廣告本身的想法還是非常安德森。一家人在整潔的客廳發生爭執，接著攝影機揭曉——你猜得沒錯！這家人在IKEA店內的展示區。

美國運通（American Express）：《我的生活，我的卡》（My Life. My Card.）（2006） —— 這支知名信用卡的廣告十足體現了安德森的巧思，不僅諧擬了一部安德森的電影（由固定班底傑森・薛茲曼和瓦里斯・阿魯瓦利亞主演，兩人身穿全白服裝，位在一棟高雅的豪宅前），也諧擬了安德森怎麼拍電影：廣告中，導演快速帶我們一窺他在拍片現場天天要經歷的繁瑣，如何應對愛抱怨的劇組人員各式各樣的要求。他在這支廣告裡身穿棕褐色獵裝。

《騎士飯店》（2007） —— 從最初的黑白短片《脫線沖天炮》開始，安德森的短片和廣告都以他獨特的風格拍成，持續拓展他的宇宙以及處理幽默的能耐。這場發生在巴黎飯店房間的調情，最後演變成《大吉嶺有限公司》的序曲。

軟銀集團（SoftBank）：《胡洛先生》（Mr Hulot）（2008） —— 這支一鏡到底的超短廣告，取法了賈克・大地的肢體喜劇經典《胡洛先生的假期》（Mr. Hulot's Holiday），而且由布萊德・彼特（Brad Pitt）主演，千真萬確！他的穿著從帽子、短袖上衣到長褲都是淡黃色的。

時代啤酒（Stella Artois）：《我的愛》（Mon Amour）（2010） —— 時髦男子帶約會對象回他那高科技的巴黎公寓。這裡的高科技，指的是充滿小機關、反映1960年代未來觀的安德森風格高科技（就像《海海人生》貝拉風特號的時尚版）。正當男子暫時離開把自己弄得更時髦，等待中的女子玩起控制機關的儀表板，啟動了一連串新奇的功能，最後被綠色的沙發吞噬，跌進機關裡。不過別擔心，她已經啟動了自動倒滿時代啤酒的裝置。

Prada：《卡斯泰洛・卡瓦爾坎蒂》（Castello Cavalcanti）（2013） —— 時間精準設定在1955年9月，場景位於有場賽車比賽經過的義大利小鎮卡斯泰洛・卡瓦爾坎蒂。將近八分鐘的廣告裡，傑森・薛茲曼飾演語速飛快的美國賽車手，因為撞車而決定在當地多留一會兒。如果你還在乎的話，這支廣告也宣傳Prada。

Prada：《Candy》（2013） —— 這支廣告由安德森和羅曼・柯波拉聯手打造，描述一段發生在巴黎的三角戀情，分成三小段搬演，流暢又時髦。固定班底莉雅・瑟杜飾演的女主角在兩位帥得沒天理、互為至交的追求者之間，無法下定決心。飾演追求者的彼得・葛戴奧（Peter Gadiot）和羅多夫・保利（Rodolphe Pauly）在廣告裡神似到不可思議的程度。

H&M：《一起吧》（Come Together）（2016） —— 表面上替服飾店打廣告，實際上卻再現《大吉嶺有限公司》裡的「思路列車」。飾演列車長的安卓・布洛迪，在他誤點的火車上（車廂內塗成粉綠色）散播聖誕節的快樂。攝影機在車廂之間以平行、垂直移動的方式，帶到火車上寂寞的乘客。這是安德森目前唯一一部聖誕節影片。

不管是首次合作或原本的固定班底，眾明星都很樂意接演戲份少但難忘的角色，2012 年能在安德森電影裡咖一腳的意義可見一斑。除了前面提過的演員，還有傑夫·高布倫、艾德華·諾頓、安卓·布洛迪、哈維·凱托、莉雅·瑟杜、鮑勃·巴拉班、歐文·威爾森、傑森·薛茲曼，還有比爾·莫瑞（**怎麼可能少了他**）。

這些人在拍片期間，也就是 2013 的 1 月到 3 月之間，全部都下榻在哥利茲小鎮的一家飯店裡。安德森說：「我認識的一位廚師從義大利來為我們煮飯，我們每天都一起吃晚餐。幾乎每回都是一場小型、熱鬧的晚宴。」[25]

《歡迎來到布達佩斯大飯店》在 2014 年 2 月 6 日的柏林影展首映，獲得滿堂彩。沒有一個地方比這裡更適合這部電影的首映了。影展期間，柏林著名的阿德隆飯店（Hotel Adlon）大廳裡，擺著布達佩斯大飯店的模型（**飯店之中還有飯店！**）。影評盛讚導演以嶄新的自信大玩舊把戲。不過沒人想到，這樣的大膽最後替安德森找來了一大票欣賞他風格的觀眾。這部片的全球票房達一億七千三百萬美元，成績斐然，幾乎是《月昇冒險王國》和《天才一族》票房的三倍。這股氣勢一路帶著這部片進到奧斯卡，獲得九項提名，包括最佳影片、最佳導演、原創劇本。最後成功抱回四座獎項：最佳藝術指導、最佳服裝設計、最佳妝髮、最佳原創音樂。

← | 在精彩的短片《騎士飯店》裡，傑克·惠特曼（傑森·薛茲曼）和他那位姓名不詳、不可靠的女朋友（娜塔莉·波曼）從巴黎飯店房間望出去。

↗ | 「有框（監獄接見窗口）的鏡頭景框，諷刺身為布達佩斯大飯店鑰匙總管的葛斯塔夫（雷夫·范恩斯）反而被關起來。

至今，這部片被視為安德森風格的巔峰之作，但不是所有人都這麼想。影評人大衛·湯姆森（David Thomson）在《新共和》這麼批評：「過度裝飾造成的大混亂」。[26] 也有零星的爭論，覺得不該在笑鬧的喜劇中拿 20 世紀的慘劇做文章。但這完全搞錯重點了；正就是這樣大膽的懸殊，表面的笑鬧滑稽和背後的嚴肅沉重產生的對比，才讓這部電影一點都不張揚，卻殺傷力十足。就如安德森所說：「我意識到這部片有很沉重的東西，而我之前的作品從來沒有這樣的特性。」[27] 童年的失落變成了整個文明的失落。

盈滿了對「某個不太真實的世界」的懷舊，這部電影探討的是「說故事的本質」。透過羅勃·約曼的攝影，穿過廊道、隨著纜車爬行，這部片從來沒讓我們忘記說故事的方式。這部片讓我們注意到安德森更大的關懷。故事存在的目的是什麼？故事到底在幹嘛？為什麼我們這麼需要故事？

故事真的能療癒人心嗎？藉由從真實中編織出假象、從悲傷中提煉出笑料，安德森鏡頭下的說書人在做的，是克服死亡。

強納森·羅尼（Jonathan Romney）在《電影評論》寫道：「安德森在《歡迎來到布達佩斯大飯店》下了個大賭注，而且也贏得漂亮。這個賭注就是：一部電影可以極度精煉、準確、機關算盡，可說是達到機械化的程度；但同時仍然能承載牽動情感的內容，即便這樣的內容是以較間接、比較深奧的方式傳達。」[28]

如果再看兩三遍，喜劇色彩就會漸漸淡去，潛藏的悲劇則會浮現，揪著你喘不過氣。只用很簡短、近乎隨口提及，但如匕首般鋒利的台詞，年老的季諾迂迴地提到他的摯愛們最後的命運。他提到阿嘉莎和襁褓中的兒子都被「普魯士流感」（Prussian Grippe）[29] 奪走了性命。至於英勇、慷慨、了不起的葛斯塔夫先生，則是「最後，他們槍斃了他。」[30]

ISLE OF DOGS
犬之島

— 2018 —

第九部片，魏斯·安德森回到定格動畫的嚴酷環境裡。
要述說一個帶有政治諷刺意涵的流浪狗科幻故事，同時又向日本文化致敬，定格動畫是再適合不過了。

　　回顧安德森一系列自成一格的電影，沒有人認為他的作品會引發什麼爭議。但這次不一樣了。安德森的最新作品《犬之島》，是另一部耗工費力的定格動畫，花了漫長的兩年在倫敦三磨坊拍攝，但故事場景卻設定在二十年後的日本。這部動畫招來許多譴責，認為是西方藝術家將自己荒唐離奇的計畫，強加在另一個文化上。**文化挪用出沒注意！**

　　安德森找了《大吉嶺有限公司》的編劇團隊傑森·薛茲曼、羅曼·柯波拉，三人合寫《犬之島》的劇本，故事始於一位邪惡市長小林（Kobayashi）的陰謀。就連玩偶大小的小林市長，都神似趾高氣昂的日本巨星三船敏郎。因為一段複雜的歷史淵源，這段過往牽扯到愛貓的人類氏族與狗之間的對抗（充滿神祕氛圍的電影序場交代了大致經過），使得目前當政的邪惡小林市長以巨崎市（Megasaki City）裡精心製造的三大犬隻問題：犬隻數量過剩、犬流感、口鼻熱，將這座虛構的大都會裡所有的狗流放到附近的垃圾島（Trash Island）上。第一隻以電纜車（由左至右的推軌鏡頭拍攝而成）流放的狗叫做「斑點」（Spots，李佛·薛伯〔Liev Schreiber〕配音），他之前擔任保鑣，保護小林市長領養的十二歲孤兒小林中（阿中，Atari，高尤·藍欽〔Koyu

Rankin〕配音）。為了找回心愛的狗，心急如焚的阿中偷偷開走了一架小型飛機前往垃圾島，並因飛機故障而強行迫降在島上。找尋斑點的過程中，他獲得五隻狗的幫助：四隻話超多的前寵物犬，和一隻難相處的流浪狗「老大」（Chief，布萊恩·克蘭斯頓〔Bryan Cranston〕配音），他咬起人來比大聲吠叫更可怕。

　　以上這些其實都沒有嚴重的政治不正確。除非，你是愛貓人士。

↑｜流浪狗故事的說書人。安德森再度和《大吉嶺有限公司》的編劇羅曼·柯波拉、傑森·薛茲曼合作撰寫劇本。

→｜《犬之島》試圖要深情、深刻地向日本及其文化致敬，但突出的喜劇調性招致「文化挪用」的指責。

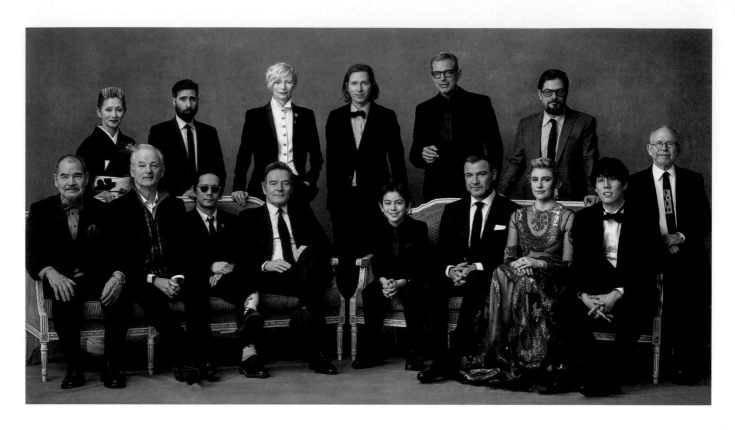

▶ 重新想像日本 ◀

片中，男孩和狗穿越末世感強烈的垃圾島尋找另一隻狗。這段旅程穿插了章節標題畫面、過往回顧片段、新聞播報畫面、剪接鏡頭，以及次要情節；即葛莉塔·潔薇（Greta Gerwig）配音的崔西·沃克（Tracy Walker），這位好管閒事、像麥斯·費雪的美國交換生，煽動同學加入挺狗的起義行動，對抗小林市長和他的爪牙。情節副線還包括小林市長的極權政府，正暗中進行多項陰謀。

電影裡出現了機器狗、電腦終端機，阿中穿著大衛·鮑伊風格的銀色連身衣、太空頭盔，整體氛圍很類似霓虹燈充斥、反烏托邦的日本動畫，以及要破關晉級的電玩遊戲。《犬之島》可說是安德森首部科幻片，

但這部電影又借重很多舊時代的素材，混合了日本武士電影的意象，以及出現在其他作品中、屬於六〇年代的笨重玩意。

「這絕對是根據我自身的日本電影經驗，重新想像日本的作品。」[1] 安德森表示。

但時代不同了。大家激烈地爭論：安德森把日本文化當作自助沙拉吧，挑選想要的元素做成電影，這樣到底合適嗎？簡單來說，什麼樣的人可以進行什麼樣的藝術創作？

從報刊評論吸睛聳動的標題，到社群媒體裡湧現的抨擊，那些意見盛氣凌人、張牙舞爪。「《犬之島》牽扯到的爭議，在一開始製作時還不存在。【26】」[2] 馬克·伯納丁（Marc Bernardin）在《好萊塢報導》（Hollywood Reporter）中指出。他認為，安德森把日本文化當裝飾壁紙，而不是故事的必要元素。不過，他也承認，這個問題細

究的話不得了，現代文化可能會分崩離析。

史提夫·羅斯（Steve Rose）在《衛報》的影評裡，列出了一堆敏感的元素。為什麼電影裡所有的狗都由美國白人演員配音？葛莉塔·潔薇配音的金髮雀斑女孩崔西不就是「白人救星」[3] 嗎？他拿了最近幾部有「漂白」爭議的電影《攻殼機動隊》（Ghost in the Shell）、《奇異博士》（Doctor Strange）和《犬之島》類比。他也抱怨，「電影裡出現的爆炸產生了蕈狀煙霧，在在提醒了日本曾受原子彈攻擊，而且還是由一位來自投彈國家的導演設計出來的？在開玩笑嗎？」[4]

垃圾島和廣島、長崎遙相呼應，令人感到一陣寒意。但和《歡迎來到布達佩斯大飯店》影射大屠殺一樣，這是在故事裡找到一個現實的裂口，滲透出這股寒意。

過去，（**大部分**）影評對他的電影都

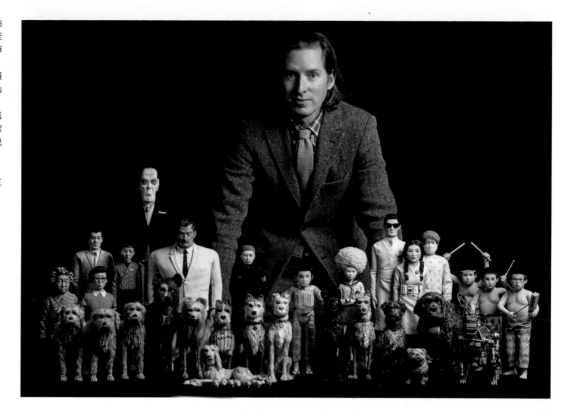

← | 各就各位。《犬之島》團隊在柏林影展正式留影。後排由左至右依序為夏木麻里、傑森‧薛茲曼、蒂妲‧史雲頓、魏斯‧安德森、傑夫‧高布倫，和羅曼‧柯波拉。前排依序為高山明、比爾‧莫瑞、野村訓市、布萊恩‧克蘭斯頓、高尤‧藍欽、李佛、薛伯、葛莉塔‧潔薇、野田洋次郎，和鮑勃‧巴拉班。

→ | 戲偶大師。安德森在倫敦的三磨坊和戲偶演員合影。

讚譽有加，現在顯然是時候把他拉下神壇了。大家回頭檢視他的作品，發現了固定的模式。影評大喊，看看他在《大吉嶺有限公司》裡怎麼把印度變成坑殺遊客的地方；但這一說根本搞錯重點，沒弄清楚這是三位局外人眼中的印度。影評也罵，怎麼還開法西斯主義、自殺和離婚的玩笑？

事後來看，這些說英文的狗，牠們的角色塑造都很立體，並極富同情心；但日本人的部份則令人費解。你可以說，安德森太沉浸在自己鬼點子的象牙塔裡了，沒想到這麼做會冒犯到別人。

不過，安德森在這部片裡，確實在探索語言、溝通，以及「說故事的普遍性」這些概念。從表面上來看，這部片很諷刺地是要引導西方觀眾認識日本文化，由寇特尼‧凡斯（Courtney B. Vance）擔任無所不在、「代表這部片的聲音」[5]。【27】

不過，導演又堅持，片中的日文對白不要配上字幕。「某些時候，你未必知道那些角色到底在說什麼，但你大概可以掌握。」[6] 如果你是日文母語人士，這部片的觀影經驗會完全不同。

撰寫劇本時，安德森添了位生力軍野村訓市，他是一位室內設計師、雜誌編輯，也替美國電影翻譯。他曾在蘇菲亞‧柯波拉拍《愛情，不用翻譯》時幫上忙，並經由蘇菲亞‧柯波拉的介紹認識了安德森。安德森第一次去日本時，野村訓市帶他逛酒吧，兩人很快就成了朋友。野村訓市替《犬之島》的故事帶入了母語人士的觀點，並替邪惡的小林市長配音。

再更進一步，電影以典型安德森的古怪風格，在關鍵、戲劇性的時刻，安排了法蘭西絲‧麥朵曼配音的口譯員尼爾森（Nelson），將小林市長的發言同步口譯成

言簡意賅的新聞快報，還有崔西充滿活力的發言，以及電子同步翻譯裝置讓觀眾知道故事的發展。另外，要澄清的是，片中的狗並不說英語，是為了方便觀眾而翻譯了這些狗叫聲。

《犬之島》裡有很多精心安排的反諷，這讓影評對安德森的批判還有待商榷。其一，戰後的日本文化早就深深受到美國影響。**文化挪用之中又有文化挪用！**再來，大家對這個流浪狗的故事也太小題大作了吧。

▶ 故事元素解析 ◀

不過，前面提到的爭議也值得探究。安德森怎麼會想出這個充滿狗狗尾巴的荒唐故事呢？《犬之島》裡面有什麼樣的元素呢？

一切都從一個路標開始。當年安德森為了拍《超級狐狸先生》到了倫敦。前往三磨坊的路上，他注意到通往「犬之島」的路標，那個座落在泰晤士河畔的半島，曾布滿碼頭和倉庫，現在改成了住宅區。他覺得這個名稱很討喜。如果真的有一座只有狗居住的島呢？他記下了這個概念供以後使用。畢竟，安德森喜歡島嶼（雖然嚴格說起來，倫敦的犬之島是個半島）。《月昇冒險王國》和《天才一族》的場景都安排在島上（後者的場景在曼哈頓）。這次，這座島在另一座島的外海。

一切都從狗開始。安德森想用狗導正大家對他的錯誤看法。《月昇冒險王國》上映後，《紐約客》有篇文章認為，這位導演似乎和這些四隻腳的人類朋友有仇。**更多爭議了！**片中，剛毛獵狐梗犬史努比（Snoopy）是第五十五隊童軍團忠心的吉祥物，他被箭刺中脖子，死於非命。《天才一族》裡，譚能鮑姆家養的獵犬巴克利（Buckley）被歐文·威爾森開車撞死。《海海人生》裡，那隻沒有名字、只有三隻腳的狗，最後被困在作為海盜大本營的小島上【28】（只有一隻狗的犬之島）。至於《超級狐狸先生》裡，看門的獵犬史派茲（Spitz）被餵食下了藥的的藍莓。這可是一連串的虐狗行為。撰稿的伊恩·克勞奇（Ian Crouch）認為，這些對狗的不尊重，體現了「貫穿安德森作品裡，那股些微反社會的情感欠缺」。[7]

終於，《犬之島》裡，狗狗們成了英雄（**把英文片名唸慢一點，就會發現是個雙關語**）。[29]但他們得先被流放、下藥、挨餓、斷了腿、瞎了眼、掉了耳朵牙齒，並驚險逃過焚化的命運，才會變成英雄。

這部片的幾位編劇對寵物的愛天差地遠。安德森提到，傑森·薛茲曼「有隻和他生活了大約十一年的狗，他絕對是百分百的狗派」[8]柯波拉則養了隻貓，極為寵愛。安德森自己則沒養貓也沒養狗。他太太茱曼·瑪露芙在英格蘭的肯特郡養了幾隻山羊，但他不覺得自己是「山羊派」。不過，他十二歲時，家裡養了隻黑色的拉布拉多犬——沒錯，牠叫老大。安德森回想：「我不覺得牠的性格像《犬之島》裡的老大

↓｜每個仿日本的畫面都帶有安德森細膩的設計。我們不僅看到典型的安德森對稱（比爾·莫瑞配音的狗角色「老闆」位居畫面的正中央），衣服和碗盤的顏色彼此呼應，在桌上蜿蜒擺放的線條則延伸了電視頂端的天線，手上的筷子也重複這個線條。

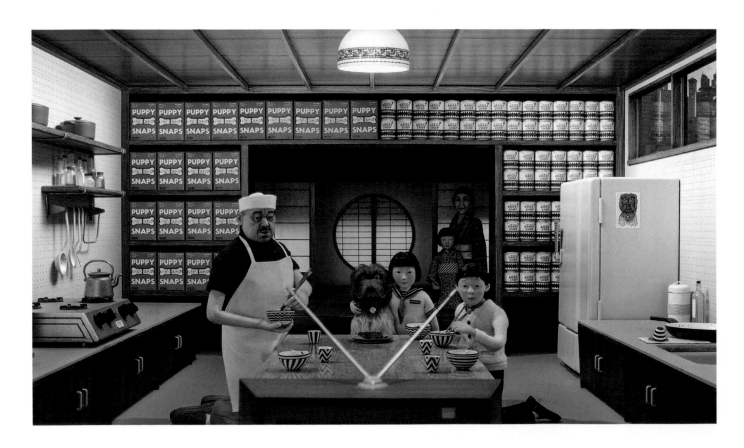

一樣複雜，牠還滿直來直往的。」[9]

狗對安德森的意義，更多的是電影裡的元素。他對深具情緒渲染力的「男孩與狗」類型很有興趣：催淚影集《任丁丁歷險記》（The Adventures of Rin Tin Tin）、電影《靈犬萊西》（Lassie Come Home）、《老黃狗》（Old Yeller），以及和狗有關的冒險電影像《極地守護犬》（Call of the Wild）和《雪地黃金犬》（White Fang）。《犬之島》裡，有許多橋段讓人想起丁丁與他忠心的剛毛獵狐梗犬白雪（Snowy）【30】。比較暗黑的另一面，安德森製作本片時，也參考了理察·亞當斯（Richard Adams）所寫、造成兒童心靈創傷的擬人化動物小說《瓦特希普高原》（Watership Down）和《疫病犬》（The Plague Dogs）（與相關改編作品）。《疫病犬》敘述兩隻狗從醫療研究機構逃出

來後，遭到追捕，因為他們可能帶有鼠疫病菌。《犬之島》裡，我們會遇上一群「法外之犬」，因為醫療實驗而滿身傷。

安德森說：「事實上，我喜歡狗作為電影裡的角色。」[10] 當然，他的狗和人一樣，是一群和譚能鮑姆一家一樣有問題的領導犬。

這一切從日本開始。自從大學時代開始狂看黑澤明電影，安德森一直想著日本電影。起初，他只看過《羅生門》，圍繞著一位武士之死、剖析回憶與謀殺的作品。後來，除了時代劇傑作《七武士》、《大鏢客》，他也陸續看了黑澤明的黑色電影、黑幫電影和家庭劇，當安德森更了解黑澤明傑出的電影生涯時，他便明白，自己非常喜愛這位日本導演。他會著迷於某位藝術家和他身處的文化，而他對黑澤明和日本的喜愛，就和他對薩雅吉·雷與印度的喜

愛一樣，或是費里尼與義大利。他很欣賞這些國家如何敬重他們的電影人。

不過，日本元素不僅有黑澤明。這部電影致敬的對象很多，包括小津安二郎、《哥吉拉》導演本多豬四郎（及其他相關的怪獸電影）、遠近馳名的動畫大師宮崎駿，還有漫畫、十世紀左右的大和繪，以及江戶時代歌川廣重的風景木刻版畫。整個故事也隨著日本傳統樂器太鼓的打擊樂開展。

拍攝壽司師傅準備壽司的橋段時，安德森要求師傅戲偶展現出的手藝，要和

↓ | 從眾心理──對安德森來說，讓狗當主角的點子，是順應狗作為忠心夥伴的電影傳統形象。真實生活中，他對寵物的態度含糊不清。

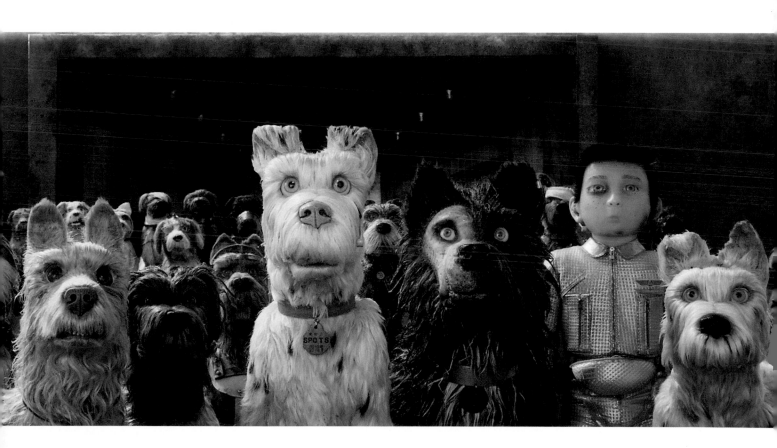

→｜黑澤明的傑作《七武士》是本片最重要的致敬與崇拜對象。左二是黑澤明最中意的演員與繆思三船敏郎，他是小林市長戲偶造型的參考人物。

真實情況分毫不差，不然看起來會很蠢。為了這不到一分鐘的動作，製作團隊花了六個月時間拍攝。

不管你怎麼看待成品，安德森在製作時是以學術研究的嚴謹，全然沉浸在這個文化中。

他第一次造訪這個國家，是在編寫《犬之島》的十三年前。這趟旅程讓他想做一部關於日本的電影。「不單單是我造訪日本的經驗非常愉快，」他解釋，「而是我真的覺得在日本受到啟發，而想創造點什麼。」[11]

這是他逃離美國逃得最極致的一次，儘管是逃到想像中的日本，而且是在東倫敦以模型製成的日本。拍電影向來能拓展他的生命經驗。他特別喜歡住在巴黎，因為這讓他覺得自己好像生活在電影場景中。為了《犬之島》，他花了六年的時間，每天都在思考關於日本的種種。「這真的會改變一個人，而我喜歡自己受到這種改變。」[12]

這部片也與再次挑戰定格動畫大有關係。安德森愛極了這個表現形式。以創作的角度來看，他能徹底掌握手上的素材，其實一切都得從零做起。他能以模型搭建出整個世界，而《犬之島》裡，狗腳印踏過的地理範圍比《超級狐狸先生》要大得多。

安德森強調，這個故事特別適合以動畫表現。「要把這個故事拍成真人電影會難很多，但還是做得到。」他試著想像黑澤明把這個故事拍成真人電影的樣子，而且也能想像結果有多好。但諸多不這麼做的原因都很有道理：「如果打算要有會說話的狗，」他承認，「用戲偶呈現也還不錯。」[13]

他還是覺得，讓這些戲偶從一身金屬零件、泡綿、布料之中活起來的過程非常神祕。自從《超級狐狸先生》之後，他就保留拍攝真皮（這次用的是羊駝的毛）戲偶會產生的漣漪效應，這個效果現在有了名字：**抖動**（boiling），指的是技術上的失誤：真實毛髮在炙熱的燈光下拍攝時，因為些許移位，導致影片播放時毛皮像在飄動。結果就好像在他密閉的模型宇宙中，注入了真實生命一般。

前面提到的這些元素，造就了這部作品。沉浸在《歡迎來到布達佩斯大飯店》的

成功，福斯探照燈影業很樂意支持自家最受寵的兒子展開新的冒險（預算仍不得而知）。2016年10月，這部片在三磨坊動工，緩慢向前。

停格動畫的興趣

安德森指出，自己對定格動畫長久的喜愛，始於小時候看藍欽／巴斯製片公司（Rankin／Bass Productions, Inc.）的聖誕節特別節目，例如《紅鼻子馴鹿魯道夫》（Rudolph the Red-Nosed Reindeer）和《聖誕老人歷險記》（The Life and Adventures of Santa Claus）。這些最美國的節目，其實是在日本進行動畫製作的。就像系列叢書魏斯・安德森作品集（Wes Anderson Collection）的《犬之島——動畫電影製作特輯》（Isle of Dogs）裡，影評泰勒・拉摩斯（Taylor Ramos）和周思聰（Tony Zhou）在引言中寫道，安德森做這部電影「等於是把他個人受到的其中一項關鍵影響，從頭到尾實際走了一遭」。[14]

↑ | 就連在配備了固定科幻元素的未來
　　日本裡，安德森還是無法抗拒他的
　　藏書衝動，特別描繪了在圖書館閱
　　讀的樂趣。

↓ | 儘管受到文化挪用的指責，安德森
　　也反映出日本早已拿走了西方的文
　　化符號，例如棒球。

「我覺得，我肯定已經接受我大概就是這個樣子了。」[15] 安德森泰然自若地說。攝影機運動總是九十度角。靈感來源、參考資料像五彩碎紙一樣滿天撒。整體情緒給人故作正經、冷面笑匠之感。錄音室裡，比爾‧莫瑞一派悠閒。這就叫做本能吧。

不過，《犬之島》有個新的大問題要解決：要怎麼在垃圾堆中創造出二十五個看上去非常有趣的場景？安德森的答案很簡單：「所有垃圾都分門別類整理得超好。」[16] 垃圾島上以垃圾種類劃分成好幾個區域，有些廢棄物會壓縮成像《瓦力》（WALL·E）裡的正方體鋁塊；電影也會出現一系列垃圾島的俯視地圖，讓我們對島上的地理位置有點概念。

為什麼是垃圾？顯然，垃圾象徵著這些被拋棄的狗；不過，其實還是另一個導演童年出現的元素。「我超愛《芝麻街》裡

的『厭世奧斯卡』（Oscar the Grouch）[31]。」安德森說，「我也喜歡美國有個電視節目叫《搖擺大肚王》（Fat Albert），裡面的角色在垃圾場裡有個聚會所。」[17] 經過多年後的提煉和好品味，垃圾變成了重要的母題。他的電影經常被嫌棄過於堆砌、塞太滿，既然如此，為何不乾脆拍一部堆滿東西的電影呢？除此之外，垃圾場象徵著富有想像力的空間，能以老舊零件重新建構的世界。這也間接呈現了他個人一貫的做法。

「這是一個由深具創意且技術精湛的團隊創造出來，精彩無比的小宇宙。」[18] 蒂妲‧史雲頓自豪地說。她在這部片配音的角色，是一隻名叫先知（Oracle）的凸眼巴哥犬，能預見未來（其實是因為她能解讀電視上的氣象預報）。

每個場景都以顏色和垃圾種類區別。有個橋段襯著的炭黑背景，是由成堆的汽

↑｜老大（布萊恩‧克蘭斯頓）和男孩阿中（高尤‧藍欽），穿過垃圾島上一個個像電玩遊戲的區域。這時行經了由超現實的雕塑製成的廢棄水管。

→｜睜大眼的先知（蒂妲‧史雲頓）具備不可思議的能力，可以解讀電視上的氣象預報，因此能「預測未來」。蒂妲‧史雲頓其實是和安德森一起度假時，順便錄了她的台詞。

車廢電池和老舊映像管組成。有間簡陋的小屋則是由逐一上色、極小的清酒玻璃瓶建成。製作團隊從零開始，做了超過一百個1950年代的清酒瓶標籤。

隨著主角們穿越了十二個垃圾島的不同區域，場景漸漸演變成代表著失落文明的廢墟。生鏽的發電廠、荒廢的高爾

夫球場、廢棄破敗的主題樂園——小林遊樂園。這座遊樂園的靈感來自奈良夢幻樂園，日本版的迪士尼樂園，戰後的繁榮消逝後被迫關閉。就像哥吉拉電影裡，任憑一切衰敗的文明世界；或像布達佩斯大飯店消逝在人們的記憶中。

至於充滿表現主義風格、繁複雜亂的巨崎市，美術指導保羅‧哈洛德（Paul Harrod）參考了日本代謝派建築（metabolism）[32]、又真實又夢幻的東京大都會，並在兩者之中，塞進了黑澤明和小津安二郎都市電影中的日式庶民家庭生活。此外，還有更複雜的元素。小林市長的紅磚官邸參考了東京的帝國飯店，那是美國現代主義建築大師法蘭克‧洛伊德‧萊特設計。我們也看得到肯‧

亞當（Ken Adam）的《奇愛博士》（Dr. Strangelove），以及在日本發生的007狂想《雷霆谷》（You Only Live Twice）裡復古未來主義風格的場景。

彼得‧布萊蕭（Peter Bradshaw）在《衛報》的影評問到，為什麼直到現在、場景設定在日本，才惹惱了那些進步思想。「和他之前處理《歡迎來到布達佩斯大飯店》的中歐文化，或《超級狐狸先生》裡極為迷人的舊時英格蘭相比，安德森在《犬之島》裡的不敏感或沙文主義並沒有增加或減少。」[19]

整體來看，瘋狂的《犬之島》不算安德森最真情流露的作品；這部片的調性最貼近古怪史詩《海海人生》。儘管如此，這部動畫仍像個珠寶盒，閃爍著絢麗的神采。

從《超級狐狸先生》開始,安德森都很倚重這些會動的設計圖。簡單來說,動態分鏡腳本就是用電腦做出的動畫化分鏡,作為「電影之前的電影」[20],讓導演能大概掌握電影會如何進展。以安德森的情況來說,動態分鏡腳本包括所有計劃好的取景、攝影機運動,和音效設計的想法。安德森利用第一階段的火柴人分鏡(和往常一樣用飯店紙筆和撕下來的筆記本內頁畫成)為基礎,和一小組人馬一起製作動態分鏡腳本。這份動態分鏡腳本帶有點漢納─巴伯拉動畫公司(Hanna-Barbera)[33]傻里傻氣的美學,根本可以自成一部動畫電影了。

反過來說,動態分鏡腳本讓安德森能精心安排更複雜、喧鬧的大場面,進而喪失了他早期電影裡那股自然的從容。安德森自己估計,《歡迎來到布達佩斯大飯店》大概有九成的內容先做了動態分鏡腳本,之後才實際拍攝。

▶ 狗角色的嘲諷與幽默 ◀

不管是大場面、故事、場景或角色的份量,《犬之島》都勝過《超級狐狸先生》的規模。安德森警告他的製作團隊,這會是一部「超多戲偶」[21]的電影。最終,總共在四十四個拍攝台上,用了兩千兩百個戲偶、兩千四百個場景完成了這部作品。這樣純粹的創造力實在太了不起了,也有點瘋狂。

不同於《超級狐狸先生》裡的狐狸(和其他動物)就像毛茸茸的人類,《犬之島》裡的狗仍保有同類的舉止。沒有任何一隻動物穿西裝,他們會跑、走、抓癢、吼叫、旋轉後腿,反射性地坐下,非常神祕地和真的狗十分雷同。製作團隊鼓勵動畫師帶自己的寵物來上班:這些狗狗會在工作現場遊蕩、嗅彼此的屁股、睡覺、煩人類,不知道自己是這齣戲的主角。

儘管如此,電影裡所有的狗講起話來都像安德森的角色。「別再舔你的傷口了!」[22][34]老大對著一隻正在這麼做的狗大吼。電影帶著觀眾第一次到垃圾島上時,有個畫面停在雷克斯(Rex)效果極好。儘管雷克斯有著淺棕色的毛和白色的鼻子,卻露出非常人類的神情(有幾分狗的沮喪),接著艾德華・諾頓開始焦慮地喋喋不休。這些狗也有著典型安德森式的煩惱。

好笑的是,他們是一群有著領袖名字的領導犬:艾德華・諾頓配音的雷克斯[35]是隻難取悅的「前」家犬;國王(King,鮑勃・巴拉班)是個被炒魷魚的代言狗,替一個停產的狗食品牌拍廣告;公爵(Duke,傑夫・高布倫)則是隻說八卦成癮的前寵物;老闆(Boss,比爾・莫瑞)曾是隻高中棒球隊的吉祥物,他到現在還穿著球隊的運動衫;至於克蘭斯頓的老大則是個局外狗,完全沒被馴化。老大具備狐狸先生或史蒂夫・齊蘇的野性:有人餵他,他會直接咬對方的手。雖然雷克斯似乎是這幫地位平等的領導犬中的領頭者(像是四隻腳的

↖ | 被流放的狗狗們，包括雷克斯（艾
德華．諾頓，特寫）、公爵（傑夫．
高布倫）、老闆（比爾．莫瑞）、國
王（鮑勃．巴拉班）和老大（布萊
恩．克蘭斯頓），正在思考一份腐
敗的午餐。

↑ | 電影諧擬了現實中狗（和人類）的行
為，這五隻主要的狗角色都是領導
犬，也因此每個決定都得費勁地經
過全體投票才算數。

法蘭西斯．惠特曼或童軍隊長沃德），但每
個決定都得經過眾狗投票。

第二個好笑之處比較隱晦：這些關注
自我的獵犬現在沒有主人了，就像是一群
毛茸茸的「浪人」，在荒野裡遊蕩找尋意
義。有幾個麥田裡的畫面，麥田的顏色極
度不飽和，看起來像黑白的，都是直接致
敬黑澤明《七武士》的畫面，雖然上場的是
狗不是武士。

他們的品種大多無從得知（不像《超
級狐狸先生》裡，出現物種的拉丁名）、有
著心型的鼻子和長疥癬的皮毛。電影進行

到一半時，阿中替全身墨黑的老大洗澡，
徹底清潔完畢竟變成一隻有著黑斑點的白
狗，這大概是安德森所有電影裡角色變化
最大的一位吧。

至於每個人類戲偶，動畫師就像從顏
料盒裡挑顏料一樣，有一系列的表情可以
選擇，好幾副不同的嘴形可以替換。

更多戲偶角色意味著更多明星助陣。
安德森的演員人數暴增，但很多都是熟悉
的面孔。這次新加入了葛莉塔．潔薇、布
萊恩．克蘭斯頓、李佛、薛伯、野村訓
市，以及初試啼聲的十歲加拿大日本混血
兒高尤．藍欽，還有約翰．藍儂的妻子小
野洋子替絕望的科學家配音。

安德森表示，他都不找經紀人，而是
直接打電話。到現在，這些演員很多都是
他的朋友。就算是沒那麼熟的演員，他也
會找到電話號碼，打去問：「嗨，我是魏
斯．安德森，我有部片……」[23] 他們鮮少拒
絕他的邀約。安德森是透過好夥伴包姆巴
赫認識葛莉塔．潔薇的；至於布萊恩．克

蘭斯頓，他還沒看劇本就答應了。

關於比爾．莫瑞和史嘉蕾．喬韓森的
選角，有個離題的圈內笑話。後者飾演豆
蔻（Nutmeg），原本是一隻表演犬，像《小
姐與流氓》（Lady and the Tramp）的發
展一般，在片中和老大有著若有似無的情
愫。而比爾．莫瑞和史嘉蕾．喬韓森也一
起演了以日本為場景的準愛情片《愛情，不
用翻譯》。這部片同樣也是遊走在文化挪用
的邊緣。蘇菲亞．柯波拉這部片的靈感來
自她父親拍的一支三得利威士忌廣告，由
黑澤明演出。她安排了比爾．莫瑞飾演的
寂寞演員，要來東京拍一樣的三得利威士
忌廣告。

當年，法蘭西斯．柯波拉和朋友喬
治．盧卡斯（George Lucas）（後者的《星
際大戰》開啟了安德森的電影大門），替
年邁的黑澤明找到資金，拍了後來幾部作
品。說到這就要提一下，黑澤明不就公然
挪用了西方故事，創作出那些武士電影的
傑作嗎？

← | 在遊樂園的廢墟裡，阿中（高尤·藍欽）發現他的身高達不到溜這個設備的限制。畫面裡的武士立板模仿了十九世紀木刻版畫家豐原國周的作品。

→ | 男孩站在狗背上眺望的剪影，他在查看周遭是否有生命跡象。沉靜的遠景畫面，襯著詭異的橘色光線，暗示著日本顛簸的過往。

↑ | 小林市長（野村訓市）泡澡時，
和渡邊教授（伊藤晃）及科學家
助理小野洋子（小野洋子）開
會。磁磚拼貼背景模仿了傳統
大和繪的風景畫。

← | 在小林市長的記者會之後，口
譯員尼爾森（法蘭西絲・麥朵
曼）提供了最新消息。這裡的
大型政客壁畫顯示著《大國民》
（Citizen Kane）的深遠影響。

文化滋養的源頭

形塑安德森風格的關鍵影響

楚浮──這位法國新浪潮的才子，一直都是安德森的明燈，特別是描繪精力充沛、但心思敏感的青少年。當年在休士頓的錄影帶店裡發現楚浮初試啼聲的《四百擊》，改變了安德森的人生。這是一位大膽善用自身生命經驗的電影人。

馬丁·史柯西斯──這位美國大導演對年少的安德森表達讚賞與支持。他在風格化、類型化的世界裡，真摯地拍出帶有高度個人色彩、以角色帶動情節的故事。

哈爾·亞西比（Hal Ashby）──1970年代專拍好萊塢冷面笑匠式幽默的導演，像《最後行動》（The Last Detail）、《哈洛與茂德》、《洗髮精》（Shampoo），以及《無為而治》（Being There），都是這類幽默的代表。

薩雅吉·雷──因為非常喜愛這位充滿人道主義精神的印度大導演，安德森拍出《大吉嶺有限公司》；不過在安德森的國度裡，也能感受到這位印度電影大家的溫柔。

路易·馬盧（Louis Malle）──另一位多才多藝的法國導演，他的《芳心謀殺案》（Murmur of the Heart）這部帶有亂倫色彩的成長電影特別重要。他也曾拍攝一系列印度的紀錄片，並和賈克·庫斯托合作過。

奧森·威爾斯──主要的影響是《大國民》的形式主義，與圍繞在安柏森宅邸的家族史詩《安柏森家族》。

黑澤明──《犬之島》幾乎是向這位日本大導演致敬的作品，只是以定格動畫的狗狗表現。此外，也別忘了小津安二郎的固定鏡頭，以及輕柔訴說的家庭故事。

恩斯特·劉別謙──德國出生的知名導演，之後流亡美國在好萊塢闖出一片天。他作品中詼諧的奇想看上去別具深意、獨樹一格。拍《歡迎來到布達佩斯大飯店》時，安德森提供演員一長串的參考作品，

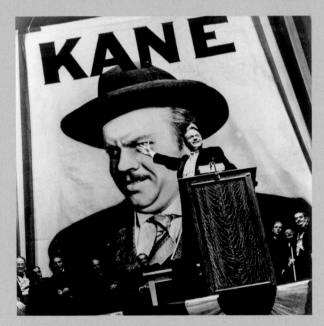

其中就包括劉別謙諷刺名聲和法西斯主義的《生死問題》（To Be or Not to Be），以及關於愛與欺騙、有些憤世嫉俗的《街角的商店》（The Shop Around the Corner）。不過讓這些求知若渴的演員沮喪的是，每個參考作品安德森都只準備了一份。

《烈火悍將》──這部麥可·曼恩1990年代中期的犯罪經典，是安德森作品一再參考的對象，尤以《都是愛情惹的禍》最明顯，展現了安德森對男性犯罪電影的喜愛。很少影評注意到這點，讓安德森很開心。

沙林傑──這位隱居作家的《麥田捕手》（The Catcher in the Rye），是描寫青少年沮喪與錯落的經典，但安德森更看重的是關於格拉斯家族（Glass family）的作品。[36]

艾爾吉──《丁丁歷險記》的作者。丁丁這位大名鼎鼎、身兼記者與偵探的青年，衣著風格突出、有著個性鮮明的朋友。丁丁與他所經歷的冒險旅程，都是出自這位比利時傳奇漫畫家（本名是喬治·波斯貝·勒米〔Georges Prosper Remi〕）之手。

查爾斯·舒茲──美國傳奇漫畫家，一手打造出《花生》漫畫。這部作品透過一群小孩，以消極頹喪的內容描繪生活的不公不義，特別觸動安德森的心。

《紐約客》──安德森特別鍾愛寶琳·凱爾犀利的影評，和這本雜誌對紐約、（如果還有空間的話）對這個世界工整俐落的觀點，以及其中的慧黠與機智、古怪有趣的漫畫插圖，和浮誇的書評。《法蘭西特派週報》是安德森向這份週刊致敬的作品，展現他終生不渝的愛。

↖｜《大國民》裡年輕又充滿才氣的奧森·威爾斯。這位偉大的演員和導演對安德森有著深遠的影響。

撒開那些爭論，《犬之島》普遍獲得正面的迴響。這部片在爛番茄（Rotten Tomatoes）這個粗糙但深具影響力的網站上（它會整理影視評論內容換算成積分），新鮮度高達九成。相較之下，《海海人生》的新鮮度只有56%，最近的重新評價並不包含在內。

這部片的票房還不錯，儘管全球六千四百萬美元意味著同一票人買單，安德森又回頭向自己的信徒傳教了。

《犬之島》明顯讓人感覺，安德森視覺表現的神采千篇一律。所有的引據、參考都很儀式化。你會覺得少了股真實，而沒有安德森最好的作品裡，那種精雕細琢的設計，和主角們的衝動與即興產生的絕妙張力。當故事聚焦在老大的救贖，電影就失去了原本古怪獨特的節奏。

然而，情感還是在的。一如既往，這是一部關於家庭、友誼、成長和那些「最終定義你是誰的事物」，令人又哭又笑的電影。死亡就像 脂棉的烏雲般，盤旋在一片歡樂之上。蘇菲·孟克斯·考夫曼在她研究安德森的書裡寫道：「他把死亡當做渲染角色的方式。」[24] 阿中在一場火車意外裡失去了雙親（他也是個孤兒）。斑點，再來是老大，成了他的代理父親。

引人注意的是，這部片的政治意味更加明顯，片中的巨崎市陷入精心操弄的政治狂熱中。這些政治影射還沒完，在這碟安德森的培養皿宇宙中，還可以加入約翰·法蘭克海默（John Frankenheimer）有著被害妄想症特質的政治驚悚片三部曲：《諜網迷魂》（The Manchurian Candidate）、《五月裡的七天》（Seven Days in May）和《第二生命》（Seconds）。從小林市長的操弄，到雷克斯費勁地要求大家投票表決，安德森在思考民主的本質。從眾心理產生的結果並不會永遠都很理想。而且，真實世界裡的一大群人也發聲了。

《犬之島》的製作初期，川普當選美國總統，而這部片裡政府強制施行的驅逐出境，看起來驚人地有先見之明。「我們做這部片時，世界有了很大的變化，」安德森承認，「我們常覺得，自己身邊的事和故事裡上演的大有關聯。」[25] 他發現自己正在做一部和政治議題相關、狗會說人話的電影。真的「毛」錯。

THE FReNCH DISPATCH
法蘭西特派週報

— 2020 —

第十部片，魏斯‧安德森編排了一首多層次的情歌獻給新聞業。時間跨越 1950 至 1970 年，
地點位在一座虛構的法國城市，故事聚焦於一群旅外的美國知識份子經營的週刊，以及他們的奇遇。

《犬之島》在 2018 年的春天上映後，不管大家對它有多少疑慮，安德森這時已是公認的電影人、藝術家和藝文界偶像了，儘管這些標籤可能讓他感到不自在。粉絲升級成更狂熱的死忠信徒，他統領著世界上最井然有序的邪教。安德森這時已經四十八歲，穿著剪裁講究的西裝、自家公寓陳設優雅，不過他仍然瘦巴巴，看上去充滿稚氣。表面上，他不太像個老前輩，但其實已經很有影響力了。除了自己拍電影（很少人能像他有這麼穩定的表現），他在 2005 年替好友兼合作夥伴的諾亞‧包姆巴赫監製《親情難捨》（ The Squid and the Whale ）。再看看 2014 年他監製了《百老匯風流記》（ She's Funny That Way ），由七十幾歲的人文主義者彼得‧波丹諾維茲（ Peter Bogdanovich ）睽違十三年重返大螢幕執導，就可印證安德森的影響力有多大；畢竟彼得‧波丹諾維茲是他大學時代就很欣賞的導演。

在網路上，安德森特別受到崇拜、分析和致敬（還有惡毒諧擬）。他是大家想認識、了解的對象，人們熱烈蒐集、整理、比對和安德森相關的資訊加以研究。影評人（諸如麥特‧佐勒‧賽茲這類安德森專家越來越多）講起他，好像是說起家人或治療師。「我並不認識安德森本人，」蘇菲‧孟克

斯‧考夫曼在她那本極具個人觀點、研究安德森電影的著作《特寫 —— 魏斯‧安德森》（ Close-ups – Wes Anderson ）裡承認，「不過我知道，他對悲傷的理解，有時候和我一樣。」[1]

現在有一群人以近乎耽溺的程度，著迷安德森那有趣、抽象、封閉的世界。那個世界有著令人驚豔的色彩運用，住著古怪但憂鬱的主角，而且這些角色以某種方式反映了我們自己崩壞的人生。安德森和他的電影把大家聚在一起。

舉例來說，威利‧科沃（ Wally Koval ）是個熱愛旅行的安德森影迷，他在德拉瓦州長大，之後到紐約布魯克林生活。科沃特別欣賞安德森用電影場景召喚出情感，而且他也去了巴黎、布達佩斯和印度朝聖。所到之處，科沃都會拍下讓他想起安德森電影的景象，從色彩的運用、對稱的構圖，到重要的母題。他把照片發佈在名為「不小心就魏斯‧安德森」（ Accidentally Wes Anderson ）的 Instagram 帳號上。很快地，他也開始張貼其他人的投稿：旅館外觀、火車車廂、纜車、戲院、燈塔、圖書館和電話亭。這些景色有些遠在南極大陸和烏拉圭，但都隱約帶著某種安德森風格。「那種不按牌理出牌的特質有點難解釋，」科沃表示，「不過，簡單來說，你看到就知道

↑｜四十八歲的安德森，看上去幾乎不曾變老，不過現在已經是電影界受人敬重的一號人物了。他也是少數能駕馭方格紋配魚骨紋穿搭的人。

→｜《法蘭西特派週報》卡通式的海報揭露了豪華的卡司陣容，還有情節重點。海報風格混合了《紐約客》1946 年 6 月 1 日那一期（沒錯，就是這麼具體）的雜誌封面，以及賈克‧大地《我的舅舅》（ Mon Oncle，1958 ）的電影海報，再加上一點《丁丁歷險記》的封面。

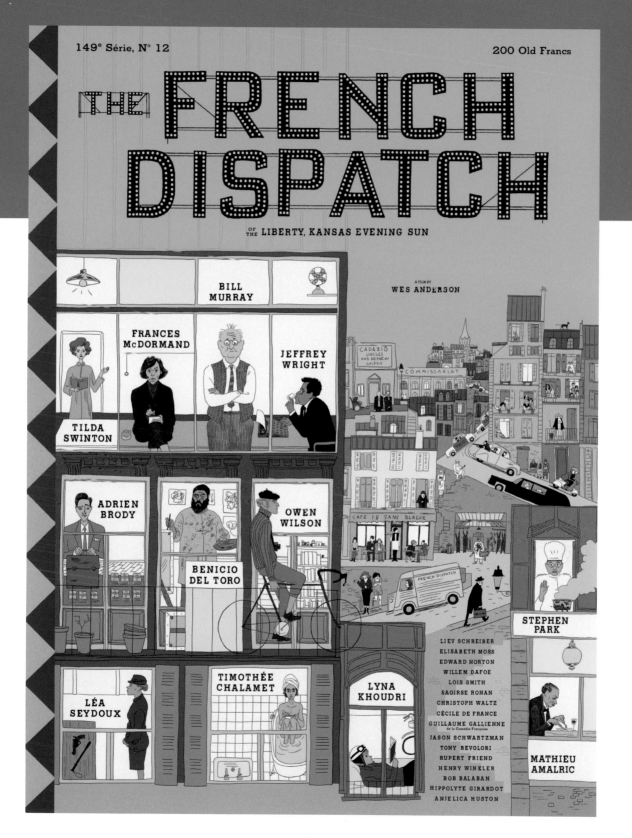

了。」[2] 這個Instagram帳號現在有將近一百萬人追蹤。

▶ 對刊物與撰文的迷戀 ◀

安德森應該不敢，也不想在意這樣的崇拜，或者更進一步講，但願他不會主動確認自己作為電影人的份量。不然他就只會停滯不前。保有那份不按牌理出牌的特質非常重要，這份特質只要一經過作者自我分析，必然會乾枯凋零。一如既往，安德森正專心製作下一部片。這次要回歸真人電影，他很樂意承認如釋重負。不過以什麼形式呈現還不知道。某次訪問時，他輕快地說和狄更斯的作品有關：「狄更斯被改編太多次了，真的沒有空間〔再做一個〕。但我覺得我會想拍個故事，場景設在狄更斯筆下的倫敦，在河岸街（the Strand）附近的某處。」[3]

在《超級狐狸先生》漫長的拍攝期間，他寫好一個劇本《羅森塔爾套房》（The Rosenthaler Suite）擱著。這是受製片人布萊恩・葛瑟（Brian Grazer）（多監製好萊塢賣座片，像是《阿波羅13》〔Apollo 13〕與《美麗境界》〔A Beautiful Mind〕）的委託，根據2006年的法國喜劇片《我最好的朋友》（Mon meilleur ami）重編劇本。故事講一位討人厭的古董商受到事業夥伴的挑釁，要他讓大家見識自己常提到的那位至交。事業夥伴覺得這位至交根本是捏造的，確實也如此。兩人以一個價格不菲的花瓶當賭注，古董商進而誘騙一位健談的計程車司機冒充他捏造出來的好兄弟。在安德森的改編版裡，故事場景從巴黎換到紐約，主角是一位畫商，賭注則換成畫家莫賽斯・羅森塔爾（Moses Rosenthaler）的好幾幅畫作。有人說，喬治・克隆尼和安潔莉卡・休斯頓會是片中打賭的畫商，而安卓・布洛迪則是波蘭籍的計程車司

↑｜《法蘭西特派週報》的辦公大樓，這份雜誌的貨車塗成「齊蘇藍」。臘腸狗是另一個來自《我的舅舅》的靈感。劇組替拍現場加了店鋪門面、路標，並在背景添了建築物，改變了這座小鎮襯著天空的輪廓。

機。然而，2010年他被問及這部電影時，安德森表示他不會執導這部片，並指出羅曼·柯波拉可能會是更適合的人選。「我只是被僱來寫劇本而已，」他聳聳肩，「……不過我最後很喜歡劇本裡的許多東西。」[4]

八年後，《羅森塔爾套房》並沒有徹底被遺忘，安德森也沒有要去倫敦或紐約拍片，而是某個本來就不尋常，而且離家很近的地方。

一開始，謠傳安德森正在籌備一部音樂劇。影評一致贊同。有什麼比音樂劇更適合一位擅長精雕細琢、組合不同音樂元素的導演呢？而且，這會是他首部場景設在法國的電影，這個他感到賓至如歸、極度熱愛的國家；時間則設在第二次世界大戰過後迷茫的時代。蒂妲·史雲頓有可能會參與演出。不過這些傳言最後看來大部分是胡說八道。其中，消息正確的是拍攝場景（時代背景粗略來說也沒錯）：安德森會在安古蘭（Angoulême）這個「西南方露台」[37]5 拍他的新片。安古蘭是個山丘上的城市，風景如畫，以完美保存下來的中世紀壁壘、綠色植物及迷人的舊城區聞名。這就是一個法國版的安德森場景。不過，電影裡，安古蘭不會是安古蘭。

2018年11月，為期六個月的拍攝剛開始時，製作人傑瑞米·道森就把話說清楚了。這部片絕對不會是音樂劇，而是另一部沒有固定類型、非傳統的眾星雲集電影，而且肯定會很好笑。豪華的卡司包括固定班底，像是歐文·威爾森、法蘭西絲·麥朵曼、前面提到的蒂妲·史雲頓，還有比爾·莫瑞（嚇到你了吧！）。不過，這次也多了一些有趣的新成員，包括班尼西歐·狄·奧托羅（Benicio del Toro）、伊莉莎白·摩斯（Elisabeth Moss）、提摩西·夏勒梅（Timothée Chalamet）。電影圍繞在一份由外派美國人經營、鎖定美國讀者的雜誌刊物，雜誌社位於虛構的法國都會區。這個城市有個非常安德森的名字，叫做「無動於衷的倦怠」（Ennui-sur-Blasé）（貼切描述了比爾·莫瑞的調調）。這份雜誌，也是片名，完整名稱叫做《堪薩斯太陽晚報，自由的法蘭西特派週報》（*The French Dispatch of the Liberty, Kansas Evening Sun*）。

← 比爾·莫瑞飾演編輯亞瑟·豪威澤，《法蘭西特派週報》雜誌的中堅份子，以及這部多段式電影的核心人物。儘管以實際的編輯和新聞工作者為藍本，這個角色還是充滿安德森的個人特質。

↗ 豪威澤和「不是鬧著玩咖啡館」的服務生討論將要出刊的最新一期雜誌。請留意釘在軟木板上的姓名標籤，他們是片中三篇主要故事的作者：羅巴克·萊特（傑佛瑞·萊特）、貝倫森（蒂妲·史雲頓），以及被服務生擋住的奎曼茲（法蘭西絲·麥朵曼）；還要加上賽澤瑞克（歐文·威爾森）。這塊軟木板可說是這部電影的地圖。

電影由安德森過往的夥伴福斯探照燈影業出資，不過才同意提供相對精實的兩千五百萬美元，母公司二十世紀福斯影業就賣給了迪士尼。這等於讓安德森重回迪士尼的懷抱，這家曾出資讓他拍攝《都是愛情惹的禍》、《天才一族》，和《海海人生》那趟揮霍旅程的電影公司。不過，安德森與迪士尼彼此之間也沒什麼疙瘩了，因為安德森現在看起來是門好生意。

總之，這是另一部價錢合理、不按牌理出牌的製作，有著美式精明與歐式風采，還加了很多安德森自己的元素。「這個故事很難解釋，」安德森略顯窘迫地向法國刊物《自由夏朗德》（Charente Libre）承認，當時電影拍到一半（此刻的他希望能保

密）。「〔這部片是關於一位〕駐法的美國記者，他辦了份雜誌。電影比較是在描繪這號人物，描述他為想寫的內容奮鬥。這不是一部關於新聞自由的電影，不過講到記者，你也會談到真實世界發生的事情。」[6]

現在，你大概已經知道，安德森在他的電影生涯中，明顯展現出他對第四權的重視。《都是愛情惹的禍》裡，麥斯・費雪是校刊《洋基評論》的發行人，他以此為傲。《海海人生》的核心故事裡，凱特・布蘭琪飾演的那位堅毅勇敢的記者，想從比爾・墨瑞飾演的海洋學家齊蘇身上挖出一篇報導。至於《歡迎來到布達佩斯大飯店》裡匆匆出現的報紙畫面，如果觀眾仔細看的話，會發現上面的報導全都是完整的內容。

相信你也注意到安德森近乎虔誠信仰、備受好評的美國週刊《紐約客》。這份雜誌的譏諷色彩與智識上的嚴謹，一直都是他人生的明燈，而且我們也能從他拍片的肌理中感受到同樣特質，像《天才一族》就很明顯。但不僅止於他的作品，安德森的個人品味、價值觀和鑑賞力，都和這本文化聖經密切貼合。他收藏的《紐約客》合訂本最早的期數可追溯到1940年代。

因此，由《紐約客》獨家披露安德森對這本雜誌的愛（這份情有獨鍾甚至包括對特定撰稿人和個別文章的喜愛）直接啟發了他的新作品，可說是再合適不過了。安德森與最新的陣容一起發想劇本，裡頭都是熟悉的夥伴，包括羅曼・柯波拉、雨果・堅

尼斯和傑森·薛茲曼，不過編劇最後只掛名魏斯·安德森。這次的劇本，是他運用真實事件運用得最貼近事實的一次。

在故事結構上，這部片勉強算是多段式電影，三個不同的故事（或文章）因為《法蘭西特派週報》正忙著籌備最後一期雜誌的內容而有了連結：在這歷史性的一刻，這三篇文章被選出來重新刊登。而在這老派的出版工作（標示著「完成度」的軟木板上釘有當期雜誌內容的相關紀錄，就像剪接室裡的鏡頭列表），則有編輯亞瑟·豪威澤（Arthur Howitzer）（當然是比爾·莫瑞飾演了）坐鎮。牆上擺滿了書籍和過期刊物，整齊的書桌上擺著三台老式轉盤電話。安潔莉卡·休斯頓負責整部片的旁白。這個位於法國的駐外辦事處還是非常安德森。

看上去頹廢抑鬱的豪威澤，這個人物的形象混合了創辦《紐約客》的元老編輯哈洛德·羅斯（Harold Ross）和特約記者李伯齡（A.J. Liebling）。哈洛德·羅斯曾任《鹽湖城電報》（Salt Lake Telegram）的特約記者，後來成為阿爾岡昆圓桌會議（Algonquin Round Table）[38] 的一員；他以惡作劇、壞脾氣、愛罵髒話和完美主義聞名，完全就是比爾·莫瑞上身。李伯齡出生於曼哈頓，是個交友廣闊的作家，善於揪出「江湖騙子」[7]；二戰期間曾在巴黎生活了一段時間，並以優美的文采描寫流行文化的瑣事見長。回到電影人物豪威澤身上，他享有附近咖啡館服務生直接「送到桌」的服務，這家咖啡館名叫「不是鬧著玩咖啡館」（Café le Sans Blague）。在他那略顯冷漠但熱衷於工作的團隊——又是一個無章法的家庭，其中一名成員是荷柏聖·賽澤瑞克（Herbsaint Sazerac）（歐文·威爾森戴著一頂意有所指的貝雷帽，這個角色參考了作家約瑟夫·米契爾（Joseph Mitchell），

他以刻畫紐約生活聞名。

每則故事都先有各自的撰稿人擔任敘事者（他們會直接講述自己的文章），也各自有模仿《紐約客》文章的標題，接著電影才會搬演文章描寫的內容。〈絕對的傑作〉（Concrete Masterpiece）由貝倫森（J.K.L. Berensen）撰寫，是篇畫商的人物特寫，裡面講到他如何執意要得到一位因犯畫家（班尼西歐·狄·奧托羅）的作品。這篇文章的原型，為貝爾曼（S. N. Behrman）在1951年《紐約客》分成六篇發表、側寫英國畫商杜方勛爵（Lord Duveen）的人物專題，不過大部分都是虛構出來的內容。

從《超級狐狸先生》到《月昇冒險王國》，畫家和繪畫作品都是一再出現的母題；至於《歡迎來到布達佩斯大飯店》，眾人激烈爭奪的傑作《蘋果少年》則是推動劇情的麥高芬。安德森經常從不同電影裡汲取靈感和素材，這次也不意外。班尼西歐·狄·奧托羅飾演的謎樣畫家，就叫做莫賽斯·羅森塔爾（**你猜對了**），他畫了一系列受到繆思，也就是美麗的獄警西蒙（莉雅·瑟杜）啟發的畫作。順帶一提，這篇文

章的主角，畫商朱利安·卡達季歐（Julian Cadazio）則是由安卓·布洛迪飾演。

〈政治宣言的修正〉（Revisions to a Manifesto）則由法蘭西絲·麥朵曼飾演的政治記者露辛達·奎曼茲（Lucinda Krementz）撰寫。她深入1960年代末期學生革命的核心，其中，提摩西·夏勒梅飾演消瘦的激進份子，頂著蓬鬆的亂髮，嘴角挑釁地叼根菸。他叫做柴菲萊利，這個名字可能是向義大利導演法蘭哥·柴菲萊利（Franco Zeffirelli）致敬。這篇文章的原型

來自作家梅薇思‧蓋倫特（Mavis Gallant）寫於1968年、分成兩篇刊載的《紐約客》文章，講述當年發生在巴黎的暴動。

第三篇「故事中的故事（劇情長片中的專題報導）」，名為〈警察局長的私人餐廳〉（The Private Dining Room of the Police Commissioner），是篇談料理的文章，或至少開頭是如此。受人敬重的美食評論家羅巴克‧萊特（Roebuck Wright）（角色形塑多少參考了作家詹姆斯‧鮑德溫〔James Baldwin〕，並由傑佛瑞‧萊特〔Jeffrey Wright〕飾演）是這篇文章的執筆人，文章所談的警察料理，隨後也連結到警察局長（馬修‧亞瑪希〔Mathieu Amalric〕飾演）的兒子遭到綁架的犯罪事件。這段故事裡，瑟夏‧羅南飾演一位道德敗壞的蕩婦。

▶ 最複雜的場景 ◀

就像《紐約客》版面設計的風格一眼就能辨認，這部片的視覺方面，安德森沒有要改變作風的跡象，反而變本加厲。在一如往常的繽紛調性（《法蘭西特派週報》的辦公室生活以黃色系與菸草棕色系呈現，新聞報導的場面則採用更亮的色調）之中，穿插了自《脫線沖天炮》短片以來，首次使用的黑白畫面。流暢的攝影機運動有時甚至直接繞著角色旋轉，有別於以往水平或垂直地移動。延續《歡迎來到布達佩斯大飯店》劃分不同時代的做法，這部片裡每個時代也有各自的畫面長寬比。

有鑒於這是一部將法國生活浪漫化的電影，某些法國電影的大師都成為本片的靈感來源，為數眾多的DVD、書籍和文章提供演員參考，好讓他們能快速融入這部片的法國情境。

再次歸隊的攝影師羅勃‧約曼提到，他和導演在開拍前特別找了五部電影來看，好掌握「那個時代法國電影的感覺，不管是主題或風格層面」[8]。這五部片包括：高達的多段式新浪潮電影《隨心所欲》（Vivre Sa Vie）[39]、亨利－喬治‧克魯佐（Henri-Georges Clouzot）的驚悚片《浴室情殺案》（Diabolique）及謀殺犯罪片《巴黎警局》（Quai des Orfèvres）（馬修‧亞瑪希提到，他的角色就源自這部片裡由法國演員路易‧居維〔Louis Jouvet〕飾演的警探）、馬克斯‧歐弗斯探討快樂的三段式電影《歡愉》（Le Plaisir），以及安德森風格的奠基石、楚浮的新浪潮經典《四百擊》。羅勃‧約曼表示，《法蘭西特派週報》裡的三個故事各有「充滿創意的多種可能」[9]。

外景拍攝的地點選在古雅又寂靜的安古蘭。那裡非常美，但不夠老套。安德森希望場景要像千層蛋糕，堆砌一層層的陳腔濫調。因此，劇組妝點了當地街道，加上商店門面、路標，背景也添上哥德式的高塔。他甚至也改了季節，在人行道和鵝卵石路面鋪上假雪花。以實體規模來說，這是他最大型的製作。為了包含跨越多個時空的四則故事，這部電影搭了一百二十五個場景。室內場景方面，小鎮邊緣廢棄的毛氈布料工廠成了片廠，裡面架了三個主舞台、工作室、儲藏室和木工坊。

至於監禁畫家（班尼西歐‧狄‧奧托羅飾演）的監獄，劇組找了另一個工廠，工廠的結構很適合搭建一排排的牢房（還有一間行刑室）。劇組最後依照工廠的結構，改變了原本構想中的監獄樣貌。「我們談到奧森‧威爾斯的《審判》（The Trial）」美術指導亞當‧史托克豪森表示，「片中所有場景都在一座火車站裡搭建，你好像能看穿這些場景，看到後面的火車站建築。」[10] 就像位於哥利茲小鎮空蕩蕩的百貨公司變成布達佩斯大飯店，「建築的整體氛圍」[11] 滲進

了這部片鬧著玩的歡樂宇宙中。

法國喜劇巨匠賈克‧大地浮誇鋪張的電影《我的舅舅》，內容刻畫戰後法國傳統與現代之間離奇好笑的碰撞，是另一個精神上的模仿對象。當然，從比爾‧墨瑞身上許多格格不入之處，還有《歡迎來到布達佩斯大飯店》裡，雷夫‧范恩斯飾演的葛斯塔夫，這個角色渾身上下散發出的那股費勁，都能感受到賈克‧大地用不膩的肢體喜劇元素。賈克‧大地拍《我的舅舅》時，在靠近法國尼斯的片廠搭了一整座城市街景，展現了童話故事般的法國，有著緊密侷促的街道，和鑲著傳統實木百葉窗的建築。亞當‧史托克豪森也提到另一個靈感來源，那就是艾爾伯特‧拉摩里斯（Albert Lamorisse）的短片《紅氣球》（The Red Balloon）裡，從那「髒得很美的城市」[12] 中「跳出來」[13] 的絢麗色彩。

這次拍攝比過往都更加忙碌。演員來來去去，大量配角要演出四十個角色，還有好幾個戲份並不吃重，但令人印象深刻的角色，由艾德華‧諾頓、威廉‧達佛、克里斯多夫‧沃茲、費雪‧史帝夫、李

佛‧薛伯、萊娜‧寇德里演出，傑森‧薛茲曼則飾演《法蘭西特派週報》的插畫家赫米仕‧瓊斯（Hermes Jones）。演員在結束好幾天或好幾週的拍攝行程後紛紛暗示，這次是他們參與過最具挑戰性的安德森冒險旅程。還是有一如往常寫得十分詳盡的劇本，但這次安德森鼓勵演員在每場戲裡即興發揮。不過，這個由演員和工作人員組成的大家庭團隊精神分毫未減。他們下榻位於小鎮中心的聖潔萊飯店（Le Saint Gelais），每天晚上安德森都會舉辦聚會。為了維持優雅的氣氛，他總是正裝赴宴。

「我們在同一個屋簷下生活，像家人一樣吃飯，像探險家俱樂部的成員一般一同旅行。」蒂姐‧史雲頓開心地描述。「我們與安德森的一趟趟旅程，都變成一部部電影，反之亦然。感覺像是大家同樂的遊戲時間，儘管是嚴肅的遊戲時間，不過總是充滿神采與歡樂，而且朝著更美好的地方前進。」[14]

至於比爾‧莫瑞，他不能稱作是安德森的繆思，反而更像精神上的吉祥物。他和安德森一起工作，幾乎是個化學反應的過程：你就只要放輕鬆、成為其中的一部

← | 沾染革命精神。麥朵曼飾演的奎曼茲（中）加入學生茱麗葉（萊娜‧寇德里）、柴菲萊利（提摩西‧夏勒梅）的行列，到了革命前線。

份，像靜物畫裡的一朵花。

「我們的工時一定很長、薪水一定很低，」他嘆氣，直到最後都面無表情，「還要吃走味的麵包，大概就這樣，沒什麼好說的。這真的很瘋，你被叫來超時工作，還因為這份工作花了不少錢，因為最後付的小費比賺的錢還多。不過你可以見識到這個世界，看魏斯活出這個絕妙、魔幻的人生，看他如何讓自己的夢幻天地成真。所以說，如果我們來演，他就能玩得很開心。我覺得是因為我們喜歡他，所以願意配合。」[15]

如今，《法蘭西特派週報》正等著上映，粉絲苦苦企盼，陷入瘋狂。各個網站耐心等待，並在混亂瘋狂的預告片裡找尋蛛絲馬跡、分析揣測。

就算拿《歡迎來到布達佩斯大飯店》這部調性可能最接近的作品來比較，《法蘭西特派週報》明顯是安德森至今內容最濃稠、結構最複雜的作品。而和《歡迎來到布達佩斯大飯店》一樣，正當這部電影裡的「秩序」與「混亂」之間的對抗，以（街頭與監獄的）暴動、追逐和槍戰的形式搬演時，《法蘭西特派週報》也試圖爬梳近代歐洲史與這部電影所處的時代。這也像是一篇專題論文，探討藝術、寫作、烹飪、政治宣言的創作過程中蘊藏的神祕難解，凝視那些詮釋世間意義的人。裡面或許也針對那些試圖解讀安德森想法的記者，拿他們開玩笑也說不定。

《法蘭西特派週報》是安德森的最新力作，他大概是當今持續創作的導演中，最獨特的一位——獨特到那些無法接受他精雕細琢奇想的人，就是永遠都無法接受。一個畫面就能讓你知道，這是安德森眼中看到的世界，其中伴隨了許多迷人的矛盾與衝突。

他就是這樣一位特立獨行的個人主義份子，一位作者論導演（如果照法國電影理論來說的話）。不過，他也是一位忠誠的合作夥伴，受到電影同伴的滋養。每一部電影都是一次同學會。「魏斯是群居動物。」[16] 羅曼·柯波拉打趣地說。這個大家庭不斷壯大。他用玩具劇場般的不真實描繪這個世界，但鮮少有電影人能像他如此精準刻畫這些人性的真實。他的電影看第一遍會覺得非常好笑，但看第二遍，則令人心碎。他在好萊塢體系裡開創了自己的小天地，只為自己的怪念頭服務的小角落；但這裡也是一票電影巨匠，從薩雅吉·雷到麥可·曼恩，灌溉出來的一方天地。

還記得《歡迎來到布達佩斯大飯店》裡對葛斯塔夫的描述？噢，沒錯：「他的世界，早在他步入之前就已經消逝。但他確實以非凡的優雅，維持著那樣的假象。」[17]

這就是魏斯·安德森——以非凡的優雅，維持著那樣的假象。

SOURCES 資料來源

INTRODUCTION

1. *Rushmore* screenplay, Wes Anderson and Owen Wilson,
 Faber & Faber, 1999
2. *Bottle Rocket* Blu-ray, Criterion Collection, 4 December 2017
3. *Close-ups: Wes Anderson*, Sophie Monks Kaufman, William Collins,
 2018
4. *NPR.org*, Terry Gross, 29 May 2012
5. *GQ*, Chris Heath, 28 October 2014
6. Ibid.
7. *GQ*, Anna Peele, 22 March 2018
8. *The Guardian*, Suzie Mackenzie, 12 February 2005
9. *The Royal Tenenbaums* screenplay (introduction), Wes Anderson
 and Owen Wilson, Faber & Faber, 2001
10. *The Grand Budapest Hotel* screenplay, Wes Anderson,
 Faber & Faber, 2014

BOTTLE ROCKET

1. *NPR.org*, Terry Gross, 29 May 2012
2. Ibid.
3. *The Wes Anderson Collection*, Matt Zoller Seitz, Abrams, 2013
4. *The Telegraph*, Robbie Collin, 19 February 2014
5. Ibid.
6. *NPR.org*, Terry Gross, 29 May 2012
7. *Icon*, Edward Appleby, September/October 1998
8. Ibid.
9. *Rushmore press kit*, Touchstone Pictures, October 1998
10. *Icon*, Philip Zabriskie, September/October 1998
11. *Interview*, Arnaud Desplechin, 26 October 2009
12. *Los Angeles Magazine*, Amy Wallace, December 2001
13. Ibid.
14. *Live from the New York Public Library: Wes Anderson (via Nypl.org)*,
 Paul Holdengräber, 27 February 2014
15. *The Wes Anderson Collection*, Matt Zoller Seitz, Abrams, 2013
16. *Vulture*, Matt Zoller Seitz, 23 October 2013
17. *Icon*, Philip Zabriskie, September/October 1998
18. *Los Angeles Magazine*, Amy Wallace, December 2001
19. *Live from the New York Public Library: Wes Anderson (via Nypl.org)*,
 Paul Holdengräber, 27 February 2014
20. *Texas Monthly*, Pamela Colloff, May 1998
21. *The Wes Anderson Collection*, Matt Zoller Seitz, Abrams, 2013
22. Ibid.
23. *Premiere*, October 1998
24. *Icon*, Philip Zabriskie, September/October 1998
25. *Texas Monthly*, Pamela Colloff, May 1998
26. *Rushmore* screenplay (foreword), Wes Anderson and Owen Wilson,
 Faber & Faber, 1998
27. *The Wes Anderson Collection*, Matt Zoller Seitz, Abrams, 2013
28. Ibid.
29. *FlickeringMyth.com*, Rachel Kaines, 11 January 2018
30. *Premiere*, October 1998
31. Ibid.
32. Ibid.
33. *The Making of Bottle Rocket*, Criterion Collection Blu-ray, 2017
34. Ibid.
35. *Los Angeles Times*, Kenneth Turan, 21 February 1996
36. *The Washington Post*, Deeson Howe, 21 February 1996
37. *D Magazine*, Matt Zoller Seitz, February 2016
38. *Esquire*, Martin Scorsese, 1 March 2000 (posted)

RUSHMORE

1. *The Wes Anderson Collection*, Matt Zoller Seitz, Abrams, 2013
2. Ibid.
3. *Icon*, Philip Zabriskie, September/October 1998
4. *The Wes Anderson Collection*, Matt Zoller Seitz, Abrams, 2013
5. *Rushmore* screenplay, Wes Anderson and Owen Wilson,
 Faber & Faber, 1999
6. *The Wes Anderson Collection*, Matt Zoller Seitz, Abrams, 2013
7. Ibid.
8. *Dazed and Confused*, Trey Taylor, 2 June 2015
9. *Salon.com*, Chris Lee, 21 January 1999
10. Ibid.
11. *Newsweek*, Jeff Giles, 7 December 1998
12. *Sunday Today*, Willie Geist, 15 April 2018
13. *Nobody's Fool*, Anthony Lane, Vintage, 2003
14. *The Wes Anderson Collection*, Matt Zoller Seitz, Abrams, 2013
15. *Charlie Rose*, 29 January 1999
16. *Rushmore press kit*, Touchstone Pictures, October 1998
17. *The Wes Anderson Collection*, Matt Zoller Seitz, Abrams, 2013
18. *Rushmore press kit*, Touchstone Pictures, October 1998
19. Ibid.
20. *The Wes Anderson Collection*, Matt Zoller Seitz, Abrams, 2013
21. Ibid.
22. *Rushmore press kit*, Touchstone Pictures, October 1998
23. *The Wes Anderson Collection*, Matt Zoller Seitz, Abrams, 2013
24. *Rolling Stone*, James Rocchi, 11 March 2014
25. *Close-ups: Wes Anderson*, Sophie Monks Kaufman, William Collins, 2018
26. *Rushmore* screenplay (introduction), Wes Anderson and Owen
 Wilson, Faber & Faber, 1999
27. Ibid.
28. Ibid.
29. Ibid.
30. *The Royal Tenenbaums* screenplay, Wes Anderson and Own Wilson,
 Faber & Faber, 2001
31. *The Life Aquatic with Steve Zissou* screenplay, Wes Anderson and
 Noah Baumbach, Touchstone Pictures, 2004

THE ROYAL TENENBAUMS

1. *The Wes Anderson Collection*, Matt Zoller Seitz, Abrams, 2013
2. Ibid.
3. *The Royal Tenenbaums* press kit, Touchstone Pictures, 2001
4. *The Wes Anderson Collection*, Matt Zoller Seitz, Abrams, 2013
5. *The Royal Tenenbaums* press kit, Touchstone Pictures, 2001
6. Ibid.
7. *The Wes Anderson Collection*, Matt Zoller Seitz, Abrams, 2013
8. *The Royal Tenenbaums* press kit, Touchstone Pictures, 2001
9. *The Wes Anderson Collection*, Matt Zoller Seitz, Abrams, 2013
10. *Rebels on the Backlot*, Sharon Waxman, William Morrow, 2005
11. Ibid.
12. *The Royal Tenenbaums* international press conference, 2 September 2002
13. *The Royal Tenenbaums* press kit, Touchstone Pictures, 2001
14. *The Royal Tenenbaums* international press conference, 3 September 2002
15. *The Royal Tenenbaums* press kit, Touchstone Pictures, 2001
16. Ibid.
17. Ibid.
18. *The Royal Tenenbaums* international press conference, 3 September 2002
19. *The Wes Anderson Collection*, Matt Zoller Seitz, Abrams, 2013
20. *The Royal Tenenbaums* international press conference, 3 September 2002
21. *The Royal Tenenbaums* screenplay (introduction), Wes Anderson and Owen Wilson, Faber & Faber, 2001
22. *The Royal Tenenbaums* press kit, Touchstone Pictures, 2001
23. *The Wes Anderson Collection*, Matt Zoller Seitz, Abrams, 2013
24. Ibid.
25. *The Wes Anderson Collection*, Matt Zoller Seitz, Abrams, 2013
26. *The Royal Tenenbaums* screenplay, Wes Anderson and Owen Wilson, Faber & Faber, 2001
27. *The Royal Tenenbaums* international press conference, 3 September 2002
28. *The Royal Tenenbaums* press kit, Touchstone Pictures, 2001
29. Ibid.
30. *Film Threat*, Tim Merrill, 6 December 2001
31. *Entertainment Weekly*, Lisa Schwartzbaum, 22 December 2001
32. *The Royal Tenenbaums* screenplay, Wes Anderson and Owen Wilson, Faber & Faber, 2001
33. *The Royal Tenenbaums* press kit, Touchstone Pictures, 2001

THE LIFE AQUATIC WITH STEVE ZISSOU

1. *The Royal Tenenbaums* international press conference, 3 September 2002
2. *The Wes Anderson Collection*, Matt Zoller Seitz, Abrams, 2013
3. *BBC.com*, Stella Papamichael, 28 October 2004
4. *The Life Aquatic with Steve Zissou* press kit, Touchstone Pictures, 2005
5. Ibid.
6. Ibid.
7. *BBC.com*, Stella Papamichael, 28 October 2004

8. *The Wes Anderson Collection*, Matt Zoller Seitz, Abrams, 2013
9. *The Life Aquatic with Steve Zissou* press kit, Touchstone Pictures, 2005
10. Ibid.
11. *New York Magazine*, Ken Tucker, 20 December 2004
12. *The Life Aquatic with Steve Zissou* screenplay, Wes Anderson and Noah Baumbach, Touchstone Pictures, 2004
13. *The Wes Anderson Collection*, Matt Zoller Seitz, Abrams, 2013
14. *BBC.com*, Stella Papamichael, 28 October 2004
15. *The Life Aquatic with Steve Zissou* screenplay, Wes Anderson and Noah Baumbach, Touchstone Pictures, 2004
16. *The Life Aquatic with Steve Zissou* press kit, Touchstone Pictures, 2005
17. Ibid.
18. New York Film Academy, Orson Welles, 6 June 2014 (posted)
19. *The Life Aquatic with Steve Zissou* press kit, Touchstone Pictures, 2005
20. Ibid.
21. *The Wes Anderson Collection*, Matt Zoller Seitz, Abrams, 2013
22. *New York Magazine*, Ken Tucker, 20 December 2004
23. *The Wes Anderson Collection*, Matt Zoller Seitz, Abrams, 2013
24. Ibid.
25. *New York Times* live Q&A, David Carr, February 2014
26. *The New Yorker*, Richard Brody, 26 October 2009
27. *New York Magazine*, Ken Tucker, 20 December 2004
28. *The Independent*, Anthony Quinn, 18 February 2005
29. *The New Yorker*, Anthony Lane, 15 January 2005
30. *Esquire*, Ryan Reed, 24 December 2014
31. *The Life Aquatic with Steve Zissou* screenplay, Wes Anderson and Noah Baumbach, Touchstone Pictures, 2004
32. *New York Magazine*, Ken Tucker, 20 December 2004
33. *The Cinema of Ozu Yasujiro: Histories of the Everyday*, Edinburgh University Press, 2017

THE DARJEELING LIMITED

1. *The Wes Anderson Collection*, Matt Zoller Seitz, Abrams, 2013
2. *Huffington Post*, Karin Brady, 26 September 2007
3. *The Darjeeling Limited* press kit, Fox Searchlight Pictures, 2007
4. *Collider*, Steve 'Frosty' Weintraub, 7 October 2007
5. Ibid.
6. *The Wes Anderson Collection*, Matt Zoller Seitz, Abrams, 2013
7. *Collider*, Steve 'Frosty' Weintraub, 7 October 2007
8. *Screen Anarchy*, Michael Guillen, 10 October 2007
9. *The Darjeeling Limited* press kit, Fox Searchlight Pictures, 2007
10. *IndieLondon*, unattributed, October 2007
11. *Screen Anarchy*, Michael Guillen, 10 October 2007
12. *Collider*, Steve 'Frosty' Weintraub, 7 October 2007
13. *The Wes Anderson Collection*, Matt Zoller Seitz, Abrams, 2013
14. *Huffington Post*, Karin Brady, 26 September 2007
15. Ibid.
16. *The Darjeeling Limited* press kit, Fox Searchlight Pictures, 2007
17. Ibid.
18. Ibid.

19. Ibid.
20. *The New Yorker*, Richard Brody, 27 September 2009
21. *Entertainment Weekly*, Lisa Schwartzbaum, 26 September 2007
22. *The Wes Anderson Collection*, Matt Zoller Seitz, Abrams, 2013
23. Ibid.
24. *The Darjeeling Limited* DVD, Twentieth Century Fox, 2007
25. *Screen Anarchy*, Michael Guillen, 10 October 2007
26. *IndieLondon*, unattributed, October 2007
27. Ibid.
28. *Screen Anarchy*, Michael Guillen, 10 October 2007

FANTASTIC MR. FOX

1. *The Wes Anderson Collection*, Matt Zoller Seitz, Abrams, 2013
2. *The Telegraph*, Craig McLean, 20 October 2009
3. *DP/30* television interview, unattributed, 15 April 2012 (posted)
4. *The Wes Anderson Collection*, Matt Zoller Seitz, Abrams, 2013
5. Ibid.
6. Ibid.
7. *DP/30* television interview, unattributed, 15 April 2012 (posted)
8. Ibid.
9. Ibid.
10. *Fantastic Mr. Fox* Blu-ray, Criterion Collection, 28 February 2014
11. *The New Yorker*, Richard Brody, 26 October 2009
12. *DP/30* television interview, unattributed, 15 April 2012 (posted)
13. *Time Out London*, Dave Calhoun, October 2009
14. *DP/30* television interview, unattributed, 15 April 2012 (posted)
15. Ibid.
16. *Fantastic Mr. Fox* Blu-ray (behind the scenes footage), Criterion Collection, 28 February 2014
17. *The New Yorker*, Richard Brody, 26 October 2009
18. *Los Angeles Times*, Chris Lee, 11 October 2009
19. *DP/30* television interview, unattributed, 15 April 2012 (posted)
20. *Interview*, Arnaud Desplechin, 26 October 2009
21. *The New Yorker*, Richard Brody, 26 October 2009
22. Ibid.
23. *DP/30* television interview, unattributed, 15 April 2012 (posted)
24. *The New Republic*, Christopher Orr, 26 November 2009
25. *DP/30* television interview, unattributed, 15 April 2012 (posted)

MOONRISE KINGDOM

1. *Fresh Air Interview*, Terri Gross, 30 May 2012
2. *Entertainment Weekly*, Rob Brunner, 10 April 2012
3. Ibid.
4. *CNN*, Mike Ayers, 24 May 2012
5. *The New Yorker*, Anthony Lane, 28 May 2012
6. *NPR*, unattributed, 29 May 2012
7. *Fast Company*, Ari Karpel, 27 April 2012
8. *Heyuguys*, Craig Skinner, 18 May 2012
9. *The Guardian*, Francesca Babb, 19 May 2012
10. *Fast Company*, Ari Karpel, 27 April 2012
11. Ibid.

12. *CNN*, Mike Ayers, 24 May 2012
13. *Hollywood Reporter*, Gregg Kilday, 15 May 2012
14. *The Wes Anderson Collection*, Matt Zoller Seitz, Abrams, 2013
15. *Moonrise Kingdom* screenplay, Wes Anderson and Roman Coppola, Faber & Faber, 25 May 2012
16. Ibid.
17. *NPR*, unattributed, 29 May 2012
18. *Esquire*, Scott Rabb, 23 May 2012
19. *Hollywood Reporter*, Gregg Kilday, 15 May 2012
20. *Moonrise Kingdom* screenplay, Wes Anderson and Roman Coppola, Faber & Faber, 25 May 2012
21. *NPR*, unattributed, 29 May 2012
22. *Entertainment Weekly*, Rob Brunner, 10 April 2012
23. *Esquire*, Scott Rabb, 23 May 2012
24. *The Wes Anderson Collection*, Matt Zoller Seitz, Abrams, 2013
25. *The Atlantic*, Christopher Orr, 1 June 2012
26. *The Life Aquatic with Steve Zissou* press kit, Touchstone Pictures, 2005
27. *The Wes Anderson Collection*, Matt Zoller Seitz, Abrams, 2013
28. *The Observer*, Philip French, 27 May 2012
29. *Hollywood Reporter*, Gregg Kilday, 15 May 2012
30. *The New Republic*, David Thomson, 4 June 2012

THE GRAND BUDAPEST HOTEL

1. *The Guardian*, Suzie Mackenzie, 12 February 2005
2. *Esquire*, Ryan Reed, 24 December 2014
3. *YouTube*, 28 December 2012
4. *YouTube*, 18 April 2019 (posted)
5. *Time Out London*, Dave Calhoun, 4 March 2014
6. *The Telegraph*, Robbie Collin, 19 February 2014
7. *The Grand Budapest Hotel*, Matt Zoller Seitz, Abrams, 2015
8. Ibid.
9. Ibid.
10. *Time Out London*, Dave Calhoun, 4 March 2014
11. *Collider*, Steve 'Frosty' Weintraub, 24 February 2014
12. *The Grand Budapest Hotel*, Matt Zoller Seitz, Abrams, 2015
13. Ibid.
14. *Collider*, Steve 'Frosty' Weintraub, 24 February 2014
15. *The Grand Budapest Hotel*, Matt Zoller Seitz, Abrams, 2015
16. Ibid.
17. *The Society of Crossed Keys* (introductory conversation), Stefan Zweig, Pushkin Press, 2014
18. *The Telegraph*, Robbie Collin, 19 February 2014
19. *Time Out London*, Dave Calhoun, 4 March 2014
20. *The Grand Budapest Hotel*, Matt Zoller Seitz, Abrams, 2015
21. Ibid.
22. Ibid.
23. *Time*, Richard Corliss, 10 March 2014
24. *Collider*, Steve 'Frosty' Weintraub, 24 February 2014
25. *Time Out London*, Dave Calhoun, 4 March 2014
26. *New Republic*, David Thomson, 6 March 2014
27. *The Grand Budapest Hotel*, Matt Zoller Seitz, Abrams, 2015
28. *Film Comment*, Jonathan Romney, 12 March 2014

29. *The Grand Budapest Hotel* screenplay, Wes Anderson, Faber & Faber, 2014
30. Ibid.

ISLE OF DOGS

1. *Entertainment Weekly*, Piya Sinha-Roy, 22 March 2018
2. *Hollywood Reporter*, Marc Bernadin, 29 March 2018
3. *The Guardian*, Steve Rose, 26 March 2018
4. Ibid.
5. *GQ*, Anna Peele, 22 March 2018
6. *Little White Lies*, Sophie Monks Kaufman, 24 March 2018
7. *The New Yorker*, Ian Crouch, 21 June 2012
8. *Time Out London*, Gail Tolley, 23 March 2018
9. Ibid.
10. Ibid.
11. *Japan Forward*, Katsuro Fujii, 9 June 2018
12. Ibid.
13. Ibid.
14. *Isle of Dogs*, Taylor Ramos and Tony Zhou, Abrams, 2018
15. *Entertainment Weekly*, Piya Sinha-Roy, 22 March 2018
16. *GQ*, Anna Peele, 22 March 2018
17. *Little White Lies*, Sophie Monks Kaufman, 24 March 2018
18. *GQ*, Anna Peele, 22 March 2018
19. *The Guardian*, Peter Bradshaw, 29 March 2018
20. *Isle of Dogs*, Taylor Ramos and Tony Zhou, Abrams, 2018
21. Ibid.
22. *Isle of Dogs* screenplay, Wes Anderson, Faber & Faber, 2018
23. *Isle of Dogs*, Taylor Ramos and Tony Zhou, Abrams, 2018
24. *Close-ups: Wes Anderson*, Sophie Monks Kaufman, William Collins, 2018
25. *Time Out London*, Gail Tolley, 23 March 2018

THE FRENCH DISPATCH

1. *Close-ups: Wes Anderson*, Sophie Monks Kaufman, William Collins, 2018
2. *Passion Passport*, Britton Perelman, 28 May 2018
3. *Time Out*, Gail Tolley, 23 March 2018
4. *The Playlist*, Kevin Jagernauth, 18 January 2010
5. Collider.com
6. *Charente Libre*, Richard Tallet, 11 April 2019
7. Just Enough Liebling, A.J. Liebling, North Point Press, 2004
8. *IndieWire*, Zack Sharf, 23 March 2020
9. Ibid.
10. *IndieWire*, Zack Sharf, 20 March 2020
11. Ibid.
12. Ibid.
13. Ibid.
14. *GQ*, Anna Peele, 22 March 2018
15. *Esquire*, R. Kurt Osenlund, 7 March 2014
16. Ibid.
17. *The Grand Budapest Hotel* screenplay, Wes Anderson, Faber & Faber, 2014

PICTURE CREDITS

AF archive/Alamy Stock Photo 12, 14–15,18–19r, 22, 26a, 47, 61, 70, 74, 96–97r, 101b, 104, 152; Allstar Picture Library/Alamy Stock Photo 86; Backgrid/Alamy Stock Photo 143r; BFA/Alamy Stock Photo 8–9, 142–143l; Collection Christophel/Alamy Stock Photo 6, 10, 13, 20, 21, 24, 63, 65, 68b, 72, 78, 98b, 99,102, 108, 109a, 110–111r, 112, 138–139a; Entertainment Pictures/Alamy Stock Photo 16–17, 26b, 28, 29, 52, 64, 66–67, 68a, 75, 79, 106–107, 147, 153b, 163, 164l,164–165r,166, 167, 168, 169a, 169b, 170, 171; Everett Collection Inc/Alamy Stock Photo 11, 23b,30, 32, 36b, 39a, 41, 43, 48, 76, 98a, 103, 105, 110, 121, 123a, 153a,154–155l; Featureflash Archive/Alamy Stock Photo 126; dpa picture alliance/Alamy Stock Photo 133b; Geisler-Fotopress GmbH/Alamy Stock Photo 162; Gtres Información más Comuniación on line, S.L./Alamy Stock Photo 146; LANDMARK MEDIA/ Alamy Stock Photo 148, 149, 150–151, 155b, 156, 157, 158a, 158–159b; Moviestore Collection Ltd/Alamy Stock Photo 132, 159a, 159br, 161; Nathaniel Noir/Alamy Stock Photo 71; parkerphotography/Alamy Stock Photo 100; Photo 12/Alamy Stock Photo 34, 38, 39b, 44, 46, 49, 50, 54, 57, 58, 59, 60, 69, 96l, 101a, 109b, 118, 123b, 130, 137b; Pictorial Press Ltd/Alamy Stock Photo 30–31r, 82, 160; PictureLux/The Hollywood Archive/Alamy Stock Photo 23a, 33, 35, 36a, 40, 62; ScreenProd/Photononstop/Alamy Stock Photo 37; Sportsphoto/ Alamy Stock Photo 18, 81, 144; TCD/Prod.DB/Alamy Stock Photo 25, 27, 42, 51, 53a, 53b, 55, 73, 77, 80, 83, 84 85, 87, 88a, 88b, 89, 90, 91, 92, 93, 94, 95, 112, 114, 115, 116–117, 119a, 119b, 120, 122a, 122b, 124–125b, 125a, 127, 128, 129, 131,133a, 134, 135, 136, 137a, 139b, 140a, 140b, 141, 145; United Archives GmbH/Alamy Stock Photo 56; WENN Rights Ltd/Alamy Stock Photo 7.

GATEFOLD INSERT PICTURE CREDITS

Bottle Rocket poster: Everett Collection, Inc./Alamy Stock Photo; *Rushmore* poster: Everett Collection, Inc./Alamy Stock Photo; *The Royal Tenenbaums* poster: AF archive/Alamy Stock Photo; *The Life Aquatic* poster: Collection Christophel/Alamy Stock Photo; *The Squid and the Whale* poster: Photo 12/Alamy Stock Photo; Peter Bogdanovic: PictureLux/The Hollywood Archive/Alamy Stock Photo; *Hotel Chevalier*: Allstar Picture Library/Alamy Stock Photo; *The Darjeeling Limited* poster: Sportsphoto/Alamy Stock Photo; *Fantastic Mr. Fox* poster: Photo 12/ Alamy Stock Photo; Roman Coppola: AF archive/Alamy Stock Photo; James Ivory: colaimages/Alamy Stock Photo; *Moonrise Kingdom* poster: TCD/Prod.DB/ Alamy Stock Photo; *The Grand Budapest Hotel*: TCD/Prod.DB/Alamy Stock Photo; *She's Funny That Way* poster: Everett Collection Inc/Alamy Stock Photo; Bar Luce: Marina Spironetti/Alamy Stock Photo; *Sing* poster: Everett Collection Inc/ Alamy Stock Photo; *Escapes* poster: Everett Collection Inc/Alamy Stock Photo; *Isle of Dogs* poster: Entertainment Pictures/Alamy Stock Photo; Spitzmaus Mummy in a Coffin and other Treasures Exhibition: Independent Photo Agency Srl/Alamy Stock Photo; *The French Dispatch* poster: Entertainment Pictures/Alamy Stock Photo.

譯注

【1】 蒙納帕斯是巴黎南部的一個區，位於塞納河左岸，過去眾多知名文人、藝術家居住在此。

【2】 衛・克洛克特（Davy Crockett, 1786-1836），美國政治家和戰爭英雄，在爭取德克薩斯獨立的阿拉莫戰爭中陣亡。約翰・韋恩1960年自導自演的《邊城英烈傳》就是以他為主角。

【3】 詹姆士・肯恩在《教父》電影中飾演的桑尼（Sonny）是他演過的最經典角色之一。

【4】 戇第德（Candide）是法國作家伏爾泰（Voltaire）諷刺小說裡代表天真樂觀的主角。

【5】 high concept，電影界術語，指用少量字句便能陳述出作品主要概念。

【6】 「麥高芬」是電影術語，用來指稱推動劇情發展的物件或人物。例如在「印第安納瓊斯」系列電影裡，聖杯就是典型的「麥高芬」。

【7】 Venn diagram，數學集合論利用來表現集合關係的草圖。

【8】 在電影理論和電影批評中，「國家電影」一詞是指與特定國家相關的類型電影。

【9】 歙縣貓（Cheshire Cat）是小說《愛麗絲夢遊仙境》裡的角色，以久久不散的笑容著稱。

【10】 《海海人生》主角的名字直接出現在英文片名中。（英文片名The Life Aquatic with Steve Zissou，直譯是「追隨史蒂夫・齊蘇的海洋人生」。）

【11】 「劇情喜劇」是喜劇元素主要源自於角色和清潔發展的電視劇或電影類型。

【12】 「阿普三部曲」（the Apu trilogy）是薩雅吉雷早期三部作品：《大路之歌》（1955）、《大河之歌》（Aparajito）（1956）、《大樹之歌》（The World of Apu）（1959）。

【13】 「活寶三人組」（Three Stooges）是自1922年一直活躍至1970年的美國要寶喜劇團體。

【14】 拉特普特時期指的是伊斯蘭突厥人入侵前，西元七世紀至十二世紀的這段期間。拉特普特人是印度中北部的戰士民族，被視為婆羅門教的文化捍衛者。

【15】 《諾亞的洪水》也譯作《諾亞方舟》。

【16】 神祕劇：中世紀歐洲流行的一種宗教劇，多以《聖經》故事為題材。

【17】 第四道牆：演員／舞台／戲劇和觀眾／台下／現實的隔閡。

【18】 諾曼・洛克威爾（1894～1978）是美國二十世紀重要的插畫家，以細膩筆法描繪美國風土人物著稱。

【19】 《孤獨的妻子》中，女主角常在家裡透過望遠鏡看外面的世界。

【20】 《菲爾・希爾維斯秀》是1950年代以美國軍官為主角的情境喜劇影集。

【21】 羅伯特・貝登堡（1857-1941）是童軍運動創始者。

【22】 強迫透視：電影、攝影常用的手法，藉由刻意靠近或遠離攝影機（借位攝影），利用光學與視覺的假象，使物體顯得比實際更大、更遠，或更近、更小，或強化兩個物體大小的差別。

【23】 貝西・法瓦提（Basil Fawlty）是英國電視喜劇《非常大酒店》（Fawlty Towers）的主角，是酒店老闆。

【24】 panache 來自法文，原指帽子、頭盔上的飾羽，之後引申為浮誇的派頭、張揚的舉止與風格。

【25】 軍事信使：騎摩托車在軍事部門之間傳遞緊急命令和重要信息的士兵。

【26】 這位影評提到《犬之島》剛開始製作的時候，也有其他西方人以日本為題材製作電影，但都沒遇到類似的譴責。

【27】 他是這部片的旁白。

【28】 這隻狗是海盜養的，海盜打劫時，把狗留在主角船上忘了帶走，後來主角到海盜島上營救同伴，離開時也沒來得及帶他走。主角臨時給他取了名字叫 Cody（寇弟）。

【29】 Isle of Dog 唸起來會像 I love dogs（我愛狗）。

【30】 法文原版裡，狗叫做米魯（Milou）。

【31】 奧斯卡最愛垃圾。

【32】 日本戰後的建築運動，以「戰後復興」為核心，「從廢墟中邁向未來」的角度思考日本戰後對未來的想像，對「都市」的想像是他們關切的重點。

【33】 由《湯姆貓與傑利鼠》的創作者成立的動畫公司，曾製作《史酷比》、《摩登原始人》等卡通影集。

【34】 這裡有「自憐、討拍」的雙關意涵。當時其他幾隻狗在緬懷過去的美好、哀嘆現在的悲慘。

【35】 Rex 源自拉丁語，國王之意。

【36】 《法蘭妮與卓依》（Franny and Zooey）是沙林傑描寫紐約格拉斯家族的頭兩篇小說。

【37】 因為這裡是個可以眺望夏朗德河（Charente）的高地。

【38】 文人團體，1920至1930年代定期於紐約阿爾岡昆飯店（Algonquin Hotel）的大圓桌聚會，成員包含當時許多極富盛名的作家、新聞記者、藝術家。

【39】 《隨心所欲》（Vivre Sa Vie）是近年數位修復後的中文片名，之前也譯作《賴活》或《她的一生》。

致謝

這個電影書系聚焦於我心目中最重要的當代導演，而和系列中的其他本書一樣，我首先要感謝本書的主角——魏斯・安德森。非常高興能在他那優雅、縝密安排的世界裡悠遊，感受精緻美好的外表下，含藏的情感厚度。經過這趟寫書之旅，我比之前更熱愛安德森的電影，而且也漸漸覺得，比爾・莫瑞可能是他那一輩演員中最傑出的一位（歡迎大家告訴我，你支持或反對這個看法的理由）。在裝模作樣的學術圈外，坊間少有書籍以安德森這樣豐富的人物為主題；而我希望自己成功地將安德森的人和作品放在文化脈絡下探討。在這趟寫書之旅中，非常感謝Quarto出版集團的編輯Peter Jorgensen，謝謝他的鼓勵（以及有些叨叨絮絮的鞭策）；也感謝編輯Joe Hallsworth的冷靜沉著，讓我不偏離這趟寫作之旅的航道；還要感謝眼尖的文字編輯Nick Freeth用心理解我的文字。此外，也感謝書籍設計公司Stonecastle Graphics的Sue Pressley把這本書設計得這麼美，不僅設計功力深厚又充滿耐心。我也要感謝很多人一路上提供了寶貴的建議、精闢的見解，並忍受我那史蒂夫・齊蘇式的自命不凡。最後，我依舊要將愛與感謝，獻給喜歡將東西收進漂亮盒子裡的Kat。